"十三五"系列规划教材

中国民族器乐基础教程

桑海波 著

苏州大学出版社
Soochow University Press

图书在版编目(CIP)数据

中国民族器乐基础教程 / 桑海波著. —苏州：苏州大学出版社，2016.8(2024.8重印)
ISBN 978-7-5672-1762-1

Ⅰ.①中… Ⅱ.①桑… Ⅲ.①民族器乐—中国—高等学校—教材 Ⅳ.①J632

中国版本图书馆 CIP 数据核字(2016)第 177630 号

中国民族器乐基础教程

| 著　　者：桑海波
| 责任编辑：孙腊梅　洪少华
| 装帧设计：吴　钰

| 出版发行：苏州大学出版社(Soochow University Press)
| 社　　址：苏州市十梓街1号　邮编：215006
| 印　　装：广东虎彩云印刷有限公司
| 网　　址：www.sudapress.com
| 邮购热线：0512-67480030
| 销售热线：0512-65225020

| 开　　本：787mm×1092mm　1/16　印张：18.75　字数：375千
| 版　　次：2016年8月第1版
| 印　　次：2024年8月第3次印刷
| 书　　号：ISBN 978-7-5672-1762-1
| 定　　价：42.00元

凡购本社图书发现印装错误，请与本社联系调换。服务热线：0512-65225020

前言

中国音乐学院音乐学系从1964年创建至今,始终以民族音乐的教学和研究为核心。作为国家级的重点学科,中国音乐学院传统音乐的教学创新团队曾荣获国家级教学成果奖。笔者是五人教学团队中唯一从事中国民族器乐专业方向教学和科研工作的教师,不仅承担着全院所有专业本科生、硕博研究生、留学生和高访学者的专业课、专业基础课、选修课,还肩负着国家各级别的科研任务,工作至今已近30年。

若按照斯大林对民族概念内涵和外延的界定,世界上应该有两千多个民族。不同的民族有不同的文化,不同的文化拥有不同风格的音乐。一个民族的振兴,首先是民族文化的复苏,而民族音乐是民族文化的重要组成部分。正如一个人没有心脏不能存活,一个民族没有自己的民族音乐也不能存活。中国传统音乐是中华民族传统文化不可或缺的重要组成部分。中华民族伟大复兴的中国梦,其中一个重要的使命,就是对中国优秀传统文化的复兴。"承国学,扬国韵,育国器,强国音",是时任中国音乐学院院长王黎光教授提出的办学理念。很显然,以弘扬民族音乐亦即中国传统音乐为己任的我们,在这个平台上持续贡献着自己的微薄之力,始终不能释怀的就是对传承弘扬中国传统音乐的担当和使命感。

民族音乐学家的主要目标是认识和传播有关民族音乐,尤其是中国传统音乐文化的知识。在全国音乐院校中,中国音乐学院音乐学系是唯一以民族音乐为教学和研究核心的系科。为此,我们更强调在音乐自身的文化语境中研究音乐,也就是说,用人类学的思想和方法研究人类的音乐行为。尤其在1996年以后,中国音乐学院音乐学系开始对教学进行了一系列改革,积极、认真地修订教学计划,培训教师,初步建立了完整的民族音乐教学队伍。至今,音乐学系多位教师已获中国社会科学院、香港中文大学、中央音乐学院、福建师范大学的博士学位,形成了老中青三代学者构成的

学术梯队。

中国的民族音乐教学，从1962年中国音乐研究所编辑的《民间歌曲》《城市小调》等教材算起，已有40多年的历史。近30年来，音乐学在中国得到了极大的发展，无论是在从业人员的数量上与专业分布上，还是在音乐学研究的范围和研究的质量上，都有了巨大的突破。随着研究工作的进一步深入以及时代发展的需求，音乐学的教材在体例和研究内容等方面都有了与时俱进的变化。

近30年来，作为第一线的教学研究人员，笔者十分了解中国民族音乐研究的最新成果，也在教学活动中呈现着研究的动态。所以，我觉得，从学术研究的角度看，本教材应该体现全国同行们的研究成果，有精选的相关主题的文献、书目，能反映研究内容和研究目标的现状。为此，本教材建设的目标，是要出一套全新风格的现代出版物，剔除旧作中习用的套话，采用客观的叙事方法，避免华而不实的主观描述，更贴近文化自身，保留当代民族音乐全貌，呈献完整资料，创造一套新的既有传统印刷媒介的阅读物，也有多媒体的电子读物。其内容包括有关文字、图像和音响资料，学生和广大读者可以随意地读取，方便地使用，以便在此基础上，加深和强化对中国民族音乐的了解。

与国内各兄弟院校相比，虽然我们在某些方面尚不成熟，但在民族音乐的研究和教学岗位上已锤炼了多年，为传承和弘扬民族文化，我们愿意尽绵薄之力，奉献一瓣心香，并就教于国内同行。倘由此而砥砺，我们的事业将兴旺有日。天行健，君子以自强不息。为此，本教材力图做到如下预期：

1. 定位：本教材适用于高等艺术院校音乐学专业本科基础课教学，包括《中国民族器乐基础教程》（平面文字）、《中国民族乐器图解》（光盘）和《中国民族器乐代表曲集》（光盘）三个部分，需要有机结合使用。

2. 形式：文字与图片、谱例。

3. 学时：按照高等院校正规教学进程，除复习与考试外，每学期应完整授课18周。故，本教材共分18章，课时量按照4学时/章，总计72学时/学期。

4. 宗旨：

a. 帮助学生了解和掌握中国民族乐器与器乐文化生成与发展的基础知识。

b. 通过对代表性乐器与器乐的描述与分析，提高学生对中国民族乐器与器乐的鉴赏与评价能力。

c. 引导学生掌握中国民族乐器与器乐的文化内涵、缘由以及未来的发展。

5. 特点:本教材在引导和帮助学生把握中国民族乐器与器乐文化"是什么"和"为什么"的基础上,更以列举和分析成功拓展案例的形式,启发学生深入思考发展中国器乐到底应该"怎么办"等问题。网络课件的形式,不仅使师生互动成为可能,也有助于学生在丰富的共享资源空间中扩展艺术视野!

6. 教学形式与考核方法:

面授与网络教学形式:引导原则——师生互动,教学相长。

a. 教师教授、启发与指导。

b. 学生分工,并以作业的形式试讲。

c. 教师引导、帮助,并备音响、音像和谱例文献等。

d. 采取走出去、请进来等形式(参观中国乐器博物馆以及浏览中国乐器数字博物馆、拟请一位演奏家讲学演奏、田野采风工作等)。

学生具体参与讨论互动的宗旨如下:

以互动形式,因材施教、因势利导地培养学生初步运用民族音乐学的方法对中国民族乐器和器乐进行独立思考和研究的能力;提高学生对音乐事项本体研究的实际操作能力,从而使学生从观念到行为都能够与时俱进地有一个正确的观照方式。

7. 重点注意以下内容:乐器名称、类属、历史发展概况、形象图、形制与绘图,演奏姿势(演奏图)、指法、弦法与调名、调高、表演形式、表演场合与功能、代表人物、乐谱与曲牌、曲目、具有特性的旋律展开手法、演奏技巧、曲式结构类型与典型模式、文献参考、研究方法等。通过微信群、微博和邮件等方式,相互协同,从辅助到整合,从方式到理念,真正提高研究和把握中国民族器乐理论的能力。表述客观准确,条理清晰;讨论成绩作为平时考察成绩,占30%,即30分;期末专题开卷论文写作成绩占50%,即50分;背唱与听辨中国传统代表性器乐曲主题占20%,即20分。

8. 难点:根据自己的学习基础,找到适合自己的把握中国民族乐器与器乐文化真正内涵的渠道和方法。

9. 解决办法:通过创建本课程信息化的教学平台,以知识性教学内容为中心,以培养学生民族音乐学思维能力为目标,在面授和网络教学过程中,师生分工协同,有效培养学生的独立思考和研究能力。

目录

第一章 绪 论 / 1

- 第一节 中国民族器乐学科性质导论 / 2
- 第二节 民族音乐学视野中的中国民族器乐文化 / 5
- 第三节 中国民族乐器与器乐的分类 / 8
- 思考与练习 / 10

第二章 中国民族乐器与器乐文化发展概述 / 13

- 第一节 远古时期的中国民族乐器与器乐文化 / 14
- 第二节 古代各个时期的中国民族乐器与器乐文化发展概述 / 15
- 第三节 近现代中国民族乐器与器乐文化发展态势 / 18
- 思考与练习 / 22

第三章 吹奏乐器与器乐（一）——无簧类 / 25

- 第一节 横吹篪类 / 26
- 第二节 竖吹箫类 / 28
- 第三节 斜吹龠类 / 31
- 成功拓展案例与思考练习 / 32

第四章 吹奏乐器与器乐（二）——有簧类 / 35

- 第一节 横吹膜管类 / 36
- 第二节 直吹哨管类 / 41

- 第三节　直吹簧管类　/49
- 成功拓展案例与思考练习　/51

第五章　吹奏乐器与器乐（三）——抱吹类　/61
- 第一节　无簧类　/62
- 第二节　多簧类　/65
- 第三节　口簧、唇簧类　/70
- 成功拓展案例与思考练习　/76

第六章　拉奏乐器与器乐（一）——弓在弦外类　/79
- 第一节　一根弦类　/81
- 第二节　两根弦类　/82
- 第三节　三根弦以上类　/86
- 成功拓展案例与思考练习　/94

第七章　拉奏乐器与器乐（二）——两根弦弓在弦内类　/97
- 第一节　二胡类　/98
- 第二节　板胡类　/109
- 第三节　京胡类　/115
- 成功拓展案例与思考练习　/122

第八章　拉奏乐器与器乐（三）——三根弦及以上的弓在弦内类　/125
- 第一节　三根弦类　/126
- 第二节　四根弦类　/127
- 第三节　非弦震动类　/128
- 成功拓展案例与思考练习　/129

第九章　弹奏乐器与器乐（一）——竖置三根弦及以下类　/131
- 第一节　独弦类　/132
- 第二节　两根弦类　/133
- 第三节　三根弦类　/138
- 成功拓展案例与思考练习　/143

第十章　弹奏乐器与器乐（二）——竖置四根弦及以上类　/ 145
- 第一节　四根弦弹奏类　/ 146
- 第二节　四根弦拨奏类　/ 152
- 第三节　多根弦弹拨类　/ 153
- 成功拓展案例与思考练习　/ 156

第十一章　弹奏乐器与器乐（三）——横置类　/ 161
- 第一节　横置多弦类　/ 162
- 第二节　横竖置多弦类　/ 176
- 成功拓展案例与思考练习　/ 183

第十二章　击奏乐器与器乐（一）——有固定音高类　/ 187
- 第一节　体鸣类　/ 188
- 第二节　膜鸣类　/ 192
- 第三节　弦鸣类　/ 196
- 成功拓展案例与思考练习　/ 203

第十三章　击奏乐器与器乐（二）——无固定音高类　/ 205
- 第一节　体鸣类　/ 206
- 第二节　膜鸣类　/ 207
- 第三节　音色变化类　/ 212
- 成功拓展案例与思考练习　/ 220

第十四章　乐器组合与器乐（一）——同类乐器的组合　/ 223
- 第一节　两件乐器类　/ 227
- 第二节　三件乐器类　/ 227
- 第三节　四件及以上乐器类　/ 230
- 成功拓展案例与思考练习　/ 231

第十五章　乐器组合与器乐（二）——两类不同乐器的组合　/ 233
- 第一节　两件乐器类　/ 234
- 第二节　三件乐器类　/ 234

- 第三节　四件及以上乐器类　/ 235
- 成功拓展案例与思考练习　/ 236

第十六章　乐器组合与器乐（三）——三类及以上乐器组合　/ 239

- 第一节　丝竹乐队类　/ 240
- 第二节　传统民族乐队类　/ 242
- 第三节　现代民族管弦乐队类　/ 247
- 成功拓展案例与思考练习　/ 248

第十七章　中国民族器乐的形态特征（一）　/ 251

- 第一节　中国民族器乐的音高形态特征　/ 252
- 第二节　中国民族器乐音高关系的横向延展形态特征　/ 259
- 第三节　中国民族器乐音高关系的纵向复合形态特征　/ 260
- 第四节　中国民族器乐的节奏形态特征　/ 261

第十八章　中国民族器乐的形态特征（二）　/ 265

- 第一节　中国民族器乐节奏形态的横向延展——结构形态　/ 266
- 第二节　中国民族器乐节奏形态的纵向复合——织体形态　/ 270
- 第三节　中国民族器乐的音色形态——音乐发展手法　/ 271
- 第四节　中国民族乐器与器乐的保护与发展观——以磋琴为例　/ 277

后记　/ 285

附录　《中国民族器乐基础教程》附二维码资源目录　/ 287

第一章

绪论

第一节　中国民族器乐学科性质导论

音乐若以承载媒介的不同为标准,可以分为声乐和器乐两大类。很显然,中国民族器乐学是在此概念涵盖下把中国民族器乐作为自己研究和表述对象的。然而,要想认清本学科的性质,首先必须回答以下几个问题:

一、什么是音乐?音乐的本质是什么?音乐与人脑亦即与人的关系是什么?

关于音乐的概念,历史上有多种解释。然而,从哲学的角度上说,音乐是人和谐于客观自然与社会的内在尺度,是外在显现声音化了的结果。其本质是和谐,是身与心的和谐,人与客观自然的和谐。音乐与人脑亦即与人的关系,实际上就是客观自然与社会关系的总和。

二、什么是民族音乐、中国民族音乐、中国民间音乐、中国传统音乐?

民族是具有共同语言、共同地域、共同的生产以及共同心理特质的人群共同体,在理解上有广义、狭义之分,民族音乐也因之有广义和狭义之别。

我们从广义上可以这样阐释民族音乐的概念:全世界有两千多个民族,每一个民族都拥有自己的音乐文化。因此,我们有理由把这些音乐总称为民族音乐。例如,人类的所有音乐可以总称为世界民族音乐,德国的音乐可以总称为德国民族音乐,中国音乐可以总称为中国民族音乐,等等。

从狭义上也可以将民族音乐的概念内涵做如下解释,即把某一民族共同体所创造和拥有的独特音乐文化理解为这一民族的民族音乐,如汉族音乐、满族音乐、维吾尔族音乐、德意志族音乐、法兰西族音乐、意大利族音乐等。例如,中国有56个民族,56个民族所拥有的共同音乐文化,从广义上应该总称为中国民族音乐。当然,在汉语的表述中常常把中国民族音乐简称为民族音乐。从狭义上,则把某一个民族的音乐

文化简称为该民族的民族音乐。

然而,人们尤其是音乐学术界在很长一段时间里总是将民族音乐与民间音乐混为一谈,并认为中国民族音乐就是中国民间音乐,包括中国民间歌曲、戏曲、说唱、歌舞和器乐五个组成部分。按照中国传统音乐理论分类,中国民族音乐基本包括民间音乐、宫廷音乐、宗教音乐和文人音乐四个层面。因此,中国民间音乐是指流行于民间层面的音乐,是中国民族音乐的一个重要组成部分;而不等同于中国民族音乐的全部。

中国民族音乐除了可按族属分类外,还可以根据研究目的,从不同角度加以分类。如按其产生的年代,以1840年鸦片战争为界,可以分为古代音乐和近现代音乐。在狭义上,我们常常把鸦片战争以前的音乐称为中国古代音乐或中国传统音乐,把鸦片战争以来的音乐称为中国近现代音乐。然而,在广义上,我们还可以将当下以前的音乐都称为中国传统音乐,这只是个历时上的分类而已。为了表述方便,本课程以音乐承载媒介的不同为标准,把中国民族音乐分为中国民族声乐和中国民族器乐两大部分,并将中国民族器乐作为本课程的表述对象。因此,中国民族器乐的概念内涵就毫无疑问地包括了中国民族乐器与器乐两部分。然而,作为文化,它们又是一个有机的整体。

三、中国民族乐器与器乐包含哪些内容?

(一)中国民族乐器

中国民族乐器包括:

(1)属于我国各族人民发明创造的乐器,如埙、编钟、古琴等。

(2)虽然是从外国引进的,但是经过中国人民的改造,形制上有所改变,适合中华民族的审美习惯和音乐表现的乐器,如琵琶、扬琴、钹、锣等。

(二)中国民族器乐

中国民族器乐包括:

(1)完全是中国民族乐器演奏的作品文献。

(2)中国乐器参与演奏的作品文献。

值得说明的是,作品文献除了平面纸质文献外,还包括声像文献。

很显然,中国民族器乐就是研究中国民族乐器及其演奏形式、中国民族器乐作品及其文献的一门学问。和其他任何学科一样,它依据系统性的观察,寻求有秩序的框架来解释其研究的客观对象。所以,本课程又从历时性研究和共时性研究两个侧面,

对中国民族器乐从人类文化发展的视角进行了观照。所谓的历时性研究,又称为纵向研究,主要探索某一件或一组乐器和器乐在其历史上的地位、发展、变迁过程中的文化缘由;而共时性研究又称为横向研究,主要探究一件或一组乐器和器乐的结构与民族生活、文化整体的关系以及在人类文化中所占的位置等。所以,中国民族乐器与器乐文化作为课程的表述内容,就应该包括如下三个方面的内涵:

(1) 中国民族乐器的研究

a. 乐器的名称(局内与局外人称谓)、形象、类别(局内与局外人的分类标准和方法)、形制、材料、构造、发音原理、演奏技巧、起源、传播、演变、改革、发展以及制作家的代表人物(是什么)。

b. 乐器本身与地理、民俗、历史等方面的文化背景关系(为什么)。

c. 乐器分类的角度、方法以及发展方向等问题(怎么办)。

(2) 中国民族乐器表演形式的研究

a. 乐器演奏时是独奏、伴奏(伴奏对象)还是(乐器组合)合奏,艺术特色、历史演变以及演奏家的代表人物(是什么)。

b. 它们与生活的关系(功能)(为什么)。

c. 分类方法、组合形式以及发展等方面的问题(怎么办)。

(3) 中国民族器乐作品的研究

a. 标题、内容、表现手法、艺术特色、作者(作曲代表人物)(是什么)。

b. 作品产生的文化背景(功能)(为什么)。

c. 作品评价、欣赏以及发展等方面的问题(怎么办)。

上述三个方面的研究既有区别又有联系。研究具体作品不能不涉及表演形式,也不能不联系具体乐器;研究乐器的演奏手法不能不联系表演形式,也不能不涉及具体作品。然而,这均涉及许多不同学科和不同领域的知识,并且对不同性质的对象需要采用不同的研究方法。例如,对某一乐器的历史和起源进行研究和探索,要有历史学和考古学的知识,并用考据方法进行研究;对器乐作品的研究,就必须用民族音乐学和音乐形态学等方法。

把中国民族乐器与器乐作为一种文化进行观照,主要是基于我们对文化概念本质的现实理解,也是基本学科研究与教学的目的使然。文化是人类在一定时空中相对稳定了的思维方式、行为模式和行为结果的总和。对于一个民族来说,文化是该民族的观念、行为和结果的总和。从文化的角度对一个民族的音乐进行审视,是民族音乐学的核心模式。从文化人类学的视角对中国民族乐器与器乐存见和发展的缘由加以阐释的直接目的就是:启发音乐学专业学生在把握本学科应有的专业基础知识的

前提下,深入思考和探求中国民族乐器与器乐未来的拓展方向,以期为人类自身的进步发挥应有的作用。这也是本课程间接的教学目的。

第二节 民族音乐学视野中的中国民族器乐文化

民族音乐学又可称为音乐人类学,是一门起源于欧美并在20世纪80年代传入中国的音乐学学科,其最早的概念内涵是研究文化中的音乐或研究作为文化的音乐。随着学科的不断发展,学科的视野在不断地拓展,研究对象在当今也几乎包括了人类所有的音乐事项,因此,其概念内涵发展为:在地方性、区域性或全球性的背景中,研究音乐存见和发展的社会与文化缘由,并在相关的文化背景中研究音乐本体。因此,形成了一系列交叉学科性质的研究方法。其中,对音乐事项进行客观的描写(描述)、合理的解释(分析)和正确的判价(评价),是民族音乐学最基本的方法。

客观地说,描写位于最底层,是基础;以描述为基础的解释位于第二层;判价也称为评价,位于第三层。然而,在实际操作中,三者又是有机结合在一起的。就目前的研究状况看,民族音乐学主要有以下三种研究方法。

一、描写法

描写法包括符号的、图像的、数字的、语言的和声像的描写。

1. 符号的描写(描述)多数是指用乐谱对音乐进行的描写或描述,如古琴谱、工尺谱等。其目的是翻译、文本等;局限性是要受人听觉的主观影响,受耳朵的敏感程度和文化背景的影响。

2. 图像的描写(描述)实际上是用物理学的各种仪器和手段把音乐转换成图像的记述法,其特点是能够比较科学精准地记录音乐。常用的仪器有:旋律记谱机、声图仪、音高测定仪和频谱仪等。其不仅能记录单旋律,还可以显示音高、振幅曲线、图像和频谱等,局限是乐谱将会复杂到不能阅读的程度;但由于人耳的听觉习惯是特定文化的产物,它对乐音的选择是受文化背景影响的,故只能为辅助手段。

3. 数字的描写(描述)是用统计学的方法对音乐进行记述的一种定量描写法,其特点是可以对音乐的音高、节奏节拍、速度、音色、调式调性、旋律型等诸多因素加以量化,从而研究其与人类之间的数理关系——电脑MIDI音乐。

4. 语言的描写(描述)有三种情况:

a. 用文学性的语言对器乐作品的情绪进行记述。

b. 用描写性的语言对某种器乐品种产生的背景、表演情况进行记述。

c. 用术语对乐器及音乐形态进行记述。在这里应该特别注意不要张冠李戴。例如，卡龙、木卡姆、依玛堪等。

5. 声像的描写（录音录像）是运用现代科技手段，将音乐事项进行客观的声像录制，以提供给非现场者不同时空的客观感受。

上述方法的最佳方案，无疑是以某种方法为主的多元结合。其中，在描述的环节，民族音乐学所强调的是：在描述过程中，只需要做音乐事项"是这样"的客观表达，而不需要做音乐事项"为什么是这样"的论证解释，即呈现的都是音乐事项的客观事实，而不是表述个人的美学评价和推导出的种种理论。譬如，对乐器形态加以描述：

乐器形态又称乐器形制，是从乐器形体出发，对其构成部件和音乐性能进行分解和概括的一种陈述。国际音乐学界曾比较认可的萨克斯乐器分类法是将乐器分为体鸣、膜鸣、气鸣和弦鸣四大类，电声乐器为第五类除外。据此，若对一件体鸣乐器进行描述，就应该客观描写下列内容：主体材料——选材是什么？是怎样进行特殊处理的？体形及尺寸是怎样的？平面、立体、装饰、单体还是多体的？如何定音的？有无固定音高？是单体单音、多音还是多体多音？有无附件？若有装饰物，是绳带还是支架？击器的材料、体形、尺寸、装饰是怎样的？击法、部位、方式、技法等是怎样的？音量和音色是什么样的？其性能，也就是音响效果如何？适用于独奏、合奏还是伴奏？

总之，乐器形态的描述除了上述之外，还应该注意：要配以带有标尺的形象图（乐器图片）、演奏图和形制图等。内容顺序还应遵循先整体后部件、先外层后里层、先形制后性能的原则。

二、分析（解释）法

分析（解释法）包括形态学分析和符号学分析两种。

1. 形态学分析是对音乐技术的分析，更多注重的是音乐的音高关系、时值关系、音色关系、力度关系、织体关系和曲式关系。

从音高方面说，要注意音高的明确性及其明确程度，注意音域、音阶、音程、旋律结构、旋律进行的线条、轮廓、装饰音、起止音、音高方面的各种固定模式（如音腔、脑各拉、摇声）等。

从时值方面说，要注意各种不同节拍、速度、节奏、节奏型的规律性倾向等。从音色方面说，要注意各种不同乐器的区别、组合，不同的演奏方式等。

从力度方面说，要注意音量的大小程度和变化幅度。

从织体方面说，要注意独奏和合奏的区别，合奏中不同织体的类型（如齐奏、和

声、支声、复调等)。

从曲式方面说,要注意各民族不同的曲式结构术语(上下句、四句头、赶五句、大板、老八板)等。

2. 符号学分析主要包括观察音乐的各种记谱(符号)系统和观察音乐的语义两个方面。此种方法兴起于20世纪70年代,其特点是采用语言学中横组合结构和纵聚合结构的办法,将二者加以区别,从而对传统乐曲中的变体进行分析。

三、评价法

评价法也称为判价法,是把音乐放在其产生和发展的文化背景中加以研究与评价的方法。它不仅研究音乐本身和与音乐有关的行为,还研究音乐与其产生和发展的文化背景的关系。也就是说,民族音乐学不仅要回答音乐事项是什么和怎样的,更要解释音乐事项为什么是这样的,从而为音乐实践提供一个可资借鉴的理论依据。其中,在解释音乐存在和发展的缘由时,主要联系的是音乐生成和发展的文化背景,包括地理、历史、人种、语言、生产、民俗、心理诸多方面因素。在这里,主要强调的就是生产。

人类的生产主要包括物的生产和人的生产两个方面。

(1) 物的生产就是生活和生产资料的生产,即衣食住行及其所必需的生产工具的生产;物的生产就是研究音乐与物的生产关系,自然环境和社会经济形态与音乐器物的关系,如乐器,演员的服装、饰物,演出场地的种种摆设等。亦即将各民族中存在的音乐文化事项放在一定的自然环境和社会经济环境中加以考察,并得出比较合理的解释与判价。

(2) 人的生产即种的繁衍。然而,这并不是一种简单的、本能的生理活动,也不是单纯的男女间性关系的结果。因为两性间的关系、人类生殖繁衍的过程,在一定的历史时期内,总是要受婚姻形态制约的,人们也总要在一定的婚姻形态下,方能从事人的生产。这种婚姻形态是一种非自然的社会关系范畴,在中国民族器乐作品中,有相当一部分乐器和器乐与婚姻形态紧密联系。如彝族的芦笙。

♪(参考音频《迎亲调》)

再如,少数民族少年成丁和青年男女谈恋爱时演奏的各种器乐曲及各民族在婚礼上演奏的各种乐曲等。

♪(参考音频:《彝族情歌》)

所以,民族音乐学家必须注意人的出生、成年、恋爱、结婚、亲属关系和称谓等与乐器和器乐的联系。

从发展角度看,笔者认为,上述各种方法已经不能满足人类对音乐和人的关系研究与发展的需要。因为,从最本质上看,音乐就是人的一种身心和谐的本能外在显现的结果,因此,音乐与人的关系,实质上就是音乐与人脑即人的身心的和谐关系。若要准确地阐释它们之间的关系内涵,就必须运用更加科学的思维观念和超越传统的现代科学手段加以研究——这实际上就是音乐的科学概念范畴,其中包括对音乐的量化等。因为量化在现代意义上讲就等于科学。在音乐科学领域,对音乐事象加以量化的双重性与全新理念,将是自然科学与社会科学的有机结合,可以全方位真实地对音乐事象进行描述与解释。这一方面是因为人类的身(生理机理)与音乐的物理量客观存在着应有的同步规律;另一方面是因为作为人类特有的心(成长的文化背景)与音乐存见和发展的文化背景有着千丝万缕的联系。充分运用现代自然与社会科学相结合的量化手段,不仅可以使人类更加清晰地认知音乐与人类自身发展的有机关系,更可以让音乐为人类的进步提供更加广泛的拓展空间。譬如,量化音乐可适应的领域有:

(1)医学——音乐治疗(理疗、娱疗、电针、操作治疗、催眠、心理治疗等)。

(2)生物学——动植物增长素(肉食牛、奶牛、西红柿等)。

(3)军事科学与法学(谈判与审判等)。

(4)教育科学——胎教、量化音乐教育(量化性全息音乐环境教育模式)。

(5)其他——音乐按摩、音乐美容、背景音乐、环境音乐、专题音乐、专体音乐等。

(6)音乐学——实践、人化的自然与自然的人化、自然和社会科学的一种睿智体等。

(7)音乐艺术管理——明确音乐生产的量和音乐营销、音乐经济与社会效益的有机关系。

因此,对音乐事象的判价(评价)必须具有可持续发展的科学理念,这才是对中国民族音乐保护与开发最辩证的思维方式。

第三节 中国民族乐器与器乐的分类

古今中外,先人对乐器曾有多种分类方法,如我国周代的八音分类法、德国的SH分类法等。但我们认为对中国民族乐器的分类,传统的吹、拉、弹、打的分类法是比较科学和实用的,因为它不仅通俗易懂,且见物又见人。如果按演奏形式,中国民族乐器从组合形式上又可分为独奏与合奏两种形式。其中,独奏部分按照吹、拉、弹、打

(击)比较容易理解,具体可以参见本课程目录的分类,我们将中国独奏乐器分为吹、拉、弹、打和其他五种。在本节中,我们重点对中国民族乐器的合奏形式及其代表乐种加以概述。根据有关专家的不完全统计,从传统上看,中国民族乐器在古代历史上的组合形式至少有1084种,加上近现代一些新的组合形式,应该有1200余种。

"和"与"合"体现了中华民族的基本思维方式和观念的总体特征,可以说是《周易》"天人合一"也就是"行知合一"的哲学思想在音乐上的运用。所谓"则乐者,天地之和","和,故百物皆化","故乐者,审一以定和"(《礼记》)等,以及《老子》"音声相和",《左传》"若琴瑟专一,谁能听之",《国语》"声一无听"等,都是和合思想的具体阐释。

早在远古时期,我们的祖先就知道按照自己的意愿,有意识地把多种乐器组合起来演奏。有关史料如下:《穆天子传》:"天子五日休于岐山之下,乃奏广乐。"《飨乐章·忠顺》:"八音合奏,万物齐宣。"荀子《乐论篇》:"故乐者,审一以定和者也,此物以饰节者也,合奏以成文者也。"《吕氏春秋》:"命乐师,大合吹而罢。"《都城赋》(汉·班固):"太师奏乐,陈金石,布丝竹,钟鼓铿锵,管弦烨煜。"《气出唱》(魏·曹操):"吹我洞箫,鼓瑟琴,何闻闻。"《天郊飨神歌》(晋·傅玄):"八音谐,神是听。"《四庙乐歌》(晋·傅玄):"尽礼供御,嘉乐有序,树羽设业,笙镛以闲。琴瑟齐列,亦有簴虡,喤喤鼓钟,锵锵磬管,八音克谐,载夷载简。"《津阳门诗》(唐·郑嵎):"花萼楼南大合乐,八音九奏鸾来仪。"等等。

合奏实际上指的就是乐器组合演奏的各种形式,所以说,乐器合奏是我国民族器乐的基本组织形态和表演形式,它存在于中华大地各个地区、各个民族中,有的真实地记录在史料和诗词中,有的存见于石窟和墓穴壁画上。从总体上看,各类组合乐种的组合形式,在宫廷和民间的发展方向是不同的。宫廷的乐器合奏是盲目地向着大乐队的方向无节制地发展,它代表了宫廷帝王的观念,其实质是为了显示统治者的"九五之尊"、"皇威浩大"和宫廷极尽奢华之能事,所谓"昔者桀之时,女乐三万人,端噪晨,乐闻于三衢"(《管子·轻重》);而在民间,乐器的组合形式则是向着小型多样(乐器组合以少和多色彩为佳)的方向发展,并显示出旺盛的生命力,成为中国乐器组合的主要方向。究其原因如下:

(1) 传统哲学思想在音乐思想中的体现:《老子》:"大音希声"的思想指示。又如,《老子》:"少则得,大则惑";《庄子》:"夫精,小之微也","大声不入里耳",听"折扬、皇荂,则嗑然而笑";《礼记·乐论》:"大乐必易,大礼必简";《乐论》(阮籍):"乾坤易简,故雅乐不烦","易简则节制全神,静重则服人心";《吕氏春秋》:"乐无太,平和者是也";大乐队的声音,不过是"以巨为美,以众为观",其"不知乐之情,而以侈为务

故也";《声无哀乐论》(嵇康):"姣弄之音(好听的小曲——小乐队),挹众声之美,会五音之和,其体赡而用博,故心侈于众理,五音会,故欢放而欲惬"。

(2) 在传统的1084种乐器组合中,9人以下的小乐队占80%以上,这可能与我国长期稳定的小农生产关系有关。

(3) 中国乐器强烈的个性(音色、发音方式、演奏方法、形制)追求,决定了中国民族器乐更适合发展小型乐队。

(4) 中国乐器的曲调性特点比较适合小乐队横向合奏,音高没有向立体化纵深发展,然而在音色上却生成了独有的"和色"。

(5) 中国民族器乐传统乐曲的"声可无定稿,拍可无定值"的独有特质(曲调长大而优美、风格多彩而浓郁、感于物而动的即兴性、令人神往而回味无穷的神韵)决定了其更适合小乐队演奏。

(6) 小乐队作品易于生产,便于更新。

(7) 少数乐器的组合形式也更加适合民众的自娱活动。

(8) 中国传统音乐的功能性特征是现实社会音乐功能性发展的需要。

所以,纵观我国民族乐器组合的发展历程,将中国民族乐器的组合分类如下:

从总体上可以分为(一级分类标准):同类乐器组合和不同类乐器组合两种合奏形式;其中,按照乐器组合数量的不同,每一种形式又可以分为两件和三件及以上乐器两类(二级分类标准)。

不管是哪一级分类的乐器组合,传统上都曾有过不同程度的流行时期。然而,能够流传至今的只有屈指可数的部分组合形式:

三件及以上同类乐器的击奏乐器的合奏——锣鼓乐;

三件及以上不同类乐器的合奏——吹打乐、弦索乐、丝竹乐等。

同时,我们也可以从这些组合中比较清晰地看到,击奏乐器是我国乐器组合的最基本形式,是基础;吹奏乐器以笙管类乐器为基础形成基本组合;弹奏乐器以"弹挑"和"劈托"为主要演奏方法;拉奏乐器出现较晚,初始大多用于戏曲和说唱音乐伴奏。

思考与练习

一、名词解释

1. 民族音乐 2. 民间音乐 3. 中国音乐 4. 中国民族音乐

5. 中国传统音乐　　6. 世界音乐　　7. 世界民族音乐　　8. 民族音乐学
9. 八音分类法　　10. 吹拉弹打

二、思考问题

1. 简述中国民族乐器与中国民族器乐的概念内涵与外延。
2. 简述中国民族器乐研究的范围和方法。
3. 民族音乐学视野中的中国民族乐器与器乐文化研究的核心是什么？
4. 简述中国民族乐器的传统组合特征、缘由以及未来的发展趋势。
5. 把中国民族乐器与器乐作为文化进行研究的最终目的是什么？

三、阅读文献

1. 乐声：《中国少数民族乐器》，北京：民族出版社，2000年。
2. 杜亚雄、桑海波：《中国传统音乐概论》，北京：首都师范大学出版社，2000年。
3. 沈致隆、齐东海：《音乐文化与音乐人生》，北京：北京大学出版社，2007年。

四、相关链接

1. 中国民族乐器数字博物馆
2. 中国民族音乐学网
3. 中国音乐学网

第二章

中国民族乐器与器乐文化发展概述

第一节　远古时期的中国民族乐器与器乐文化

早在夏代以前和夏代,也就是公元前 6000 年以前到公元前 1600 年间,我们的祖先就已经制造出了许多乐器,如:

骨笛:河南舞阳贾湖骨笛,据考证系 8000 年前的新石器时期的七孔鹤腿骨笛。

♪(参考音频《驼道》　骨笛与乐队)

骨哨:浙江余姚县鸟肢骨哨,据考证系 7000 年前的乐器,1~3 孔不等,可演奏简单乐曲。

(参考视频《原始狩猎图》)

陶埙:陶埙的历史可能更加古老,具体时间有待考证。

(参考视频《哀郢》)

♪(参考音频张维良《卜》)此曲表现了古代祭祀的场面,箫群和埙群的对句,像是召唤呼应,男声和合成器巴都配合康加鼓的音型,使场面充满动感。选自《天幻箫音》1996 年大型制作,张维良作曲并演奏,侯牧人编曲。该曲更是比较典型的世界音乐风格,主奏乐器用了三个声部的箫(包括低音箫),以埙群(大、中、小埙)对句带出一种新颖的管乐效果;伴奏方面男声占了相当大的分量,配以 MIDI 的巴都仿男声和康加鼓的贯穿,使乐曲既神秘又奔放,具有亦静亦动的双重性格。

另外,还有陶铃、陶钟、陶鼓、石磬、鼍鼓、苇龠、鼗鼓、瑟、管、箫(排箫)、龠、笙、罄等,这些乐器基本都用于歌舞伴奏。传说舜帝时有"击石拊石,百兽率舞";著名乐舞《韶》中使用了排箫乐器。

第二节　古代各个时期的中国民族乐器与器乐文化发展概述

一、先秦时期

先秦时期是从公元前1046年到公元前256年,这一阶段的乐器包含考古发现的商代、考古与文献记载皆有的周代和春秋战国时期。

殷商时期:考古学界已经挖掘并考证为殷商时期的乐器有:金类乐器的钟、铃、铙、铎等;石类乐器的磬和石埙;土类乐器的陶埙;革类乐器的鼓;匏类乐器的和;竹类乐器的龠、言等。其中,钟和磬等乐器已经编排成组。

周代,有记载的乐器已经有70多种,并出现了世界上最早的乐器分类法——八音分类法,即我们的祖先根据制作乐器(实际是声源)材料的不同,将乐器分为金、石、土、革、丝、木、匏、竹八种类别。并且,在这一时期,统治者非常注重音乐的政治作用。他们在宫廷中建立了庞大的乐队,并用来演奏雅乐——六代之乐:《云门大卷》(黄帝时代)、《大咸》(帝尧时期)、《九韶》(帝舜时期)、《大夏》(夏禹时代)、《大濩》(商代)、《大武》(周代)。这些乐舞文献曾在相当长的历史时空中,被儒家奉为雅乐的最高典范。

♪(参考音频《大典》)

约公元前964年,西周穆王亲自率领一支包括乐队在内的庞大队伍,往西方游历,行程3.5万里,到达中亚西亚,为古代中外经济和文化交流做出了贡献。

公元前522—前521年,伶州鸠在同周景王讨论铸钟的谈话中,提到十二律的名称:黄钟、大吕、太簇、夹钟、姑洗、仲吕、蕤宾、林钟、夷则、南昌、无射、应钟。这是有关十二律名称的最早记载。

公元前517年,《左传·昭公二十五年》:"为九歌、八风、七音、六律,以奉五声。"表明宫商角徵羽为华夏正声,且在九声音阶中具有核心地位。

公元前3世纪,中国古代第一篇完整的音乐思想论著《乐论篇》问世。该篇被荀子(公元前313—前238年)收入其《荀子》一书中,作为荀子重要的音乐思想,对西汉时的《乐记》有着重要的影响。

春秋战国时期,是中国器乐发展史上的一个鼎盛时期。在这个时空中,有两种乐器至今影响很大。一是文人乐器古琴,在当时已经成为文人"家有琴书我未贫"的必备乐器,并且产生了众多古琴名家,如理论家、演奏家等。文献记载的"四师"就是当

时最著名的四位演奏家,他们分别是卫国的师涓、晋国的师旷、郑国的师文和鲁国的师襄。所谓伯牙鼓琴遇子期的知音难寻故事,就是这个时期的传说。另一是宫廷乐器编钟,在春秋战国初期,编钟的制作技术足以让现代人望尘莫及。此外,这一时期的民间器乐活动也相当普遍,《战国策》中曾记载"临淄甚富而实,其民无不吹竽、鼓瑟、弹琴、击筑"。总之,春秋战国时期的乐种类别非常广泛,主要类别有"燕乐"、"房中乐"、"散乐"以及"四夷之乐"等。

♪ (参考音频《幽兰》 古琴与编钟)

二、秦汉隋唐时期

秦汉隋唐是公元前221年到公元960年这一时期,也就是秦代、汉代、隋唐包括魏晋南北朝和五代时期。

公元前221年秦完成统一大业,一般认为:公元前213年,秦始皇的焚书坑儒致使许多乐书失传,乐器制造技术失传,音乐理论失传,造成了不可弥补的损失。现代新近考证的一些史料却认为,秦始皇时代是一个严政历法的时代。正是因为这种严政历法的治国方式,才产生了后人的"封闭"、"暴政"等认知结果。

汉替秦后,汉武帝曾两次派遣张骞出使西域。从音乐视角审视,这一行为不仅开拓了丝绸之路上的音乐文化,更是比较具象地展开了中国古代音乐文化发展的多元历史。据文献记载,从汉代至隋唐时期从外国传入我国的乐器已有:吹奏乐器横吹、羌笛、筚篥、胡笳和角等,弹奏乐器箜篌和曲项琵琶等,击奏乐器羯鼓、锣和钹等。

♪ (参考音频《胡笳十八拍》 琴歌)第一、二和十二拍唱词如下:

第一拍歌词:

 我生之初尚无为,
 我生之后汉祚衰。
 天不仁兮降乱离,
 地不仁兮使我逢此时,
 干戈日寻兮道路危,
 民卒流亡兮共哀悲。
 烟尘蔽野兮胡虏盛,
 志意乖兮节义亏。
 对殊俗兮非我宜,
 遭恶辱兮当告谁?
 笳一会兮琴一拍,心愤怨兮无人知。

第二拍歌词：

　　戎羯逼我兮为室家，
　　将我行兮向天涯。
　　云山万重兮归路遐，
　　疾风千里兮扬尘沙。
　　人多暴猛兮如虺蛇，
　　控弦披甲兮为骄奢。
　　两拍张弦兮弦欲绝，
　　志摧心折兮自悲嗟。

第十二拍歌词：

　　东风应律兮暖气多，
　　知是汉家天子兮布阳和。
　　羌胡蹈舞兮共讴歌，
　　两国交欢兮罢兵戈。
　　忽遇汉使兮称近诏，
　　遣千金兮赎妾身。
　　喜得生还兮逢圣君，
　　嗟别稚子兮会无因。
　　十有二拍兮哀乐均，
　　去住两情兮难具陈。

这一时期的古琴音乐文献值得一提的，一个是嵇康的《声无哀乐论》，另一个是我国现存最早的古琴谱《幽兰》。《幽兰》据传系左丘明（公元前502—前422年）所传。此时期流传至今的著名古琴曲有《幽兰》《酒狂》《广陵散》和《梅花三弄》等。

西汉律学家京房（公元前77—前37年）在历史上最早发现以管定律的缺陷，提出了"竹声不可以度调"的见解，并创十三弦的"准"，以其弦长数据为定律标准。

晚唐时期，曹柔创造了古琴的减字谱。琵琶是此时期的重要乐器，并已经发展到很高水平，是乐队当中的主奏乐器，独奏也相当多（参见白居易的《琵琶行》）。

《霓裳羽衣曲》见于《仁智要录》。原为唐代歌舞大曲。相传唐高宗李治春晨听莺啼，一时兴起，便令龟兹乐乐工白明达作此曲，曾传至朝鲜和日本。该曲共分为六段，依次为：游声，飒踏，入破，鸟声，急声，入破。

三、宋元明清时期

宋元明清是指公元960—1840年这一历史时期。这一时期汉族王朝分别两次与少数民族(蒙古、满)王朝更替。

宋代最重要的乐器与器乐文化,是弓弦乐器的蓬勃发展,从根本上改写了我国乐器组合乐种没有拉奏乐器的历史。此时,唐代遗留下来的轧筝和奚琴,已经改为"嵇琴"、"秦"和"胡琴",与现在的二胡大体相近①。曲项琵琶也吸收了阮咸的特点,废拨子为手弹,改横抱为竖抱,废多弦为四弦,由四相增至九品。

到了明清,琵琶演奏艺术又达到了一个新的高度。传承至今的著名乐曲有:《十面埋伏》《阳春白雪》《浔阳夜月》《飞花点翠》和《青莲乐府》等。

此时期有关琵琶的另一个重要器乐文献是,华秋萍在1818年编著出版的我国第一部琵琶曲集《琵琶谱》,其中包括62首小曲和6首大曲。

古琴艺术在明清时期也有很大发展,有近百种琴谱出现,琴派出现了川派和广陵派,著名乐曲有《潇湘水云》(郭楚望)、《居幽》《渔樵问答》《平沙落雁》《秋鸿》(江大有)等。

另外,元代出现了三弦和由阮演变而来的月琴以及唢呐(可能源于波斯)和云锣。明清时期,海上丝绸之路开辟,欧洲乐器和器乐随传教士而入,主要在宫廷和教会中传播,如扬琴。扬琴在明末由波斯传入,主要合奏形式有:锣鼓乐、吹打乐、鼓吹乐(主要流行于农村)、丝竹乐、弦索乐(主要流行于文人社会)。

第三节　近现代中国民族乐器与器乐文化发展态势

近现代时期,是指1840年至今的历史时期。近代,学堂乐歌开始流行,出现了"双音乐文化现象"(传统音乐与新音乐),二者相互影响与吸收,在中国民族器乐中出现了一些宝贵的音乐文化成果。较为重要的音乐家有:刘天华、阿炳、何柳堂、吕文成、冼星海、聂耳等。比较重要的民族器乐乐社有:国乐改进社(1927)、国乐研究社(1919)、大同乐会(1920)、云和乐会(1929)、今虞琴社(1943)、上海国乐研究会(1941)。具体与器乐有关的大事如下:

1881年,上海公共管乐队成立,后改为管弦乐队,聘用外籍人员任乐手。1919年,

① 参见项阳:《中国弓弦乐器史》,北京:国际文化出版公司,1999年,第29页。

由意大利钢琴家梅·帕契任指挥,成为后来闻名上海的工部局管弦乐队。1897年,张之洞的自强军正式组织了15人的欧式军乐队,这是目前史料中最早被提及的中国欧式军乐队。1899年以前,袁世凯在小站练兵;1903年,袁世凯奉慈禧太后之命在天津开办了"军乐学校",共办了3期,每期训练80人,另有一个50人的旗人队。① 1913年,贵州玉屏箫笛乐器首次在国际上荣获银奖,十年后,再获国际赛会金奖。1923年12月17日,萧友梅的《霓裳羽衣舞》在北京大学首演,这是中国作曲家写作的第一首西式管弦乐曲。1928年1月12日,国乐改进社在北京饭店举行音乐会,刘天华演奏了自己创作的琵琶和二胡曲。这是近代较早以民族器乐为主的专业音乐会,影响很大。1938年,中国文化剧团去美国访演,卫仲乐演奏的《十面埋伏》受到高度评价,美国报界称他为"第一个上美国电视台的中国人"。1940年,卫仲乐在一家美商唱片公司录制了4张唱片,包括琵琶、古琴、二胡、箫和笛曲。1943年,为迎送成吉思汗灵柩,延安鲁艺乐队将唢呐曲牌《凤凰铃》加工放慢,成为今天《哀乐》的前身。1949年,马可创作了管弦乐《陕北组曲》,该曲共分三部分,运用了《信天游》《剪剪花》《刘志丹》等陕北民歌素材,第一次在管弦乐队中使用了板胡。

新中国成立以来,乐器和器乐主要有以下几方面的发展。

一、乐器方面

对传统乐器进行了平均律化改革,通过对民族乐器加键,使之十二平均律化(主要是吹、弹和打),对拉弦乐器也进行了西化编配(高中低等)。同时,建立了诸多新型乐器组合乐队——有包括吹、拉、弹、打在内的民族管弦乐队,还有一些具有地方特色的乐队,如广东音乐乐队、潮州吹打乐队、哈萨克族冬不拉乐队、苗族芦笙乐队等。

二、器乐方面

一方面,发掘了传统音乐文化遗产,搜集整理和发掘演奏了诸多传统乐种,如江南丝竹、福建南音、广东音乐、河南板头曲、潮州音乐、西安鼓乐、舟山锣鼓、浙东吹打、苏南吹打、辽宁鼓乐、河北吹歌、白沙细乐以及北京智化寺音乐、西安城隍庙音乐、山西五台山音乐、四川峨眉山音乐、常州天宁寺音乐等;另一方面,西欧化的音乐创作成为主流,产生许多各种乐器的独奏、重奏、协奏、合奏等新的民族器乐曲。例如,《江河水》《豫北叙事曲》《三门峡畅想曲》《悲歌》《战马奔腾》《赛马》《赶花会》《彝族舞曲》《浏阳河》《狼牙山五壮士》《今昔》《姑苏行》《早晨》《秦桑曲》《春天来了》《战台风》

① 参见桑海波:《清代"军乐稿"注释》,北京:中央音乐学院出版社,2002年。

《瑶族舞曲》《喜洋洋》《翻身的日子》《丰收锣鼓》《旭日东升》《东海渔歌》等。

由上可以看出,这些民族器乐作品虽然都是以西洋三段体结构为主体,速度以快慢快或慢快慢为主,但内容多以乐、喜、春、舞、欢乐、丰收等传统题材为核心,且新的民族器乐概念的内涵和外延都在悄然地发生着变化。例如:《梦境》《悍烈的小黄马》《云之南》部分音响、《北方森林》(张千一)、《多耶》(陈怡)、《民乐交响作品》(林乐培)、《三笑》(陈其钢)、《和》(朱践耳)、《韶2》(高为杰)、《殇》(王西麟)、《晚春》(郭文景)、《1997——天地人》(谭盾)、赵季平的电影音乐创作、中英合作的《追意》《新民乐》《新世纪音乐会》(唐建平)、《维吾尔音诗》(刘湲)等。

♪(参考音频《在那遥远的地方》 马头琴)

具体而言,代表性器乐作品概述如下:

1956年,胡天泉与董洪德合作,创作笙独奏曲《凤凰展翅》,这是中国第一首真正意义上的笙独奏曲,结束了笙只能作为伴奏乐器的历史。

♪(参考音频《凤凰展翅》)

1957年,在莫斯科第六届世界青年联欢节作品评比中,唢呐协奏曲《欢庆胜利》(刘守义、杨继武曲)获三等奖,这是该项目自评比开始,中国民族器乐首次获奖。

1958年,刘明源完成小型民族管弦乐曲《喜洋洋》,这是民族器乐轻音乐创作开始的标志。

1960年,王惠然创作琵琶独奏曲《彝族舞曲》,该曲继承了琵琶文曲的技术手法,是现代琵琶曲中的优秀之作。

♪(参考音频《彝族舞曲》)

1964年,作曲家胡登跳创作了民乐重奏曲《田头练武》,作品选用了二胡、扬琴、柳琴、琵琶、筝五种乐器,由此创造了"丝弦五重奏"这一民乐新品种。后来,他又创作了《欢乐夜晚》(1980)、《跃龙》(1986)等数十首同类作品。

1971年10月,由天津歌舞团民乐队演奏的民乐合奏《大寨红花遍地开》在北京亚非乒乓球友好邀请赛开幕式上首演,后传遍全国各地。这是作曲家许镜清为一部纪录片所写的配乐,后经牛万里、李振东等人的改编加工,成为一首独立的民族管弦乐曲。作品充满浓郁的山西地方风味,曲调清新,结构简练。

1973年,王国潼作曲的二胡独奏曲《怀乡曲》(原名《台湾人民盼解放》)问世。这是表现台湾题材的最早的民族器乐曲之一。

1976年,王惠然为其研制的四弦高音柳琴所写的独奏曲《春到沂河》问世。它和作者最早创作的四弦柳琴曲《幸福渠》(1970)一起,成为现代柳琴曲的开山之作。

1977年，我国第一部琵琶与西洋管弦乐队联袂的协奏曲《草原小姐妹》在北京上演，这是由吴祖强、王燕樵和刘德海1973年合作创作的。

1978年，作曲家林乐培完成民族管弦乐《秋诀》1、2、3、4、5的创作。

1979年，甘肃省歌舞团编剧的民族舞剧《丝路花雨》（韩中才、呼延、焦凯曲）在兰州首演，1982年在意大利斯卡拉剧院对外公演，受到国外观众的热烈欢迎。

1981年，作曲家李焕之创作的古筝协奏曲《汨罗江幻想曲》在香港首演。该曲取材于古代著名琴曲《离骚》，又具有现代交响音乐创作的思维，是一部"一手伸向古代，一手伸向现代"的佳作。

1981年，作曲家马水龙的《梆笛协奏曲》在台北首演。

1982年，二胡协奏曲《长城随想曲》（刘文金）由闵慧芬首演，这是作曲家继《豫北叙事曲》（1958）、《三门峡畅想曲》（1960）之后，又一部里程碑式的二胡新作。

♪（参考音频《三门峡畅想曲》）

1982年，陕西省歌舞团创编的《仿唐乐舞》首演。

1983年，湖北省歌舞团创编的《编钟乐舞》在武汉首演。

1983年，作曲家周龙创作了筝、笛、琵琶、打击乐四重奏《空谷流水》，作品借用了一些新颖、独到的音乐语汇和技法，开"新潮"民乐创作之先河。

1983年，安志顺创作的打击乐小合奏《鸭子拌嘴》在亚洲第六届音乐论坛上被评为优秀作品，连同其另一首作品《老虎磨牙》一起，再次显示出中国打击乐的独特魅力。

▶（参考视频《鸭子拌嘴》）

1983年，全国第三届民族器乐评奖中，下列作品获一等奖：笛子独奏《秋湖月夜》（俞逊发、彭正元），三弦独奏《边寨之夜》（费坚荣），重奏《观花山壁画有感》（徐纪星），合奏音诗《流水操》（彭修文），合奏《蜀宫夜宴》（朱舟、俞抒、高为杰），小合奏《丝路驼铃》（刘锡金），合奏《达勃河随想曲》（何训田），二胡协奏曲《长城随想曲》（刘文金）。

1991年1月，彭修文为民族乐队创作的第一交响曲《金陵》在香港首演。其著名作品有：《流水操》《怀》《不屈的苏武》《月儿高》《梅花三弄》《将军令》《阿细跳月》《乱云飞》《图画展览会》《火鸟》《雅典的废墟》《达姆·达姆》等。

♪（参考音频《将军令》）

1992年12月31日晚，"黑龙杯"管弦乐大赛的12部决赛作品以"新年音乐会"的形式向全国电视直播。刘廷禹的管弦乐曲《苏三组曲》夺得第一名，作品将京剧唱腔、

打击乐和交响乐队有机地结合为一体,是一部雅俗共赏的佳作。

1994年5月28日,由田青撰词、姚盛昌谱曲的中国音乐史上第一部佛教题材的大型音乐交响史诗《东方慧光》在北京上演。全曲有6个乐章:《菩提树下》《白马东来》《地藏王菩萨赞》《慈航普渡》《普贤文殊》《祈祝世界和平》。

1996年10月,国产电影音乐第一次评奖,获优秀电影音乐奖的是《孔繁森》和《变脸》,两部皆为赵季平作曲。从此,他的电影音乐一发不可收,在新时期中国电影音乐中占有显赫的地位,扩大了中国电影音乐在世界乐坛上的影响。1999年12月23日,他受约而作的交响乐《2000》在北京音乐厅奏响(运用了编钟)。

1997年7月1日,作曲家谭盾的交响乐《1997—天地人》在香港回归祖国的庆典上隆重推出,乐曲巧妙地运用了编钟、编磬、方响等中国古代传统民族乐器。

自此以后,重奏、多调性、中外乐器等多元音乐有机组合已经司空见惯。

思考与练习

一、名词解释

1. 言 2. 和 3. 龠 4. 鼍 5. 鼗 6. 鼙 7. 箎 8. 筑

二、思考问题并讨论

1. 骨笛与编钟的考古发现,对研究人类音乐文化具有何种意义?
2. 我国古代乐器与器乐文化的发展历程从哲学角度说明了什么问题?
3. 从近现代中国民族乐器与器乐的发展态势中探寻其存见的文化缘由。
4. 从中国民族乐器与器乐的发展历程中,你得到哪些启示?

三、阅读文献

1. 李民雄:《传统民族器乐欣赏》,北京:人民音乐出版社,1983年。
2. 朱舟:《中国传统名曲欣赏》,成都:四川人民出版社,1982年。
3. 叶栋:《民族器乐的体裁与形式》,上海:上海音乐出版社,1983年。
4. 李民雄:《民族器乐概论》(第二版),上海:上海音乐出版社,1997年。
5. 高厚勇:《民族器乐概论》,南京:江苏人民出版社,1981年。
6. 杜亚雄:《中国民族器乐概论》(修订版),上海:上海音乐学院出版社,2015年。

7. 袁静芳:《民族器乐概论》(第二版),北京:人民音乐出版社,2004年。
8. 胡登跳:《民族管弦乐法》,上海:上海音乐出版社,1982年。

四、相关链接

1. 中国民族音乐学网
2. 中国古典网
3. 超星数字图书馆
4. 万方数据
5. 中国乐器数字博物馆

第三章

吹奏乐器与器乐（一）——无簧类

据不完全统计,我国吹奏乐器有 400 余种,据持器方法的不同可分为横吹、直吹、竖吹、斜吹、抱吹和其他六类。依据有无簧片发声,可以分为无簧和有簧两种。本章讨论的是无簧类吹奏乐器与器乐。

第一节　横吹篪类

横吹篪类的吹奏乐器是指乐器本身与唇线平行吹奏,但不依靠膜、哨片或簧片改变音色的边棱形吹奏乐器。代表乐器有篪和口笛等。

一、篪

1. 名称。篪,古代无簧类横吹乐器。到目前为止,考古学界尚未发现战国以前的笛类乐器;但曾侯乙墓有 2 支篪出土,说明篪至少在春秋战国时期就已广泛使用。实际上,篪在《诗经》和《楚辞》中均有记载。对于篪,现代大多数人已不知是什么乐器。

※[参见图片　篪形象图]

2. 历史。远古时期的传说中就有篪乐器,在西周时期的八音分类中属于竹类,在战国时期,已经是一件普遍使用的大众乐器。最早的记载见于《诗经》:"伯氏吹埙,仲氏吹篪。"据《诗经》和《世本·作篇》所载:"苏成公作篪。"

3. 形制。关于篪的形制构造,《周礼》郑玄注:"篪,如管,六孔。"

《太平御览》引《五经要义》:"篪,以竹为之,六孔,有底。"

《尔雅·释乐》郭璞注:"篪,以竹为之,长尺四寸,围三寸,一孔上出,一寸三分……横吹之,小者尺二寸。"

宋代陈旸《乐书》载:"篪之为器,竹为之,有底之笛也,横吹之。"唐宋以来民间不传,只用于宫廷雅乐。

从北京故宫博物院的实物来看,篪的两端是封闭的,"有底",吹孔在篪身中间,并与按孔不在一个平面上,呈 90 度相错,五个按孔。所以,只能用双手掌心向内横持吹奏。通常以黑漆为底,绘朱黄二色花纹。复制品测音结果如下:

指孔:　　0　　　1　　　2　　　3　　　4　　　5
音高:　　$^{\#}c^5$　　d^5　　e^5　　g^5　　a^5　　$^{\#}a^5$

由此看来,它是按五声徵调定音。如果超吹,还能获得两个八度音。

❀（参见图片　篪形制图）

4. 演变。篪在现今已经很少使用,至于什么时间开始匿迹还没有结论。但在相关史料中,篪在古代发展历程中曾经有过一些改变。在晋时,篪的吹孔处用了高出管身一寸三分的"翘",又称"义嘴",进行演奏,其他形制无改动,一直到明代宫廷中所使用的篪,皆为这种形制(参考郭璞著《尔雅·释乐》)。

5. 演奏方法。演奏姿势是双手掌心向里持篪,用拇指和食指捏住篪身,一、二、三孔,分别用左手的食指、中指和无名指按开;四、五孔,用右手的中指和食指按开,用嘴吹奏吹孔。

❀（参见图片　篪演奏图）

6. 篪的音域。曾侯乙墓摹制篪的测音是 $^{\#}c^2$、d^2、$^{\#}d^2$、$^{\#}f^2$、g^2、$^{\#}a^2$ 6 个音,显然,这是一个完整的五声音阶,并有一个变化音。据文献记载,宋明时期的篪,可使用半按指孔的办法吹奏全十二律。1992 年 12 月,中央民族乐团笛子演奏员宁保生研制的新篪问世,音色独特,发音深远、悠长而缥缈,高音清澈、透明,泛音丰富,中低音浑厚而干净,其音域理论上可以达到四个八度,有效音域是 g^1 至 g^4 三个八度;而且半音齐全,可利用半孔指法和交叉指法演奏出三个八度中的所有半音,便于转调。

▶（参考视频篪独奏《阳关三叠》）

二、口笛

1. 名称与历史。顾名思义,这是个只有嘴角线长度的笛子,属于无簧横吹乐器。20 世纪 70 年代初,上海京剧团笛子演奏员俞逊发研制发明,并在部分乐团至今存见。

❀（参见图片　口笛形象图）

2. 形制。制作口笛的材料一般是竹子,而且必须细而短,椭圆形的吹孔开在中间。形式一般有三种,如果只按两端的自然孔,那就是两孔口笛;若在管壁上开三个孔,就成五孔口笛;开五个孔,那就是七孔口笛。

❀（参见图片　口笛形制图）

3. 演奏技巧。口笛的演奏姿势与上述古代的篪相似,只是口笛管身两端没有封

死,而且被当作按孔使用。由于尺寸小等缘由,口笛的演奏技术主要体现在嘴上,因此,一般梆笛的嘴上技巧,口笛都具备,并且演奏滑音尤有优势。

✵（参见图片 口笛演奏图）

4. 代表曲目。《苗岭的早晨》是作曲家白诚仁专为笛子演奏家俞逊发先生而改编的第一首口笛独奏作品,代表作品还有《阳光照耀着塔什库尔干》和由罗马尼亚民间乐曲《云雀》改编的独奏曲等。

♪ [参见谱例《苗岭的早晨》]

5. 代表人物。俞逊发(1946—2006),上海市人。曾先后拜陆春龄、冯子存、刘管乐和赵松庭等演奏高手为师；他的口笛演奏,曾使一位爱好东方艺术的美国女青年激动得流下热泪。一位法国记者在专程乘坐飞机看完俞逊发的专场音乐会后,大加赞赏地说:"简直像魔鬼一样能变,使人着了魔。"口笛曾作为礼品送给外国元首。

（参考视频《云雀》）

第二节　竖吹箫类

箫属于竖吹的无簧类乐器。按照吹管的多少,箫可分为排箫(多管)和洞箫(单管)两种。

一、排箫

1. 名称。所指的是编管竖吹的多管无簧箫,故属于边棱气鸣乐器。很有趣的是,在我国古代,排箫也曾叫过洞箫,指的可能是包括单管箫在内的箫类乐器。在历史上,排箫还有比竹、参差、龠、籁、凤翼,以及凤箫、雅箫、颂箫、云箫、底箫、言箫、茭箫、秦箫、舜箫和棱箫等不同称谓。

✵（参见图片 排箫形象图）

2. 历史。实际上,从上述名称中就不难看出,排箫不仅曾经是一件非常古老的流行于民间的乐器,而且,也在历代的宫廷中使用,用在雅乐乐队中。即使在现代,人们仍然重视排箫乐器与器乐所象征的意义,以清代的排箫图案作为中国音乐的乐徽,标志着中国音乐独有的文化内涵。

早在远古的原始荒蛮时代,我们祖先在狩猎时,就知道截芦苇做哨,为生产用具。到了夏代和殷商时期,箫已经分成单管的言和编管的龠两类。为此,我们有理由推断,此时期的编管箫,也就是龠,已经有纯乐器功能了。石排箫与竹排箫最早出现在

春秋战国时期,而且是十分受老百姓欢迎的民间乐器。汉代宫廷里盛行的鼓吹乐乐器组合中,排箫是不可或缺的主奏乐器。据日本正仓院记载,排箫是在唐代传入日本的。宋、元、明时期,排箫的形制逐渐发生了变化,亦即由单凤翼发展成按音律编管的十六管双凤翼(又称棱箫)。现代民族管弦乐队中,还出现过改革后的双排管加键哨式排箫以及活塞式转调排箫等。

二、洞箫

1. 名称。所指的是单管竖吹的无簧箫,也属于边棱气鸣乐器,是我国最古老的雅俗共赏的吹奏乐器之一。远在古代,竖吹的单管乐器都被称作笛。从秦汉到唐代,洞箫大多时候所指的就是排箫。现在的单管洞箫在汉代时称为篴(笛),有时也叫竖篴,或者称羌笛。明代,人们为了与横吹的笛子有所区别,就把竖吹的单管乐器称为箫,而不像传统那样也称为笛。清代宫廷乐队中,洞箫的使用数量较大。据相关考证,唐代的尺八管、箫管和竖箫,即是宋、元、明、清时期洞箫的前身,也是今天加有贴竹膜孔的短箫。我国许多民族都有自己的洞箫,下面是部分民族对箫类乐器的不同称谓:

民族	箫类乐器称谓	民族	箫类乐器称谓	民族	箫类乐器称谓
朝鲜	短箫、加键短箫、筒箫	土族	五孔铜箫	傣族	筚箫 菲菲埋哦
苗族	直筒箫、小塞箫、大塞箫、箫筒(又叫缺口箫)、巴葛冬丢、夜箫、塞箫、奖又叫掌栽、高音奖、低音奖、太平箫、嘎嚓、爪色、高音爪色、低音爪色、掸然	藏族	五孔铜箫、雄林或雄呤、达崩	景颇族	筚笋
布依	直筒箫又叫缺口箫、塞箫、箫筒、小塞箫、大塞箫	白族	笛乌里	阿昌	三月箫
汉族	直筒箫又叫缺口箫	佤族	策西、仙箫、恩就、达亮、瓦格洛	德昂	结腊
哈尼	多赛波洛	黎族	鼻箫、直箫、嘟噜、低音、吐温	基诺	贝处鲁
傈僳	笛朽篥	怒族	布利亚又叫竹号	瑶族	箫筒
拉祜族	列都那西	彝族	阿乌、箫筒、笛老挪、克些觉黑、大觉黑罗西里	哈尼族	曲篥、唖比插管曲篥、高音唖比
高山族	鼻笛、双管鼻笛、竖笛、膜笛	回族	咪咪子、箫箫子	瑶族	五月箫
塔吉克	苏奈依	侗族	侗笛、改革侗笛		

※ (参见图片 洞箫形象图)

2. 历史。洞箫的历史最早可以追溯到河南贾湖出土的 18 支 8000 多年以前的骨

箫,据已故音乐学家黄翔鹏先生等测音证实,这些管乐器至少诞生于新石器时代,它是目前我国考古发现最早的管乐器,也是中国箫笛乐器的鼻祖。

然而,传说中最早的箫,一般所指的都是排箫。虞舜时代乐舞《箾韶》里的"箾"就是乐器"箫"字,说文解字中解释此乐器应为古代的排箫。另一个古代乐舞《大夏》的"九成"(九段音乐)都是用"籥"伴奏的,所以,又叫"夏竹九成",这里的竹特指的就是籥(多根管绑在一起,无底、无按孔),亦即编管吹奏乐器排箫。有文献记载的箫从汉代开始,都被记成了"篴"字,或者再具象一点的"竖篴",有的甚至写成"羌笛"。羌笛本来是羌族人民的竖吹乐器,原为四孔,文献记载是西汉律学家京房将其改成五孔,所以,东汉杜子春《周礼·春官注》中所说的"今时所吹五孔竹篴",应该就是指这种羌笛。逐渐地,用在一根管子上有多孔的洞箫替代了多管无孔的排箫。与此同时,笛箫名称混淆的状况,在伴随着加有竹膜笛子出现的唐代,得以有效解决,出现了横吹的笛子、竖吹的箫。

3. 分类。洞箫的种类较多。依据制作材料的不同可分为紫竹洞箫、九节箫、黑漆九节箫、普通箫、玉箫、铜管箫、骨箫、胡杨箫、塑料箫等。如果按适用范围的不同,也可以分成专业箫和普通箫两类。专业箫一般是使用紫竹或黄苦竹制作的九节洞箫;普通箫一般是使用白竹制作的四节或五节洞箫。值得一提的是玉屏箫,制作材料采用贵州省玉屏县特有的小水竹,制作工艺有三套流程、七十多个工序。其音色、造型和使用品质,都是笛箫乐器中的珍品,曾数次荣获国际大奖,是国礼之中的文化佳品。

4. 形制。制作箫的材料主要是竹子,以紫竹或白竹最为常见。当然,也有石材、木材、金属材料、塑料或草科植物等。不管何种材料,一般洞箫的长度在75cm左右,管口在1.3cm左右;正面开五个按孔,并且与上端边沿的吹孔在一条直线上,无膜孔;后面开一个按孔,下端平行开两个出音孔,下端可以再开两个助音孔。20世纪90年代,浙江歌舞剧院的蒋国基与人合作制作出一个全世界最长的洞箫,总长度5.2m,需要三个人配合方可以同时演奏。

❋(参见图片 洞箫形制图)

5. 演奏技术。箫在独奏和重奏时,多是采用立式演奏;而在伴奏和合奏时,则采用坐式演奏。G调洞箫最为常用,有效音域为两个八度加一个大二度。演奏技术主要体现在气息的控制上,适合演奏比较悠长、恬静风格的音乐。

❋(参见图片 洞箫演奏图)

6. 代表曲目。箫有不同风格、节奏和调门的传统乐曲,如《关山月》《大绣鞋》、古曲《春江花月夜》等。

第三节 斜吹龠类

一、龠

1. 名称。龠是我国比较古老的吹管乐器。关于龠的争论主要有两种观点,其一是以郭沫若为代表的观点,认为龠是一件编管吹奏乐器,外形似排箫(参见郭沫若《甲骨文字研究·释和言》)。其二是众音乐学家的观点,认为龠是一件单管吹奏乐器,形似笛或箫(参见杨荫浏《中国音乐史纲》和日本林谦三《东亚乐器考》)。

2. 历史。不管龠是何种形制,其历史渊源悠久,并与排箫、笙、骨哨、骨笛等古老乐器有着千丝万缕的联系,这是学界的共识。有关情况将在下文进行专门讨论。

3. 代表人物。对龠进行相关研究的学者,除了上述三位之外,还应提及下列人物和文章:王子初《汉龠试解》《汉龠再解》《汉龠余解》;高德祥《说龠》《再说龠》;袁炳昌《龠考》;张嘉濂《禹王古龠夏时声》;唐朴林《古龠重辉》《骨龠探微》《"NAI"之源》;刘正国《中国龠类乐器述略》《古龠与十二吕之本源》《尺八祖制考》《中国古龠——日本尺八的先祖》《笛乎筹乎龠乎——为贾湖遗址出土的骨质斜吹乐管考名》;等等。

4. 代表曲目。洞箫的代表曲目很多,可列为随堂手机百度作业。

(参见视频《苏武牧羊》)

二、鹰笛

1. 名称。因用鹰的翅膀骨制作而得名。鹰笛是汉族人的译称,按塔吉克族语音译作"那依"或"绰尔",据柯尔克孜语音译作"却奥尔",是流行在新疆地区塔吉克族和柯尔克孜族的一件古老的斜吹乐器。其中,塔吉克人经常使用两支完全相同的鹰笛。

(参见图片 鹰笛形象图)

2. 历史。鹰笛的起源无从考证,其历史只能从塔吉克族民间的神话传说中去寻觅,其中蕴含着塔吉克人民对美好生活的向往。

3. 形制。长:24~26cm,管径:1.5cm 左右,管身开 3 个孔,各个孔距相间2.2cm左右。

(参见图片 鹰笛形制图)

成功拓展案例与思考练习

民族音乐学是一门纯理论研究学科。然而,随着时代的发展和人类对自身认识的进步,其理论研究的目的也越来越具象化;尤其是在把科学技术转化为生产力的今天,理论研究与具体实践有机结合的趋势,已经成为每一个理论工作者必须面对的客观现实。传统上,音乐学的教学目的是侧重告诉学生音乐事象"是什么",并在此基础上,从方法论的角度涉猎一点"为什么"的分析能力培养,很少注意对学生进行"怎么办"等解决问题能力以及创造能力的拓展。因此,我们从本章到第十六章,在扩充思考练习内容的同时,还将选取一个近现代中国民族乐器和器乐得以成功拓展的案例,进行学术分析和讨论,旨在通过有效的讨论,提高学生对具体音乐事象的分析能力和解决问题的能力,启发他们为拓展中国民族音乐做出应有的贡献。当然,教师在选取案例时可以灵活使用,但一定要具有典型意义。

一、成功拓展案例:刘正国龠类乐器研发分析与讨论

1. 文献《古龠论》中"龠类乐器说"思想的核心是什么?
2. 龠乐器的文化深层次结构是什么?
3. 行为结果分析与讨论。

二、思考与练习

(一)填空题

1. 口笛的代表曲目是_____。
2. 龠是_____吹乐器。
3. 箫是_____簧类吹奏乐器。

(二)选择题

1. 龠是_____。
 A. 吹奏乐器 B. 拉弦乐器 C. 弹拨乐器 D. 击奏乐器
2. 口笛是_____发明的。
 A. 冯子存 B. 陆春龄 C. 俞逊发 D. 蒋国基

(三)名词解释

1. 鹰笛 2. 排箫 3. 言箫 4. 菱箫

（四）思考题

1. 中国龠类乐器辨析。

2. 试述箫文化的意义。

（五）鉴赏并背唱主题

1.《苗岭的早晨》 2.《阳关三叠》

三、文献导读

1. 周世波:《笛箫音乐》,长沙:湖南文艺出版社,2002年。

2. 唐朴林:《古龠论》,天津:天津音乐学院,2002年内部资料。

3. 施维:《中国民族器乐作品解读与鉴赏》,上海:上海音乐学院出版社,2007年。

四、相关链接

1. 中国音乐网

2. 中国民族乐器数字博物馆

3. 中国音乐学网

4. 中国古典网

第四章

吹奏乐器与器乐(二)——有簧类

有簧类吹奏乐器在我国出现最早,且稳定性特征比较显著,很多有簧类吹奏乐器至今仍然保持着乐器产生伊始的众多原始特征。在本章中,我们把有笛膜的中国竹笛也算作有簧类吹奏乐器进行介绍。

第一节　横吹膜管类

横吹膜管类是指不依靠簧片振动,但需要借助贴膜振动来改变音色的横吹边棱气鸣乐器,如中国竹笛等。

一、笛

1. 名称。在古代笛被称为"横吹",也被称为"横笛",直到现在还有人沿用这些名称,但大多数人都称其为"竹笛"或"笛子"。历史上许多文人墨客在其文学作品中还赋予它十分优雅的名称,如霜竹、龙笛、玉笛、玉龙等。

❀(参见图片　笛形象图)

2. 起源与历史。河南舞阳贾湖出土骨笛证明8000多年前已经出现了笛子;湖北随州曾侯乙墓出土的两支竹笛,开5个音孔,有完整的七声音阶,证明了在战国时代已有横吹的竹笛。汉代张骞出使西域,胡笛与中原竹笛相融合,采用胡笛的吹孔与按音孔在同一平面上的演奏方法,并保留了中国七孔古笛的基本形制。唐代膜孔的加入,使笛子的音质、音量、形制日趋完善。竹笛形制基本稳定的元代,由于戏曲、曲艺以及民间器乐合奏的发展和盛行,笛子在民间音乐中的运用越来越普遍,并随着演奏剧种、乐种的发展而逐渐出现了常用的梆笛和曲笛。梆笛用于梆子腔以及北方各乐种的伴奏与合奏中,曲笛用于昆曲、评弹等剧种以及南方各乐种的伴奏与合奏中,遂逐渐发展成为我国不可或缺的重要乐器之一。重要史料参照如下:

(1)《说文解字》中"篴"字的解读。

(2)考古发现。湖南长沙马王堆3号汉墓出土的两支竹笛,断定时间为西汉前期(公元前168年)。

(3)考古发现。广西贵县罗泊湾1号墓出土的一支全长36.3cm、管径2.2cm的笛,是一支奇特的两头笛,断定时间为西汉初期。

(4)考古发现。湖北随州曾侯乙墓出土刻有篪字的笛、篪各一支,断定时间为战国初期。

(5)考古发现。河南舞阳贾湖遗址中发掘出18支骨笛,断定时间为新石器时代早期。

综上,关于中国竹笛的起源,许多专家和学者做了大量的研究和考证,可谓仁者见仁,智者见智。从目前来看,有关笛子的起源大体有以下几种说法:

(1)笛子的最早记述在《周礼》中,并可以最早追溯到西周。

(2)笛子流行于战国时期。

(3)张骞自西域带回。

(4)源于羌族,后传入中原。

(5)汉武帝时由丘仲发明创造。

(6)由篪演变而来。

需要说明的是,尽管历代文献史料中关于笛子的记载莫衷一是,但古代笛即是竖吹洞箫的观点较为普遍。现代学者多认为,笛所指的是横吹竹笛应是唐代以后的事情。尤其是关于古笛的注释,更多的是以汉代文人的论述为依据,其中对后人影响最大的有四人:杜子春、许慎、马融、应劭。有学者认为,这四人记载的古笛不是同一种笛,认为汉时存在三种笛:一是笛,七孔,长一尺四寸,横吹;一是羌笛,三孔,竖吹;一是长笛,一尺八寸,竖吹。

通过文献梳理后,我们可以发现,笛子在汉武帝以前称为横吹,张骞出使西域带回西域横吹以后,笛子成为宫廷鼓吹乐中不可或缺的重要乐器。公元274年,西晋乐律学家荀勖曾根据管口校正原理,制成12支各吹一个调的律笛。东晋则出现了著名笛子演奏家桓伊,有史诗为证,"月明更想桓伊在,一笛闻吹出塞愁"(杜甫)。北周和隋代,仍有横笛之名。《文献通考》中记载唐代的笛子有:"大横吹,小横吹,并以竹为之,笛之类也。"与此同时,刘系(唐朝著名乐器制作家)用膜助声,创制了七星管,并首次把笛子加了膜孔,贴上了笛膜。自此之后,出现的笛子独奏文献《关山月》《梅花落》等,都成为唐朝著名笛子演奏家云朝霞、李谟、尤承恩、孙楚秀等演奏的保留曲目。诗人李白、杜甫、宋之问、刘长卿、刘禹锡等人都留下了许多描绘竹笛的诗篇。五代以

后,笛子已被广泛使用。宋代陈旸在《乐书》中,曾比较详尽地描述了一种龙颈笛,此笛笛头雕饰一龙头,8个孔。此外还有大横笛(9孔)、小横吹(11孔)、玉律、玉琯、玉笛(7孔)、玳瑁笛、龠(7孔)等各种各样的笛子,并有绘图。宋元时期,竹笛作为伴奏乐器,主要为昆曲、梆子、乱弹、高腔、皮黄、花鼓和曲艺伴奏。笛子在明代的宫廷郊游祭祀乐、朝会乐丹陛大乐、太平清乐合奏,以及余姚腔戏曲伴奏、昆山腔戏曲伴奏,清代的地方器乐合奏十番鼓、十番锣鼓、长安鼓乐中都起着重要作用。元明清以降,笛子的形制基本变化不大。由此可见,关于竹笛的历史众说纷纭,我们不能妄加评判孰是孰非,应搜集尽可能多的史料,并进行分析与研究。

中国竹笛是经过上千年的历史演变才慢慢形成我们今天所见到的形式的。作为今天老百姓仍然喜闻乐见的乐器,人们喜欢的就是它的清脆音色。我们应该把更多的注意力放在竹笛自身以及将来的流传发展上。

3. 形制。竹笛,顾名思义,制作材料应该是竹子,然而在笛子的发展时空中,也有用其他材料制作的,如塑料笛、玉笛、金属笛、芦苇笛、木笛、草管笛等。无论用什么材料,竹笛都是由笛身、笛塞、吹孔、膜孔、按音孔、基音孔、助音孔以及相应的装饰物构成。笛身就是笛子本身的一根空堂的管,有的用铜制圆环将两段管相插为一根,材料可以是竹管,也可以是其他。笛塞是一个软木塞,放置在吹孔上方内堂部位。吹孔下端是膜孔,用来贴笛膜(一般用芦苇内膜做成)以修饰音色。再下方是六个按音孔,通常情况下从上至下第四个按音孔的开孔音为该笛的调式音高,当然,也有以筒音作为笛子的调式音高的。再往下与按音孔相反方向也有两个音孔,是基音孔,也是笛子的最低音孔。基音孔同方向的下方,往往还有两个音孔,叫助音孔,用来扩大音量,也可以用来拴装饰物。另外,从笛身内堂的笛塞到吹口这段距离,叫海底,有的地区叫笛脑。南方的一些曲笛还在笛身无孔处缠上丝绳,以防干裂,因此又称缠笛。而笛身两段用牛骨或其他坚硬材料固定的部分,则称为镶口。

※(参见图片 竹笛形制图)

4. 类别。传统上,最普遍的分类方法是依据流行地区和风格的不同,将笛分为曲笛和梆笛;还可以依据形制的不同,分成口笛、排笛、加键笛、巨笛、玉屏笛、七孔笛、短笛、弓笛等;此外,也可以按照制作材料的不同分类,或按照民族进行分类,如蒙古族木笛、蒙古族龙笛,壮族壮笛,维吾尔族的乃依,乌孜别克族的木笛,塔吉克族的横笛,朝鲜族的横笛,门巴族的四孔笛,傣族克木人的库洛和子母笛,佤族的当篥,景颇族、傈僳族和拉祜族的吐任,景颇族的文崩,彝族的直拉万亚莫、直拉万额蒿扎和直拉万念莫,苗族的蟒笛等。

5. 名家荟萃。著名的笛子演奏家除了下文要重点介绍的陆春龄、冯子存和赵松

庭以外,还有许多。如北派的刘管乐(1918—1990),河北安国人,先后执教于中央音乐学院、中国音乐学院和天津音乐学院,代表曲目有《荫中鸟》《小放牛》《卖菜》等几十首。南派的江先渭(1929—),山东威海人,代表曲目有《姑苏行》《脚踏水车唱丰收》。尹明山(1911—1987),安徽人,双目失明,擅长用笛子模仿鸟叫,代表曲目有《百鸟引》。王铁锤(1932—),河北定县人,代表作品有《庆丰收》《赶路》《苗岭欢歌》《扬鞭催马送粮忙》等。蒋国基号称"南北相融、刚柔并济、音色明丽、音韵甘醇、意境秀美、风格清新"的一代大师。另有张维良的《太湖春》等。近年来,我国又出现了许多中青年笛子演奏家,如俞逊发、戴亚、王次恒等。

▶ [参见视频《水乡船歌》 排笛,蒋国基]

6. 演奏姿势与技术。独奏、重奏时用立式姿势演奏,伴奏、合奏时用坐式姿势演奏。无论哪种姿势,都要求身体稍稍侧向笛头的一方,面向正前,两眼正视,双脚与肩同宽地自然分开。大指小指放松置于笛身上。

舌的运用尤其在梆笛演奏中显得非常重要。其中,梆笛主要强调舌头的技巧,如花舌和各种吐音技巧。单吐,适于吹奏强、顿、结实、有力的音或乐句,依靠气息和舌头的前后伸缩运动,使舌头有力地向前冲击,击打牙齿和嘴唇,让口腔发出 TUTU 的声音。双吐,比单吐柔和,速度较快,富有弹性,适用于轻快、跳跃、诙谐的乐曲,口内发出 TUKUTUKU 的声音;而三吐主要是演奏前、后十六分音符的节奏型,以及切分节奏等,因曲而异。结合单吐和双吐的技巧,口腔内发出 TU KUTU 或 TU TUKU 的声音。花舌主要依靠舌尖的运动,使口腔内连续发出 TULUTULU 的碎音。

演奏中手指的运用也很重要,一般演奏曲笛时,多运用颤音(TR)、叠音(又)、打音(丁)、赠音等;演奏梆笛时,多运用历音(如《五梆子》的开头)、滑音、垛音(迅速地从高音到低音,如《喜相逢》的开头)等。

而曲笛则侧重气息的控制,从呼吸到收放,都应胸腹结合,强弱自如。乐曲中要求气息平稳。气震音,是气息按照一定的频率颤动而出现的一种细微均匀、波浪起伏式的效果,与弦乐的揉弦相似。循环换气是一种特殊的换气方法,为了能够吹奏特长音和在气息不间断的一个长乐段中使用。在它的基础上,还有双吐循环换气等。

※ (参见图片 笛子演奏图)

7. 近年来竹笛的发展。随着近年来中国音乐的发展,许多专家和学者在竹笛形制和曲目方面进行了新的尝试。由于传统笛子半音不全、转调不便、音域有限,不适合用于民族管弦乐队的音乐实践,许多吹奏者和民族乐器研究者都在努力探索改进传统竹笛,诸如多孔笛、新竹笛以及加键笛等。它们一方面是为了演奏需要,另一方面是为了更方便地转调和吹奏半音。这种大胆的改良使竹笛在乐队中更能在音色上

融入整体,并能够演奏西方大小调体系的音乐,在一定程度上把中西音乐糅合到一起;但同时也有很大的弊端——音色和形制都靠拢西方的长笛,抹杀了中国竹笛本身独特的艺术表现力。每种改良笛都有自己的优点和长处,同时也都有些许不足。从目前来看,被公认的、得到推广的改革成果还未出现。从音乐方面来讲,这些改良笛不拘泥于传统,使笛子和民族音乐的发展迈出了新的一步。例如,郭文景就用现代的写作技法为竹笛创作了竹笛协奏曲《愁空山》,谭盾也为竹笛创作过独奏曲《竹迹》。竹笛的清脆音色被越来越多的现代派(或是先锋派)作曲家所注意。

二、曲笛

1. 名称。曲笛是由于传统上给昆曲等戏曲伴奏而得名,所以在戏曲伴奏中,局内人又称班笛;上海市将其命名为市笛;因为笛身在南方经常要缠上丝线,所以,也有人称曲笛为缠丝笛、扎线笛;因为盛产于苏州,又叫苏笛。多为C调或D调。

2. 代表人物。

(1)陆春龄(1922—),上海人。7岁开始向一位皮匠师傅学笛,对笛子艺术怀有浓烈的兴趣,十几岁就参加了民间丝竹乐团"紫韵国乐社",20世纪40年代与他人组织了中国国乐团。青年时期的陆春龄为生活所迫,曾经开过汽车,踏过三轮车,但生活的辛劳并没有压倒他,除了借笛子来排遣胸中的郁闷外,还借开车、踏车之便,寻师访友,磨炼自己。1952年,他加入了上海民族乐团的筹建工作,并成为该团的独奏演员。他的演奏特点是音色甜美圆润,气息控制得当,处理精细,强而不尖,弱而不涩,是曲笛音乐的鼻祖式代表。1976年调至上海音乐学院任教,知名弟子有魏显忠、陆如安、曲广义、陆金山和俞逊发等。

(2)赵松庭(1924—2001),浙江东阳人。自幼习笛,后师从民间艺人,1942年毕业于浙江省立锦堂师范学校,20世纪40年代先后任东阳市立中学、县立师范学校音乐教员,1949年入部队文工团,1956年任浙江省歌舞团笛子独奏演员,多次参加国内外一些重要演出,并先后在上海音乐学院、中国音乐学院任教,自1976年起执教于浙江艺术学校。他是南北派结合的典型代表,发明排笛,创作有《采茶忙》《早晨》《三五七》《婺江风光》《二凡》等,出版《赵松庭的笛子》《中国笛子演奏技巧广播讲座》《笛艺春秋》等,演奏特点融合南北技术,音乐风格大气典雅。

3. 曲笛代表曲目。陆春龄演奏的《鹧鸪飞》《小放牛》《欢乐歌》《今昔》《中花六板》《练兵场上》《喜报》《江南春》和《工地一课》等;赵松庭演奏的《三五七》《二凡》和《早晨》;江先谓创作的《姑苏行》等。

(参见视频《鹧鸪飞》 曾格格演奏版)

三、梆笛

1. 名称。因为伴奏梆子戏曲而得名,多为 G 调。

2. 代表人物。冯子存(1904—1987),生于河北省阳原县东井集镇西堰头村,从小在二哥的指导下学吹笛子,十几岁就已经很有名气;17 岁随兄走西口到包头谋生,白天做皮子工,晚上向二人台艺人学习小戏音乐;1948 年参加宣传队;1953 年创作并演奏笛子独奏曲《放风筝》《喜相逢》并获奖,以高超的技艺轰动了首都文艺界,同年加入中央歌舞团任独奏演员;1964 年任教于中国音乐学院。曾多次出国访问演出。他的演奏具有北方梆笛嘹亮、高亢的特色,丰富多变的唇、舌、指技法和浓烈炽热的晋北和内蒙古地区民间音乐风格,有"吹破天"的绰号。

3. 代表曲目。冯子存演奏的《喜相逢》《五梆子》《挂红灯》《放风筝》《对花》《走西口》《绣荷包》《黄莺亮翅》《欢迎》《庆寿》《万年红》《农民翻身》等;刘管乐演奏的《荫中鸟》《卖菜》《冀南小开门》等。

(参见视频《卖菜》 俞逊发演奏)

第二节 直吹哨管类

所谓直吹,是指吹管乐器既非横向,也非纵向,而是直接指向前方,并且是以哨片作为发声源的吹管类乐器,如筚篥、管子、唢呐、马布等。

一、唢呐

1. 名称。唢呐的哨片类似于西方管弦乐队的双簧管哨嘴,所以,唢呐在乐器学理论体系中属于气鸣双簧乐器。其实,唢呐也是一个世界性的乐器,因为全世界有 200 多个国家都有形制不同的此类乐器,虽然名称不同,但都属双簧气鸣乐器。我国的唢呐名称实际是阿拉伯语"surna"(苏尔纳)的音译,在我国不同历史时期,不同区域也有诸多不同的称谓,如东北汉族地区叫喇叭,辽东地区叫小海笛,西北汉族地区还叫大笛、大号、大杆儿等。而少数民族的称谓更多,譬如,那仁筚篥格和呐叭是满族的叫法,滴呆和尼呐则是白族的叫法等。而在国际上其他国家的称谓也不相同,如茶留米罗是在日本的称谓,朝鲜、韩国则称其为太平箫,沙喇、沙鲁呐是在东南亚诸国的称呼,而祖尔呐、沙呐、素尔呐、素尔奈和唢呐等名称是在中亚、南亚、中东和亚美尼亚的塔吉斯坦、格鲁吉亚、印度、阿塞拜疆、伊朗、阿富汗等国的称谓。

※（参见图片 唢呐形象图）

2. 起源。关于唢呐的起源，学术界有三种观点：

第一种，唢呐大约在唐代由波斯阿拉伯传入。代表文献如林谦三《东亚乐器考》。

第二种，唢呐至少在公元3世纪时就在我国古代龟兹（今新疆）地区的维吾尔族人中使用。代表文献如周菁葆《唢呐考》。

第三种，唢呐在东汉时期就广泛流行于山东嘉祥地区，故应该是中国固有乐器。代表文献如贾衍法《乐声如潮的唢呐之乡》。

关于唢呐传入中国的年代并无历史记载。但从近十多年来发表的一些研究成果来看，值得注意并有一定价值的说法是刘勇博士1999年所撰论文《中国唢呐音乐研究》中肯定了林谦三的说法，从语源的角度考虑也不无道理。

3. 历史。唢呐是一件古老的乐器，在欧洲、亚洲和非洲许多国家流行，并且不同区域也有不同称谓。所以唢呐既是民族的，又是世界的。

有关唢呐的可信史实如下：

（1）新疆克孜尔千佛洞第38窟壁画。确凿时间为：公元3世纪的西晋时期。

（2）山西云冈石窟第10洞伎乐人雕刻。确凿时间为：公元386—534年的北魏时期。

（3）明代我国唢呐的形制定型并延续至今。

（4）明代王圻《三才图》载："唢呐，其制如喇叭，七孔，首尾以铜为之，管则用木。不知起于何代，当军中之乐也。今民间多用之。"

（5）清代，不仅在宫廷铙歌大乐中使用，并在《律吕平义后编》《大清会典》《皇朝礼器图式》等皇家文献中，均有"金口角、苏尔奈，又名唢呐，木管，两端饰铜，管长一尺四寸一分，上加芦哨吹之"等记载，并附图说明，与此同时，在民俗活动的器乐独奏、伴奏和合奏中的使用也比较广泛。

4. 形制。我国唢呐的结构基本由哨、侵子、气牌、杆和碗几个部分组成。其中，哨，是用芦苇支撑的扇形或口袋形，圆形一端缠钢丝线或者细铜线，插入侵子；侵子用一小段锥形细铜管制成，上挂气牌插入杆中；气牌用两块圆形硬质材料，一般是铜质或有机玻璃等，中间用一个圆孔套在侵子底端固定；唢呐杆一般要用质量好的材料制成，如铜杆锥形管、红木锥形管、紫檀锥形管和竹制锥形管等，前面要钻七个按音孔，后面钻一个按音孔；碗一般使用薄铜片制作，喇叭状，套在锥形杆的底端。

※（参见图片 唢呐形制图）

5. 种类。传统上唢呐依据音高分为高、中、低音唢呐。现代乐队中所用唢呐有：高音唢呐、次高音唢呐、中音唢呐、次中音唢呐、低音唢呐等。低音唢呐是指流行于辽南地区的G调东北大唢呐。加键唢呐开创于20世纪50年代晚期，吸收了西洋木管乐

器以键按孔的方法,形成孔距之间的半音关系,演奏者能吹奏出作品中的转、离调和临时变音。

6. 演奏技巧。唢呐演奏技术主要体现在嘴上功夫和气息的控制上。嘴上的演奏技术有:花舌、弹音、颤音、滑音、吐音、圆滑音、箫音、垫音、叠音、快速连吐音等,气息主要是偷换气技术。

7. 用途。在历史上,唢呐常常在宫廷的军乐、祭祀礼乐、宴饮、迎送、巡游等活动中使用,同时,尤其是到了清代,纷繁的民俗活动构成了唢呐赖以生存和发展的文化土壤,如婚嫁、丧事、节日、庆典、庙会等,成为近现代多个存见乐种中的主要组合乐器。各种地方戏曲和民间歌舞也少不了用唢呐营造气氛。现在的民间仍保持着红白喜事吹唢呐的风俗。

8. 代表曲目。《一枝花》《小放牛》《小开门》《百鸟朝凤》《婚礼曲》和《凤阳歌绞八板》等。

9. 近现代唢呐的发展。新中国成立初期,在弘扬民族文化艺术政策的感召下,各地艺术团体和音乐院校纷纷聘用优秀民间艺人任演奏员和教师,使唢呐这一民间艺术登上了大雅之堂。如著名民间唢呐演奏家袁子文、魏永堂、任起瑞、赵春峰、任同祥、刘凤同、刘长胜、王文洲、胡海泉等,他们不仅为传播和弘扬唢呐艺术增添了活力,而且还改变了民间口传心授的传艺习惯,整理传统曲目,编写教材,为国家培养了大批唢呐人才。进入21世纪,唢呐音乐也以崭新的面貌出现,并有所突破、创新;在唢呐的乐队组合形式上不只限于笙、管、笛或小民乐队,亦用电子音乐、爵士音乐、摇滚音乐,产生不同音响、不同效果、不同风格,让唢呐融入世界音乐之林。例如,中国音乐学院左继承教授创作并演奏的唢呐与打击乐、电子音乐相结合的作品《阳光地带》《神秘的埃及》和《舞动的火焰》等。

(参见视频《百鸟朝凤》)

二、马布

1. 名称。又叫布惹。马布和布惹都是彝族语言的音译,其中,马就是竹子,布就是簧管,加在一起就是插上簧管的竹子,属单簧气鸣乐器,是四川和云南地区彝族的吹奏乐器。

(参见图片 马布形象图)

2. 形制。马布的结构由哨头、管身和碗儿三部分组成,有时没有碗儿,只有两部分。哨头也就是哨片,单簧,长度一般为4cm左右,直径0.6cm左右,由带节的细竹片制成,其中带节的一端插入管身;杆儿使用15cm的通透竹子做成,管身开六个按音

孔,下端一般套用一个牛角材质的喇叭。

❋（参见图片 马布形制图）

3. 演奏技术。马布的演奏技术主要体现在气息上,正常音域为筒音至最上一个音孔一个八度左右,利用牙齿咬压哨管簧片缩短振动部位而扩展音域,通常能达到10～12度。其气息控制的特点是:要不断运用鼓腮帮子保持气息,给人以声音持续的感觉,而在每次换气时,常常将旋律的长音下滑大二度,后又很快恢复原音高。这不仅使马布的演奏特色鲜明,同时也形成了马布乐曲的乐句在长音上停留的结构特点。马布的音色十分独特且别致。

❋（参见图片 马布演奏图）

4. 马布乐曲的特点可以通过以下表格加以说明:

	彝族民歌	马布曲
音阶	以五声音为骨干,加"4"或"7"成六声,七声较少	五声音阶多,六声和七声音阶较少
曲式	一句体	单段体
调式	羽、徵、商、宫调式多见,角调式少,有调式交替,极少有转调	以 la 调式较多,五声调式其他音级做终结音的调式亦不少见
节奏、节拍	节奏、节拍与彝族北部方言的自然节奏、重音后置及词曲配合上的"一字一音"关系密切,节奏自由,节拍固定循环,常用混合拍子,如 $\frac{3}{8}$、$\frac{5}{8}$、$\frac{6}{8}$、$\frac{7}{8}$、$\frac{2}{4}$。节奏特点:非均分的短长型和长短型,二者构成的连续形态使用得最多最广,尤以短长附点型 ×××·、××× ×、×× ×·为基本形态,可变化和装饰。长短型是短长型的倒影(重音前置),以 ×·× ××、×·× ××为基本形态,也可加变化装饰	节奏单一,多为 ×× ××·、×× ·等节奏有时也会出现在乐曲当中,节拍为混合拍子,有 $\frac{2}{4}$、$\frac{3}{8}$ 单拍子,并有 $\frac{5}{8}$、$\frac{6}{8}$ 等混合拍子
跳进或级进	总体来说跳进多于级进,并且以四度、五度的跳进居多,偶尔出现七度、八度的跳进	跳进多于级进,以四、五度的跳进为主,但也常出现七度、九度等的大跳

通过表格我们不难看出,马布曲与彝族民歌在音阶、调式、节奏、节拍等方面有很多相似之处。如音阶和调式都是以五声音阶和五声调式为主,不同的只是结尾的落音习惯不同;在曲式上,彝族民歌为一句体。一句体即乐段中最简单的结构形式,是乐段中的特殊类型。它的规模相当于一个普通乐句,一般长度是4～8小节。内部可以划分乐节,也可一气呵成,有时可分为几个乐逗。而马布曲为一段体。一段体即是音乐陈述的基本段落,表现单一的音乐形象,是最小的完整曲式。它可以独立运用,

也可作为大型曲式的一部分。一段体依据分句法的原则,可分为乐句结构与散句结构两种,其中散句结构的乐段,是不能划分乐句或乐句划分极不规则的乐段。乐段中有个核心动机,富有一定个性,是表现乐思主要特点的旋律片断。核心动机主要用在散句结构乐段中,较少用在分乐句结构乐段中,按体裁看,民间器乐曲中用得较多。彝族民歌与马布曲在曲式上有较大不同,主要是由于音乐的载体不同而形成的,但两者之间也是有一定联系的,即一段体是一句体的发展。在节奏、节拍上,无论是民歌还是马布曲,长短型和短长型的节奏以及 $\frac{5}{8}$、$\frac{7}{8}$、$\frac{6}{8}$ 等混合拍子的运用都成为二者的鲜明特点,是区分于其他民族民歌和乐曲的主要标志。我们从彝族民歌和马布曲中各选出七首,其中在七首彝族民歌中,上述的节奏约占50%,在七首马布曲中约占20%。由此可见,无论是民歌还是器乐曲,与它的民族语言特点的联系是非常紧密的。另外,马布的旋律音调中,还有一些自己独有的典型特征,如快速打指装饰音、丰富的倚音修饰、前后跳辅音、均分律动等。它的许多曲调具有欢快、明朗的特色。

5. 代表曲目有《万马奔滩》《快乐调》《勐虎出洞》《放羊调》《布谷过山》《丰收调》和《晨风摇铃》等。

(参考音频《迎亲路上》)

6. 乐器是人身体的延展,音乐是人沟通、和谐自然社会的桥梁和纽带。马布正是这一真实写照,它在特定的社会环境中架起了人与人之间,以及人与自然相沟通的桥梁,并成为彝族人民生活中不可缺少的部分。我国其他一些民族都有自己的哨管类吹奏乐器,现列举如下:

民族	哨簧乐器名称	民族	哨簧乐器名称	民族	哨簧乐器名称	民族	哨簧乐器名称
彝族	草管、芒筒、笙鲁、寸笛、草秆、木比美	拉祜族	甸农达美都、笙鲁	哈尼族	草秆(又叫草管)	傣族	笙(算)、笙鹿、笙姑、笙纷、笙咪、笙内、笙朗、芒筒、笙端相、笙林当
佤族	拜、乌哇格傣	纳西族	窝沃	景颇族	诺南	黎族	笙(又写作算)、利列利罗
苗族	稻笛秆、芒筒	侗族	竹叶笛、芒筒	水族	芒筒	瑶族	稻笛秆、芒筒
满族	芒筒	汉族	稻笛秆、芒筒	布依族	大嘀珑	壮族	稻笛秆、笙楞罗、波芦、笙建
土家族	咚咚亏树皮号	羌族	其篥	藏族	其篥	蒙古族	双筒
锡伯族	菲察克	仡佬族	玛鸣哇又称泡木筒	克木人	笙(又写作算)、笙尔、笙朗布浪		

三、管子

1. 名称。现代人往往把管子和筚篥混为一谈,甚至在一些高等专业艺术院校的考研题库中仍然有这样的命题答案,即管子就是古代的筚篥。然而,从乐器学和民族音乐学视角审视后,不难发现,管子和筚篥是同类别的两件不同乐器。

古代文献中,关于筚篥乐器的记载,有的写成必篥、悲管或头管等。然而,筚篥或者悲篥应该是该件乐器名称古龟兹语的音译,而悲管和头管中带管字的名称就有可能是龟兹语音译与汉语的混称了。为此,它有可能是指筚篥,也有可能是指管子。历史上,汉族人叫管子的乐器,所指的应该就是今天的木质管子乐器,而称细筚篥或小管子的乐器,特指的应该是芦苇质或竹制的筚篥乐器。因为早期有些地区主要是用芦苇制作筚篥,所以,作为局外人的汉族把这种筚篥特指为笳管、芦管和芦笛等名称是有一定渊源的。这些在下文的管子和筚篥乐器的具体形制描述中都会理清。这里需要说明的是,所指的筚篥乐器,不仅是古代龟兹地区的专属乐器,同时也是蒙古族、纳西族、彝族、白族、朝鲜族、达斡尔族,甚至汉族等民族共有的吹奏乐器,纳西语称为"波伯",朝鲜语称为"草匹力",达斡尔语称为"匹昌库",主要流行于内蒙古自治区、云南丽江纳西族自治县及大理白族自治州和东北地区等。而管子的品种也纷繁多样,音色高亢嘹亮,音量较大,适于室外演奏,尤其在华北和东北地区盛行,常用于独奏、吹歌等民间器乐合奏和地方戏曲伴奏。

※(参见图片 管子形象图)

2. 历史。我国古代文献有对汉族管乐器的记载,《诗经·周颂·有瞽》中说:"既备乃奏,箫管齐备。"《说文解字》中说:"管如篪,六孔。"《宋书·乐志》中说:"蔡邕章句曰'管者,形长尺围寸,有孔无低',其器今亡。"由此可见,所指的管乐器,曾经在历史上至少在宫廷中已消亡。

3. 形制。宋代的宫廷音乐中,因为管子是主奏乐器,所以又叫"头管"。宋代陈旸《乐书》卷一三〇记载:"其大者九窍",小字注云,"今教坊所用,上七窍,后二孔"。现在民间传承下来的管子,大多是八孔(前七后一),前七孔后两孔的九孔形制管子也有,但比较少见。

《明会典·大乐制度》中说:"头管,以木为之……两末以牙管束,以芦为哨。"这至少可以说明,管子身的制作材料是木材。

现存的管子与古代管子的形制没有多大改变,也是由哨、侵子和管身构成。哨是用芦苇制成的,与唢呐哨片雷同,只是小管的哨是直接插入管身,而大管的哨是需要先插入侵子,再插入管身的;管子的侵子,铜制锥形,插入管身上端。管身的制作材料

传统上必须用红木,并做成较粗的圆柱管,极少用竹子,前开七孔,后开一孔,或前开七孔,后开两孔皆可,两端套有金属圈。

4. 种类。管子有单管、双管和喉管三个类型。其中,大单管管身长 18~24cm,内径为 0.9~1.2cm,大管音域为 $A—d^2$;小管比大单管小,所以是高音管,领奏乐器,音域为 $a—c^4$;中管比小管低八度,中声部乐器,音域为 $a—d^3$。双管,顾名思义,是两只(管身稍细)管子放在一起同时演奏。喉管,哨嘴宽而长,管身比一般中音管和低音管长出一倍多。

※(参见图片 管子形制图)

5. 管子的基本演奏技巧。舌的技巧:花舌音、箫音、吐音、齿音、颤音、涮音;手指技巧:打音、滑音、鼓音、叠音、熘音、垫音和上跨五音等;口内技巧:嘴里含哨子的深浅技巧等。演奏者还可以利用口形的变化来模仿人声,还可以模仿箫声和动物的鸣叫。另外,还有循环换气技术等。

6. 功能。管子是我国多个乐种的重要构成乐器,在现代乐队中,是不可多得的木管声部。古代,无论是在宫廷乐队还是在民间乐队,包括宗教乐队,管子乐器的重要作用随处可见。

7. 演奏名家及代表曲目。演奏北方管子的民间艺术家有杨元亨、绪增、马德顺、尹二文、张记贵等。杨元亨,管子演奏家,河北人,自幼出家做道士,师从永兴等学习音乐,能演奏多种民间乐器,后被中央音乐学院聘为管子教师,1959 年病故。代表演奏曲目有《万年欢》《小二番》《普安咒》《放驴》《拿天鹅》《料峭》等。他的演奏气息饱满结实,风格质朴,群众誉之为"管子盖京南"。

▶(参见视频《放驴》)

四、筚篥

1. 名称。史书上对其名称的最早记载出现在南北朝时期,何承天的《纂文》云:"必栗,羌胡乐器名也。"我国其他少数民族同种乐器的称谓有所不同,蒙古族称作蒙古管,又称筚篥,达斡尔族叫匹昌库,维吾尔族叫巴拉曼,乌孜别克族又叫皮皮、毕毕、巴拉曼皮皮,彝族叫树皮筚篥等。汉文也曾有巴拉满、芦笛、芦管的记载。

※(参见图片 筚篥形象图)

2. 历史。起源于龟兹国,流行于新疆库车一带,之后从西北龟兹乐传入中原,在各朝代的宫廷乐队中使用。具体文献记载如下:

(1)《明皇杂录》记载:"觱篥本龟兹国乐,亦曰悲栗。"

(2)《旧唐书·音乐志》中说道:"筚篥,本名悲篥,出于胡中,其声悲。"

(3) 唐代段安节的《乐府杂录》中记载:"觱篥者,本龟兹国乐也,亦曰悲栗,有类于笳。"

(4) 唐代李颀《听安万善吹觱篥歌》诗云:"南山截竹为觱篥,此乐本自龟兹出。流传汉地曲转奇,凉州胡人为我吹。"

(5) 宋代陈旸在《乐书》中记载:"觱篥一名悲篥,一名笳管,羌胡龟兹之乐也。"

(6) 隋唐时期,觱篥已有漆觱篥、银字觱篥、桃皮觱篥、大觱篥、小觱篥和双觱篥等分类名称,并是十部乐和九部乐中的重要组合乐器。

(7) 唐代出现众多觱篥演奏高手,如薛阳陶十几岁就是远近闻名的演奏家;尉迟青将军曾因高超的觱篥演奏技术,与王麻奴进行演奏竞赛,居然赢得芳心,终成眷属。还有尚陆陆、史敬纳、刘楚才和黄日迁等。现在日本正仓院中保存的我国唐代觱篥,仍然使用唐代管色谱演奏,成为日本雅乐的主奏乐器。

(8) 宋代教坊大乐、随军番部大乐(拍板2副,番鼓24面,大鼓10面,哨笛4支,龙笛4支,觱篥2支)和马后乐(觱篥、笛等管乐器,击乐器拍板和提鼓等)的乐器组合中觱篥都是必须有的;宋代鼓吹乐队中,所用的乐器有大鼓、小鼓、大横吹、小横吹、觱篥、桃皮觱篥、箫和笛等,其中觱篥和桃皮觱篥各24支。

(9) 辽金皇帝仪仗中所用的军乐,有鼓吹乐与横吹乐两种,在横吹乐中使用了觱篥、桃皮觱篥、管,各24支。由此可见,此时的觱篥和管仍然是两件不同的乐器。同时,觱篥与管以及笛、箫、笙等吹奏乐器,都曾用于独奏,已经达到相当高的水平。

3. 形制。根据相关文献呈示,唐代白居易在《小童薛阳陶吹觱篥歌》中写道:"剪削干芦插寒竹,九孔漏声五音足。"宋代陈旸在《乐书》中说:"觱篥……以竹为管,卷芦叶为首,七窍。"从上述文献记载和现存觱篥的形制综合考量,与管子的木质制作材料根本不同的是,觱篥的制作材料除了有芦苇、竹子和桃树皮外,没有木质材料的记载,且管身直径总是小于管子,为此,局外人称觱篥为小管子也是情有可原的。

❉(参见图片 觱篥形制图)

4. 种类。现存的觱篥基本可以分为:细觱篥(朝鲜族用竹制作而成)、树皮觱篥(彝族双簧气鸣乐器,流行于云南省石林彝族自治县,管身用树皮制作,上小下大,正面开有六个圆形按音孔,音列为七声音阶,音域 g^1-g^2)、双觱篥(朝鲜族双簧气鸣乐器,又称双管,即将两支大小、孔距相同的细觱篥并排连接而成,管身八孔,竹制,可演奏同度双音,音域 d^1-b^2)三种。

5. 代表曲目。《田野小曲》等。

♪(参考音频《大漠抒怀》 觱篥与乐队)

第三节 直吹簧管类

一、巴乌

1. 名称。巴乌乐器的名称,彝族语发音是"吉非里",哈尼语发音是"梅巴妞巴",佤族语发音是"拜",傣族语发音是"筚"等。从这些发音上看,巴乌的汉译名称比较接近佤族和傣族。不管如何发音,它们所指的乐器都是单簧或双簧的吹奏乐器。还有的民族用其他外延名称,如苗族称苗笛,彝族和傣族称单簧,以及草巴乌和双眼巴乌、双管巴乌等。

在民间曾经流传着这样一个故事:一天,一个热恋中的哈尼族少女突然被恶魔霸占,恶魔割去她的舌头,并把她扔进山里。林间的鸟儿同情地告诉她,竹子会说话。于是少女就用竹子做了一个巴乌,并吹奏巴乌倾诉自己的不幸遭遇;男友和寨里的乡亲闻声前去搭救,消灭了恶魔,替少女报了仇,有情人终成眷属。

其实,在我国民间还有许多这样的故事,它们不仅以物代言,以歌传情,还常常把音乐当成第二语言,巴乌音乐就是其中的一种;云南、广西和贵州许多地区就把巴乌称为"会说话的乐器"。

❋ (参见图片 巴乌形象图)

2. 形制。以竹为管身,上端有节,近节处刻一长方形吹孔并嵌有锐角三角形的铜质簧片;共有前七后一,八个按孔,能吹出九个乐音,并且吹气和吸气均能发音。制作材料常用细毛竹、青竹等。

巴乌由吹孔、簧框、簧舌、管身和按孔等部分构成。

❋ (参见图片 巴乌形制图)

3. 演奏与代表曲目

巴乌的演奏姿势有横吹和竖吹两种。一般来说,管粗者多横吹,按孔不在一个平面上;管细者多竖吹,按孔都在一个平面上。传统曲目有:《玩耍调》《三步弦》等。

4. 巴乌的改革

1956年以来,我国许多音乐工作者和乐器制作的技师们对巴乌进行了多次改良,总体看来有三种形式。

(1) 用塑料管代替竹管,又叫横吹加键巴乌。创作出诸多代表曲目,如《渔歌》《春到草原》《边寨欢歌》《湖上春光》《傣家姑娘选种忙》《美丽的边疆》《雨林情趣》

《傍晚的声音》等。

（2）形制与第一种相同，但设有十八个音孔（七个按音孔，十一个键孔），音域近三个八度。

这两种巴乌的吹口加唇托，有利于控制呼吸和气息，保护簧片，既保持了传统巴乌音色的稳定性特征，又大大拓展了音域和演奏技法，如转调等。

（3）改良竖吹巴乌，由吹嘴、管身和管尾三节组成，性能与横吹的巴乌相似，形制近似单簧管。从制作材料到形制构成都超越传统，其变异性程度较前两种突破更多。

5. 其他横置吹奏的有簧乐器

班洛（傣族单簧气鸣乐器）、筚相（布朗族单簧气鸣乐器）、苗笛、三孔苗笛、四孔苗笛、六孔苗笛、七孔苗笛、笔管（布依族独有的单簧气鸣乐器）、筚多喝（壮族、苗族单簧气鸣乐器）；筚管（瑶族单簧气鸣乐器）、笛列（黎族单簧气鸣乐器）、芒笛（彝族岔芒人单簧气鸣乐器）、得（佤族单簧气鸣乐器）、乌翁（哈尼族、彝族、佤族等少数民族横置单簧气鸣乐器，又叫窝独、乌巴）。

二、葫芦丝

1. 名称。葫芦丝是汉族人对傣族有簧类吹奏乐器的称谓，也叫葫芦箫。实际上，这件乐器傣族语的发音是"筚朗叨"，筚是气鸣乐器，朗是直吹，叨是葫芦，意思是带葫芦的直吹乐器。德昂族语发音是"米伦"、"毕格宝"和"沃格宝"等；佤族语发音是"拜洪廖"和"背板"等；布朗族语发音是"同格满"等。

※（参见图片 葫芦丝形象图）

2. 历史。传说中的葫芦丝历史最早可以追溯到先秦时期，由葫芦笙改制而成。葫芦丝的形制与箫、龠等古代乐器都有着千丝万缕的联系。

3. 形制。制作材料主要是竹、匏和金。由葫芦、竹管、金属簧片等组成部分，通常分为双管、三管和四管三种。

双管葫芦丝由主管和副管组成，一般为初学者所用，只有主管发声。

三管葫芦丝通长30cm，在双管葫芦丝的主管右侧加一支发属音的副管而成。

四管葫芦丝，在三管葫芦丝的基础上再加一支高音副管而成。高音副管比底音副管高八度，演奏时主管奏旋律，副管能发出和谐悦耳的声音。

※（参见图片 葫芦丝形制图）

4. 演奏技术。演奏技术主要包括嘴和手两个部分。嘴的技术主要是气息和舌，手的技术主要是颤音、抹音、历音等。

葫芦丝音色独特，长于抒情。傣族、佤族、德昂族小伙子喜欢吹奏葫芦丝向姑娘

表达爱情。阿昌族的"波勒翁"体积较大,声音低沉浑厚,常在田间地头休息时吹奏。自由而悠扬的山歌式主旋律,在两个葫芦丝副管吹奏的持续音(5、2)衬托中,显得曲调柔弱、纤细、和谐。以单句为基础而变化为多句结构,在音阶的平稳进行中,间以四度八度音程跳进,具有阿昌族山歌的旋律特征。主要用于独奏与合奏。传统曲目有《泪声调》《串门调》,创作乐曲如《竹林深处》《美丽的孔雀》《喜迎铁牛到版纳》《月光下的凤尾竹》等。

(参见视频《竹林深处》)

成功拓展案例与思考练习

一、成功拓展案例

1."楚吾尔"乐器辨析与讨论

"楚吾尔"是新疆哈纳斯地区图瓦人现今独有的一种重要吹奏乐器,然而,人们对它的认识却不够清晰,甚至说法不一。本文主要依据作者在新疆哈纳斯地区的田野工作资料,对该地区现存的"楚吾尔"乐器加以客观描述与详尽分析,并从民族音乐学的视角,对该乐器进行定性考究,以期为读者认知这一民间的独特乐器,提供一个可资借鉴的理论参照。

"楚吾尔",图瓦人读音为"chu′[wuːr]",汉译音可见"苏儿"、"苏卧儿"、"朝尔"、"潮儿"、"楚兀儿"、"抄兀儿"等名。《辞海》和《中国音乐辞典》中并没有该乐器的条目,近些年来许多涉猎"楚吾尔"的文献对这一独特乐器诠释也不够清晰,甚至说法不一。尽管说法众多,但归纳起来主要有下列两种不同的观点:

(1)"楚吾尔"是蒙古族古代乐器"冒顿潮儿"在新疆阿勒泰地区的留存,是胡笳类乐器。持有此类观点的人认为,"冒顿潮儿"或"冒顿潮儿"就是胡笳,"冒顿"蒙古语是表示木头,意思是用木头制作的抄尔乐器。

(2)"楚吾尔"是无吹孔形制的斜吹龠类乐器。持有此类观点的人认为,"楚吾尔"与《律吕精义》中的"楚",现今的"筹"、"潮儿"、"绰尔"、"却奥尔"同属古楚之地极为流行的无吹孔的斜吹乐管竹筱之器名,是龠类乐器。

同时,笔者在对与此相关文献的梳理中发现,上述观念基本是从文本到文本的过程中得到的,很少有考古资料为依据,更没有看到对现存乐器考察的结论。为此,究竟哪一种观点更能接近事实,我们只有对现存的"楚吾尔"乐器进行实地考察和分析

研究后,才能得出应有的结论。

2. 关于图瓦人

图瓦,又称土瓦,古代称"都播",最早见于《北史》,后来的《隋书》《新唐书》中多有记载,曾经是一个具有悠久历史的古老民族。据有关史料记载,图瓦人最初居住于北海,即现今的贝加尔湖一带,在唐代时就已经进入中国版图,与黠戛斯相邻,并受其统辖。7—9世纪期间,曾臣属于突厥汗国和回鹘汗国。而在11世纪和12世纪时,又受契丹统治。元朝时期,图瓦曾被称作"秃巴思",居住在西伯利亚南部的叶尼塞河的上游。而从那时到清朝近800年的时间,我国境内的图瓦人一直被称作"乌梁海蒙古人",并始终处在蒙古族的统辖之下,与蒙古族杂居。因此,我国境内图瓦人生活的风俗习惯、宗教信仰和生产方式等文化背景,均受到蒙古族的影响,甚至更多地表现出相同的特征,就连对外的交往也操蒙古族语言。所以,我国境内的图瓦人在历史上常常被误认为是乌梁海的蒙古族就不足为奇了。自18世纪开始,大部分柯尔克孜人西迁至中亚以后,图瓦人就完全处在乌梁海的蒙古人之中了。直到今天,我国境内的图瓦人仍有对外不愿意自称是图瓦人的习惯。

这里需要说明的是,自从18世纪柯尔克孜人迁居中亚伊始,大部分图瓦人也开始逐渐向萨彦岭以南的唐努乌梁海地区迁移,时至今日成为俄罗斯境内的图瓦人民共和国。而一小部分图瓦人却开始西迁至阿尔泰山地区的哈纳斯、禾木、阿克哈巴等地居住。我国境内的图瓦人就是在那个时期迁入的。新中国成立以后,由于上述历史缘由,我国境内的图瓦人仍然沿袭对外自称乌梁海蒙古族人,而且在多次人口普查时,在总数上仍被包括在蒙古族人口之内。参见下表:

新中国成立后阿勒泰地区两次蒙古族人口普查图瓦人口比例参照表

人口普查时间	蒙古族人口总数	其中图瓦人口数	占蒙古族人口的百分比
1982年	4475人	2600人以上	58.1%以上
1995年	5327人	3099人以上	59%以上

仔细分析后不难发现:首先,准确地说图瓦人应该属于我国境内的一个跨界民族,因此,图瓦人的文化必然保留着一些其应有的原始特征,这是构成"楚吾尔"乐器稳定性特征的基础。其次,正是由于图瓦人具有长期与蒙古人居住在一起的文化背景,所以,图瓦人的文化也必然呈现出更多的与蒙古文化共同的特质,这是形成"楚吾尔"乐器变异性特征的根源。这一特征,将在下文对现存"楚吾尔"乐器的具体描述与分析中得到证实。

值得注意的是,长期居住在我国境内哈纳斯地区的图瓦人,由于独特的地理与历

史环境,其文化特质更多地保持了应有的原始性特征,"楚吾尔"乐器就是这一特质的表现。

我们分析一下"楚吾尔"乐器存见的地理环境,就可以基本感知这一点。阿勒泰地区地处新疆维吾尔自治区最北部的阿尔泰山区域,位于东经85.31'37"—91.1'15",北纬44.59'35"之间。东部和东北部与蒙古相邻,北部与俄罗斯相邻,西部与哈萨克斯坦接壤,西南部以萨吾尔山山脊线接乌伦古湖南岸草原同塔城地区毗邻,南部在古尔班通古特沙漠,北纬44.59'35"与昌吉回族自治州交界。东西宽402km,南北长464km,国界线长约1145Km,总面积约11.7万 km²,约占新疆总面积的7%。这样的地理位置以及复杂的地面形状诸多客观自然因素,形成了阿勒泰地区长期春旱多风、夏短少炎、秋高气爽、寒冬漫长和多大风等气候特点,其极端低温可达 -51.5度,是我国罕见的寒冷地区之一。哈纳斯地区就在阿勒泰地区的西北端。

所谓的哈纳斯地区,实际是指哈纳斯湖地区。哈纳斯湖坐落在阿尔泰山腹地,是我国最大的高山湖泊,与蒙古、俄罗斯以及哈萨克斯坦三国交界。"哈纳斯"是蒙古语"罕苏"的译音,原为"神木"之意,在这里是"神秘而美丽"或"峡谷中的湖"的意思。独特的地理环境,使这里长期与外界缺少联系,仿佛是一个世外桃源,直到20世纪末才逐渐被人们所认知和开发。这也许正是"楚吾尔"乐器保留更多原始性特征的重要原因之一。由于这里特殊的气候条件,适宜的水热资源,不仅形成了典型的南西伯利亚区系的植物类型和动物种群,也为生活在这里的图瓦人提供了得天独厚的生存条件,与山外阿勒泰的其他地区形成了鲜明的环境对比。目前,哈纳斯地区作为国家级自然保护区,至少有珍贵植物798种,稀有植物30余种。其中,制作"楚吾尔"所用的"扎拉特"草本植物,是这里独有的稀有植物之一。

利用自然植物制造生产工具和生活用具,是人类祖先最原始的创造特征之一。图瓦人认为,只有使用"扎拉特"草制作才是真正的"楚吾尔",这至少可以说它保留了人类最原始的创造特质。具体可参见下文关于"楚吾尔"名称的调查问答。

3. 哈纳斯地区的图瓦人及叶尔德西老人

哈纳斯地区的图瓦人长期与蒙古族以及哈萨克族等少数民族混居,通用三种语言。然而,与阿勒泰地区其他图瓦人居住区不同的是,现在这个三语并行的居住区内,图瓦人的人口比例占有明显的优势,然后是哈萨克族,蒙古族只占很少一部分,另外还有少数回族。参见下表:

哈纳斯地区各民族人口数字比较表（2002年）

居住民族	人口总数	人口户数	占总人口比例
图瓦人	560人	71户	64.37%
哈萨克人	217人	45户	24.94%
蒙古人	74人	7户	8.50%
回族	19人	3户	2.18%
合计	870人	126户	

很显然，哈纳斯地区的图瓦人口数量占有绝对优势，而蒙古族人口却比哈萨克族还要少。这是"楚吾尔"乐器受蒙古族的影响很小，从而更多地保留了原有稳定性特征的另一个原因。

本文重点调查的对象图瓦人叶尔德西，祖祖辈辈生活在该地区。据阿勒泰地方志中的有关记载，由于地理气候和生活条件等原因，20世纪80年代以前哈纳斯地区的图瓦人平均寿命只有50岁。2003年笔者第一次采访叶尔德西老人时他已经66岁了，然而，老人依然精神抖擞，神采奕奕，演奏起"楚吾尔"来更是全身心投入，如痴如醉（从中央电视台录制的大型艺术专题片《天籁之声》中可见一斑）。据老人自己讲，他们家祖祖辈辈在哈纳斯生活已经有7代人，每一代都要有一个人来传承"楚吾尔"。采访时，叶尔德西老人是我国境内图瓦人中唯一会吹奏"楚吾尔"的人，并且他的技艺已经远近闻名了。老人14岁开始跟随父亲学习"楚吾尔"，学了六七年才能吹奏3首最简单的曲子。当时，时值66岁高龄的叶尔德西仍然能吹奏30多首传统乐曲，包括他自己创作的乐曲（笔者已经在3年前将叶尔德西接到北京对这些乐曲进行了抢救性的全部录制）。老人膝下有4个儿子和3个女儿，叶尔德西非常希望他们中能有人把"楚吾尔"技艺传承下去，可儿女们都有自己的想法，似乎对这项技艺不太感兴趣。然而，随着哈纳斯湖地区旅游事业的不断开发，越来越多的人开始对"楚吾尔"文化给予了应有的关注与支持。于是，老人的二儿子蒙奎开始主动跟随父亲学习"楚吾尔"。2007年8月，正当笔者准备第8次前往哈纳斯湖拜访老人时，突然得到老人已经过世的噩耗，享年69岁。心痛之余又略感欣慰，因为，蒙奎已经正式接过父亲手中的"楚吾尔"，继续开始演奏生涯，并且决心要把它代代相传下去。下面摘录的调查资料，基本都是笔者田野工作时与叶尔德西老人的对话。

4. "楚吾尔"的名称

"楚吾尔"的名称正如引言中所提及的那样，汉译后有诸多不同的写法，但不能因为不同的写法而改变乐器本来所指。也就是说不能望文生义，或以读音揣摩释义。中国民间乐器具有相同的读音，却有可能是完全不同的乐器的例子有许多。如胡琴，

同样的名称却有可能是拉弦乐器,也有可能是弹拨乐器,还有可能是吹奏乐器等。"楚吾尔"就是同音异器的又一例证。以下是笔者与叶尔德西的对话:

问:这个乐器叫什么名字?

答:楚吾尔。

问:以前叫什么?

答:图瓦人祖祖辈辈都这么叫,以前阿勒泰地区的蒙古人也叫"楚吾尔"。

问:蒙古人也有这个乐器么?

答:有,但不一样。

问:怎么不一样?

答:他们叫"冒顿潮儿"。他们是用木头做的,跟我们的不一样。

问:你们不用木头做么?

答:我的祖先只用"扎拉特"草做,用木头做就不是"楚吾尔"了!

问:"楚吾尔"翻译成汉语是什么意思?

答:就是笛子。

……

不难理解,在图瓦人看来,只有用"扎拉特"草秆制作的"楚吾尔"才是真正的"楚吾尔",也就是说,制作乐器的材料是决定该乐器名称概念内涵的首要因素。因此,在图瓦人的观念中,用当地独有的"扎拉特"草制作的"楚吾尔",是"楚吾尔"名称概念的最基本要素。就此,我们已经有理由质疑"楚吾尔"就是蒙古人"冒顿潮儿"在新疆阿勒泰地区遗存的观点了。也就是说,"楚吾尔"是胡笳类乐器的说法至少是不够具象和严谨的。因为"冒顿潮儿"最初是用木头做的,后来也用竹等其他材料制作,并非只用一种材料。各种各样的胡笳就更是如此了。

另外,之所以有相类似的音译,也有可能是语言等诸多因素相互影响的结果。所以,判断一件乐器名称的概念内涵,除了要对其成因进行考究外,最重要的就是必须对乐器的形制、演奏技术以及器乐等进行比较综合的考察。因为只有这样,才能从根本上阐释乐器的概念内涵。

5. 关于"楚吾尔"的形制

(1) 材料

"楚吾尔"乐器之所以独特,其首要因素就是制作材料的不同。新疆哈纳斯地区具有世界上少有的且最完备的垂直自然带,属于寒温带气候,在这里生长着许多只有在这种环境下才能生长的稀有动植物,"扎拉特"草就是这样的一种植物。这种植物只生长在哈纳斯湖山区背阴坡地的松树林中,每年的10月是"扎拉特"草的开花季

节,而开花后的11月初的半个月时间就是哈纳斯图瓦人采选"扎拉特"草的最佳季节。

问:"楚吾尔"是用什么材料制作的?

答:萨拉得芒德勒施(图瓦语音译,指"扎拉特"草)。它只生长在哈纳斯湖的"一道湾"(哈纳斯湖流域的背阴坡地),松树多的地方这种草就多,10月份的时候长得特别好看,还开白花,我一般就在这个时候去采,做"楚吾尔"。

问:采选这种草还有什么讲究吗?

答:有的!不是所有的萨拉得芒德勒施都可以做的,要找秆子光溜溜的,没有节的,比较直的,都已经干透了的。

问:采选到后什么时候开始制作?

答:很快就能做。

问:为什么只能用这种草秆做"楚吾尔"?用其他管子能做么?

答:用这种草做才叫"楚吾尔",用别的管子做就不能叫"楚吾尔"了!

问:用这种草做有什么说法么?

答:这样做出来的"楚吾尔"吹起来树木都喜欢听,鸟儿、马和动物也能听懂。以前用铁管和木头管也做过,可是声音不好,什么都不愿意听!哈哈哈哈哈哈!

如此看来,只选择"扎拉特"草做"楚吾尔"乐器的材料,不仅是"楚吾尔"名称内涵的要旨,更应是图瓦人和谐自然的原始音乐观念在制作"楚吾尔"乐器材料选择上的又一原始表征而已。对此缘由的分析,将在第六部分进行具体阐释。

(2) 制作方法

"楚吾尔"乐器的另一个独特之处就是它的制作方法。

问:"楚吾尔"是怎样制作的?

答:采下萨拉得芒德勒施后放在通风的地方干透;挑选长的,两端截了,用刀在细的一头挖三个孔,然后吹吹看,把效果最好的留下。

问:制作"楚吾尔"的尺寸有什么讲究吗?

答:"楚吾尔"的长度要和胳膊一样长(从肩周到手腕之间的长度)。

问:那三个孔的距离呢?

答:是这个样子(老人伸出右手,并拢二、三、四、五指,自细端头开始以并指宽度开始丈量),一个孔(与底端四指宽的距离)挖出来,两个孔(与第一个孔二、三、四指并拢三指宽的距离)挖出来,三个孔(与第二个孔四指宽的距离)挖出来就是这个样子。

问:那别人也这样制作你能吹么?

答:自己吹自己做,别人的不行。

问:为什么是三个孔,有没有孔少的或者更多孔的?

答：孔少了吹不够声，孔多了吹不动，气不够。

实际上，每年的11月初，叶尔德西老人都会亲自到山上采选多根适合制作"楚吾尔"的"扎拉特"草，晾干制作多个"楚吾尔"，并从中选取最满意的几根常用。从上述一系列问答中可以看出，老人制作"楚吾尔"是用自己的臂长和指宽为标尺的，并且是谁演奏谁就按照个人的"臂长与指宽"的标尺，不像"冒顿潮儿"那样需要基本统一的尺度加工制作。因此，"楚吾尔"的制作方法更具有典型的生产工具和生活用具的原始制造特征。

6. "楚吾尔"的演奏方法与发音原理

"楚吾尔"的演奏方法是：演奏者双手将"楚吾尔"握在手中竖置（龠类乐器是斜置的），右手在下并且用食指和大指自下至上分别按一孔和二孔，左手在上并以食指按第三音孔。用门牙左侧卡在上端管口中间，以上唇包住管口，嘴微张开，先从喉咙缓缓发出一个持续长音，继而带动管身按孔发出高低不同的泛音旋律，两个声部同时发声，每吹奏一句要换一口气。乐器的实际音域是 $g-a^2$，超吹音域可至 c^3 组；喉音音域为 $A-c$。

很显然，"楚吾尔"这种独特的演奏方法与古代文献中记载的"喉转引声"的演奏应该是一致的。西晋孙楚《笳赋》中说："尔乃调唇吻，整容止，扬清芦，隐皓齿，徐疾从宜，音引代起。所谓喉转引声是也。"然而，"楚吾尔"这种"喉转引声"的双音现象，是否受蒙古族双音音乐观的影响，还需专门的研究。

但不可否认的是，按照萨克斯的乐器分类法，"楚吾尔"不仅属于单管边棱气鸣乐器，其持法与龠有着明显的不同，而且"楚吾尔"保持了"喉转引声"这种古老的演奏方法，也应该是有别于龠类乐器更具有原始特征的又一有力佐证。具体地说，与龠类乐器靠吹口斜对嘴边，气流直接冲击吹管边棱从而引起管内气柱振动，手指按孔发出单声部旋律的原理是大相径庭的，为此，"楚吾尔"是龠类乐器的说法不攻自破。

7. "楚吾尔"音乐及其音乐观

在笔者录制的30首"楚吾尔"乐曲中，有28首是老人祖传下来的传统曲目，只有《美丽的哈纳斯湖波浪》和《北京歌》两首是叶尔德西老人自己创作的。乐曲多为五声调式带持续低音的双声部，曲调悠长，音域宽广，常用六七度甚至八度大跳，给人以开阔遥远和与自然融为一体的感受。然而在调查和录制过程中，笔者发现一个很有趣的现象是过去的田野工作中没有碰到的，那就是每当老人演奏完一段乐曲，问他吹的是什么的时候，他不像采访其他民族民间艺人那样告诉我乐曲的名字，而总是给我讲一段故事。例如，当他演奏完《受伤的熊》（笔者后来外加的曲名）中的一段音乐时，对话是这样的：

问：您吹的这段乐曲叫什么名字？

答：有一个图瓦小伙子，生活在山里面，有一次他遇到一头熊，特别害怕，不小心就开枪打了它，但是没有把熊打死，熊逃走了；后来小伙子非常后悔，经常想起那只熊，每次想它的时候就吹"楚吾尔"，希望能被熊听到……

其他的乐曲访谈基本是在这样的对话中完成的。不难看出，传统的"楚吾尔"乐曲原本就没有什么固定的名称，一首乐曲在图瓦人的观念里就是一段故事，并且每个故事都表现出图瓦人要和谐于客观自然的美好愿望。毋庸置疑，这是音乐的原始功能性特征在"楚吾尔"音乐中的具体体现，是人类古老的音乐观在"楚吾尔"音乐中的留存。通过与图瓦人更多的访谈，笔者还发现，在图瓦人的音乐观念中，音乐就是和谐客观自然和客观社会的产物，每当"楚吾尔"音乐响起的时候，人们都会感觉到与大自然融为一体，他们懂得了自然，同时自然也接纳了他们。这可能与图瓦人的宗教信仰有一定关系。历史上的图瓦人除了信仰喇嘛教外，还信仰古老的萨满教，虽然在蒙古贵族统治时期图瓦人曾皈依过藏传佛教黄教派，但古老的萨满教始终在图瓦人心中占有不可取代的位置。直到现在，图瓦人每年都坚持祭山、祭水、祭湖等多种祭拜自然的原始宗教活动，这是萨满教典型的万物有灵行为。叶尔德西老人采用天然的"扎拉特"草作为制作"楚吾尔"的唯一材料，并且通过"量自身而定做"用来沟通人与自然的行为，不应只理解成是自然环境局限的结果，而应该更深层次地看到：图瓦人已把自己看成客观自然的一部分，把"楚吾尔"作为自身的自然延展，去实现自己与自然的和谐统一。这是古老而朴素的和谐观念在"楚吾尔"艺术上的有效呈现。

8. 结语

综上所述，我们可以得出如下结论："楚吾尔"是哈纳斯地区图瓦人独有的一件古老的重要吹奏乐器，并且，无论是乐器的名称和形制，还是乐器的演奏方法和音乐观念，都表现出有别于蒙古族"冒顿潮儿"胡笳类乐器的原始功能特征，本质上与"筹"、"却奥尔（鹰笛）"等龠类乐器也存在巨大差异。为此，我们有理由认为：对"楚吾尔"乐器的界定不能笼统地把它说成胡笳类乐器，更不能把它称为龠类乐器。

二、思考与练习

（一）填空题

1. 中国传统笛子分曲笛和_____两类。

2.《喜相逢》是_____笛代表曲目。

3.《鹧鸪飞》是_____笛代表曲目。

4. 传统唢呐有_____三种形制。

5. 管子古称_____。

6. 巴乌是流行在西南地区的一种_____奏乐器。

7. 葫芦丝是一种_____奏乐器。

8.《江河水》是由王石路、朱广庆等人根据辽南鼓乐中的_____两个曲牌改编的一首双管独奏曲。

9. 马布是_____族独有的一种单簧气鸣乐器。

10. 洞巴是_____族的双簧气鸣乐器。

(二)选择题

1. 笛子独奏曲《三五七》是由_____改编的。
 A. 冯子存　　B. 赵松庭　　C. 陆春龄　　D. 江先渭

2.《扬鞭催马送粮忙》是_____。
 A. 唢呐独奏曲　B. 笛子独奏曲　C. 板胡独奏曲　D. 管子独奏曲

3. 胡笳是一种_____乐器。
 A. 弹拨　　B. 拉弦　　C. 吹奏　　D. 击奏

4. 筚篥就是_____。
 A. 唢呐　　B. 古笛　　C. 管子　　D. 箫

(三)名词解释

1. 筚篥　2. 梆笛　3. 曲笛　4. 马布　5. 巴乌　6. 胡笳　7. 楚吾尔

8. 江儿水　9. 捎头

(四)思考题

1. 梆笛和曲笛的主要区别是什么?

2. 简述管子与筚篥的历史关系。

3. 简述唢呐乐器的世界分布情况。

4. 中国唢呐文化为何大俗又大雅?

(五)鉴赏并背唱以下乐曲的主题

1.《鹧鸪飞》　2.《喜相逢》　3.《小开门》　4.《百鸟朝凤》　5.《江河水》　6.《小放驴》　7.《傍晚的声音》　8.《渔歌》　9.《竹林深处》　10.《月光下的凤尾竹》　11.《中华六板》　12.《三五七》　13.《欢乐歌》　14.《五梆子》　15.《小放牛》　16.《姑苏行》　17.《水乡船歌》　18.《万年欢》　19.《小二番》

三、文献导读

1. 赵沨主编:《中国乐器》,北京:现代出版社,1991年。

2. 乌兰杰:《蒙古族音乐史》,呼和浩特:内蒙古人民出版社,1999年。

3. [日]林谦三著:《东亚乐器考》,北京:人民音乐出版社,1999年。

4. 乐声编著:《中国少数民族乐器》,北京:民族出版社,1999年。

5. 修海林、王子初著:《看得见的音乐乐器》,上海:上海文艺出版社,2001年。

6. 唐朴林主编:《古龠论——民族音乐论文集》,天津音乐学院内部资料,2002年。

7. 乐声著:《中华乐器大典》,北京:民族出版社,2002年。

8. 乐声编著:《中国乐器博物馆》,北京:时事出版社,2005年。

9. 呼格吉勒图著、龙梅、乌云巴图译:《蒙古族音乐史》,沈阳:辽宁民族出版社,2006年。

10. 张正治收集整理:《唢呐曲集》,北京:人民音乐出版社,1956年。

11. 中央音乐学院中国音乐研究所编:《民族乐器独奏曲选》,北京:人民音乐出版社,1962年。

12. 中央音乐学院民族器乐系、音乐理论系编:《民族乐器传统独奏曲选集唢呐专辑》,北京:人民音乐出版社,1978年。

13. 中央音乐学院民族器乐系、音乐理论系编:《民族乐器传统独奏曲选集唢呐专辑续集》,北京:人民音乐出版社,1982年。

14. 高金香编著:《唢呐管子曲29首及其演奏技法》,北京:人民音乐出版社,1986年。

15. 凤庆县民委、文化局、文化馆编:《凤庆唢呐曲选》,昆明:云南人民出版社,1993年。

16. 高万飞编著:《陕北大唢呐音乐》,西安:西安地图出版社,2000年。

17. 刘勇:《中国唢呐艺术研究》,上海:上海音乐学院出版社,2006年。

18. 中央音乐学院民族器乐系、音乐理论系编:《民族乐器传统独奏曲选集管子专辑》,北京:人民音乐出版社,1981年。

19. 杨荫浏、曹安和编:《定县子位村管乐曲集·总论》,上海:上海万叶书店,1952年。

20. 李元庆著:《管子研究》,北京:人民音乐出版社,1983年。

21. 桑海波:《楚吾尔乐器辨析》,《中国音乐》,2008(3)。

四、相关链接

1. 中国乐器数字博物馆
2. 中国古典网
3. 中国音乐网

第五章

吹奏乐器与器乐(三)——抱吹类

抱吹类乐器能指的是用双手抱着乐器进行吹奏的一类乐器,如埙、笙等。从生态学的角度讲,抱吹乐器应该是人类最早的吹奏乐器演奏姿势。在我国古代,抱吹乐器(如木叶、笙、竽和埙等)被认为与人的生产有着密切的关系。

第一节 无簧类

一、埙

1. 名称。原始社会称陶埙,最初是生产工具,后逐渐成为历史悠久而古老的吹奏乐器之一。

❈(参见图片 埙形象图)

2. 历史。浙江余姚的河姆渡以及黄河流域的半坡遗址中出土的埙,应该是我国目前为止发现的最早的埙,距今至少有7000余年,多为管状,吹孔和按孔各一的原始状态。

夏代,埙的音孔增至三个,这是埙制作上的一次巨大飞跃。随着人类文明的进步和音乐发展的需要,埙的音孔逐渐增加,由一孔发展为多孔,由最初的管状形发展为圆形和椭圆形。到了商代,埙发展为五孔,而随后的一千年中,变化不大,音孔基本保持在五个以上。

周代,埙作为土类乐器的代表,在《诗经·小雅·何斯人》中有这样的记载:"伯氏吹埙,仲氏吹篪。"

两汉时代,已经能制作六孔埙,甚至还出现了影响不大的七孔埙。埙在东汉时期曾有过一段盛行的历史,可能与东汉明帝刘庄非常喜欢吹埙有关系。

到了隋唐,由于管乐和丝弦的进一步发展与外来乐器的涌入,加之埙自身音量的

偏小,因此,埙在当时的乐队演奏中就逐渐不被重视,而只作为宫廷雅乐和房中乐之用。

清代古风盛行,埙在文人和音乐界得以复苏,常用于琴埙合奏,也在宫廷的"中和韶乐"中使用。实际上,在古代,埙大多为皇家所独享,作雅乐之用。

近代以来,在乐器组合中,埙逐渐很少使用。

从20世纪70年代后期开始,我国许多音乐工作者对埙进行了挖掘和研制,重新赋予了埙以新的生命。

3. 形制。埙的制作材料主要是土类、木类和竹类,少数也有金属类。我国传统埙的外观可谓多种多样,主要有卵形、梨形、鱼形、珠形、笔管形等,均为上尖下平、削肩、腰粗的外形。传统埙的内腔是空的,埙体一般开六个孔,按古制为前面三孔,后面二孔,并含有吹孔。传统埙除了有一个自然泛音外,几乎所有的音孔只能发出一个固定的、对应于本孔的音,因此,音域仅为一个半八度,只能演奏一个调。现代的埙可以进行近关系转调。

❄(参见图片 埙形制图)

4. 演奏技法。埙的演奏姿势分为立式和坐式两种,立式的具体方法为两脚分立,与肩同宽,腿直,腰直,胸部自然挺起,头正,肩平,眼前视,双手捧埙,双臂以肘关节自然弯曲并抬起,两肘自然下垂。埙的吹孔置于口唇中央下唇边缘处,使埙体吹孔与下唇、下巴相贴。坐式在埙的演奏中更为常用,它的方法与立式也大致相同,唯一的区别是两腿自然分开,放松坐于椅上。

❄(参见图片 埙演奏图)

5. 种类。按照制作材料不同可以分为陶埙、石埙、木埙、竹埙、芦苇埙等多种,但改革后的新埙主要有九孔紫砂陶埙、十孔埙、十一孔埙、十二孔埙等陶埙。它们都在不同程度上解决了传统埙音域狭窄、转调困难、音量不大的问题。

(1) 天津音乐学院陈重研制的九孔紫砂埙,共有大(D调)、中(F调)、小(G调)三种规格。整个埙体共开有九孔,具体分布为前面六个音孔,背面两个音孔,顶端一个吹孔。内部构造上,九孔埙在殷埙的基础上扩大了体积,放大了肩部,扩充了内腔,这种结构有利于增大九孔埙的发音音量,能演奏两个八度的全部半音,音数总共为24个音,外加1个自然泛音。埙的调通常是以平吹筒音(把埙的音孔全部按住吹出的音为筒音,相当于笛子的筒音)的实际音高来确定。例如,筒音实际音高为G,此埙便定调为G,也可称其为G调埙。其音色依然保持着古朴深沉的稳定性特征,演奏姿势不变。

(2) 十孔埙是目前演奏实践中比较常用和流行的一种。外形为传统的平底梨形。

共开有十孔,其中埙体以前七后二的比数开有大小不等的九个圆形音孔,吹孔开在顶端,制作材料为陶制。十孔埙的音域从筒音开始延展为十度,根据音域可分为高音埙、中音埙和低音埙。其中常见的 C 调高音埙音域为 $c^2—{}^be^3$;F 调中音埙音域为 $f^1—{}^ba^2$;D 调中音埙的音域为 $D_1—{}^bf^2$;G 调低音埙的音域为 $e^2—{}^bg^3$。十孔埙的转调主要通过改变原有指法、移动音阶主音位置等演奏技法来实现。音色仍然保持传统特征,演奏方式不变。

（3）十一孔埙。董文平先生改良的十一孔埙外形仍保持传统梨形,制作材料也仍为陶制。不仅在音域上有所扩展,而且增加了转调功能。埙体开有十一个音孔和一个吹孔,音孔全部按大调音阶的顺序排列,音域为两个八度左右。十一孔埙增开的分音孔是根据五声调式的特征,把"清角"和"变宫"两个偏音分开为两个小音孔,可以进行近关系转调。此外,十一孔埙还有一个十分小的微调音孔,一般情况下不用,只有遇到影响音准的时候,用它来调节音高。十一孔埙的内腔要大于传统埙,发音音量明显增大,音质也有所改善。它的音色保留了传统特色,仍旧沿用传统的演奏姿势。

（4）十二孔埙是陶埙制作家曹正先生在十孔埙基础上研制成功的。十二孔埙依旧保持着传统的梨状外形,制作上仍沿用陶制材料。埙体共开有十二孔,其中前面为九个大小不一的指孔,后面开有两个较大的指孔,吹孔开于顶端。十二孔陶埙按十二平均律将音域扩展为十七度,C 调的十二孔陶埙音域为 $c^1—e^3$,其间半音齐全,可以转调和演奏变化音。

我们不难看出,以上这四种新埙的改革中存在着某种共性。它们都在试图通过加音孔来增加音数、扩大音域、方便转调,还有的甚至根据十二平均律来补齐半音完成转调,在内部构造上通过扩大内腔来增大音量;同时它们又相约固守着传统的外形,沿用着传统的制作材料,保留着传统的音色,延续着传统的演奏姿势,进而形成了一种共有的变异与稳定。

▶（参见视频《天幻箫音》）

另外,此类乐器还有布依族牛形陶埙,代表乐曲如《儿歌》《山歌》等。牛角鲍、九孔加键牛角鲍、鄂伦春族和达翰尔族的狍哨、鄂温克族的口哨、回族的泥哇呜、果核哇呜、泥口琴,藏族的扎令等,都属于埙类乐器。

第二节　多簧类

一、笙

1. 名称。古代称"巢"或"和",是我国一种古老的且影响着世界自由簧类乐器产生和发展的和声性吹奏乐器。萨克斯乐器分类法的乐器编号为 142.131.1.2。从左到右依次代表的是:吹奏乐器,吹奏气鸣乐器,间接的吹奏气鸣乐器,乐器成管状,激发起为簧,一管一音,竖吹,成组。

关于笙的起源和名称,《世本·作篇》说:"随作笙。"

《礼记·明堂位》中说:"女娲作笙簧。"

笙的名称由来,《释名》中说:"大笙谓之巢,小者谓之和。竽,暖也,立春之气暖,生万物者也,竽管三十六,宫在左;和,十三管,宫居中。"

实际上,古人之所以叫作笙,在很大程度上是为了人类的繁衍,笙义即生,女娲化生了人类与万物,成为"生"的象征。于是,笙与女娲之间产生了必然的联系,女娲被说成是笙的创造者,成了自然而然的事情。

还有一种说法,女娲化身为葫芦,表征着丰腴多产,生生不息。女娲以自己的舌为簧,身为匏,特制笙簧,让音乐成为生命的必须,让人类看到笙这种传统乐器与婚姻和人类繁衍生息之间的密切联系。

※(参见图片 笙形象图)

2. 历史。最早在殷代(公元前 1600—前 1046 年),在出土的殷商甲骨文中有"和"的记载,有专家认为,这个"和"就是后来小笙的前身。

西周时期,笙属于八音分类中的匏类乐器。

春秋时期,《诗经·小雅·鹿鸣》中说:"我有嘉宾,鼓瑟吹笙。吹笙鼓簧,承筐是将。"

战国至汉代,文献中有笙和竽两种同类乐器的记载。有时相提并论,有时以笙为代表,《周礼·春官》有记载,"笙"为官名,其职务是总管教吹竽和笙等乐器。实际上,这段时期的竽和笙在构成上基本相同,但形制上有区别:竽的体积大,一般有 22、23 和 36 簧;而笙相对体积小,一般有 13、17 和 19 簧。

隋唐时期,竽和笙虽然还在并用,但竽的使用逐步减少,只奏雅乐。而笙在隋九部乐和唐十部乐的乐器组合中被大量使用,并出现诸多笙的演奏名家,如尉迟章、范

宝师、孟才人等,演奏水平也达到了空前的高度。例如,唐代秦韬玉在《吹笙歌》中写道:"纤纤软玉捧暖笙,深思香风吹不去。檀唇呼吸宫商改,怨情渐逐清新举。"

现在保存在日本奈良正仓院中的 17 簧笙,是唐初传入日本的。

宋代,古代的竽已经不存在,宋代教坊十三部中,只有笙色,而无竽色。

清代,笙主要用在宫廷音乐的组合中。

当代笙,用于各种乐器组合中,新中国成立以后,开始有独奏,是我国乐种中的重要组合乐器。

3. 形制。古代笙属于自由多簧和鸣乐器,科学上称此为"配合系"振动,也叫"耦合振动"发音原理。两者随着音高的不同而不同,把按音孔开在笙苗下部是为了破坏原有的配合关系,使之不能发音,而当按住按音孔时,恢复被破坏的关系就可以发音了。所以,其构造主要是由笙斗、吹嘴、笙苗、笙角、簧片和笙箍等组成的。其中,古代的笙用葫芦做笙斗,现在用铜或硬木做成,用以稳固和连接笙部件。在它上面的圆形盖板上,开有插入笙角的圆孔,笙角的上端插在笙苗里。斗上安有吹嘴,吹嘴有长、短、弯几种式样,上面开有插笙苗的圆孔。笙斗内部有笙台,笙台一方面起笙斗上下的支柱作用,同时适当地减少斗内的空间,使吹奏出音快而省力。笙管,局内人称笙苗,用紫竹、凤眼竹或香妃竹做成,有 17 支、21 支、24 支、32 支、36 支不等,长短不一,除了开有按孔外,在上端还有出音孔(又叫音窗),下端与笙角连接。笙角是用红木、紫檀木等硬质木材制成的锥状体,数量和笙苗相同。进入笙斗部分的一端笙角镶有簧片,成为簧槽。斗和苗的连接体叫笙角,是笙发音的重要部件。古代的簧一般用竹制成,现在的簧一般用响铜制成。它的簧舌和簧框在同一个整体的平面上,簧片略小于风口槽,气流可以从两面通过自由振动而发音,被称为"自由簧"。一般来说,簧舌长,音就低;簧舌短,音就高。笙箍则用竹篾或藤条烘烤制成,现在也用金属制成,是为了箍紧笙苗而设。

※(参见图片 笙形制图)

笙通过陆路丝绸之路传播。最先传播到波斯。

1777 年,法国传教士阿米奥(Amiot)又将笙传到欧洲。笙的最大特点是用"自由簧"。

1780 年,丹麦风琴、管风琴制造家柯斯尼克,根据笙的原理让管风琴使用自由簧。

1810 年,法国乐器制造家格然涅(Grenie)制成了风琴。

1812 年,德国布什曼(F. Buschmann)发明了口琴,次年又发明了手风琴。

"中国笙⋯⋯18 世纪传入俄国,是引起欧洲发明使用自由簧片乐器[包括手风琴、六角手风琴、(簧)风琴及口琴]的重要原因之一。"(《不列颠百科全书·简编》)

"本条目所述的各种乐器,看来有一个共同的先驱甚至是祖先,即中国的笙。"

(《牛津音乐之友》)

由此可见,笙对西洋簧类乐器的发展曾起过积极的推动作用,这是值得每个中国人都为之骄傲的事情。值得思索的是,笙自产生伊始,至今已有数千年,为何其形制没有发生变化呢?

4. 演奏形式。传统上的笙只有伴奏和合奏,没有独奏,音域窄。各种形制的现代笙,可以独奏、伴奏与合奏,适合演奏各种乐曲。演奏技巧主要包括气息、舌功和指法三个部分,其中,气息包括:平吹、呼打;舌功包括:吐音、花舌、颤音、喉舌等;指法包括:颤指、打音、历音、抹音等。

5. 重要艺术家代表。20世纪以来,我国涌现出许多著名的制笙家和演奏家,其中,最杰出的有王凤林、孙汝桂、阎海登、胡天泉、张之良等。

(1) 王凤林(1808—1963),是五代制笙世家承上启下的人物。其祖父王进财系河北景县农民,自幼擅长吹笙,曾用自制的笙在庙会的擂台上一举夺魁,从此乐手们登门求助。其父王庆元继承其祖父开创的事业,并完全放弃农事,全力投入民族气鸣乐器的制作。1953年,王凤林与其子王印兰正式启用"兰音斋"字号。1957年被国家命名为"笙王"。1956年,我国著名笙演奏家胡天泉先生用他制作的笙,在世界青年联欢节上演奏的《凤凰展翅》荣获金质奖章。20世纪70年代,王凤林之孙王俊华扛起笙王世家大旗,立号"华兴民族乐器社"。

(2) 胡天泉(1934—),山西忻州人。祖传笙、管、唢呐等乐器演奏。1956年,与董洪德合作首创笙独奏曲《凤凰展翅》。1957年,在莫斯科举行的"第六届世界青年、学生和平与友谊联欢节民族音乐比赛"中演出笙独奏并领奏吹打乐均获金质奖章。

(3) 张之良(1940—),河北深州市人。1957年,入中国建筑歌舞剧团。后分别在中央音乐学院、中国音乐学院执教,培养了许多笙演奏人才。积极参与笙的改革工作,与孙汝桂合作研制的二十四簧加键扩音笙、三十六簧加键圆笙,在海内外广泛使用。主要作品有:笙独奏曲《山寨之夜》、笙协奏曲《白蛇传》《笙的演奏法》等。

二、芦笙

1. 名称。芦笙古代称卢沙,我国苗族、侗族、瑶族、水族、仡佬族、傣族、布朗族和克木人等民族都有芦笙乐器,是单簧气鸣乐器。不同民族对芦笙的称谓有所不同,如苗族人称为嘎斗、嘎杰;侗族人则称为梗览、梗劳;瑶族人称娄系等。传统芦笙主要用于歌舞伴奏,现代芦笙也用于独奏和合奏。

※(参见图片 芦笙形象图)

2. 历史。在美丽的苗族、彝族和侗族等地区,风光如诗如画,青山绿水环绕,悠扬

的芦笙曲回荡在山林的上空,编织着一个又一个童话般美丽的故事。芦笙虽然只是一件小小的乐器,却在这些民族的日常生活中起着不可替代的作用。对芦笙的认识和研究是对这些少数民族音乐特点进行研究的重要途径,也是了解少数民族民俗民风、人文地理的突破口。苗族青年吹芦笙时,一般都要头插白色羽毛。据说这里还有一段英雄救美人的动人故事:相传,山寨里有一个美若天仙的女孩叫榜雀,一天她突然遇到了白野鸡怪要强暴掠走她,正在危机时刻,勇敢的男青年茂沙及时出现,并与怪兽进行了猛烈的搏斗,终于杀死了白野鸡怪。然而,正当榜雀一家人要感谢这位勇敢的小伙子时,茂沙却独自悄悄地离开了这里,这使姑娘更加深深地思念他。于是,榜雀的父亲就制作了芦笙吹给姑娘听,以解相思之愁。终于在芦笙大赛那天,引来了头插白野鸡羽毛的茂沙,并和榜雀终成眷属,从此,芦笙也成为青年男女传递感情的纽带。

还有一种传说是,芦笙初始于三国时期,原住民首领孟获为防御和抵御孔明的进犯,砍竹做芦笙吹奏为信号。

创世纪文献中记载的芦笙与水稻种植密不可分,传说苗族的祖先是上天取稻种并将稻种藏在葫芦里带到人间的。

还有一种说法是芦笙由葫芦笙在三千多年前演变而来。而在唐代文献里,芦笙在宫廷乐器组合中称"瓢笙";南宋时的文献称"卢沙"。实际上,芦笙作为乐器名称最早始见于明代。清代至今芦笙名称未变。

3. 形制。制作芦笙的材料主要是竹和金。芦笙的笙斗使用杉木或松木材料,笙管和共鸣筒都使用竹制,簧片使用响铜金属。芦笙的类别包括八管八音、六管七音、六管六音、六管五音、六管四音、四管三音和四管二音等数种,每一种又分高、中、低音三种。现代芦笙乐队的组合是由多种类型不同但调相同的芦笙和低八度的几组芒筒组成,人数由6人、10人以及30多人,甚至200多人组成。大型芦笙乐队吹奏时声音排山倒海,滚滚而来,高亢明亮,数百里之外都能听见。芦笙的大小规格也不尽相同,管短的只有20cm,长的能有2～3m。通常是高音芦笙一般在33cm左右,低音大芦笙有3.3m多长。

※(参见图片 芦笙形制图)

演奏技巧。手、嘴和跳是芦笙演奏技术的主要组成部分,其中,手的技术相对简单,两手拇指、食指和中指分别按左右两排管孔,按开不同音高即可。口含吹嘴吹气和吸气是嘴的演奏技术。因为,芦笙靠簧片与管中气体共鸣发音,在音响学中叫"配音系",所以运用气息和舌尖动作的变化就成为嘴部技巧的主要基础,并由此可以演奏出各种颤音(花舌、舌颤、弹舌)、断音(单吐、双吐、三吐、多吐)、震音、打音、滚音、滑

音和倚音等。流行芦笙的地区都知道这样一句民间谶谣:"处处有笙歌,笙在必有舞。"所以,与其说吹芦笙,毋宁说跳芦笙更为确切。无论是一般的吹芦笙,还是赛芦笙大会时的吹芦笙,乐手吹笙跳舞是同时进行的。所谓的跳,除了像侗族的吹奏者常做左右大幅度摇摆、旋转和蹲跳之外,还有类似杂技表演的技巧,如横吹、倒吹、倒立、翻滚、倒挂、倒背、爬竿、叠罗汉等高难度动作,同时,芦笙还要配上一两个音衬托等。跳芦笙讲究起脚轻巧,落脚重踏,双手不能舞动,动作干净利落,以下肢为主动律。

❄ (参见图片 芦笙演奏图)

4. 芦笙的音乐特征。常用的五声音阶调式为羽调、徵调和商调等。芦笙不仅可以演奏二度、四度和五度等双音音程,还可以演奏三个音甚至四个音的和弦等。和声也较为简单,大二度经常作为伴奏音型出现,终止和半终止的和音经常是五度音程,一般以连续的五度或八度最多。

5. 葫芦文化与中国乐器文化的关系。葫芦被钟敬文先生称为中华文化的"人文瓜果"。他认为,葫芦在古代同音于福禄和吉祥之物之义。这是因为中国是最早种植葫芦的国家之一,并在古代有匏瓜、瓠瓜、壶芦、匏瓠、昆吾、薄芦等称谓,分悬壶、匏、瓠三类。其中,又有甘匏和苦瓠之分。葫芦在我国古代除了被视为食物来源、盛物之器、药物或药具以及腰舟等用途之外,还有一个重要的用途就是制作乐器,如周代八音中的匏。

究其缘由,可以从我国的神话传说创世型葫芦意象实体(汉文字的记载)和神灵型英雄范畴(少数民族的口头传说)两种神话类型里看到,由于葫芦与人们生产的关系,中华文化的基因中始终保持着这种意象的稳定性特质。例如:

创世型文献《礼记·郊特性》中载:"陶匏,以象天地之胜","祭天器陶匏,以象天地之性"。

被喻为天地之象的葫芦,又被取象为"壹"字,"一分为二"或"合二为一"的哲学观念。葫芦的意向中还可获得形而下的具象原型。

闻一多先生在关于"洪水神话"与"葫芦生人"关系的总结中,更是将神灵型神话故事里的葫芦生人与生殖崇拜跃然纸上。他认为,所有神灵型神话中有关葫芦生人的传说基本上包括以下六种:(1)男女从葫芦中出;(2)男女坐花中,结实后,两人包在匏中;(3)造就人种放在鼓内;(4)瓜子变男,瓜瓤变女;(5)切瓜成片,瓜片变人;(6)播种瓜子,瓜子变人。所以,我们至今仍然还有彝族、苗族、侗族、水族、布依族、仡佬族、德昂族、布朗族、羌族、白族、怒族、藏族、纳西族、普米族、阿昌族、土家族、傣族、哈尼族等25个之多的民族,都有对葫芦的图腾崇拜。

苗族关于葫芦与生殖崇拜更有直接的联想。黔东南苗族祭祖唱词:"女器大如

瓢,男器大如灯,性交像骑马,女骑骡上坡。"

　　葫芦在这里既是万物之本源,又是母体的象征。换喻的手法说明,初民意图在人与植物的对应关系中寻找强大的繁殖功能,并把葫芦的生殖能力同人类的繁衍联系在一起,使葫芦蒙上了神性的光辉。

　　如今的考古发现也充分说明,葫芦与葫芦笙、汉笙、芦笙、排笙的文化意象同源共通。例如,红山文化、仰韶文化和河姆渡早期遗址出土有葫芦器皿等葫芦残物,如陶制葫芦瓶、彩陶鱼纹葫芦瓶等。

　　还有,民间遗存的单簧单管乐器,也为葫芦笙等匏类乐器的制作提供了技术上的积累和准备,如布依族的笔管和双箫等。

　　《释名》:"笙,生也,象物贯地而生也……以匏为之……其中污空以受簧也。"

　　《诗经》:"君子阳阳,左执簧,右招我由房。"

　　《中华古今注》(马缟):"上古音乐未和,而独制笙簧,其义何云?……人之生而制乐,以为发生之象。"

　　《说文》(许慎)卷十三下:"土者,是地之吐生物者也。"

　　地为土,乃万物之母。圆葫芦被人类喻象于女性子宫和怀孕母体。故,人类学鼻祖巴霍芬说:"并不是大地模仿母亲,而是母亲模仿大地。在古代,婚姻被看作像土地耕耘一样的事情,整个母系制所通行的专门术语实际上是从农耕那里来的。"柏拉图说:"在多产和生殖中,并不是妇女为土地树立了榜样,而是土地为妇女树立了榜样。"

　　而民间谶谣更是直接表述了葫芦与乐器的关系。例如,"芦笙不响,五谷不长。"(苗族)彝族史诗《梅葛》:"竹子长大了,葫芦长好了,竹子砍成节,葫芦挖成洞,竹片作舌头,放进竹节里,竹节安在葫芦上,公配母来母配子,五个竹节各有音。葫芦配竹节,做成葫芦笙。"《童子吹笙图》:"金蝉坐笙,代代有根根。脚踩莲花手提笙,左男右女双新人。"

　　综上所述,葫芦与我国乐器的关系具有深层的文化内涵,中国的匏类乐器包含着华夏民族文化的深层次结构。

第三节　口簧、唇簧类

　　抱吹口簧、唇簧类乐器包括木叶、口弦、大号、竹号、法螺号等。

一、木叶

1. 名称。古代被称为木叶的乐器实际上就是今天的树叶,是流行于苗、瑶、侗、彝、壮、布衣、黎、土家、傈僳、阿昌、白、傣、水、哈尼、仡佬、毛南、满、蒙古、藏、汉等几十个民族的无管单簧气鸣乐器。每个民族对木叶的称谓是不同的。见下表:

民　族	名　　　　称
苗族	黑不龙、促戈脑
侗族	巴眉、噶不洛
彝族	斯切、斯切嫫、叶笛
壮族	拜美

※(参见图片 木叶形象图)

2. 历史。木叶是最古老的自然乐器。

原始初期为狩猎工具,模拟鸟叫声以捕猎鸟禽,后逐渐演化成民间吹奏乐器,盛传数千年不衰。

到了唐代,木叶已经发展为宫廷乐队"十部乐"中"清乐"乐种乐器组合不可或缺的重要乐器。

《旧唐书·音乐志》中说:"吹木叶"为"啸叶",宫廷乐器组合中有"叶二歌二"。

唐代杜佑在《通典》卷一一四中说:"衔叶而啸,其声清震,橘柚(叶)尤善;或云卷芦叶为之,如笳首也。"

唐代白居易《杨柳枝词八首》(六)形象地写道:"苏家小女旧知名,杨柳风前别有情,剥条盘作银环样,卷叶吹为玉笛声。"

唐代郎士元《闻吹杨叶者二首》诗中描绘得更加淋漓尽致:"妙吹杨叶动悲笳,胡马迎风起恨赊。若是雁门寒月夜,此时应卷尽惊沙。天生一艺更无伦,寥亮幽音妙入神。吹向别离攀折处,当应合有断肠人。"

唐代樊绰的《蛮书》中有:"俗法,处子孀妇,出入不禁。少年子弟暮夜游行闾巷,吹壶卢笙或吹树叶,声韵之中,皆寄情言,用相呼召。"

木叶与胡笳有关。秦汉时期的胡笳,就是用芦苇叶卷成吹奏的。

《太平御览》卷五八一载:"笳者,胡人卷芦叶吹之以作乐也,故谓曰胡笳。"

《乐府诗集》中亦有:"卷芦为吹笳。"

东晋傅玄《笳赋·序》中则有:"葭叶为声"之句。

说文解字中的"笳"字在汉代为"葭"字。《说文》载:"葭,苇之未秀者","苇,大葭也"。

晋代郭璞说,葭、芦、苇三字指的是同一种植物。

可见,最初的胡笳就是将木叶稍做加工而得,更可以说木叶与胡笳本是"同根生",只是后来二者有了截然不同的用途,胡笳随着将士们行军打仗,在广袤的塞北沙漠中,在日日行军、战争不断的岁月里,将士们用它来抒发自己对家乡亲人的怀念之情,用它来表达对和平安定生活的向往;而木叶则用于爱情生活中。正是有了不用的用途,二者才在后来的发展中为我们呈现出两种截然不同的形态:胡笳,寄托着太多的幽怨和太多撕心裂肺的相思之苦,所以形制也有了多种改变,声音也与木叶大相径庭,它哀伤、凄婉,寄托幽思;木叶还是木叶,温柔可人,清澈明快。

新中国成立以后,木叶艺术得到更好的发展。钟黔宁在《木叶》中写道:"摘下鲜嫩的碧绿碧绿的叶片,紧紧地贴在厚实的唇边。它涌出如此奇妙的音响,带着苗山乡土的气息飞旋……仿佛苗家的整个生命和爱情,都注入了你的筋脉之间。"

张新泉《木叶声声》:"谈打猎,谈春播……送客下山不喊慢走,青青的树叶贴在口,送你一山翠绿、半崖山花,木叶声,浓似酒。夜里约会不怕迷向,地点写在树叶上,一声低来一声高,心上路,多明亮。"

改革开放以来,木叶更加专业化,并可以吹奏三个八度音域,趋向独奏、影视配乐、协奏曲、专辑等多元发展。

3. 形制。木叶,要选择橘、柚、杨、枫、冬青等无毒的树叶,不同民族都有自己的选择:

民　族	用来制作木叶的树种
苗族	橘叶、柚叶、冬青叶
瑶族	榕树叶、龙眼叶、橄榄叶、荔枝叶
侗族	樟树叶、白蜡树叶
彝族	万年青叶、梧桐叶
壮族	榕树叶、龙眼叶、荔枝叶、橄榄叶
白族	竹叶、柳叶、栗叶、梨叶

4. 演奏技术。

❀ (参见图片 木叶演奏图)

总之,木叶这古老、简单、永恒的乐器,在几千年的音乐历史延续中被保存了下来,千百年爱情的主题通过它被表现得淋漓尽致,爱情的生命被它输入新鲜的血液而越发感天动地,木叶的生命也随着爱情的永恒而不朽。愿木叶与爱情一样永恒,愿爱情不息,叶声不止。

▶ (参见视频《吹木叶》)

二、口弦

1. 名称。口弦在不同民族和地区有着不同的称谓,如响篾、吹篾、弹篾、口琴、口簧等。主要流行于我国的彝族、拉祜族、傈僳族、怒族、纳西族、苗族、瑶族、黎族、回族、高山族、藏族等少数民族中,除我国以外,世界各地至少有200多个国家吹口弦。

❋(参见图片 口弦形象图)

2. 历史。口弦是起源于新石器时代的一种叫簧的原始乐器。簧并非笙乐器中的簧,而可能是一种独立乐器。《世本》中记载:"女娲作簧,随作笙。"这个关于簧最早记载的"随作笙"可看出,簧并非笙中之簧片。

簧的形制与演奏到底是什么样的?先秦文献中有"鼓簧"和"簧鼓"的记载。在东汉刘熙《释名·释乐器》中载:"簧……以竹铁作,于口横鼓之。"可以解释为,"鼓簧"和"簧鼓"就是"于口横鼓"的意思。在先秦时,簧是一种比较高雅的乐器,《诗经》中云"君子阳阳,左执簧,右招我由房",其中就说明是君子在演奏或使用簧。"我有嘉宾,鼓瑟吹笙,吹笙鼓簧,承筐是将",这里的簧也是出现在贵族的生活之中。

少数民族地区开始流行簧,较早的记载可见唐李元寿《北史》中对南北朝时"僚"的记载:"僚者,盖南蛮之别种,自汉中达于邛、笮、川、洞之间,所在皆有……用竹为簧,群聚鼓之,以为音节。"这可以说明当时在南方一些少数民族中已经开始流行竹制簧。

宋代陈旸《乐书》引《唐乐图》中记载一种"以线为首尾,直一线,一手贯其纽,一手鼓其线,横于口中,呼吸成音"的簧,并指出其为"野人之乐",由此可以看出,最迟至唐代就有拉线口弦出现,而且在少数民族中流传。

此书中还记载有一种"铁叶簧",即"民间有铁叶簧,削锐其首,塞以蜡蜜,横之于口,呼吸成音,岂簧之变体欤?"其实,这就是刘熙所说的铁作之簧,即金属口弦,而且这种金属口弦已经开始在民间流传,而不仅仅是作为君子或者贵族才使用的乐器。

明清以后,有了"口琴"这一名称的出现,可能是这个时期簧在内地渐渐消失,流行于少数民族之中,而内地的人们又不知簧就是口弦,故以"口琴"来称呼这种乐器。

明代倪辂著,杨慎编《南诏野史》下卷记载:"婚配男吹芦笙,女弹口琴,唱和调悦。"今人对照彝族风俗便知此中的口琴就是口弦。

乾隆帝敕撰《清朝通典》云:"口琴,以铁为之。一柄两股,中设一簧……簧端点以蜡珠,衔股鼓簧成音。"此口琴,即金属口弦。

清代刘锦藻《续清朝文献通考》中有对口琴的详细记载:"口琴,用铁一柄,两股中设一簧,柄长三分,股长二寸九分;股本相距三分六厘,末相距七厘。簧长随股末出股

外,上曲七分三厘,点以蜡珠。横衔其股于口,以指鼓簧,转舌嘘吸以取音。"书中并附有口琴之图,详细地介绍了金属口弦的形制以及演奏方法等,其中的图像与现在的金属口弦在形制上基本相同,并让人对当时的金属口弦有了直观的印象。

从历史上看,口弦的发展流传可能从金属口弦到竹制口弦,从在君子贵族中演奏使用到广泛流传至民间,从内地汉族地区到边远少数民族,甚至口弦在汉族地区逐渐消失,而在少数民族中得以保存并流传至今。

3. 分类。依照制作材料的不同,口弦可分为竹制口弦和金属口弦两大类。虽然两者之间在形制、发音原理、构造、演奏方法等方面大同小异,但名称却各不相同。

4. 竹制口弦。我国少数民族对竹制口弦有不同的称谓,见下表:

民 族	称 谓	民 族	称 谓	民 族	称 谓
彝 族	和贺(Hehe) 冲(Chong)	独龙族	芒锅(Mangguo) 冈(Gang)	基诺族	奇亏(Qikui)
拉祜族	阿塔(Ata)	哈尼族	阿也(Aye) 拉吉(Laji) 和托(Hetuo) 恰尔的(Qiaerdi) 拉核(Lahe) 马嘎(Maga) 驾耳(Jiaer)	黎 族	改(Gai) 太波(Taibo) 口巴弓(Koubagong)
纳西族	控孔(Kongkong) 可谷(Kegu) 古谷(Gugu)	布朗族	笙达甸(Bidadian) 冉(Ran)	珞巴族	共冈(Gonggang)
怒 族	究由(Jiuyou)	回 族	口弦子(Kouxianzi)	佤 族	合浪(Helang)
傈僳族	马锅(Maguo) 哈列列(Halielie) 齿却(Chique) 曲曲(Ququ)	哈萨克族	哈木斯斯尔奈依(Hamusisiernaiyi)	高山族	笛丢(Didiu) 哈翁哈翁(Hawenghaweng) 布鲁(Bulu)
景颇族	占共(Zhangong)	傣 族	比埋(Bimai)	苗 族	勃爹(Bodie)
藏 族	卡旺(Kawang) 菅(Jian) 日哥罗(Rigeluo)	克木人	卡旺(Kawang) 菅(Jian) 日哥罗(Rigeluo)		

(1)竹制口弦形制。竹制口弦用坚硬干透的竹片削制而成,中间三面镂空刻出簧舌,舌长为簧片的五分之三,宽为三分之一。根据簧片的多少有单片口弦和多片口弦两种,根据演奏形式的不同有弹拨口弦和拉线口弦两种形式,根据形状和头部样式的不同可以分为凸头形口弦、网针形口弦、管状口弦、平头形口弦和锥形口弦等多种。

① 凸头形口弦。纳西族、怒族、傈僳族、独龙族、彝族等少数民族的口弦,常使用多片(2~5片),音量小,音色亮,拉线演奏。

② 网针形口弦。彝族、拉祜族、佤族、布朗族等少数民族的口弦。头部尖60度左右,呈网针形和剑形。布朗族、景颇族、哈尼族和佤族等多用单片或两片大口弦;彝族、拉祜族则用2～5片小口弦。

③ 管状口弦。台湾地区高山族使用,有管状和半管状两种,2～5片口弦,拉线演奏。

④ 平头形口弦。在我国彝族、藏族、羌族、高山族、傈僳族、怒族、哈尼族等少数民族中使用,属于拉线口弦,但也有属于弹拨的。各族口弦长短不一,在9～17cm之间,宽0.5～1cm,簧舌形状不一,有的宽度相同,有的前窄而尖,音色柔美纤细、优雅动听。

⑤ 锥形口弦。宁夏回族自治区独有。长15cm,头部宽1.7cm,簧舌长12.2cm,头大尾小,呈锥形。两端呈有波浪形缺口,并有装饰。

(2) 竹制口弦演奏方法。拉线演奏法演奏时左手拇指、食指执口弦尾部,将簧舌靠近唇间,右手食指、中指缠线,拇指压住食指有节奏地拉动引线,使簧舌振动发音。弹拨演奏法分食指弹、拇指弹、拇指、食指交替弹、食指、中指交替弹,食指、中指、无名指交替弹等多种,即用手指弹击簧舌。

※(参见图片 竹制口弦演奏图)

5. 金属口弦,又称口胡、口琴、悲琴、口衔琴等。我国达斡尔族、鄂温克族、鄂伦春族、赫哲族、锡伯族、满族、回族、蒙古族、撒拉族、哈萨克族、柯尔克孜族、维吾尔族、彝族、傣族、景颇族、基诺族、傈僳族、纳西族、怒族、哈尼族、苗族、瑶族、高山族、黎族等少数民族对金属口弦分别有自己不同的称谓:

民 族	称 谓	民 族	称 谓	民 族	称 谓
满族	莫库尼(Mokuni)	赫哲族	空康吉(Kongkangji)	达斡尔族	木库连(Mukulian)
苗族	加(Jia) 卡水(Kashui) 会将(Huijiang)	锡伯族	莫克纳(Mokena)	鄂伦春族	朋奴化(Pengnuhua)
瑶族	掸琴(Daqin) 床头琴(Chuangtouqin)	景颇族	占共(Zhangong) 阿保(Abao)	哈萨克族	阿吾孜考姆兹(Awuzikaomuzi)
傣族	比短(Biduan) 比铃短(Bilingduan)	塔吉克族	库波兹(Kubozi)	柯尔克孜族	奥孜考姆兹(Aozikaomuzi)
回族	口口(Koukou) 口儿(Kouer)	彝族	和贺(Hehe)	维吾尔族	埃额孜考姆兹(Aiezikaomuzi)

(1) 金属口弦的形制。制作材料常用铁或铜,形状包括钳形、环形、剑形、叶形等

多种。

① 钳形口弦。《续清朝文献通考》中的金属口弦即为钳形口弦,这种口弦流行于东北的达斡尔族与赫哲族、新疆的柯尔克孜族、青海的撒拉族、广西的瑶族等。用铁条弯成钳形簧架,中间夹细薄钢或者铜片,尖端向上翘起,长3~7cm,音色脆亮。

② 环形口弦。主要在锡伯族中使用。簧架呈环形,中设簧条,簧尖向上弯曲45度角,顶端弯曲或置小圆珠,长6~15cm。

③ 剑形口弦。苗族使用,铜制剑形,腰部两边缘渐向内卷,尾端呈圆筒状,中间尖舌形簧片,音色柔和。

④ 叶形口弦。流行于彝族、拉祜族、哈尼族、基诺族等,铜制,长4~8cm。一端呈橄榄形,两边簧框也内卷,构成叶柄,中间簧舌(3~5片)呈三角形。

萨克斯乐器分类法,把口弦作为体鸣乐器,依策动方式的不同,在第二级分类中把口弦分为弹拨体鸣乐器。在第三级类目中,再具体地将口弦分为框式弹拨体鸣乐器。这样无论从构造上还是演奏方法上,都可以从中得到明确的信息。本教材之所以将其放在吹奏乐器中讲解,主要考虑到口弦演奏方法中音高变化用气之缘故。

(2) 演奏方法。金属口弦的演奏均为弹拨演奏法。

♪(参考音频《悠闲调》)

另外,属于唇簧类乐器还有土家族的竹号、鱼鳞、陶号角、牛角;彝族的舟欧、畲族的龙角、铜角;藏族、蒙古族和汉族的刚洞、弯号、号头、海螺;鄂伦春族、鄂温克族、达斡尔族和满族的鹿笛;藏族和蒙古族的筒钦;藏族的布巴、壮族的田螺笛;瑶族、壮族、苗族、彝族、哈尼族、布依族、傣族、土家族、维吾尔族、哈萨克族、汉族等民族的长号,古称长鸣、中鸣、招军、先锋、铜角、马吹等。

成功拓展案例与思考练习

一、赫哲族口弦——吴哲(个案分析讨论)

1. 吴哲简介。
2. 口弦发展的个案分析。
3. 讨论:吴哲现象的可持续发展意义。

二、思考与练习

（一）填空

1. 埙是_____吹乐器。
2. 芦笙主要流行在我国西南部的_____等四个少数民族中。
3. 葫芦笙属于我国周代八音分类中的_____类乐器。
4. 口弦是_____奏乐器。

（二）选择题

1. 《凤凰展翅》是_____。
 A. 唢呐独奏曲　B. 芦笙独奏曲　C. 笙独奏曲　D. 笛子独奏曲
2. 口弦又称_____。
 A. 竹簧　　　　B. 刀螂　　　　C. 叨叨　　　　D. 口簧

（三）名词解释

1. 竽　2. 葫芦笙　3. 木叶　4. 法螺号　5. 筒钦　6. 哀郢　7. 口簧　8. 胡天泉

（四）思考题

1. 简述中国古代笙和竽的关系。
2. 简述葫芦文化与中国乐器文化的关系。
3. 展望一下中国唇簧类乐器的发展态势。

（五）鉴赏并背唱主题：

1.《凤凰展翅》　2.《诺德仲之歌》　3.《牧场春色》　4.《哀郢》　5.《草原巡逻兵》

三、文献导读

1. 高沛编著：《笙的演奏方法》，郑州：河南人民出版社，1984年。
2. 李光陆主编：《中国笙艺术》，北京：文化艺术出版社，2006年。

四、相关链接

1. 中国乐器数字博物馆
2. 超星数字图书馆
3. 万方数据
4. 库客数字音乐图书馆
5. 读秀搜索

第六章

拉奏乐器与器乐(一)——弓在弦外类

本教程能指的拉奏乐器是弓拉弦鸣乐器。据不完全统计,中国现有的弓拉弦鸣乐器有170余种。关于中国弓弦乐器的起源,学术界基本有三种观点:

1. 起源于弹弦乐器;以萧兴华、朱岱红为代表。

2. 来自于波斯和印度;以林谦三、岸边成雄、田边尚雄和周菁葆等为代表。

3. 中国固有的,由击弦筑类乐器逐渐演变而来,并直接或间接影响世界弓弦乐器的发展;以吉联抗、项阳为代表。

我们知道,乐器的产生基本是遵循击奏—吹奏—拨奏—拉奏的顺序。最早的打击乐器,应该是在西伯利亚发现的35000年前加工过的兽骨,当中有一个记号,标明那里是共鸣点。最早的吹奏乐器,出现的是距今8000多年前的骨笛和6700多年前的陶埙以及螺壳、羊角、树叶和龠类乐器等。最早的拨奏乐器,是在西亚两河流域美索不达米亚平原(伊拉克一带)发现的公元前3500年乌尔王朝陵墓里的弓形竖琴。而最早的拉奏乐器,应该是公元前锡兰(今斯里兰卡)的一位国王拉万那(Ravana)皇帝发明并用自己名字命名的乐器拉万那斯特朗(Ravanastron),其形制与二胡相似。

北宋沈括《梦溪笔谈》中"马尾胡琴随汉车,曲声犹自怨单于"的说法告诉我们,宋代出现在中原的胡琴由于用马尾做弓毛,在歌唱性和技巧性上明显优于在隋唐时流入中原的用竹片或高粱秆擦弦的奚琴。而中原的"轧筝,以杆轧之"中的"杆"是否用高粱秆制成,不得而知,但从元代开始轧筝已经用于宴乐。又由于明末以来胡琴这类外来乐器被广泛用于曲艺、戏曲的伴奏和器乐合奏等,并发展成今天的胡琴系列,如高胡、二胡、中胡、革胡、四胡、板胡、京胡、京二胡、椰胡、坠胡、马骨胡等。其音乐也成为中国传统音乐的一个重要组成部分,而不再是"胡乐"了。这其中有两点值得思考,一是,为什么中国传统音乐能够吸收融合一切外来音乐文化而具有典型的吸纳特质?另一个是,为什么东西方乐器虽有共性,但器乐却有明显的个性差异,都具有各自的本土特质?拉奏乐器若以发音源为标准可划分为弦震源(如二胡)和体震源(如乐锯)两类;若以共鸣体材料为标准可划分为皮膜类共振和板类共振两大体系;若以弓毛所

在位置为标准可分为弓毛在弦外和弦内两种。为了更清晰地说明问题,我们以弦的数量为标准,将弦震源类分为一根弦、两根弦和三根弦以上三种,并在此基础上又分为弓在弦内和弦外两大类。

第一节 一根弦类

一、独弦胡琴

1. 名称。因为由一根弦制作而得名,所以,又叫一弦胡或独弦胡,是贵州瑶族以及佤族的拉奏乐器。另外几种独弦琴,如适争,佤族语言叫"窘"或"振",汉族翻译为"适振"或"士争",因为只有一根弦,所以汉族又叫它"独弦琴",是佤族的拉弦乐器,可用于独奏或为歌唱、舞蹈伴奏。佤族青年特别喜爱适振,经常在夜深人静时独奏自娱或自拉自唱。青年男女恋爱时,小伙子不仅用琴声邀请姑娘相会,还用乐声表达爱慕之情,并为姑娘吟唱的情歌伴奏。

※(参见图片 独弦胡形象图)

2. 历史。从理论上说,独弦琴应该是拉奏乐器最早的存见形式,但文献中确实难以找到确切的记载,常常得到的就是一些民间传说。此方面可进行专题探究,这也许是中国拉奏乐器最原始的生成和发展形态。

3. 形制。与二胡相似,杆长:40~50cm;弦轴长:15cm,琴筒长:11cm,直径:5cm;弓杆长:40cm。马尾弦或丝弦。

※(参见图片 独弦胡形制图)

4. 演奏形式。坐姿。可用于独奏、齐奏和合奏或伴奏。实际的演奏情况不是独弦,而是同音高两根弦,弓毛也分成两股分别擦奏两根弦,当然这常常是独奏时的状况。除此之外,经常演奏的还是两个人以上的八音齐奏与合奏。

※(参见图片 独弦胡演奏图)

5. 代表曲目。《迎客调》《串门调》《八仙调》《合排》《敬酒调》《水娄》《参军调》《串姑娘调》《叫姑娘起床调》《孤儿调》《贺新房调》《《催眠调》《山东调》和《悲调》等。

二、玎嘎那

玎嘎那是云南傣族和景颇族共有的一种一根弦拉奏乐器,琴筒蒙以笋壳为面,故又名笋壳琴。乐曲多为山歌小调,是傣族青年男女自娱或谈情说爱的乐器。

三、玎黑

琴弦使用董棕丝,又称董棕琴、玎、独弦琴。这是克木人唯一的拉奏乐器,在西双版纳地区流行,是傣族小伙子与姑娘约会时表达爱情的乐器。

值得注意和需要进一步研究的是,一些少数民族的两根弦外拉乐器,无论是一、四、五、八度定弦,还是其他不确定的定弦,因为局内人观念中,这些拉奏乐器是一根弦乐器,所以,他们均用一根弦的指法和弓法演奏,呈现出平行一、四、五、八度的旋律结构,包括苗族的瓢琴和傈僳族的呃吱在内。其中瓢琴,苗族语言又称"昂昂",因共鸣箱与水瓢相似而得名,是苗族的拉奏乐器。该乐器与《瓢琴舞》在苗族文化生活中具有多种功能,有诗云:"月下古榕酒醉处,舞影婆娑无闲人","舞到两心相印时,不知何时失踪影"。傈僳族的呃吱,还叫"哼吱"、"吉吱"、"禾贺"、"直吱"等;在傈僳族语言中,"呃"是拉奏,"吱"是象声词,特指拉奏乐器。汉族称其为"腰胡",在独奏、伴奏、合奏中皆用。其形似琵琶,规格不一,音色明亮,已经被载入《中国乐器图鉴》中。

第二节 两根弦类

一、朝尔

1. 名称。朝尔是蒙古语言"共鸣"的意思,也译为和音,又称"抄兀尔"、"西那干朝尔",意思是带共鸣的勺子。用来独奏、合奏或为歌舞、说唱伴奏。主要流行于内蒙古东部地区。每逢蒙古族那达慕、祭敖包等节日和喜庆婚宴的场合,朝尔都是不可或缺的拉弦乐器。

相关文献记载如下:

《成吉思汗箴言》:"您(成吉思汗)有胡兀尔、抄兀尔的美妙乐奏。"

帕拉司《蒙古人的民族性》:"18世纪时,蒙古人用的类似乐器叫Churr(珠儿)。"实际上,朝尔最原始的演奏方式应该是以一根弦为主奏弦,另一根为共鸣弦。

❈ (参见图片 朝尔形象图)

2. 历史起源。出现于18世纪中叶,起源于宋代出现的火不思类型的胡琴(胡兀尔、忽兀尔)。

3. 形制。朝尔的形制主要注意两个方面,一是朝尔的制作材料:琴弦是两根马尾弦,共鸣箱的前后都是马皮蒙面;二是朝尔的形象:朝尔的琴头与琴杆是一个整体,且

琴头是龙头或如意头,而共鸣箱则是正梯形。

※(参见图片 朝尔形制图)

4. 演奏方法及定弦。有的直接盘腿坐在地上演奏,有的是一条腿蹲着,一条腿跪着演奏。右手执弓,左手按弦。朝尔的运弓方法主要有:连弓就是一次运弓演奏两个和两个以上的乐音。发音要连贯而均匀、柔和,不显露换弦痕迹。因此,上、下臂和腕子动作不能过大,要有韧性。连弓的符号是音符上方的连线。分弓就是一弓演奏一个乐音。这是各种弓法的基础,它同连弓一样,在乐曲中用得比较多。运用分弓,要注意大、小臂和手腕的配合。换弓时要均匀,减少换弓的痕迹,保持各弓间的音质和音量的统一。还有慢弓和短促弓等右手技术。朝尔定弦首调为 $6-2$;音域有两个半八度。

朝尔琴既能演奏牧歌式的独奏乐曲,又能演奏短调乐曲。朝尔演奏的乐曲旋律,多处托以和音,以下方四度、五度、八度为主,使乐曲具有浑厚、深沉、抒情的独特风格。

5. 代表人物及乐曲。较著名的演奏家有:色拉西、洛布桑、巴拉贡等。传统乐曲有:《孤独的骆驼羔》《可怜的小马驹》《嘎达梅林》和《木其莱》等。

二、马头琴

1. 名称。马头琴名称的形成是因为琴头雕刻成马头的形状,而且是在朝尔的基础上把原来的龙头或如意头改成马头的。实际上,由朝尔改变成马头琴也是从两个方面逐渐进行的,一方面是制作材料的改变,琴弦由原来的马尾,逐渐演化成羊肠弦、尼龙线和现今常用的缠丝弦;共鸣箱前后的蒙面材料,由原来的马皮、羊皮,逐渐过渡半皮半木,到现在的全部以木蒙面。另一方面是形状的改变,除了琴头改变成马头以外,共鸣箱的形状也由原来的正梯形,改变成倒梯形。这两个方面的改变,乍一看貌似是一种乐器,但演奏时就会发现,虽然它们的演奏方法雷同,却有着根本性的区别,那就是音色上的变化。因为马头琴在制作材料和形制形状两个决定音色的因素方面,都有了根本性的变革,因此,蒙古族局内人称其为"莫林胡兀尔",莫林的汉语直译就是马头,胡兀尔就是胡琴。所以,除了蒙古族局内人以外的局外人都称其为"马头琴"。其可以独奏、齐奏、合奏或为民间歌舞、说唱伴奏。代表性曲目有:《新春》《四季》《走马》《朱色烈》《叙事曲》《马的步伐》《草原新歌》《蒙古小调》《草原赞歌》《万马奔腾》《凉爽的杭盖》《清凉的泉水》《蒙古胡琴赞》《草原连着北京》《鄂尔多斯的春天》《在鄂尔多斯草原》等。

♪(参考音频《在那遥远的地方》)

2. 关于马头琴与朝尔

(1) 马头琴与朝尔有着密切的联系,据《白十善史》记载,朝尔在元朝以前就有

了,其形制、结构在各个时代因社会的发展变化而不同。最初为勺形,亦称奚那干胡尔,因就地取材,尚无固定的尺寸,琴头饰以雕刻的鳄鱼头。后又出现葫芦形等。到近代已演变成蒙以蟒蛇皮的锹型。

(2)另一种说法是,朝尔起源于宋代出现的火不思类型的胡琴(胡兀尔、忽兀儿),琴头雕刻的是螭,有的什么也不刻。主要流行于内蒙古自治区东部的兴安盟、通辽市、昭乌达盟和西部的巴彦淖尔市、阿拉善盟等地。

(3)还有马头琴的两种说法:一为应追溯到宋辽金时期,是从北方民族流传的奚琴演变而来的;一是从朝尔演化发展而来,最初雕有龙头,后改雕为马头,反四度关系定弦(高音 d^1 靠右手一方,低音 a 靠左手一方),用于伴奏时音域仅一个八度。主要流行于内蒙古自治区以及北京、辽宁、吉林、黑龙江、甘肃、青海、云南和新疆维吾尔自治区等蒙古族聚居地区。

	起源	琴头	定弦	流行地域
朝尔	起源于宋代出现的火不思类型的胡琴(胡兀尔、忽兀儿)。	多雕刻以螭,或无饰	按四度关系定弦为 $a-d^1$,音域为两个八度半	流行于内蒙古自治区东部的兴安盟、通辽市、昭乌达盟和西部的巴彦淖尔市、阿拉善盟等地
马头琴	两种说法:一是宋辽金时期,从北方传的奚琴演变而来的;一是从朝尔演变发展而来。	最初雕有龙头,后改雕为马头	反四度关系定弦(高音 d^1 靠右手一方,低音 a 靠左手一方),用于伴奏时音域仅一个八度	内蒙古自治区以及北京、辽宁、吉林、黑龙江、甘肃、青海、云南和新疆维吾尔自治区等蒙古族聚居地区

(4)不难发现,朝尔与马头琴虽然有着亲缘关系,但二者的定弦方法、演奏技法及流行的区域又各有不同。马头琴应该是朝尔革新后的产物,所以它的历史没有朝尔长。

※(参见图片 马头琴形象图、形制图、演奏图以及与朝尔的比较图)

3. 参考文献。

(1)余文庵《内蒙古历史概要》:"在 12 世纪至 13 世纪时,乐器及舞蹈艺术已出现了……有锣、拍板及祭祀时奏的忽兀儿(胡琴)。"

(2)《马头琴的起源与发展》:"把龙头改制成马头,大致是俄国十月革命前后,即蒙古人民共和国革命胜利前后。喜欢骏马的我们蒙古民族抛弃了龙头换上马头雕装,充分体现和完全符合我们蒙古人民的思想感情。由此,现在国内外统一称之马头琴。"[①]

(3)岸边成雄《惊异的乐器改良》(《中日友好报》):"中国的民族乐器改良,在战

① 1979 年 2 月 23 日《内蒙古日报(蒙古语版)》。

前(20世纪50年代以前)使中国音乐的近代化是通过个人开始的;社会主义新中国成立后,这种乐器改良得到全国规模的迅速发展……(新中国)特别强调了尊重民族传统并使其现代化。""我在日本听民族乐团的演出,连这次可能是第四次了。我认为这次演出,不仅合奏变得有力了,而且还增加了纤细的美感。这可能是乐器改良进一步发展的结果吧!"

(4)小泉文夫撰文道:"中国的乐器改良方向明确,主要是依据传统、结合时代要求改良。音量的增大是必然的要求;大型低音拉弦乐器的改进和增设,扩大了整个乐队的音域,这是一种显著的发明。"

2007年维也纳·中国新春音乐会上,中国音乐家们给全世界的华人带去的是具有蒙古族特色的音乐饕餮盛宴。他们与奥地利著名的戈拉兹交响乐团联袂献艺,将东西方文化融合成全新的天籁之音,展现出中华民族音乐的辉煌与灿烂。蒙古族的音乐独具特色,悠扬委婉的"长调"已经被联合国列入世界非物质文化遗产保护名录。热情奔放的马头琴、新颖独特的"呼麦"和"朝尔"都是蒙古族音乐艺术长河中不可或缺的乐器。

4. 改革。改革马头琴主要是为了提高马头琴的演奏性能而制成的多种拉弦乐器。有如下几种:

(1)高音马头琴是由传统的小马头琴改造而成,毛泽东主席、乌兰夫同志亲自指示改革,扩大音箱,音箱内设音梁和音柱,蒙透明牛皮,张两根尼龙丝弦,全长86cm。

(2)中音马头琴正面蒙蟒皮,侧面开音孔,用富有弹性的提琴弓,音域三个八度,全长100cm。

(3)低音马头琴又叫大马头琴,中央广播民族乐团设计制造。张四条弦,在基本保持马头琴外形的基础上,使擦点部位略向内弯曲,四个琴角修饰为小圆角,从而解决了运弓不便的问题。

(4)膜板马头琴是20世纪70年代由吉林歌舞团周润林等人制作的。在共鸣箱木制的面板中央,开有椭圆形洞框,并蒙以蟒皮为膜面,增设弧面指板,张三条金属弦,采用压弦奏法。

(5)木面马头琴采用鱼鳞松面板,金属琴弦是在原大提琴琴弦的基础上,再增加多根裸体细钢丝,经多股合绳成为核心弦后,再外缠一压扁的合金铝丝而成。有中音和低音两种。

(6)系列马头琴由小马头琴、大马头琴和低音马头琴三个声部组成,由北京乐器厂王金波制作。

(参见视频《万马奔腾》齐宝力高)

第三节　三根弦以上类

这类乐器能指的是张三根弦以上,弓在弦外拉奏的乐器。

一、艾捷克

1. 名称。曾译为"哈尔扎克",是新疆地区少数民族(主要是维吾尔族和乌孜别克族)的拉奏乐器。起源于古代波斯(今天的伊朗北部的库尔德地区),后经"丝绸之路"东传我国,公元 9 世纪开始在多朗地区流行。形象有点类似于我国藏族的多弦拉奏乐器根卡,但艾捷克主要流行在新疆地区。清朝,艾捷克被列入宫廷回部乐——维吾尔族音乐,并以"哈尔扎克"之名载入史册。《律吕正义·后编》(1746 年成书,卷45 "回部乐技"):"司胡琴一人,回名哈尔扎克。"《清史稿》:"哈尔扎克,形如胡琴,椰槽,冒以马革","以马尾二缕为弦","下设钢丝弦十","另以木杆为弓,系马尾八十余茎,轧马尾弦,应钢丝弦取声"。

❀(参见图片 艾捷克形象图)

2. 形制。艾捷克的制作材料是木、竹、丝和革。琴头、杆儿、轴、码、筒和早期的弓都是木质,现代琴弓也用竹制。琴头、琴杆用一块木料制成,多使用核桃木、杏木、椰木或桑木制作,全长 80cm。琴头呈圆形宝塔状,弦槽后开,两侧置木制弦轴,张以主奏弦。琴杆呈圆形柱状体,中、上部两侧设有 T 形弦钮,张以钢丝共鸣弦。值得说明的是,艾捷克的弦分主奏弦和共鸣弦;前面蒙面用革,且在共鸣箱体中央设木柱支撑。

❀(参见图片 艾捷克形制图)

下表是传统多朗艾捷克形制特点:

名　　称	特　　征
一弦多朗艾捷克	主奏弦是一根马尾弦,其余的弦是六到十根不等的钢丝弦
二弦多朗艾捷克	主奏弦是两根马尾或肠衣弦,现代也有用钢丝弦,其余十根钢丝弦是共鸣弦
三弦多朗艾捷克	主奏弦为三根弦,材料分马尾、肠衣和钢丝三种,其余十根钢丝共鸣弦不变

通过上表,我们可以清楚地了解到,这三种多朗艾捷克是根据共鸣弦的多少来命名的,即一弦艾捷克、二弦艾捷克和三弦艾捷克,共鸣弦也相应地从 6 条增至为 10 条。三弦艾捷克是新中国成立以后才有的,由新疆维吾尔族音乐工作者和乌鲁木齐依提伯克乐器厂的乐器制作师合作共同制作的新型四弦艾捷克(俗称"艾捷克"),在定弦的音域上有所差别,琴筒也在不断增大。最为显著的特点是:改变了多朗艾捷克蒙皮

膜的时代,改用板面即木制板面(鱼鳞松薄板)。乐器不同声部分别具有清新、明亮和浑厚的音色。如此,独奏、伴奏、合奏都能胜任。具体形制关系列表如下:

名　称	产生时间	主奏弦及其定弦	共鸣弦及其定弦	其他
高音艾捷克	20世纪50年代	增加成四根主奏弦,11条钢丝共鸣弦,主奏弦定弦为:$g-d^1-a^1-e^2$	共鸣弦定弦为:$c-d-e-f-g-a-c^1-d^1-e^1-g^1-a^1$	加大了共鸣筒,去掉皮膜改蒙木制面板,设置内皮膜,扩大出音孔,增加按弦指板,添置弯月形琴座
中音艾捷克	20世纪60年代	同上	同上	全长68cm,共鸣筒加大,球形体直径约17cm,内装衬梁,在纵断面蒙内皮膜(蛇皮、蟒皮),面板上顺所绘花纹开有数个出音孔,琴筒右侧设开了直径6cm的圆形音窗,嵌以象牙制作的镂空花纹薄片,设四轴、张四弦,底部设有弯月形转动琴架
低音艾捷克	20世纪60年代	定弦为$G-d-a-e^1$,音域$G-g^2$	同上	共鸣筒显著增大,球形体用32块核桃木板条拼粘胶合而成,正面蒙以鱼鳞松薄板,面径17cm,在琴筒中部装有衬梁,在纵断面蒙以蟒皮内皮膜

3. 分类。艾捷克的种类传统上是按照地区的不同而进行划分的。由于新疆地域广,因此,即使是同一件乐器在不同的流行区域也具有自己不同的特征、特性,具体分类如下:

名　称	流行区域	形制	定弦	演奏方式	常用场合
多朗艾捷克	多朗地区和南疆	制作材料包括木、革、丝、金等。共鸣箱为半个球状,一根马尾主奏弦,6~8根钢丝共鸣弦	主奏弦为c^1,主奏弦皆为四度定弦,6~8根共鸣弦音域为c^1-c^3	有放置在左腿上或夹在两腿中间两种演奏方式,右手持弓,左手按弦	多为歌舞场合伴奏
哈密艾捷克	吐鲁番和东江地区	制作材料主要有木、铁、革和丝等。两根钢丝主奏弦,4~8根钢丝共鸣弦	主奏弦定弦为误读,共鸣弦音域由$g-d^2$	右手持弓,左手按弦。弓在弦内	除伴奏外,也有合奏
塔吉克艾捷克	西疆地区	主要材料是木和丝。共鸣箱扁长,2~4根钢丝弦	两根主奏弦为$a、d^1$四度定弦。三根主奏弦弦的定为$e、a、d$,四弦的定成$c、e、a、d^1$	同上	是该族唯一拉奏乐器,伴奏、合奏皆可
库车艾捷克	库车地区	主要材料为木、丝、革	四度关系定弦	同上	主要用于伴奏

4. 代表表演艺术家有阿布拉·阿木提和西尔艾里等。

♪（参考音频《乌夏克木卡姆第一达斯坦迈尔胡里》）

二、根卡

1. 名称。根卡，藏族拉奏乐器。

❋（参见图片 根卡形象图）

2. 历史。起源于公元 10 世纪的波斯拉弦乐器卡曼嘎，五世达赖时期（1642—1682）与嘎尔歌舞同时从西藏西部的拉达克王国向东传至拉萨，已经有 300 多年的历史。传统根卡只用于古典歌舞"囊玛"的伴奏，改制后的根卡有高低音之分。根卡最早只用于宫廷音乐及古典歌舞"囊玛"的伴奏，后多年不流行而濒于失传，20 世纪 50 年代得到复兴，经过改革制成高、中、低音系列。根卡的音色富有浓厚的高原风味，已用于独奏、重奏、合奏或民间歌舞伴奏，深受藏族人民喜爱，流行于西藏自治区拉萨、日喀则等地。据古籍记载，早在 1300 多年前，藏族音乐受到中原文化的影响，就有了较完美的歌舞艺术。

3. 形制。传统的根卡形制较为独特别致，和艾捷克非常相像。在西藏民族乐队中，已使用系列根卡乐器，包括由传统根卡发展而来的高音、中音和低音根卡三种。它们已成为藏族民乐队中的主要拉弦乐器。传统的根卡琴身木制，琴箱体积较现代高音根卡略大，琴箱前口较小，蒙以羊皮或鱼皮为面，琴箱后端为一较大的圆形出音孔，不设底板，琴箱四周绘有藏族风格的深色图案花纹。琴头、琴杆连为一体，是用一整块木料制成的上粗下细的圆锥体。琴头顶端呈葫芦状，下开长方形弦槽，两侧设有三个木制弦轴，轴顶也成葫芦形。有三根钢丝弦，传统上按照 sol – dou – sol 四五度关系定弦，可以达到三个八度的音域。琴箱底部安装有一铁柱支撑琴身。

高音根卡是 20 世纪 50 年代在传统根卡的基础上，改革制成的系列根卡之一，缩短了琴杆，增加了指板，琴箱前口改蒙蟒皮为面，并在琴箱内腔近后口处设置内皮膜，两皮膜间置有音柱，以增加共鸣。

低音根卡是继 1958 年改革制成高音根卡后，将规格尺寸放大并改革共鸣箱的结构设计而成的皮面和木面两种低音根卡。

❋（参见图片 根卡形制图）

4. 演奏技术。根卡的演奏姿势如同艾捷克，放置在左腿上，弓在弦外拉奏，且琴身可以自由转动。演奏中主要靠右手运弓调整马尾擦弦的角度，进行各种弓法演奏；左手可奏双音、和弦、泛音、颤音、揉音等，凡一般拉弦乐器的弓、指法和换把等，都可用于根卡之上。根卡按五度关系定弦，高音根卡常定弦为：d^1、a^1、e^2，音域 $d^1 - e^3$。中

音根卡常定弦为:g、d^1、a^1,音域 $g-a^2$。高音和中音根卡,都可以用来独奏、重奏、伴奏、合奏。代表乐曲有《阿妈勒火》《仲巴囊松》和《啥林林萨拉拉》等。

低音根卡演奏时,采用坐姿,将琴架支于地面,琴体在奏者左侧。音域有两个八度。

✽(参见图片 根卡演奏图)

三、轧筝

1. 名称。别称,秦。轧有摩擦、拉奏的意思。我国很多地区都将拉胡琴称为轧胡琴(如上海地区)。所以,轧筝就是摩擦筝或拉奏筝的意思,民间简称有拉筝、轧筝琴、轧琴、拂琴等。轧筝是我国一件古老的擦奏乐器,从字面上我们可以看出它与我国另一件历史悠久的拨弦乐器古筝有着密切的联系。不难理解,轧筝就是在古筝的基础上,加上竹片拉奏。这种演奏方式出现于公元7世纪的唐代初期,并流传于我国宫廷和民间,现在流行于河北、山西、陕西、山东、河南和安徽等省的民间;主要用于武安平调、河北说书等地方戏曲、说唱和民间音乐伴奏,改革后,也用于独奏、重奏、器乐合奏和歌舞伴奏。

✽(参见图片 轧筝形象图)

2. 历史。主要史料:

(1)《旧唐书·乐志》卷二十九:"筝,本秦声也。相传云蒙恬所造,非也。制与瑟同而弦少。案京房造五音准,如瑟十三弦,此乃筝也。杂乐筝并十有二弦,他乐筝皆十有三弦。"

(2)唐代诗人皎然《观李中丞洪二美人唱轧筝歌》:"君家双美姬,善歌工筝人莫知。轧用蜀竹弦楚丝,清哇婉转声相随。夜静酒阑佳月前,高张水引何渊渊。美人矜名曲不误,蹙响时时如进泉。赵琴素所佳,齐讴世称绝。筝歌一动凡音缀,凝弦且莫停金罍。"

(3)唐代诗人刘禹锡的《听轧筝》:"满座无言听轧筝,秋山碧树一蝉清。只应曾送秦玉女,写得云间鸾凤声。"

(4)宋陈旸《乐书》:"唐有轧筝,以片竹润其端而轧之,因取名焉。"(书中绘有轧筝图)

(5)南宋《事林广记》:"秦,形如瑟,二头俱方,七弦七柱,以竹润其端而轧之。"

(6)案曾三《宋代·异同话录》:"世俗有乐器,小而用七弦,名轧筝,今乃谓之秦。"

(7)宋濂等撰《元史·宴乐之器》卷七十一:"秦,制如筝而七弦,有柱,用竹轧之。"

（8）元代马端临《文献通考》："唐有轧筝,以片竹润其端,轧轧成音,因取名焉。"

（9）明代黄一正《事物绀珠》："䅵,形如小瑟,两头俱方,七弦七柱,如筝,以竹轧之。"

（10）《明会典·大乐制度》："䅵八架,每架用楸木为质,长三尺九寸,中虚,四周乌木边,上施九弦并柱子九面,绘金龙,并彩云文。䅵尾垂彩线紒锴二,承以朱红漆架,四角贴金,彩色龙头四,各垂彩线紒锴。"

（11）清代陈梦雪等《古今图书集成》："世俗有乐器,小而用七弦,名轧筝,今乃谓之䅵如是。则箫管以二物为一名,䅵筝以一名为二物矣。"

（12）《清史稿》："轧筝,似瑟而小,剡桐为质,十弦,前后有梁,梁内弦长一尺六寸一分八厘,各设柱,以杆轧之。"

（13）民国郑觐文《中国音乐史》："拉筝,小于筝一倍,如枕状,以弓拉之,备十三字音甚小,二弦一音。"

以上这些史料,实际透视出的是轧筝的历史衍化过程,由弹奏乐器筝转变为擦奏乐器轧筝只是增加了一根类似于琴弓的竹棒。可以设想:在轧筝形成的早期,轧筝的演奏应该是弹奏、擦奏、击奏融于一身的。弹奏源于对古筝的借鉴;击奏是因为筝与筑同源。正如明代姚旅《露书》中所述:"䅵(轧筝的别称),形似筝,筝十四弦,䅵九弦。筝长今尺五尺,䅵三尺五寸,以文梓为之。俗云'筑也'。但筑旧云:'以竹击之。'今用桃枝擦松香,以右手锯之稍似击形耳。"可为什么现在很多地区遗存的轧筝演奏方法只有擦奏呢？这是个值得探讨的问题。现将我国轧筝遗存状况列表如下:

汉族地区

遗存地区	使用范畴	使用方式
河北邯郸、豫北、晋东南地区	地方戏曲武安平调	伴奏
河北省保定、易县东、韩村中	十番会	合奏
山东青州磋琴	当地说唱	伴唱、独奏
山西省河津市流传的十二弦轧琴（又称拂琴、水琴）	当地民间器乐曲	独奏
北京密云地区的瓦琴	曲艺:五音大鼓	伴奏
河南平顶山地区	当地民间器乐曲	独奏
西安的轧筝	当地民间器乐曲	独奏、合奏
福建莆田枕头琴	文十音	独奏、合奏

少数民族地区

遗存地区	使用范畴	使用方式
延边及朝鲜半岛的牙筝	民间器乐曲、歌舞、曲艺、散曲或古曲	合奏、伴奏、独奏
广西壮族的狰尼（七弦琴）	器乐组合与伴奏	独奏、合奏
东北地区满族的轧琴	民间器乐曲	独奏、伴奏

邯郸传统武安平调中有轧筝。因其发源于河北南部的武安地区，因而冠名为武安平调。早期主要伴奏乐器有二弦、轧琴，后由于乐器本身的局限性，改用板胡、二胡等。武安平调中的轧琴是古代轧筝的遗制。目前，保存在邯郸地区平调落子剧团的轧琴实物，和宋代陈旸《乐书》中所绘轧筝图相比，在形制和结构等主要方面比较接近，只是弦数多少不同。

3. 剖桐为质，形制。其中"以杆轧之"的"杆"是否用高粱秆制成，不得而知。但是，擦弦用杆而不用弓这一点，是与轧琴一样的。现在有乐器厂制作的轧琴琴身长65cm，琴头宽17.8cm，琴尾宽13.5cm（系弦处）。它的面板和古筝面板相类似，中间拱起，有一定的弧度。轧琴总体呈梯形，上下两端处有"梁"（"梁"是民间的叫法，相当于古筝的弦枕）。琴身由桐木板胶合而成。下梁至下端与上梁至上端都有系弦结构。上梁和下梁之间的距离为39cm。共有十根相当于丝弦中老弦的张弦。弦的一头挽结，绊在琴身下部的孔内；另一头用细线绳拉紧后，拴于琴身上部。每根琴弦都由一个枣木杈支撑。枣木杈高约5cm（野生酸枣树树杈），在杈根上方约0.5cm处钻一小孔，使弦从孔中穿过。调弦时，先将每条琴弦用细线绳拉紧，使之接近应定的音高，然后再适当挪动枣木杈，将音高调到准确的高度。

轧琴的擦弦杆（作用相当于拉弦乐器的弓）是用高粱秆的最上一节制成。做法很简单：先剪去穗，再将其表面的光滑层刮去，最后擦上松香沫（以增加与琴弦间的摩擦力）。长度较为自由。河北武安平调中所用的轧琴与河北保定地区易县东韩村"十番乐"中所使用轧琴形制十分相近。

（参见图片 轧筝形制图）

4. 演奏方法。坐立皆有。左手握琴，拇指伸进背板的孔中，其余四指和拇指相对，握住琴身外侧，琴身和身体近乎平行。右手持擦弦杆（如同握钢笔杆），置于下梁以下约10cm处（与琴弦垂直）轧擦。演奏时，双手同时配合动作，但多数情况下以左手左右晃动琴身适应右手。基本上是一音一拉；碰到长音时，双手同时快速震颤，可发出震音效果。

（参见图片 轧筝演奏图）

5. 调式音阶。轧琴按五声音阶定弦，两弦一音（即相邻的两条弦为同音，目的是

为了增加音量,加重音响效果),因而十二条弦在一个八度之内。要演奏不同音高的音,擦杆就必须由一根弦移到另一根弦上;因此,演奏快速而密集的换弦音符,非常困难。

另外,还有几种类似轧筝的多弦且弓在弦外的拉奏乐器,这些乐器的形象图、形制图和演奏图都可以在"中国乐器数字博物馆"中查到。如:

(一)枕头琴,又称九弦琴或文枕琴,用于独奏或合奏,是轧筝的遗存,主要流行于福建省莆田(文十音)、仙游、晋江(十番)等地,用于民间器乐合奏。

(二)竹尼。"竹"是壮族语言"七"的语音,"尼"是壮族民间对乐器"击奏"和"拉奏"的统称。因为张七根弦,故又称七弦琴。竹尼是壮族拉弦乐器的鼻祖,也是其音乐文化的一颗明珠,故壮族局内人还称其为瓦琴或者福琴和神琴;因为其比较古老,所以,也有人称其为唐琴。改革后可以如古筝横置拉奏。

(三)牙筝与轧筝一样,同是起源于春秋战国时代秦地的筝,却是同源而不同流的两种乐器,牙筝是朝鲜族拉奏乐器。公元12世纪以后,朝鲜族人民根据我国古老的筝,先制出大筝,后又制出牙筝。现在多在东北朝鲜族地区使用;多为女子坐奏,大者横置,小者斜横于左手臂或左胸前,右手执琴弓拉奏。

(四)青州挫(磋)琴也是弓在弦外的多弦类拉奏乐器,它与上述乐器一样,与我国古代拉奏乐器有着一定的渊源和有机联系,应该是研究中国拉奏乐器发展历史的重要突破口。张十三根弦,双弦同音高。

(五)萨它尔在古代的文献中写成"塞他尔",是新疆维吾尔族十二木卡姆重要的拉奏伴奏乐器,也用于独奏或合奏。

(六)胡西它尔,原名"艾西它尔",波斯语为"八条琴弦"之意。维吾尔语"胡西"是"欢乐"或"非常悦耳好听"之意,"它尔"是琴弦,意思是"悦耳的弦乐器",是新疆皈依佛教时期的回鹘乐器,现为维吾尔族拉奏乐器。久已失传,近年复苏。多用于独奏(如中国乐器数字博物馆中的音频《故乡的旋律》《欢乐的农村》等)、合奏或伴奏(民间歌曲或舞蹈);流行于新疆地区。形似曼陀林,并与古代印度、尼泊尔一带流行的"萨朗济"非常相似,已经被载入《中国乐器图鉴》中。

(七)牛腿琴

1. 名称。牛腿琴是侗族古老且唯一的拉奏乐器。侗族语对此琴称谓的发音是"勾各依斯",或者简称"给以"、"给宁"和"各给"等,因为外形酷似牛腿,所以,侗族人又叫它格以琴或牛巴腿。牛腿琴传统上有两根琴弦,现已经发展为多根弦不等,弓子放外边,形似小提琴。可以同时触及双弦发出双音。主要流行在广大侗族生活区域,用于歌唱伴奏,很少独奏。

❋（参见图片 牛腿琴形象图）

2. 历史。关于牛腿琴最早的史料记载是在明代。田汝成《行边纪文·蛮夷》中载："侗人，一曰峒蛮，散处于舞溪等地，在辰、沅者尤多……男子科头，徒徙，或偕木屐，以镖弩自随；暇则吹芦笙、木叶、弹二弦、琵琶、臂鹰逐犬为乐。"还有，明弘治《贵州图经新志·黎平府·风俗》条说："侗族暇则吹芦笙、木叶，弹琵琶、二弦琴……以为乐。"上述两则资料中所记"二弦琴"，侗族叫"果吉"（ohis），即今日之牛腿琴。

3. 形制。制作使用的材料、规格尺寸等没有统一标准，但都是用整块木头挖成的。传统使用丝弦，现代使用钢丝弦，琴的外观有精美的雕刻、花等，但是外形还是与民间牛腿琴极相似。

❋（参见图片 牛腿琴形制图）

4. 演奏方式。牛腿琴大者用两腿夹在中间，坐姿演奏，小者用类似小提琴演奏姿势站着演奏，都是弓在弦外。

❋（参见图片 牛腿琴演奏图）

5. 定弦。在牛腿琴的定弦中，有一个十分特殊的情况，牛腿琴的定弦因地域和用途不同而各异，但两根弦基本都是五度关系，少数也有三度和四度关系的。如 g、d^1；c^1、g^1；d^1、a^1；d^1、g^1 或 e^1、g^1 等。因为左手不换把，所以，其音域只有一个八度。

6. 代表乐曲。"行歌坐月（妹）"是侗族青年男女一种传统的婚恋习俗。为了倾吐自己对对方的爱恋之情，侗族男女会轮流演唱小歌，小歌根据曲调和伴奏乐器出现分支，其中一支就是"牛腿琴歌"，乐器伴奏与歌声常构成简单的支声复调。牛腿琴还用于伴奏各种体裁的侗歌，"果吉调"即牛腿琴伴唱的歌调。改革牛腿琴——张四条弦，弓在弦外拉奏，用于民族乐队低音声部，中央民族歌舞团现仍在使用。牛腿琴也可用于独奏，代表曲目主要有中国乐器数字博物馆中的音频《月光曲》和《麻藤缠树妹缠郎》。代表人物有石国兴和罗胜金等。

▶（参见视频《侗族大歌》）

成功拓展案例与思考练习

一、成功拓展案例分析与讨论：齐·宝力高对马头琴艺术发展的启示。

二、思考练习

（一）填空

1. 马头琴有_____根弦。
2. 艾捷克是维吾尔族的_____乐器。
3. 胡西它尔是_____族的拉奏乐器。
4. 枕头琴是_____奏乐器。

（二）选择题

1. 牙筝是朝鲜族的_____乐器。
 A. 弹奏　　　　B. 击奏　　　　C. 弹拨加击奏　　D. 弓拉弦鸣
2. 艾捷克是塔吉克族唯一的一种_____乐器。
 A. 吹奏　　　　B. 击奏　　　　C. 弹奏　　　　D. 拉奏
3. 萨塔尔是维吾尔族的_____乐器。
 A. 击奏　　　　B. 弹奏　　　　C. 吹奏　　　　D. 拉奏
4. 根卡是藏族的_____乐器。
 A. 击奏　　　　B. 弹奏　　　　C. 吹奏　　　　D. 拉奏
5. 牛腿琴是侗族的_____乐器。
 A. 击奏　　　　B. 弹奏　　　　C. 吹奏　　　　D. 拉奏
6. 磋琴是流行在山东青州地区的_____乐器。
 A. 弹奏　　　　B. 拉奏　　　　C. 击奏　　　　D. 击拉并奏

（三）名词解释

1. 磋琴　2. 轧筝　3. 牙筝　4. 朝尔　5. 萨塔尔　6. 根卡　7. 牛腿琴

（四）思考题

1. 简述中国拉弦乐器的个性特征。
2. 简述中国拉弦乐器的共性特征。
3. 简述我国弓在弦外拉弦乐器发展的展望。

（五）鉴赏并背唱主题

《朱色烈》

三、文献导读

1. 杨荫浏、曹安和、储师竹合编:《瞎子阿炳曲集》,上海:新音乐出版社,1954年。

2. 刘育和、陆华柏合著:《刘天华二胡曲集》,北京:音乐出版社,1957年。

3. 中央音乐学院民族器乐系、音乐理论系编:《民族乐器传统独奏曲选集二胡板胡专辑》,北京:人民音乐出版社,1978年。

4. 上海音乐出版社编:《中国二胡名曲荟萃》,上海:上海音乐出版社,1997年。

5. 王国潼:《二胡曲九首及其演奏艺术要求》,北京:人民音乐出版社,1981年。

6. 闫绍一编著:《板胡演奏法》,北京:人民文学出版社,1973年。

7. 项阳:《中国弓弦乐器史》,北京:国际文化出版公司,1999年。

8. 齐·宝力高:《马头琴演奏知识》,呼和浩特:内蒙古人民出版社,1974年。

9. 中央音乐学院中国音乐研究所编:《少数民族乐器传统独奏曲选集》,北京:人民音乐出版社,1979年。

四、相关链接

1. 中国乐器数字博物馆
2. 中国音乐网
3. 中国少数民族网

第七章

拉奏乐器与器乐(二)——两根弦弓在弦内类

可以比较肯定地说:弓在弦内拉奏是中国民族拉奏类乐器的主要特质之一,这一点可以从以下的乐器举例中得以证实。

第一节 二胡类

一、二胡

1. 名称。除了前面提到的轧筝类乐器外,我国的拉奏乐器大多数属于胡琴类。"胡"是我国古代对西北少数民族的统称,故这些民族地区的音乐称为胡乐,而传统上用于演奏这种音乐的乐器则统称为胡琴。二胡是两根弦胡琴的简称,又叫南胡、嗡子、胡胡、二弦等,由唐宋以来吸收奚琴、稽琴的特点演变而来。

※ (参见图片 二胡形象图)

2. 历史。项阳在《中国弓弦乐器史》中认为,中国最早的胡琴类拉弦乐器始于唐代,因其源于北方奚部落(今辽宁省西喇木伦河流域及河北省北部)而称为奚琴(稽琴)。他所依据的史料主要如下:

(1) 北宋陈旸《乐书》中载:"奚琴本胡乐也,出于弦鼗而形亦类焉,奚部所好之乐也,盖其制,而弦间以竹片轧之,至今民间用焉。"

(2) 沈括《梦溪补笔谈》卷一记载:"熙宁中宫宴,教坊伶人徐衍奏嵇琴,方进酒,而一弦绝,衍更不易琴,只用一弦而终其曲,自此始为'一弦嵇琴格'。"南宋时嵇琴已被应用于宫廷教坊大乐。教坊大乐是宋代宫廷燕乐,即俗乐。

(3) 沈括《梦溪笔谈》中说,燕乐是汉族俗乐与境内各民族及外来俗乐之总称,《武林旧事》卷一和卷四所记南宋教坊大乐所用乐器比北宋少了埙、篪、筝筑、羯鼓四种,而增用了筝和嵇琴。民间瓦子勾栏里的细乐则开始使用轧筝、嵇琴、箫管、笙、

方响。

(4) 沈括《梦溪笔谈》卷五中曰:"马尾胡琴随汉车,曲声犹自怨单于,弯弓莫射云中雁,归雁如今不寄书。"

3. 形制。制作二胡的材料主要是木、革、竹和丝,主要由杆、轴、千斤、筒、弦、码子、托、弓杆、弓毛等部分构成。蟒皮上有码子,用来支撑琴弦。琴杆上置有千斤,千斤因具有举足轻重的调节音高的作用而得名。它一般由丝弦将两根琴弦与琴杆固定在一起,是有效弦长一端的固定点,可上下移动,根据不同演奏者手臂的长短来调节千斤的高度,从而调节声音。为了使二胡的音准更好,近年来出现了微调。微调有两种,一种与千斤类似,在千斤之上,用老弦分别将两根弦固定于琴杆上;另一种是与小提琴微调相似的金属微调。从二胡的外形特征可以判断二胡的产地,现在常用的两种琴分别是苏州琴和北京琴。苏州琴的琴筒多为六棱,琴轴为直纹,音色较柔和。北京琴的琴筒多为八棱,琴轴为转纹,音色较明亮。二胡的琴弦以前为羊肠制成,现多为金属弦。二胡定弦为四五度定弦,五度多用;音域有三个八度,从 d^1 到 d^4;有五个把位。但在民间艺人阿炳的演奏中,他常常只用二胡的一二把位,这可能是因为他在民间卖艺时,常是边走边拉琴,而一二把位使用起来比较方便,容易控制。

❀(参见图片 二胡形制图)

4. 演奏技术。右手的技术主要是各种表演的弓法,如抖弓、碎弓、颤弓、跳弓、抛弓等;左手的技法主要在按弦上,揉弦就有四种。除了一般的揉弦外,还有中国传统的抠揉,色彩较浓厚,表现得较夸张。滚揉则来源于小提琴的技法。滑揉来源于西北的欢音苦音。拨弦是用左手的食指、中指、无名指由里向外拨弦,用来模仿新疆手鼓的音响效果。二胡的按弦是两根弦一起按,很少两根弦一起拉,但有需要时,可以由弓毛拉里弦,竹制弓拉外弦。

❀(参见图片 二胡演奏图)

5. 代表人物。

(1) 华彦钧(1893—1950),民间艺人,又名阿炳,江苏无锡东亭人,当地雷尊殿道士华清和之子,自幼随父学习音乐,在无锡市以沿街卖唱和演奏各种乐器为生。18岁已被当地道教音乐界认同,21岁患眼疾,35岁双目失明。流传下来的二胡曲只有《听松》《二泉映月》和《寒春风曲》三首。

华彦钧的朋友陆墟曾这样描写他演奏《二泉映月》时的情景:"大雪像鹅毛似地飘下来,对门公园里,被碎琼乱玉堆得面目全非。凄凉哀怨的二胡声,从街头传来,只见一个蓬头垢面的老妪由一根小竹竿牵着一个瞎子在公园路上从东向西而来,在惨淡的灯光下,我依稀认得就是阿炳夫妇。阿炳用右手胁夹着小竹竿,背上背着一把琵

琶,二胡挂在左肩,咿咿呜呜地拉着,在渐渐飒飒的巨雷中,发出凄凄欲绝的袅袅知音。华彦钧自己称这首曲子为'自来腔',自然而来,来自于心。"

全曲一直都在高低两个音区间不停地转换,如同阿炳在向人们讲述他人生的高低起伏、坎坷不平。第一主题在低音区呈示,第二主题上扬一个八度,情绪较激昂,和第一主题形成对比。这种高低两个主题不断往复的表现手法叫缠达,是北宋说唱音乐唱赚中的一种曲式,即引子后只用两腔互相循环,从而形成全曲。旋律很简单,不断变奏、充实,全曲一直在一种惨淡愁苦的气氛中行进,又蕴含了丰富的情感,正是这一次次的主题的不断重复,才加深了这种忧郁的堆积。著名编导门文元在谈到他创作舞剧《阿炳》,听《二泉映月》的感受时说,这首乐曲的两个主题,象征着道家八卦阴阳"互存、互补、互化"。日本的小泽征尔在听完此曲后说,这是需要"跪着欣赏的音乐"。

(2) 刘天华(1895—1932),我国五四时期优秀的器乐作曲家,同时也是卓越的二胡、琵琶演奏家与教育家。他是我国专业二胡学派的奠基人,并把二胡首次引入高等艺术院校和专业教育。他本着"从东、西方的调和与合作之中,打出一条新路来"的思想进行创作,是中国近代音乐史上,第一位将西方音乐技术和民族音乐传统创作手法紧密结合,并运用到其创作中的民族器乐革新家、丝竹合乐革新家。在他短短的37年的生命中,共创作二胡曲10首,被称为二胡十大名曲,琵琶曲2首,并编有47首二胡练习曲和琵琶练习曲。

《光明行》是体现刘天华结合西方音乐技法的一首代表曲目。1931年,二胡在社会上被称为"叫花音乐",认为"二胡的音乐大多精鄙淫荡,不登大雅之堂","二胡无非只能表现缠绵悱恻和萎靡不振,淫俗不堪的情绪音调"。刘天华反对这种观点,他赞同"为人生而艺术"的观点,此曲就是对社会上各种谬论针锋相对的回答。作曲运用了典型的西洋音乐进行曲大三和弦分解手法,利用二胡内外弦在D调和G调之间轮番演奏,形成色彩对比,塑造多个音乐形象,如同许多人从八方涌来,加入前进的队伍。在演奏技巧上,刘天华将小提琴有益的技巧运用到二胡上,如顿弓、颤弓等,开辟了二胡演奏技巧的新路径。同时运用中国传统作曲法,以清角为宫,变宫为角。此曲不但极大地丰富了二胡的表现力,同时也给二胡演奏技巧的发展开辟了新的途径。此外,《病中吟》还采用了西方带再现的三部曲式结构原则。

(3) 周少梅(1885—1938),江苏江阴人,有"周少梅三把头胡琴"之誉(改一个把位为上、中、下三个把位,从而扩展二胡音域为三个八度),编有《国乐练习曲》。刘天华22岁(1917年)时向他学习过二胡和琵琶。

(4) 储师竹(1901—1955),江苏宜兴人,曾向刘天华学习二胡,20世纪50年代任

中央音乐学院民乐组主任,代表作品有《私祝》《楚些吟》《长夜曲》《大喜事》《不想他》和《凯旋》。

(5) 刘北茂(1903—1981),江苏江阴人,刘天华的胞弟。1941年任重庆国立音乐学院院长,20世纪50年代开始在中央音乐学院(天津)、安徽艺术学院任教。代表作品有《太阳照耀在祖国边疆》《乘风破浪》等。

(6) 陈振铎(1904—1999),山东淄博人。先后师从萧友梅、刘天华、赵立莲等,后任中央音乐学院民乐系主任、中央民族大学教授、中国音乐家协会二胡学会名誉会长等,是继刘天华之后的当代民乐大师、二胡泰斗。代表作品有《二月里来》《社员都是向阳花》等。其学生有张锐、陈朝儒、刘文金、吕绍恩、王国潼、居文郁、卢俊德、舒昭、王克达、陈立身、董锦汉、林聪、胡季英等。

(7) 陆修棠(1911—1966),江苏昆山人,20世纪50年代曾任教于华东师范大学和上海音乐学院,培养了王乙、项祖英等学生,代表作品有《怀乡行》《风雪满天》等,并著有《怎样拉好二胡》和《中国乐器演奏法》两书。

(8) 蒋风之(1908—1986),江苏宜兴人,师从刘天华,毕业于北京大学艺术学院音乐系,20世纪50年代,曾任河北师范大学艺术系主任、北京艺术学院教授、中国音乐学院民乐系主任,1980年任中国音乐学院副院长、北京二胡研究会顾问等,培养了项祖英、蒋巽风、王国潼等一批演奏家,发明了在二胡下端加托板的固定装置,根据黄金分割线理论提出弓子在拇指触弓处应凹一个弯,创作二胡曲《长夜》等。

(9) 张锐(1920—),云南昆明人,师从陈振铎,曾任前线歌舞团团长等,创作二胡曲《山林中》《苍山十八涧山歌》《沂蒙山》《大河涨水沙浪沙》等。

比较著名的二胡制作师有:李永祥、吕伟康、王金波、张文龙、周荣庭等。

6. 代表曲目。

(1) 20世纪50年代,《拉骆驼》《赶集》《春诗》《山村变了样》等。

(2) 20世纪60年代,《江河水》《秦腔主题随想曲》《豫北叙事曲》《河南小曲》《湘江乐》《三门峡畅想曲》《中华六板》《迷糊调》《阳关三叠》等。

(3) 20世纪70年代,《战马奔腾》《洪湖人民的心愿》《翻身歌》《草原新牧民》等。

(4) 20世纪80年代,《长城随想》《江南春色》《一枝花》《兰花花叙事曲》《新婚别》《红梅随想曲》《梦四则》《双阙》等。

(5) 20世纪90年代,各种题材、体裁二胡曲的创作丰富多彩,如《野蜂飞舞》《卡门主题幻想曲》《无穷动》《流浪者之歌》等;二胡协奏曲《火祭》(谭盾为胡琴而作的协奏曲)、《第一二胡协奏曲》(关乃忠曲,于红梅演奏)、《悲歌》(杨立青曲)等。

(6) 21世纪以降,有《雪山魂塑》《风雨思秋》《炫动》《蒙凤》《第四二胡狂想

曲》等。

7. 乐器改革。新中国成立以后还出现了一些改革二胡,如由张子锐设计,天津乐器店制作的一系列二胡乐器,共有六种规格,初步形成了拉弦乐器组的二胡群。板面二胡也是张子锐在中央广播民族乐团时研制的,曾用于《春节组曲》的演奏录音。扁圆筒二胡由苏州民族乐器一厂吕康伟研制成功。扁六角筒和扁八角筒二胡是 1974 年由中央音乐学院张韶、中央民族乐团周耀锟和北京民族乐器厂合作研制成功。椭圆筒二胡由武汉民族乐器厂研制成功。方圆筒二胡和低调二胡由中央音乐学院王国潼和北京民族乐器厂满瑞兴合作研制成功。双千斤二胡在 1973 年由四川音乐学院民乐系乐改小组研制成功。双音二胡在 1977 年由浙江艺术学校音乐班乐器改革小组研制成功。电子变音二胡在 1988 年由石家庄群众艺术馆王占英研制成功,1990 年中央新闻后拍摄电影纪录片《电子变音二胡》,1999 年获文化部科技进步一等奖,2000 年荣获国家科学技术进步二等奖,是近年来乐器研制方面获得的国家最高奖项。另外,2001 年,上海民族乐器一厂研制成功用猫皮、狗皮和鱼皮制作的京胡、二胡等环保乐器,也获得了很大的反响。还有一些少数民族的二胡,如彝族二胡,广西叫"皆",贵州叫"纳欧",四川叫"胡惹"。苗族二胡形制与二胡相似,用于独奏自娱,流行于广西壮族自治区的那坡区、隆林等苗族地区,是苗族的拉奏乐器。这些少数民族的二胡弓都在两根弦弦内区拉奏,与二胡的形制接近,甚至基本相同。

(参见视频《卡门》)

二、高胡

1. 名称。因为是广东音乐的主奏乐器,所以,又叫粤胡,或南胡;早期称二弦或二胡,学术名称叫高音二胡。形成于 20 世纪 20 年代。1962 年,在上海召开的全国音乐院校二胡教材会议上,被正式定名为高胡。用于民族管弦乐队拉奏乐器的高音声部,也用于独奏和伴奏。

❋(参见图片 高胡形象图)

2. 历史。1926 年,广东音乐家吕文成先生到广东演出,由于南方多雨,他的二胡受潮湿气候的影响塌皮落调,狼狈不堪。这使吕文成先生萌发了改革二胡的念头。于是,他尝试在共鸣筒处蒙上一块加紧的蟒皮,并将二胡外弦使用的丝弦改换成钢丝弦。这样拉起来声音高亢明亮,比原来好了许多。但美中不足的是,改造后,按照原来的拉琴法,即把琴筒放在大腿上演奏,发音略带沙音。后来经过反复试验,吕文成先生发现,当把琴筒放在两腿之间,夹起来拉时,不仅能去掉沙音,还可以随意控制音色、音量,奏出清丽甜美的音乐。这一创举,轰动了"羊城",演出大获成功,各个歌舞

社团争相效仿。此后,吕文成先生继续致力于对这种二胡的改革探索。他发现原来的琴杆太长,影响弦的震动和声音的传导、共鸣。于是,他把琴杆适当修短,使原来所称的二胡,即现在的高胡更趋于外形美、声音美。吕文成先生因此被尊为高胡的鼻祖。

高胡因为被称为广东小曲的广东音乐而更加流行。该乐种起源于1910年前的粤剧、潮剧的过场音乐、民歌和曲艺音乐,后来得到迅速发展,成为一种独立的、颇具影响的音乐形式。传统广东音乐中原本只用二弦、竹提琴(大板胡)、小三弦、月琴和横箫(竹笛)五件乐器合奏,称为"五架头"乐队。作为主奏乐器的二弦(称为"头架"),因其弦粗弓硬,音色高亢响亮,便把此"五架头"的组合形式称为"硬弓组合"。20世纪20年代中期,经吕文成先生改革而制成的高胡(当时仍叫二胡),逐渐引入乐队中作为头架,并与节奏鲜明的秦琴、音色柔和的椰胡、活泼的扬琴、声韵悠扬的笛子等乐器组合在一起,形成了"软弓组合",高胡成为主奏乐器。这一改革不但涌现出许多高胡演奏家,创作了许多优秀的作品,同时还研制了许多新的品种,改革了演奏方法。

3. 形制。高胡制作材料与二胡相同,主要是木、革、丝等材料。其形制构造也与二胡基本相同,只是琴筒、琴头有些区别。高胡的琴头多雕龙头,与二胡的弯头不一样。琴筒多为圆筒形,且蒙皮紧不加音窗。琴杆稍短。而民族乐队中所使用的高胡,除琴筒外其他各部件均与二胡相同。高胡琴筒上蒙蟒皮,以鳞花方整、色泽油润、厚度均匀为好。琴码要用多年生的老竹制成的桥形空心码。钢丝弦。琴杆可稍长、稍短,有圆形、扁圆形。琴筒有六方形、扁八方形等。高胡的发音清亮高亢,音色优美华丽,音域较宽。低音区圆润,高音区明亮,既能奏出欢快的乐曲,表现爽朗、热情、刚健、奔放等情绪,又能奏出抒情的曲调,表现柔婉细腻以及凄清悲凉的感情。因此,高胡除了担当粤剧伴奏及演奏广东音乐以外,还在民族管弦乐队里作为拉弦乐器组的高音乐器。一般有6个席位。在乐队中常以华彩的方式给曲调伴奏,能把原曲调按情感的需要加以装饰,也常用于独奏演出。

❀(参见图片 高胡形制图)

4. 定弦及弦式。高胡以纯五度定弦。有两种定弦法:$g^1 - d^2$ 或 $a^1 - e^2$。演奏广东音乐时多用第一种定弦,这种定弦法,弦的张力稍软,发音更显得柔美。在重奏或民族乐队中一般多用第二种定弦法。高胡的音域为 $g^1 - d^4$ 或 $a^1 - e^4$,分为低音区 $g^1 - g^2/a^1 - a^2$,中音区 $g^2 - d^3/a^2 - e^3$,高音区 $d^3 - g^3/e^3 - a^3$,最高音区 $g^3 - d^4/a^3 - e^4$。低音区和中音区常用,高音区次之,最高音区因其发音较为紧张、尖锐,很少使用。各音区之间的音色比较统一,即都比较明亮、清澈,宜于演奏抒情、活泼、华丽的旋律。

基于以上两种定弦的固定高度,它们的弦式和调的关系是,定 $g^1 - d^2$ 时,G调

1—5弦，C调$\underline{5}$—2弦，bB调$\underline{6}$—3弦，F调2—6弦，bE调3—7弦；定a^1—e^2时，A调1—5弦，D调$\underline{5}$—2弦，C调$\underline{6}$—3弦，G调2—6弦，F调3—7弦。演奏广东音乐时，用合尺弦，即$\underline{5}$—2弦（C调），也称正弦；1—5弦叫反弦，G调；士工弦，$\underline{6}$—3弦；$\underline{5}$—2弦，称乙凡弦，与合尺弦不同的是7（乙）和4（凡）在这里是当作骨干音使用的，而不是把弦调成"$\underline{7}$""4"而仍用合尺弦（$\underline{5}$—2）调弦法演奏，只是将骨干音改变。在演奏广东音乐时常把乙凡弦的7奏成b7。值得注意的是，在演奏广东音乐时，由其风格特点决定，4和7两个音的音高在它的调式中常常游离不定。经总结，大体有以下一些情况：①演奏正弦（$\underline{5}$—2）弦，以$\underline{5}\underline{6}$123为旋律骨干音，多奏4↑7↓，如《雨打芭蕉》。②演奏反弦（1—$\dot{5}$）弦。以12356为旋律骨干音，多奏4↑7↓。③演奏乙凡弦（$\underline{5}$—2）弦，以$\underline{5}$7124为旋律骨干音，多奏4和b7，如《昭君怨》。

广东音乐中不同弦式的运用往往与乐曲所表达的情绪密切相关。如正弦（$\underline{5}$—2弦）比较深沉、热情、浑厚，在乐曲中多用以描写景物或情景交融的气氛，如《雨打芭蕉》《鱼游春水》等。相反的反弦就要清晰、坚强一些，如《走马》和《鸟投林》等。士工弦（$\underline{6}$—3弦）优美、凄凉，多用以表现哀怨的情绪，如《昭君怨》《双声恨》等。但总的来说，这些弦式运用不是绝对的，常常因旋律、节奏、力度、速度等变化而有所变化。

5. 演奏技术。演奏高胡有两种持琴方式，一种是夹腿式，一种是平腿式。传统多采用夹腿式演奏，与二胡用平腿式演奏较为不同，被视为一大特色。这主要是因为高胡的配置皮紧、弦紧，容易产生噪音，采用夹腿式可克服噪音，使其音色更为纯净、柔美。具体的方法是：把琴筒夹在两大腿的内侧之间，夹琴面积一般占琴筒的一半左右，琴码放在中央偏上方。夹琴的松紧及面积很难以数字表示，但以发声不亢、不闷、和谐、通畅为原则。左臂适当向前伸展，左手虎口持琴杆在千金的下方，身体略向前倾。另一种持琴的方式是平腿式，与二胡持法相同，为了克服噪音，需在琴码下方装一个特制的调节器。

指肚按弦和指端按弦是两种最基本的触弦方式。早期的民间艺人多用指肚按弦，这种方法发音浑厚、柔和，但演奏时速度跟不上，只适合演奏一些味道浓厚的慢速曲调。现在的演奏者多用指端按弦，按弦时手臂适当放松，使手指在弦上自然起落，以平稳、有力、顺畅、灵活为原则，方法与拉二胡相同。

广东音乐曲调优美流畅，运弓多侧重沉稳纯厚，换弓时要求圆滑明快，柔中带刚。因广东音乐的乐句和节奏节拍比较自由，口语化和曲调感较强，因此高胡演奏的弓序也比较自由灵活，"推拉交替"。

（1）常用弓法。

高胡的弓法、弓序比较自由。在此简单介绍以下几种：

① 分弓：一音一弓。分弓可用各种不同长度的弓段来演奏，但演奏广东音乐时具体是指，用中弓或靠左半弓的占全长三分之一左右的分弓。

② 连弓：符号"⌢"，即在一弓中奏两个以上的音。在广东音乐中较有特点的装饰音和颤音往往用连弓演奏。

③ 颤弓：也叫抖弓或碎弓。一般用弓尖或左半弓部位以很短的弓段快速抖动，从而使发音碎密。

④ 顿弓：一种使发音短促而有间歇的弓法。在演奏广东音乐时很重要，是其语调感、口语化的体现。在演奏时十分讲究，要使乐逗与乐逗之间有一种一起一伏、一呼一应的关系。

（2）常用指法。

① 换把：即从一个把位换到另一个把位。高胡演奏中有滑指换把、跳把和利用空弦音换把等方法。

② 揉弦：高胡演奏中美化和强化音乐的一种手段。通过各种快慢、强弱、轻重、长短的揉弦，使音乐产生很多细致、微妙的变化。一种叫揉弦或吟音，即在臂的带动下以腕为轴，按弦手指持续均匀地上下揉动；另一种是一松一紧的颤指。

③ 滑音：有上滑音、下滑音、回转滑音等。用作叙述、描绘、模拟、强化风格，使旋律进行更口语化。

④ 加花：在演奏广东音乐时，加入装饰音、经过音或变奏音型等，使原来的基本曲调变得更加流畅、华丽，具有色彩性，对此，习惯上叫作加花。加花一般不在乐谱上显示，而是由演奏者自己进行润色和加工。

⑤ 空弦音：一般的民族弓弦乐器的空弦音，不按弦奏出便是，但高胡遇到空弦音时，将食指移到千金上与弦稍接近，用手指有规律地打弦，使发出的声音比原来的空弦音更柔和。

❀（参见图片 高胡演奏图）

6. 代表曲目。高胡的优秀曲目很多。如古曲《双声恨》以牛郎织女的神话故事为题材。《雨打芭蕉》以流畅明快的曲调，轻捷跳跃的节奏，表现了人们对大自然的赞美和对生活的热爱。《鸟投林》以活泼跳跃的弓法，通过鸟寄托了对和平、安定、美好生活的向往。还有被誉为广东音乐四大名曲的《连环扣》《小桃红》《昭君怨》和《三潭印月》，何柳堂的《渔樵问答》，余其伟演奏的《饿马摇铃》和《寡妇弹琴》，丘鹤俦的《娱乐升平》《相见欢》《双龙戏珠》《狮子滚球》，何大傻的《花间蝶》《孔雀开屏》，吕文成的《步步高》《平湖秋月》，陈宝君领奏的《渔歌唱晚》《岐山凤》和《银河会》，刘天一的《鱼游春水》和《怀念》等。

（参见视频《雨打芭蕉》）

7. 代表人物。主要以吕文成、刘天一、余其伟三代高胡演奏家为代表。

（1）吕文成（1898—1981），广东中山人。幼年随父居住于上海，学习了多种民族乐器，首创高胡，并成功地发展了各种演奏技巧，使之成为广东音乐的主奏乐器。1932年定居香港，创作广东音乐200余首，灌制大量唱片。代表作品《平湖秋月》等。

（2）刘天一（1910—1990），广东台山人。早年学习二胡、月琴。20世纪30年代开始学习高胡。一生创作了大量的作品，如《鱼游春水》《怀念》等。并培养了王国潼、余其伟等新一代高胡演奏家。代表作品《双声恨》等。

（3）余其伟，第三代高胡演奏家代表。1980年获"羊城音乐花会"高胡比赛第一名。他的独奏富有感情，敢于创新，善于把传统技法与时代精神相结合。代表作品《雨打芭蕉》等。

三、中胡

1. 名称。是中音二胡的简称，历史较短，但音色饱满、深厚，经常用于江南丝竹、广东音乐和民族管弦乐队的合奏，也可以独奏。其形制也与二胡相同，只是比二胡略大，定音略低。

2. 代表曲目。

[参考音频《嘎达梅林》(刘明源、陈御鳞曲，刘湘演奏)《悍烈的小黄马》等]

❀（参见图片 中胡形象图）

四、大筒

1. 名称。音筒比二胡大，局内人简称为大筒，湖南叫花鼓大筒，四川称胖筒筒，鄂西称钩胡，鄂西北称蛤蟆嗡（嗡胡）。至迟在清朝康熙年间（1662—1723），大筒既为湖南花鼓戏伴奏，也用于梁山调声腔剧种（如川东、贵州、湘西的阳戏；陕南的筒子戏；鄂西的灯戏、堂戏、柳子戏、杨花戏等）和长沙丝弦、祁阳小调等曲种伴奏，流行于湖南、湖北、四川、陕西和江西等地。传统大筒分为短筒式和长筒式两种，现代大筒是一种新型大筒。

❀（参见图片 大筒形象图）

2. 历史。据湖南地方志记载，湖南花鼓戏至迟在清康熙年间（1662—1723）已经盛行，为其伴奏的大筒在地花鼓的阶段就已经产生，至今约有400年历史。因资料的原因，目前还无法断定大筒在历史流变中的具体演变过程。

3. 种类。一种是"长筒式"，一种是"短筒式"，这主要是根据大筒的筒长区分的。

若按照发展时间分,可以分为初期长筒式大筒、中期短筒式大筒和近期改良大筒三类。其中,初期长筒式大筒艺人称其为"半升筒",具体流行时期目前不详;现在正活跃在舞台上的大筒,是改良后的大筒。

大筒种类及特点

材料		初期大筒	中期大筒	改良大筒
材料	琴筒	楠竹下端制成	楠竹或紫竹	竹黄较厚的楠竹
	琴杆	梧桐木、榆木	湘妃竹	红木
形制		琴杆短,琴头呈弯月形,无千斤,软弓	外形酷似京胡,直杆,有千斤,木制轴置同一边,硬弓拉奏	外形接近二胡,琴筒为六边形,琴码改高粱秸,新增底托
音色		沉闷、含糊、有厚度、带嗡声	尖锐、单薄	分高、中、低音区

4. 形制。传统大筒只是基本具备了胡琴类乐器的构造,其演奏的局限性也相当大,不可以换把,音域也很窄,只能演奏非常有限的音高和韵律,而经过中期改良的大筒再到近代改良的大筒,其基本构造也得到了相当大的发展,与其他大多数常见胡琴类乐器的基本构造相一致。目前,广泛使用的改良大筒琴筒用竹黄较厚的楠竹制成六方形,筒前蒙以菜花蛇、乌梢蛇等蛇皮,琴杆改为红木杆,琴码改用高粱秸制作,琴弦也改为钢丝弦,并在琴筒下加上了底托,其基本构造也是由琴筒、琴杆和琴弓三大部分组成。新型大筒的全长约为82cm,琴筒内直径为7.4~7.5cm,琴筒全长为14~15cm,这个比例与当今的二胡等常见胡琴类乐器的整体比例比较接近,琴杆的增长直接使得弦长得到拓展,音域由此得到扩展,琴筒比例的趋于合理化也使得大筒的整体音色更为和谐平衡,极大地增强了大筒本身的表现力。

※(参见图片 大筒形制图)

5. 定弦。d^1-a^1 五度定弦,音域为 d^1-e^3,大筒定弦还可根据演员嗓音的需要适当调整。有效音区的低音区为:d^1-a^1,该音区浑厚而略带沙声。中音区:b^1-a^2,该音区音色圆润、明亮。高音区:b^2-e^3,较少使用。常用F、G、C、D调。

6. 演奏姿势与技法。传统的演奏姿势与二胡的坐姿相同,当今舞台为配合效果和气氛,也出现站姿拉奏,将大筒底托固定于左大腿正上方腰部位置,其他与坐姿一样。大筒能自如地演奏音阶、音程跳动等,也可以演奏各种装饰音和滑音。常用的演奏法与二胡的演奏技法相同,左右手的演奏技巧都受二胡的启发。这都是基于大筒改良后的成果,其中常用的演奏法与二胡相似。

7. 代表曲目。

(参考"中国乐器数字博物馆"中的熊真维等演奏的音频《迎着朝阳去韶山》、

程辉廷作曲的《山乡邮递员》等）

五、奚琴

古代又称胡琴、稽琴、奚胡、乡胡等，是我国奚族、朝鲜族和蒙古族的拉奏乐器。主要史料如下：

（1）宋代陈旸《乐书》卷一二八："奚琴本胡乐也，出于弦鼗而形亦类焉，奚部所好之乐也。盖其制，两弦间以竹片轧之，至今民间用焉。"

（2）北宋欧阳修《试院闻奚琴作》："奚琴本出胡人乐，奚奴弹之双泪落。"

（3）宋代史学家刘敞作诗："奚人作琴便马上，弦以双茧绝清壮。高堂一听风雪寒，坐客低回为凄怆。深入洞箫抗如歌，众音疑是此最多，可怜繁手无断续，谁道丝声不如竹。"

（4）宋代高承撰辑《事物纪原》："杜挚赋序曰：秦末人苦长城之役，弦鼗而鼓之，记以为琵琶之始。按鼗如鼓而小，有柄，长尺余。然则系弦于鼓首而属之于柄末，与琵琶极不仿佛，其状今嵇琴也。是嵇康琴为弦鼗遗象明矣。"

（5）南宋陈元靓《事林广记》卷八："嵇琴本嵇康所制，故名嵇琴。二弦，以竹片轧之，其声清亮。"

（6）朝鲜音乐家成俔（1494）编朝鲜古籍《乐学轨范》序言："奚琴，以黝檀花木（刮青皮），或乌竹、海竹弓马尾弦，用松脂轧之。按用左手，轧用右手，只奏乡乐。"

六、纳西胡琴

因装饰龙头和琴筒大，故纳西胡琴又叫龙头胡琴和大胡，纳西族的拉奏乐器，用于演奏"白沙细乐"和"纳西古乐"，形制与湖南花鼓戏所用的长筒式大筒相似。

七、二弦

二弦是源于唐代的奚琴，是古代奚琴的遗制。属于民族拉奏乐器，流行于闽南、闽西和台湾闽南语系地区。主要用于南音、莆田十音、八乐、闽南十班、笼吹、锦歌等地方性乐种的合奏，也可用于高甲戏、梨园戏的伴奏。

八、潮州二弦

客家话叫吊归、吊柜或吊龟仔，潮州局内人称头弦、潮胡或外江二弦、上手胡琴等，主要流行于广东潮州、汕头、梅县、惠阳、福建龙岩、龙溪、江西赣州等粤东、粤北、闽南、闽西和赣南地区，用于潮州音乐、弦诗、广东汉乐（又称客家音乐、外江弦、汉调

音乐)中的"和弦索"(丝竹乐)、闽南十音和闽南十班等民间器乐合奏。在潮州乐队中演奏二弦,被尊称为"头手",颇受乐队同人尊敬;二弦也用于潮剧(潮州戏)、广东汉剧(外江戏)的伴奏。主要史料:《尚友录》(明廖用商):"隋协律郎陈政晚年,于唐处入闽垦植,其子陈元光通音乐,素以乐、武治化潮泉二州著称。"《清朝续文献通考》:"潮胡,潮州乐器,挖乌木为槽,坚木为柄,蟒皮为面,槽面甚小,柄甚长,约二尺四寸,而千斤甚下,发音噍急,高音部乐器。"

第二节 板胡类

板胡、坠板胡、壳子弦、椰胡、豫剧宛胡、坠胡、盖板子、二股弦、壮族清胡、比昂、老胡、雷琴、必旺、铁琴等。

一、板胡

1. 名称。局内人称大弦、瓢等;局外人称秦胡、椰胡、呼呼、胡胡、呼胡、胡呼等。学术界,因为其面板为板面,故统称为板胡。特指的板胡,有记载的历史有300多年,而能指的广义上的板面拉奏乐器,实际上应该更久,但品种繁多,如各种高、中、低音板胡,双千斤板胡,多种戏曲伴奏板胡等。

❋(参见图片 板胡形象图)

2. 历史。如上所说,特指的现代板胡乐器历史较短,就是所指的板胡历史也不过始于清代,主要的史料参考如下:

(1)清代《缀白裘》乾隆三十五年(1770)出版的剧词集中收有梆子腔多出。

(2)《清朝续文献通考》:"梆胡,小椰为槽,桐板为面,发音比京胡尤急,伴唱梆子调所用。"

(3)《大清会典》和《皇朝礼器图式》中都有"椰槽,面以桐"的记载。

(4)《清史稿》:"太宗平察哈尔,获其乐,列于宴乐,是为蒙古曲。有笳吹,有番部合奏……番部合奏用云锣一……胡琴一……拍板一。"

(5)《清稗类钞》(清朝徐珂):"番胡琴,椰槽、竹柄、二弦,以竹弓张马尾,施弦间,轧之,较奚琴制微短。"

2. 分类。板胡分高音、中音和次中音三种,另外还有诸如评剧板胡、豫剧板胡、婺剧板胡、秦腔板胡、晋剧板胡、中音独奏板胡和坠板胡等特色板胡。

3. 形制。板胡外观与二胡很相像,制作材料和内部结构与二胡也基本相同,主要

是琴头、千斤和琴筒等方面有些许区别。板胡的琴筒又称瓢,呈剖球状,是发音的共鸣箱,用坚硬的椰子壳做成,也有用木制的,琴面蒙板材,无音窗。板胡的千斤又称为腰码,呈支柱状,用于琴杆中部支弦。琴杆为圆柱形。整个琴体为木制。目前,民族管弦乐队所使用的板胡,是以传统高音板胡外观形制为基础,规范了内部结构中各部分的尺寸,即琴筒板面直径不超过8～10cm,琴杆不超过70～73cm等。而且在制作上以铜制弦轴替代传统木轴,并以钢丝弦代替传统丝弦。

近些年来还出现了像双千斤、三根弦等一些改革的新板胡。它们主要是扩大板胡的演奏音域,方便了转调。其中,双千斤板胡是受双千斤二胡的启发而研制的。它的外观形制基本上保持了传统板胡的风格,琴体的制作材料仍为木制。它的改革主要是将原千斤上移,起到支撑和平衡琴弦压力的作用,增长了有效弦长,使音域向下扩展五度。在原千斤下面还配置了可以上下移动的活动千斤,并在活动千斤上增设转调千斤。双千斤的底座安置在琴杆里,可以上下滑动,以便根据需要来选择两个千斤的位置。另外,转调千斤除了可以做平行琴杆上下滑动外,还可以垂直琴杆升降。在转调时,左手拇指一拉托板,转调千斤触头就顶住琴弦,改变空弦的音高,不用时一推托板,转调千斤触头就又会离开琴弦,还原到原来的空弦以回到原调。这种双千斤板胡的转调变得极为容易,并且不失板胡特有的音色风格。它的音域扩展可达三个八度多,并极大地丰富了板胡的表现能力,而传统的演奏姿势也依然适用。而三弦板胡的外观依然保持了传统的外形,琴体的制作材料也仍为木制。它的变化在于琴体张三根弦,琴轴为左二右一的布局分立于琴头两侧。它的千斤呈斜角梯形,以便于琴弦等距排列。它的琴码为阶梯形三脚码,使三条弦分别架在不同高度的台阶上,弓子拉奏于弦外。高音的定弦为 g、d^1、a^1;中音的定弦为 d、a、e^1。三弦板胡使音域扩大了五度,并保持了板胡传统音色,同时还可演奏双音、和弦及简单的复调旋律。

※(参见图片 板胡形制图)

4. 定弦。传统板胡的定弦有五度和四度两种,都根据所伴奏戏曲或说唱演奏者的嗓音而定音,因而它的定弦音高是不固定的,高音定弦:d^2、a^2,音域为 d^2-g^4;中音板胡定音为 a^1、e^2,音域为 a^1-d^4;次中音板胡定弦为 a、e^1,音域为 $a-d^3$。

5. 演奏姿势。传统板胡的演奏姿势基本为坐式,通常双腿平垂于地或左腿架在右腿上。琴筒放置在左腿腹股沟处,也可将琴筒放置在膝盖后,大腿前部。与二胡持琴方法不同的是,板胡左手打指需要握住琴杆,右手持弓,以拇指、食指持握弓柄,中指放在弓杆外侧,用无名指控制弓毛。

6. 代表人物。

(1) 刘明源(1931—1996),天津人,我国最为知名的板胡、中胡、二胡和高胡演奏

家、教育家。6岁开始学习板胡、京胡,7岁登台演奏,先在电影乐团当演奏员,后执教于中国音乐学院并任器乐系副主任。他研制了高音、中音板胡,使中胡登上了大雅之堂,创编并演奏了许多优秀板胡独奏曲,是享誉国内外的民族乐器弓弦大师。

（2）朱学义（1930— ），宁夏银川人,1944年加入秦腔剧社学二胡、板胡,1949年参军,任文工团演奏员,1950年开始多次进修,师从蒋风之、陆修棠学习二胡,创作《庆丰收》《春来早》《边寨风光》《日月潭春歌》《革命传统代代传》和《工地夜歌》等独奏曲。

还有原野、张长城、丁鲁峰等人。

7. 代表作品。《秦腔牌子曲》《大姑娘美》《大起板》《月牙五更》《翻身的日子》《红军哥哥回来了》《河南梆子腔》《兵车行》《绣金匾》《陕北组曲》《河北花梆子》《晋调》《秀英》《对花》《绣荷包》《地道战》《孟姜女》《灯节》《庆丰收》《兰桥》《喜车红马送粮忙》《快乐的驭手》《赶路》《草原上》《牧民归来》《欢迎新战友》等。

二、壳子弦

壳子弦是一种类似于板胡的板面拉奏乐器,局内人称胖弦、和弦以及提弦等,后期又叫提胡。主要用于台湾丝竹乐、福建闽南笼吹等器乐合奏,歌仔戏、芗剧等戏曲,以及锦歌、芗曲说唱、漳州南词等曲艺伴奏,流行于台湾和闽南地区。

三、椰胡

椰胡在历史上曾叫潮提和小没胡,是黎族和汉族共同使用的拉奏乐器;形似板胡,音色浑厚,用以合奏和伴奏,流行于海南、广东、福建等地区。有关史料可以参考《清续文献通考》:"潮提,乌木柄,椰壳为槽,蛤蜊壳为柱,长与二胡等。发音甚静而平和,亦粤乐器。"

四、豫剧宛胡

1984年,陕西省商南县剧团演奏员陈兴华在著名豫剧音乐家王基笑的指导下研制成功豫剧宛胡。它在音色上与板胡有共性,演奏上可随时互相趋近,对主奏板胡的支持力加强;宛胡与二胡有效弦长相同,但发音较二胡明亮、坚实,音量大,且有一定的厚度;可广泛地用于以板胡为主奏乐器的戏曲乐队中,可以分为高、中、低音声部。

五、坠胡

坠胡又叫曲胡、二弦,是河南曲剧、豫剧、山东吕剧、琴书等戏曲和说唱的伴奏乐器,有时也经常用于独奏;流行于河南、山东等地。

(参见"中国乐器数字博物馆"中视频《祖国盛开石油花》 王开演奏)

六、盖板子

盖板子是专门用于西秦腔和川剧弹戏伴奏的一种拉奏乐器,其发音尖细高亢,主要流行于四川、陕西、云南和贵州等地。

七、雷琴(擂琴)

1. 名称。传统上的称谓是大弦、大弦子、二弦、二根弦或丝弦等。20世纪50年代初,根据乐器个头大、声音洪亮的特点,起名为"大雷"。后又称"擂琴"或"大擂"。由我国著名民间艺人、民族乐器演奏家王殿玉(1899—1964)在坠胡的基础上改革而成。他认为,这种拉弦乐器发音犹如雷声,曾将大弦子改称大雷,后于1953年正式定名为雷琴。它曾被民间称为大雷拉戏、单弦拉戏、巧变丝弦、丝弦圣手和天下第一弦等。雷琴具有丰富的表现力,善于模仿人声(如戏曲中各个行当的唱腔、道白或哭笑声)、动物的叫声和各种乐器的音响声等。

※(参见图片 雷琴形象图)

2. 形制。制作材料与板胡基本不同,除了木、竹和丝外,还用革和金。分为大、小、拧雷三种类型。大雷全长110cm。琴头、琴轴、琴杆用红木或花梨木等硬质木料制作,琴头呈扁铲形,左右各置一弦轴。琴杆是后圆前平形状,有山口和指板面。琴筒使用铜制作,蒙蟒皮,后端敞口无音窗。尼龙弦或钢丝弦。弓用竹子制作,弓尾置调节螺丝,弓毛张力可调,弓长100cm。小雷,又称高音雷琴,全长90cm,琴筒铜板制、圆形,筒长8.4cm,蟒皮蒙面,面径10.6cm,张两条丝弦或尼龙缠钢丝弦。拧雷尺寸比其小,且用以轴改变音高的方法演奏。

※(参见图片 雷琴形制图)

3. 演奏姿势。雷琴用坐姿演奏,姿势如二胡;拧雷用站姿,靠拧动琴轴的张力变化,再配合右手的弓法,奏出各种音调。雷琴的左右手演奏方法如同二胡,演奏技术左右手都有相通,其中最"吃功"的是食指的各种点按滑奏。擂琴有效的演奏弦长(从天码至鼓码之间)约9.4cm,大音程的滑音,频繁地换把,均由食指承担。一般规律是换弓出字,长弓行腔。换弓又分为强换、弱换和偷换。长弓需有保持力度和变化力度

的能力,以使行腔既连贯圆润,又有抑扬顿挫。"啃弓"是用右手的拇指和食指捏住拴于弓根处的绳子,左右颤动,奏出似母鸡下蛋的叫声。"双音奏法"是利用较宽的弓毛同时用两根弦演奏。

❀(参见图片 雷琴演奏图)

4. 定弦。雷琴定弦不固定,但都是四五度定弦,音域可达三个半八度。起初,雷琴只作为独奏,如仿奏戏曲唱腔、伴奏、锣鼓等,均由一人操琴演奏。演出场地多在街头广场,走街串巷。20世纪20年代后,逐渐登上舞台,根据演奏曲目,又增加了京胡、二胡、三弦等伴奏乐器。既可独奏,也可重奏或合奏。大雷,多作为独奏乐器使用,独奏时通常只用外弦,也可进行重奏或合奏,合奏时演奏低音声部,用以加强乐队的音响厚度。独奏常用小雷。

5. 代表曲目。分为三类:(1)戏曲唱段:《凤还巢》《贵妃醉酒》《碧玉簪》《借东风》《刘巧儿》以及河北梆子、河南梆子等的著名演员唱段。(2)器乐独奏:《海岛的早晨》《欢乐的节日》《阿凡提之歌》《六畜兴旺》《穆斯林的婚礼》《农家乐》等。(3)民歌、歌剧、军乐鼓乐以及外国民歌和乐曲,如德沃夏克《谐谑曲》等。

▶(参见视频《饲养员之歌》 王开演奏大雷)

▶(参见视频《包龙打坐在开封府》 王开演奏拧雷)

八、必旺

1. 名称。

❀(参见图片 必旺形象图)

必旺为藏族拉弦乐器。在古代西藏,必旺是弦鸣乐器的总称,还包括弹奏乐器,就像胡琴早期也包括弹弦乐器一样;近代因为藏族语言的不同,故又称为必庸、必央、巴汪、日阿杂、则则、扎尼等,汉族称其为弦子、牛角胡或胡琴。据有关资料记载,必旺在古代西藏曾被用于对所有弦鸣乐器的总称,其中也包括拨奏与拉奏乐器。在一些藏文古籍中,比如元代藏族学者萨迦班智达·贡葛坚赞的《乐论》,又或藏文史籍《王统世系明鉴》等都有对必旺的记载。而多数汉译学者将必旺译为拨奏弦鸣乐器琵琶,则主要是根据《王统世系明鉴》中的叙述。此史料记载,文成公主进藏后曾演奏必旺抒怀,有学者认为这里的"必旺"指的是拨弦乐器琵琶。因为唐代盛行的是弹拨乐器,而作为拉弦乐器的胡琴一类直至13、14世纪才在内地流行。《藏族传统乐器》一文指出,到了近代,藏区各地已将拨奏和拉奏两种形式的乐器分开,必旺是作为流行于康方言区的拉奏弦鸣乐器专称,而在藏区流行且颇具特色的拨奏弦鸣乐器则被称为扎木年。从对弦鸣乐器的统称到拨奏与拉奏的区分,必旺究竟源于何处?对此问题,民

间热巴艺人罗布占堆认为它最早源于内地汉族地区,但传入藏区的具体年代则不详。

一些书目里指出,汉族称必旺为藏京胡、牛角胡等,而田联韬《藏族传统乐器》一文中则指出,藏京胡为胡琴,其名称直接来源于汉语,为藏族拉奏乐器之一,并非指必旺这一乐器。《中国少数民族音乐文化》一书,则直接称必旺为牛角胡,但《中国少数民族乐器志》里则又指出,牛角胡是指称藏族另一拉弦乐器扎尼。需要注意的有两点,首先"扎尼"一称也在许多书目里作为对藏族拨奏弦鸣乐器之一"扎木年"的汉译,在田联韬《藏族传统乐器》一文中曾指出——"扎尼"是四川甘孜州雅江及青海襄谦地区对必旺这一乐器的称呼。从名字的界定上,对必旺这一乐器的描述的各种资料比较混乱,而在对资料的梳理过程中,对于必旺汉译及其解释,较客观且合理的是田联韬在《藏族传统乐器》中提到的"各地藏族对此乐器有多种称呼,西藏称'比汪',四川甘孜州称'比庸',云南迪庆州称'比央',四川阿坝州称为'巴汪'或'甲杂果果',青海玉树州称为'日阿杂'(译为'牛角发出的音乐')或'日阿裹'(此称略带贬义),西藏昌都称为'子子'(拟乐器之声),四川甘孜州雅江及青海襄谦称为'扎尼'……"而事实上像"比庸"、"巴汪"这类称呼,又因地区方言的差异形成了同词异音的关系。此外,出于必旺多为藏族民间歌舞或其他艺术形式作伴奏,尤其又与民间歌舞关系紧密,作为四川巴塘地区歌舞巴塘弦子主要的伴奏乐器,加之乐器的形制材料较汉族地区的特殊性,因此,汉语也就一般用弦子或牛角胡等名字来称呼必旺了。

2. 分类。琴筒的制作材料分三类:木制、竹制和骨制。从琴筒制作材料上看,木制琴筒是目前最常见的一类。而骨制,则是指用牛角制作。据热巴艺人的介绍,骨制琴筒是取粗大的野牛角,并以雌野牛的角质地最佳,将其截去角根、角尖两端,用中间部分制成。而"牛角胡"这一汉译也因琴筒取材而命名。而竹制的琴筒虽有却并不十分常见与流行。

3. 形制。以下是关于各地必旺的尺寸表,资料源自《藏族传统乐器》。

不同形制必旺尺寸表　　　　　　　　　　　　　　　　　　单位:cm

地点及演奏者	琴体全长	琴筒材料	琴筒前径	琴筒后径	琴筒长度	琴弓长度
西藏林芝热巴艺人	65.0	木	10.9	10.5	12.7	47.2
西藏林芝热巴艺人	66.3	牛角	11.5	9.5	16.0	41.7
青海襄谦农民	60.7	牛角	12.7	10.9	16.6	48.0
四川巴塘农民	54.6	木	10.2	9.5	13.9	37.8
四川巴塘农民	56.5	木	10.0	9.5	16.7	34.0
四川巴塘地区	68.0	木	12.8	10.9	17.4	57.0

从上表中不难看出,各地区或者艺人间使用的必旺在琴体制作标尺上没有确切

的标准。

4. 演奏方式。分为坐姿与立姿。上述是必旺立姿的演奏方式,而其坐姿演奏方式与二胡相同。

❈（参见图片 必旺演奏图）

5. 代表乐曲。歌舞弦子、热巴艺人表演、说唱"宣肯"等民间艺术形式都离不开必旺的参与,同时,人们也常在家里演奏必旺自娱自乐。经常用于独奏,主要分布区域:从地理位置的划分上看主要流行于西藏、四川、青海、甘肃等地,其中又以川、藏、滇三省区交界的巴塘、芒康和德钦一带最为盛行。而从语言的角度划分,必旺主要流行于藏族康方言区,而在卫藏方言区亦有流传,但并不十分盛行。必旺的历史较为悠久,发展至今则主要用于为歌舞、戏剧、说唱的伴奏,其音色优美,而根据制作材料或演奏手段的不同,不同必旺的音色也会有所差别。著名演奏艺人有青知布等,传统乐曲有《羁马欲奔》《甘丹寺的乐音》《野鸭戏水》《青海湖的水波》等。

第三节　京胡类

一、京胡

1. 名称。京胡俗称胡琴,又叫二鼓子,是京剧胡琴的简称,其名因用于京剧伴奏而得,是京剧以及皮黄腔剧种的主要伴奏乐器。近年来,已经发展为独奏或合奏乐器。其历史悠久,规格繁多,发音明亮,音色高亢,刚劲有力,穿透力强,流行于全国各地。

❈（参见图片 京胡形象图）

2. 历史。京胡的历史和京剧的历史相仿,是在弓在弦内胡琴的基础上改制的。最早的京胡,不仅琴杆短,琴筒也小,为了能拉高调儿还有蒙蟒皮的,而且是用软弓子(不张紧弓毛)拉弦。19世纪以后才开始出现硬弓京胡。现在安徽、山东、河南、四川等地仍有保留用软弓演奏,音色较硬弓演奏的柔软,并有一种特殊的碎弓效果,演奏技巧也很高,而硬弓的发音则刚劲、嘹亮。

3. 形制。20世纪上半叶,京剧演员不断降低音高,讲究行腔圆润,京胡的结构也随之变化,琴杆、琴筒不断加长。20世纪30年代,京剧空前兴盛,京胡的制作也出现了繁荣时期,不但乐器行业的牌匾改为胡琴铺,就连京剧界的名琴师们也招聘工人制卖起京胡来。有的在制作工艺上采用打光剂代替打蜡,使竹皮表面光泽细腻,深得爱

好者的称赞。早期的京胡只有一种规格,经过制琴师与演奏者的长期实践,根据京剧曲牌的不同,而发展为多种规格,创制了西皮、二黄、娃娃调和拨子等几种专用京胡。近年来又放大了低调门京胡的尺寸,以适应京剧音乐发展的需要。制作京胡的主要部件,不同调的京胡所用的各项材料的选择,已经有了严格规定。在选材上,琴杆须选用干透坚实的竹枝,纹理顺直均匀、纤维粗大、无水渍,不能有干缩、沟槽、虫蛀或劈裂现象,杆身直而不弯,并保持原有光亮润泽的颜色。蛇皮要鳞大(脊部有五个半鳞者为上乘)。在制作上,杆与筒的安装应适度,蒙皮松紧适宜,蛇皮鳞尖向下,脊部位于筒口中央。轴与孔接触严密,无滑弦现象。一般说来,旧琴的音质比新琴要好,这是因为琴筒和琴杆经过长年的自然干燥,符合演奏条件。

为了解决京胡所存在的种种问题,部分琴师以猫皮、狗皮、鱼皮为材料作为京胡、二胡制作的新工艺,取代了用国家保护动物资源——蛇为原料的传统做法。经过试验对比发现,以这些新材料制作的二胡、京胡,其音色可与原来的中档琴相媲美。用猫皮、狗皮、鱼皮制作的乐器,受气候影响较小,不易开裂,音域适应范围反而比以前扩大了。但高档琴仍需要用蛇皮、蟒皮来制造,以保持其美观性及价值。

❋(参见图片 京胡形制图)

4. 演奏技术。京胡的音域为:在二黄的音域上只有小字组的 g,到小字一组的 a^1;反二黄是小字一组的 c 到小字二组的 d^2;西皮是小字组的 a 到小字二组的 d^2。指法大致有掸、颤、垫、勾、滑、虚、揉七种以及属于京胡特有的指法:打音、抹音、虎音、泛音(虚法中包括虎音、泛音)。弓法大致有十种:长、短、快、慢、兜、碎、抖、马蹄、顿、转。还有传统伴奏法中有所谓入、随、裹、补、托等。"入"即入板,伴奏者之启板要能适时接着锣鼓引头,由中间或后面正确进入。"随"即紧随,虽为同一板式,对不同演唱者、不同剧目,要有跟随其唱腔做不同变化的能力。"裹"即包裹,是对慢板骨干唱腔要具有添字加花装饰的能力。"补"即弥补,当演唱者因喝酒落字的缘故(编腔或临时错误),未落在板腔之固定节拍上时,京胡必须做弥补。"托"即烘托,不与快板奏同一旋律,而另用演奏流畅且烘托性的旋律来伴奏快板唱腔。

5. 代表人物。主要代表人物有梅雨田(1869—1914,江苏泰州)、徐兰沅(1892—1976,江苏苏州)、杨宝忠(1899—1967,北京)、李慕良(1918— ,湖南长沙)、吕德潮(1905—1973,浙江绍兴)、李传芳(1906—1992,浙江绍兴)、史善朋(1909—1961,北京通州)、洪广源(1910—1975,河北涿州)、许金元(1923— ,上海),还有新中国成立后的燕守平、姜克美等。

6. 代表曲目。

(1)《小开门》是一支最普通的曲牌,应用很广,如戏曲中的打扫、更衣、拜寿上

朝、回府及皇后、皇上上场等场面，如《古城会》关羽更衣等。

（2）《夜深沉》是京胡中常用来独奏的一支曲牌，是一个由昆曲曲牌《尼姑思凡》中的《风吹荷叶煞》改编而成的。

（3）《万年欢》《春夏秋冬》（选自1982年录制的《李慕良京剧音乐十一首》唱片以及盒带）。

（4）《三国志》（京胡协奏曲，吴厚元）。

（5）《郊道》（大筒京胡独奏，刘明源曲，刘湘演奏）。

二、京二胡

常与京胡一起演奏的京二胡又称"瓮子"或京剧二胡，是在二胡的基础上，为适应京剧音乐的需要而创制的中音拉弦乐器。20世纪20年代末，梅兰芳与王凤卿在上海合演《五湖船》（又称《荡湖船》），感到伴奏的音乐枯燥单调，缺少一种有厚度的中音乐器的衬托。著名京剧音乐演奏家王少卿与北京京胡老艺人洪广元经过研究试制，将"苏州滩黄"二胡去头截尾、去掉音窗并改蒙蛇皮后，就产生了京二胡。京二胡首次用于京剧，对京剧旦角的发音和情感，起到了升情绘境的作用，发展了京剧音乐的表现力，因而得到梅兰芳的肯定。他演出《宇宙锋》《西施》和《凤还巢》等剧目时都加用了京二胡。京二胡的结构和琴体比京胡稍大，较二胡稍小。所用材料（除鞔的皮外）和制作方法也与二胡相同。琴筒多为六角形，用红木、花梨木和紫檀制作，以花梨木制作的为佳，红木次之。京二胡的琴筒鞔的是蛇皮，这是与二胡最显著的区别，也是音色上与京胡谐和的关键所在，要用较厚的蛇皮，皮薄则发音空。它在京剧音乐中，根据伴奏曲牌的不同，采用五度关系定弦，其音高比京胡低一个八度，属于中音乐器。京二胡是文场乐队的配奏乐器，与京胡和月琴一起合称"三大件"。另外，历史上还出现过京二合琴和双筒四弦京胡，但都未流行下来。

三、软弓京胡

1. 名称。（硬弓）京胡的前身，又称吐胡、软弓胡琴，因为弓杆质地软，马尾松而得名。历史比京胡久远，清朝乾隆年间（1736—1795）随着京剧的形成，在民间传统拉奏乐器的基础上改制发展而成，最早用于徽调和汉调的伴奏，后用于京剧伴奏。由于软弓京胡声音较嘹亮粗犷、刚劲有力，符合山东、河南和河北人的直率、率真硬朗的性格和审美观，所以现主要遗存于山东的菏泽、枣庄；河南的商丘、西平县；河北的魏县、磁县（均处在三省交界地带）等地。

※（参见图片 软弓京胡形象图）

2. 历史。与京剧形成的历史相同,软弓京胡是在民间拉奏乐器的基础上形成的,形成于1736—1795年之间,因为清乾隆五十五年(1790),安徽徽班进京,用作伴奏的便是竹制或木制的软弓胡琴。此时的软弓胡琴琴杆短,琴筒小,蒙蟒皮或蛇皮,张丝弦,发音沉闷。周贻白《皮黄剧的变质换形》载:"以前的胡琴,筒子很厚,拉手为软弓,发音亦无今日薄筒硬弓之嘹亮。"清嘉庆年间,湖北汉调艺人余三胜入京并加入徽班。徽调与汉调融合,同时吸收了昆曲梆子诸腔后,形成京剧,为其伴奏的就是软弓京胡。19世纪40年代,伴随着京剧的发展,发音沉闷并难于掌握的软弓京胡被硬弓京胡所代替。

3. 形制。制作材料与形制与京胡基本相同,只是弓毛不同。它与现代京胡的最主要或者说唯一区别在于弓杆的制作,较现代京胡,它的弓杆软而富于弹性,弓毛长出琴杆约三分之一。琴杆,亦称为担子,是一根长度为5节的竹竿,长47～50cm,较二胡和板胡等琴杆短,材料多为紫竹、白竹或熏竹,插入琴筒的第5节称为底节,底节上开有一个对穿的长方形通孔,称为风口或气眼。底节有一小段伸出琴筒下眼的外面。琴轴亦称为琴轸,是一对木制的圆锥体,长14.5～14.9cm,材料多为黄杨、黄檀或大檀木,分别嵌入琴杆的第一和第二节中。前端细小,各有一个穿弦小孔,中间向后端逐渐变大。千斤钩,用铜丝或铅丝制成的类似S形的小钩,前端钩住两根琴弦,后端用细丝弦固定于第三节琴杆上。千斤的作用是,划定琴弦发音的起点,从千斤钩到琴码之间的一段琴弦,才是弦的振动发音部分。琴筒,是一个用毛竹制成的竹筒,长11.1～11.4 cm,后口内径为4～4.4cm,筒的前端蒙以蛇皮或蟒皮,筒的上下开有专供琴杆插入的圆孔。琴筒有扩大或渲染琴弦振动的作用,属于乐器的共鸣部分。琴弦,是两根丝线,固定在下琴轴的称为外弦,较细。徐慕云著《中国戏剧史》:"王晓韶(清朝京剧表演艺术家程长庚"四喜班"乐师)所创用之胡琴本系软弓,苟非腕力强健,不易收效,人多苦之。"固定在上琴轴的称为里弦,较粗。现在多用钢丝弦,优点是发音响亮,不易断弦。琴码,大多用竹木制成,分为桥空式或空心式两种。它的作用是"除限制琴弦下方的长度并作为固定点之外,更重要的是把弦的振动传导到振动膜上"。振动膜,是乐器的共鸣体,蒙于琴筒前端,材料是薄而柔韧的蛇皮或者新材料。琴弦的振动通过琴码传到振动膜上,从而加大了振动面积,增大了音量。

4. 演奏与定弦。软弓京胡演奏时的持琴姿势和左手指法与京胡相同,大致是左手执琴,将琴放在左腿上,右手执弓。但因为其特殊的琴弓,在演奏时又拥有自己的特点。由于软弓在里外弦的调动上幅度很大,要用上臂的前后动作,所以比较难练,特别是在快板演奏时。此外在音量的轻重强弱和圆润方面来讲,软弓的表现要大大强于硬弓,因为"马尾松弛后,紧压在弦上时,就能展开平铺在弦上……弦和马尾的接

触面比较大，就能增加音量；相反的，也因为马尾松，当弓在弦上不紧压的时候，马尾就不完全与弦接触，那么，音量就减弱了"①。右手执弓拉奏时，捏着琴弓拴小辫的一端弯曲处，食指、中指在弓杆外面，在拉奏外弦时将无名指放松并完全接触在弓杆里面；在拉奏里弦时，无名指则必须将马尾适当地拉紧，否则弓杆就会碰到弦上。具体做法是将弓毛缠绕在无名指或是中指、食指上，推弓时，以琴杆为支点，利用小臂和腕部动作所形成的压力，同时颤动无名指或中指、食指，牵动竹片的弹性，使琴弦振动发声。右手特有的弓法有：沥弓，可以拉奏出同音快速反复，清脆利落，仿佛"大珠小珠落玉盘"的声效，类似于弹拨乐器的滚奏声或吹管乐器的花舌音，所以经常被用来模仿鸟叫蝉鸣，所谓的嘟噜声即通过此弓法获得。常用的定弦法为：a、e^1；d^1、a^1；g、d^1；c^1、g^1。

5. 代表曲目和代表人物。软弓京胡具有轻松活泼的特点，所以其器乐曲也大多表现俏皮幽默的艺术形象，多用于乐队合奏中。软弓京胡独奏只是20世纪80年代以后的事，通常以扬琴、柳琴和琵琶等乐器伴奏，一些具有代表性的戏曲曲牌，如《过街落》《大八板》《百鸟朝凤》《五字开门》《尺字开门》《混合小八板》《逛京城》等，但目前仍主要作为伴奏乐器。

（参看视频《东北秧歌》 王开演奏）

另外，还有几种与京胡类似的乐器，如藏京胡，因形似京胡，汉族将藏族的这种拉奏乐器称为藏京胡；其形制与内地的京胡完全相同。相传是18世纪末（八世达赖时期），由西藏官员登者班久将京胡从四川带入拉萨的。

二簧，纳西族的拉奏乐器，形似京胡，形制与京胡完全相同，用于演奏"白沙细乐"和"纳西古乐"，流行于云南丽江纳西族自治县。徽胡又称科胡、小胡琴、木杆胡琴，是徽剧和婺剧中皮黄腔的主要伴奏乐器，流行于安徽、浙江和江西等地。其结构、形制、演奏姿势基本与京胡同。粤剧二弦又叫广胡。流行于广东、广西粤语地区和东南亚、北美、澳大利亚以及墨西哥等粤籍华侨聚居地。主要用于粤剧伴奏，也曾用于早期的广东音乐硬弓组合。下图表是软弓京胡与京胡、藏京胡和二簧三种相似乐器之简单比较。

———————
①

软弓京胡与京胡、藏京胡和二簧比较表

乐器	形成年代	形制特点	演奏特点	音色	定弦	用途	流行范围
软弓京胡	清乾隆年间（1736—1795）	软弓（弓毛长于弓杆）	将弓毛缠绕在手指上，"嘟噜串"弓法	较沉闷	$a-e^1$；d^1-a^1；$g-d^1$；c^1-g^1	河南曲剧、山东琴书、河南坠子等多种戏曲和曲艺	山东、河北、河南（现已基本废弃）
京胡	19世纪40年代	硬弓	无须将弓毛缠绕在手指上	高亢嘹亮，清脆刚劲	C_1-g^1；$g-d^1$；$a-e^1$；d^1-a^1	京剧	全国
藏京胡	18世纪末，由四川传入西藏	硬弓（同于京胡）	连弓、分弓、顿弓和装饰音、滑音	清脆明亮，悦耳动听	$a-e^1$；c^1-b^1	堆嘎、囊玛、堆谐和藏戏	拉萨、日喀则、江孜
二簧		形同京胡	弓毛不能紧靠琴杆，运弓与二胡相同	高亢脆亮，脆而不躁	G_1-d^2	白沙细乐、纳西古乐	云南丽江纳西族自治县

四、马骨胡

1. 名称。因琴筒用马骨制作而得名，除了壮族使用以外，布依族也使用。马骨胡是壮族语"冉督"的翻译名，其中，冉是胡琴之意，督是骨头。壮族语中还有冉列、冉森的叫法，而"冉列"是根据传说中的一对青年男女的名字所形成的。马骨胡流行于广西壮族自治区壮族和云南西南地区的布依族以及苗族等地区。

❀（参见图片 马骨胡形象图）

2. 历史。关于马骨胡的来历，广西壮族山寨有这样一个传说：很早以前，有一位姑娘阿冉和一位青年阿列从小一起长大，青梅竹马。阿列是位好猎手，常拉起土胡向阿冉倾诉衷肠。阿冉家有一匹骏马"四蹄雪"，远近闻名。一天，土司要买"四蹄雪"，并想霸抢阿冉。阿冉誓死不从，被关进黑屋，土司便杀了"四蹄雪"威胁阿冉。阿冉收拾起一条马的大腿骨和一些长马尾，托人捎给阿列。阿列悲痛欲绝，便用马腿骨和马尾做了马骨胡。阿冉从美妙的琴声中听出了搭救她的时间和方法。夜晚，阿列救出了阿冉，并射死了土司。从此，他们走遍壮族各地传授技艺。人们为了纪念他们，把马骨胡称作"冉列"。

杨荫浏在《中国古代音乐史稿》中说："从清代初年起，随着统一的多民族国家进一步的巩固和发展，各民族间的文化交流更加活跃……最可注意的是胡琴类拉弦乐器的发展。胡琴类拉弦乐器，在唐为奚琴……到了清代，除了原有的二弦的胡琴，又

出现了四弦的胡琴……少数民族地区也出现了不少拉弦乐器,如……广西壮族的马骨胡等。"

田野工作时,壮剧传承老艺人如是说:"壮剧到现在已是第七代人了,祖辈们说在没有壮剧以前,早就有人拉冉列了。"据此,马骨胡至少应有两百多年的历史,并且自始至终是主要伴奏乐器。1815年隆林县成立半职业壮剧团后,马骨胡成为壮剧乐队的领奏乐器。20世纪50年代以来,壮族音乐工作者和乐器制作师对传统的马骨胡进行了改革,先后制成了高音、中音马骨胡,使其适应器乐合奏、伴奏和乐队协奏。

3. 形制。马骨胡的制作材料,在周代"八音"材料以外,来源于动物的骨质材料,实际在远古时期,我们的祖先就用动物骨来制作乐器了,而周代没有把这种材料列入八音之列,一定有其深层次的缘由。马骨胡的形制结构几乎与二胡相同,只是琴筒用马的腿骨,蒙以板面。琴筒多采用小马的大腿骨上部制作,呈椭圆筒形。大口一端磨平,作为筒前口,传统上,多蒙以蛇皮,也可蒙鱼皮或青蛙皮,用鸡蛋清做黏合剂,后口有音窗。琴头和琴杆通常采用一整根硬木或竹竿制成,多用红木、红春木、罗汉竹或金竹制作。琴杆上粗下细,呈圆柱体,中间设有丝弦作为千斤。琴头在木制琴杆顶端雕刻马头为饰,竹制琴杆则需要单独雕出马头镶嵌于竹竿上端。琴头下方设有两个弦轴,弦轴原来多用雄黄獠角制成;张两根丝弦或钢丝弦。

4. 演奏技术。马骨胡定弦专业是 d^1、a^1,民间是 f^1、c^2 或 g^1、d^2;壮剧伴奏用四度定弦。常用音域是 $d^1 - d^3$。坐姿演奏马骨胡与二胡基本相同,左右手的演奏技术也相同。其音色清脆明亮,高音尖锐,低音刚劲,介于高胡和京胡之间,但比京胡柔和。改革的马骨胡,从原来的直接用马、骡、牛的大腿骨做琴筒,改为用内蒙古马及牛的腿骨块拼贴琴筒,这样使琴筒适当增大,克服了用自然腿骨琴体过小的局限,并且音量得以增大。

5. 用途。壮剧乐队俗称"棚面",是从闹八音沿袭下来的,以马骨胡、葫芦胡、月琴等组成三大件主要乐器组(指北路壮剧)。壮剧还曾用过四人制乐队、小型民族乐队和中西混合乐队等建制。四人制乐队中,主胡就用马骨胡(北路)。小型民族乐队主奏组的马骨胡、葫芦胡、月琴中,马骨胡也占有重要的地位。在壮剧伴奏中,马骨胡领奏曲牌的第一小节,然后其他乐器再同时进入各自的声部。20世纪80年代以来,壮剧现代曲目的排演打破了原来南演南腔、北唱北调的局面,南路壮剧模仿北路壮剧使用马骨胡,而早期为南路壮剧伴奏的清胡,由于马骨胡的普遍使用也逐渐被代替。

壮族民间器乐合奏形式"八音"(采用马骨胡、土胡、葫芦胡、三弦、壮笛、八音锣、八音鼓、小钹八种主要乐器合奏),最初是人们在节日里常用马骨胡、土胡、葫芦胡等壮族民间乐器到邻近的村寨演出,叫作"游院"(壮族民间器乐合奏"八音"的早期形

式)。壮族"八音"与壮族人民的关系是非常密切的,在壮族民间的元宵节、婚娶、满月、祝寿、祭祖等风俗活动中,"八音"器乐起着显著的作用。它真实地反映了壮族人民的思想感情和审美趣味,是壮族人民音乐生活的重要部分。

马骨胡除了是壮剧的主要伴奏乐器、"八音"的主奏乐器外,还为布依戏、山歌、"浪哨歌"、莫伦说唱等民间音乐伴奏。

6. 代表曲目及演奏家。马骨胡除了为上述民间音乐伴奏外,多演奏器乐合奏曲牌。如《正调》《八板调》《迎客调》《月调》《八音调》《升堂调》《喜调》《苦调》《梳妆调》《采茶调》《探姑楼》《马走街》《马到林》《武将调》和《乖嗨咧》等。著名的民间艺人有:隆林的班其业是江管乐队领班,技术熟练,颇有名气;西林的黄文标、苏志辉,多次赴区会演,获得奖励;此外还有田林的黄福祥和富宁的农家天等。他们在长期的演奏实践中,有的技法多彩、风格浓郁,有的甚至可以同时吹木叶和拉奏马骨胡。

此外,一些少数民族还有诸如哈尼族的次喔,汉族称"牛角琴"以及傣族的西玎、玎俄等多种类似的拉奏乐器。

成功拓展案例与思考练习

一、成功拓展案例分析讨论——高胡

1. 分析高胡的成因。
2. 讨论高胡系列拉奏乐器的发展。

二、思考与练习

(一) 填空

1. 奚琴是我国古代_____族拉奏乐器。
2. 稽琴是我国古代_____族拉奏乐器。
3. 马骨胡是_____族唯一的拉奏乐器。
4. 铁琴是_____族拉奏乐器。
5. 刘天华的处女作《病中吟》又名_____。
6. 板胡曲《大起板》原是_____的曲牌。
7. 京胡独奏曲《夜深沉》是以_____《思凡》中的一曲牌改编。

(二) 选择题

1. 必旺是我国藏族_____乐器。
 A. 吹奏　　　B. 拉奏　　　C. 弹奏　　　D. 击奏

2. 大筒是主要流行在我国湖南地区的_____乐器。
 A. 吹奏　　　B. 拉奏　　　C. 弹奏　　　D. 击奏

3. 《夜深沉》是_____。
 A. 二胡曲　　B. 京胡曲　　C. 板胡曲　　D. 管子曲

4. 二胡曲《听松》的作者是_____。
 A. 刘天华　　B. 华彦钧　　C. 刘德海　　D. 刘文金

5. 《病中吟》是_____处女作。
 A. 华彦钧　　B. 刘文金　　C. 刘天华　　D. 孙文明

6. 京胡独奏曲《夜深沉》是根据_____音乐曲牌改编的。
 A. 京剧　　　B. 曲剧　　　C. 昆曲　　　D. 徽剧

7. 板胡独奏曲《大起板》是根据_____改编的。
 A. 河北梆子　B. 河北吹歌　C. 河南板头曲　D. 京剧

8. 牙筝是朝鲜族的_____乐器。
 A. 弹奏　　　B. 击奏　　　C. 弹拨加击奏　D. 弓拉弦鸣

9. 艾捷克是塔吉克族唯一一种_____乐器。
 A. 吹奏　　　B. 击奏　　　C. 弹奏　　　D. 拉奏

10. 萨它尔是维吾尔族的_____乐器。
 A. 击奏　　　B. 弹奏　　　C. 吹奏　　　D. 拉奏

11. 根卡是藏族的_____乐器。
 A. 击奏　　　B. 弹奏　　　C. 吹奏　　　D. 拉奏

12. 二簧是_____族的拉弦乐器。
 A. 汉　　　　B. 蒙古　　　C. 瑶　　　　D. 纳西

13. 朝尔是_____族的拉弦乐器。
 A. 藏　　　　B. 纳西　　　C. 满　　　　D. 蒙古

（三）名词解释

1. 二泉映月　2. 步步高　3. 潮州二弦　4. 盖板子　5. 角胡　6. 光明行

7. 梅雨田

三、思考问题

1. 谈谈广东音乐乐器的构成。

2. 刘天华对二胡艺术的主要贡献是什么?

3. 客观评述阿炳在二胡音乐发展中的地位。

4. 简述我国胡琴系列拉奏乐器发展的展望。

四、鉴赏与背唱

1.《二泉映月》 2.《光明行》 3.《空山鸟语》 4.《病中吟》 5.《良宵》 6.《豫北叙事曲》 7.《一枝花》 8.《雨打芭蕉》 9.《连环扣》 10.《秦腔牌子曲》 11.《大起板》 12.《夜深沉》

五、文献导读

1. 冯光钰、袁炳昌主编:《中国少数民族音乐史》(第一卷),北京:京华出版社,2007年。

2. 冯光钰、袁炳昌主编:《中国少数民族音乐史》(第二卷),北京:京华出版社,2007年。

3. 冯光钰、袁炳昌主编:《中国少数民族音乐史》(第三卷),北京:京华出版社,2007年。

4. 袁炳昌、冯光钰主编:《中国少数民族音乐史》(上),北京:中央民族大学出版社,1998年。

六、相关链接

1. 中国民族乐器博物馆

2. 中国少数民族网

3. 中国古典音乐网

第八章

拉奏乐器与器乐(三)
——三根弦及以上的弓在弦内类

三根弦及以上弓在弦内的拉奏乐器在中国是一种比较有特色的乐器。这类乐器虽然不多,但从现存的乐器研究中,仍然可以探寻我国特有的音乐审美追求。

第一节 三根弦类

一、三胡

1. 名称。顾名思义,就是三根弦的胡琴,与二根弦相同的是弓在弦内。现存的三胡有三种:系列三胡、单独的三胡、和声三胡和彝族三胡等。

(1) 系列三胡,摆阔三弦胡琴、三弦高胡和三弦中胡三类。这是 1949—1956 年间,中国广播民族乐团张子锐设计制作的,代表乐曲是《沁源秧歌四重奏》。

(2) 刘志渊三胡(四川宜宾),20 世纪 70 年代制成,在二胡的基础上加一条低音弦,双码,能演奏八度、十度和声音程。

(3) 舒伟民三胡(上海歌剧院),20 世纪 70 年代制成,用凹形琴码,音色类似小提琴。

(4) 陈泽套筒三胡(四川音乐学院),是一种套筒三胡。

(5) 上海选筒三胡(上海民族乐器厂),有大小两个琴筒可以选用。(闵惠芬试用过)

(6) 李长春三胡(西安音乐学院),1979 年研制,琴头弯月形,琴杆是前平后圆的椭圆杆,琴筒是扁八方形,琴码和千斤呈阶梯形排列,双弓毛。

(7) 和声三胡,1996 年王永波设计制作,三根弓毛拉奏三根弦,可自如演奏三和弦。

(8) 彝族三胡是一个比较值得研究的少数民族独有的三根弦拉奏乐器。

第二节　四根弦类

四胡

1．名称。全称为四根弦胡琴,蒙古语音为侯勒禾胡兀二、胡兀尔;汉族叫四弦、四股弦、二夹弦;局外人称四胡。清代时又称提琴。是蒙古族和汉族共有的乐器,主要用于独奏、伴奏和合奏。

❋（参见图片　四胡形象图）

2．历史。可以参考以下文献。

（1）《成吉思汗箴言》:"您(成吉思汗)有抄儿、胡兀儿的美妙乐奏。"

（2）16世纪阿拉坦汗时期的宫廷壁画中有"提琴"（四胡）的绘画。

（3）在音乐论著《律吕正义·后编》卷七十五中有这样的记载:"提琴、四弦,与阮咸相似,其实亦奚琴之类也。"

（4）在《清朝文献通考》《西域图志》中,则称四胡为"披帕胡兀儿,即提琴也,圆木为槽,冒以蟒皮,柄上穿四直孔以设弦轴,四弦共贯以小环（千斤）,束之于柄。竹片为弓,马尾双弦,夹四弦间而轧之",与现代四胡相似。自清朝中叶以后,蒙古宫廷和民族器乐均日益繁荣,特别是随着好来宝、乌力格尔、长篇叙事民歌的相继产生,四胡的作用越来越突出,这使得四胡在当时几乎成为家家都有的乐器。

3．形制。四胡的制作材料主要是木、革和丝,但也有铜制四胡,也就是用铜代替木制材料。其中码、琴头和琴杆用一块木头制成;弦轴是四个呈圆锥形的木轴,四条弦,弓毛分两缕,在一三和二四弦间两组相同音高的弦间拉奏。

❋（参见图片　四胡形制图）

4．演奏姿势与技法。四胡演奏的方法与二胡基本相似,采用坐姿,两腿自然平放,脚跟自然着地。这样的演奏姿势能使表演者的身体一直保持稳定,又有利于充分发挥乐器的音响效果。汉族与蒙古族四胡的演奏技法基本相同,只是蒙古族按音的技法比较特殊一些。蒙古族演奏时直接用手指按弦;汉族在演奏四胡时艺人手指上通常要戴上钢套,艺人自称"手指帽"、"手套"等。不同地区、不同剧种所带的铜套位置不同。演奏方法上与蒙古族四胡相差不多,但技法较简单,无指甲顶弦等特殊演奏方法。

❋（参见图片　四胡演奏图）

5. 定弦。汉族地区的大四胡定弦为 c、c、g、g；中四胡定弦为 g、g、d^1、d^1；小四胡定弦为 d^1、d^1、a^1、a^1。音域都在两个八度左右。蒙古低音四胡的定弦则为：G、G、d、d；中音定弦为：d、d、a、a；高音为：d^1、d^1、a^1、a^1。音域都在两个到三个八度。

6. 代表曲目。蒙古族的代表曲目比较多，汉族比较少。

7. 关于四胡的改革。改革四胡是1962年以来，在四胡基础上逐渐改制成的，包括：大四胡、高音四胡、中音四胡、低音四胡、和声四胡、双筒四胡和新结构四胡等多种。

8. 其他几种四弦拉奏乐器。

（1）越调四弦，是河南地方戏曲越调文场中的主要伴奏乐器。因其弦槽下用以撑弦的山口形似象鼻，所以，又叫象鼻四弦。

（2）彝族四胡，比汉族和蒙古族的四胡体积小的拉奏乐器。外形与京胡相似。

（3）布依四胡，苗族称四弦胡，是布依族、苗族共有的拉奏乐器，主要在贵州地区的苗族和布依族中使用。

（4）四弦胡是壮族拉奏乐器。流行于广西壮族自治区，主要用为民歌和戏曲伴奏。

（5）四弦鲍提琴也是蒙古族拉奏乐器，在清代宫廷音乐"番部合奏乐"组合中使用。清代宫廷宴飨乐中包括蒙古乐，而蒙古乐又包括"番部合奏乐"和"箫吹乐"两种。形制与四胡基本相同。

第三节　非弦震动类

锯琴

起源于17世纪的西欧，意大利造船工人和伐木工人在劳动之余，用木条擦锯时发现，不同的位置可以发出高低不同的声音，几经发展，锯琴作为一种特殊的乐器进入了音乐艺术殿堂。传入我国也有一百年的历史了。外国叫乐锯，我国称锯琴。在我国锯琴大师王彭年的改制和演绎下，我国锯琴音乐在国际乐锯音乐节上，屡获金奖和银奖。

成功拓展案例与思考练习

一、成功拓展案例分析讨论

1. 简述大革胡等系列乐器的改革。
2. 拉奏乐器声部化追求利弊讨论。

二、思考练习

（一）填空

1. 四胡是_____两个民族共有的拉奏乐器。
2. 葫芦琴是_____奏乐器。
3. 除了蒙古、汉民族有四胡外，_____族和_____族也有自己的四胡。

（二）选择题

1. 粤调四弦是_____乐器。

 A. 吹奏　　　B. 拉奏　　　C. 弹奏　　　D. 击奏

2. 拉阮是_____乐器。

 A. 少数民族　　B. 中国古老的

 C. 外国引进的　D. 由弹奏乐器改造的拉奏

3. 系列三胡是_____乐器。

 A. 少数民族　　B. 中国古老的　C. 外国引进的　D. 改革

（二）名词解释

1. 彝族三胡　2. 布依族四胡　3. 竹提琴

（三）思考问题

1. 系列三胡改革说明了什么？
2. 拉阮的改革对中国民族管弦乐队的建设具有什么样的推动作用？

第九章

弹奏乐器与器乐类（一）
——竖置三根弦及以下类

弹奏乐器是指用手指、拨片或其他器物弹奏、拨奏,有时也击奏张紧的琴弦而发音的乐器。这是我国最丰富和最有特点的一类乐器组,可以非常肯定地说,正是由于弹奏乐器的丰富多彩,才使得中国民族乐器与器乐具有了独立于其他民族乐队之外的典型华夏音乐特征;同时,也是中国民族器乐的形态始终保持着独有美学含义的根本缘由。纵观中国弹拨乐器发展的历史,中国弹拨乐器始终按照华夏民族应有的审美意识不断拓展自我,并赋予了中国民族乐器与器乐特有的文化内涵。

三千多年以前周代出现的琴和瑟,可能是我国最早的弹弦乐器,而筝和弦鼗(在鼓上加弦是三弦的前身),出现在秦代(公元前3世纪)。我国弹奏乐器由"鼓"而衍展出的弹与拨的有机结合,以及古老而深邃的弹奏与拉奏的相得益彰,不仅使本土创造的弹拨乐器能够立足于世界非物质文化遗产之林,更使外来的弹拨乐器为我所用,成为中国乐种组合中不可或缺的重要组成部分。据不完全统计,中国弹奏类乐器有一百余种,我们将分三节对代表性乐器及器乐进行简介。

第一节 独弦类

一、独弦琴

1. 名称。独弦琴在民间称为匏琴或者独弦匏琴,因为只有一根弦而得名;属于京族弹奏乐器,故京语音译为旦匏;是我国京族代表乐器,常用来独奏、伴奏和合奏。

※(参见图片 独弦琴形象图)

2. 历史。最早记载出自《新唐书》:"独弦匏琴,以斑竹为之,不加饰,刻木为虺(hui 一种毒蛇)首,张弦无轸,以弦系顶。"

3. 形制。独弦琴按照琴身制作材料的不同可以分为竹制和木制两种;按照构成

的形制不同则可以分棒式、盒式和圆筒式三种。其构成部件主要有：琴身、摇杆、弦轴、琴弦、挑棒、共鸣筒及琴面上的16个品位。

❀（参见图片 独弦琴形制图）

4. 演奏姿势与技术。传统的曲目有《相思曲》《高山流水》《摇网床》《渔家四季歌》《激战边陲》《渔村晨曲》等。

❀（参见图片 独弦琴演奏图）

▶（参见视频《午夜心境》）

二、弓琴

1. 名称。又叫乐弓，因为脱胎于古代的猎弓而得名，是台湾高山族中仅次于竹簧和铁簧的使用的弹奏乐器。经常用于民歌和舞蹈伴奏。

❀（参见图片 弓琴形象图）

2. 历史。相关史料如"羿射十日"、"琴始于伏羲"等。据《吴越春秋》载"断竹、续竹，飞土逐肉"是黄帝时期的《弹歌》。清代《海东札记》卷四："削竹为弓，长尺余，或七八寸，以丝线为弦，一头以薄竹片折而环其端，承于近尾弦下，末叠系于弓面，扣于齿，爪其弦以成音，名曰突肉。"从现存弓琴形制的构成上看，它应该是我国最早的弹奏乐器。

3. 形制。弓琴的外形与猎弓相同，也是由弓和弦两部分构成；所用材料不同。弓琴的弓多用毛竹的板条、芭茅根等材质，琴弦常用草本兰科植物"月桃"叶晒干后挫成弦，或以藤丝、麻丝为弦。现在常用钢丝弦。

❀（参见图片 弓琴形制图）

4. 演奏方法。演奏时，将一端顶在嘴部牙齿间，另一端顶在硬物上，通过用左手大拇指按压琴弓下端改变琴弦张力，用右手一二指弹奏；可产生四音列，即 c^1、e^1、g^1 和 c^2，可以伴奏或独奏。

❀（参见图片 弓琴演奏图）

第二节　两根弦类

一、冬不拉

1. 名称与历史。冬不拉是我国哈萨克族以及我们的邻居哈萨克斯坦哈族人民最

具代表性和最普及的弹弦乐器之一。按照萨克斯乐器分类法,它属于弦鸣乐器类。冬不拉长期广泛流传于哈萨克民族居住地区,历史上,他们的活动地域从祁连山西部沿天山北路,阿尔泰山向西,直至里海、伏尔加河。而在我国本土,他们主要居住于新疆阿勒泰、伊犁、巴里坤等地。哈萨克民族由历代各古代部落组成,据记载,古代西域的乌孙人就是现在哈萨克族的主要祖先,两千年来,哈萨克人民一直以畜牧业为生,过着"逐水草迁徙"的游牧生活。今天,从公元3世纪的新疆克孜尔千佛洞第一百一十八洞的壁画《吹笛和弹冬不拉的乐伎人》中,仍旧能够看到冬不拉在古代演奏时的风貌。在牧业的流动环境里,哈萨克人文化生活相当重要的一部分,就是在白云底下,青草地上,弹奏着便于携带、祖辈们一直喜爱的冬不拉。

由于冬不拉与哈萨克族人关系如此亲密,人们对冬不拉来源的传说就变得千秋各异、奇特美妙。可以简要的归纳成:肠衣说、"康巴尔"说、求爱说(前三种见毛继增编著的《冬不拉与冬不拉音乐》)和国王失子说(《少数民族民俗资料》,全国少数民族民间文学讲习班)四种。其中,"国王失子说"是这样的:国王四处寻找与恶魔斗争而死的英雄儿子冬不拉,见到一个叫阿肯的牧民,牧民指着一棵红柳树说国王的儿子在那,国王生气地说,如果你不能让他和我说话,就处死你。阿肯截下树干,做成马勺形的乐器模样,张上两根羊肠,就弹奏起来。国王从那声音中回想起冬不拉从前的身影,明白儿子已经死去,但是人民却过上了美好的生活,于是,就以儿子的名字——冬不拉命名阿肯所弹奏的乐器。实际上,为什么叫冬不拉,有两种更现实的说法,一种是根据读音,"冬"代表乐器的发声,"不拉"是定弦的意思,合起来指的是弹弦乐器;另一种认为,"冬"是粗糙的木刻,"不拉"为张弦之意,指的是一种挖空了的木箱上张弦的乐器。其实,我们了解冬不拉乐器本身的各个部件和形制之后,就会明白传说与民间流传说法的来由的根据。

※(参见图片 冬不拉形象图)

2. 演奏方法。在弹奏姿势上基本保持传统方式,琴体抱怀中,右手手指拨弦,左手扶琴杆,按弦取音,曾有一些专业冬不拉演奏者吸收克尔克孜族考姆兹的杂技性演奏手法。传统冬不拉弹奏方法基本有两种,即急骤的弹拨和跳弦(慢弹),而且往往是两种手法交替使用。四指向下弹,大拇指向上挑,一下一上地按节奏反复演奏。在民间,艺人还在长期大量的实践中总结了部分可贵的指法和表现技巧(详见毛继增的《冬不拉与冬不拉音乐》一书)。

冬不拉最传统的演奏形式是冬不拉弹唱:

(1)民间叙事长诗的伴奏弹唱形式。这是最古老的口头文学传唱的途径,许多古老的叙事诗、故事、谚语等传统文化知识都是靠这样的弹唱源远流长的。这种弹唱的

曲调一般是固定的,带有说唱性质,以冬不拉伴奏,边说边唱。

（2）民俗活动中演唱和弹奏冬不拉。在节日庆贺、新娘出嫁、礼仪活动中,也都离不开冬不拉的音乐和诗的歌唱。

（3）夏日阿肯对唱,所谓"阿肯是世界上的夜莺,冬不拉手是人间的走马（好马之意）"。什么是阿肯呢？在前面的传说里就提到过。事实上,"阿肯"是对那些懂诗歌、能拉会唱的民间艺人的称呼。他们是民间艺术的保存者、传播者和创作者。阿肯活不到千岁,然而他的歌声可以流传千年。阿肯知识丰富、感情充沛、文思敏捷,能即兴弹唱而且斐然成章、形象生动。他们也能创作长篇叙事诗歌,在哈萨克民歌（短歌、叙事歌）的各个领域都有阿肯的贡献,优秀的阿肯在其创作活动中大多形成了各自的风格。他们凭一只冬不拉和嘹亮的歌喉,以无穷的智慧,即兴随口编唱歌曲,在民间普遍受到尊敬。

（4）阿肯对唱,主要是在阿肯之间展开的一种经常性的语言艺术活动。通常所说的是在阿肯间的诗歌对唱竞赛,而不是以歌代言的普通对话。对唱能考验阿肯个人即兴作诗作歌的才能和技巧。阿肯们各自演奏着冬不拉为自己伴奏,互相盘诘应对歌唱,你来我往,互不相让。但不管对方言辞多么激烈、刻薄,自己都不得发火恼怒,只能运用语言诗歌设法回敬对方。可以想见,冬不拉的音乐在这里起的作用是尤为重要的。代表人物有玛古勒以及玛吉提等人,他们不但有即兴歌唱的才情和能力,而且在冬不拉的演奏上也各有千秋,技艺高超。

❋（参见图片 冬不拉演奏图）

3. 代表曲目。冬不拉的乐曲在民间多达200余首,内容的表达主要有三个方面：

（1）对山、水、草原和家乡的赞美,其原因自然离不开哈萨克人民世代是靠山、靠水和草原而生存的因素。这类传统的代表乐曲有《戈壁滩的流水》《大菌湖》等,现代创作的协奏曲有《美丽的巴尔克鲁山》等。

（2）对草原上各种牲畜、动物的赞美,最多的是对马的描述。原因很简单,哈萨克人说"诗歌和骏马是哈萨克人民的两只翅膀"。我们也可以想象,在辽阔的草原上,孤独的牧羊人一边赶着羊群,一边弹起心爱的冬不拉,为自己消除疲劳与寂寞,也赞美给自己带来美好生活的大自然,的确是让人心仪的一幅景致,也更让人明白冬不拉流传深广的最直接原因。乐曲中对骏马赞誉的是最多的,有《枣遛马》《骏马》《赛马曲》《夜莺》等。

♪（参考音频《红玫瑰》）

（3）对人生、动物遭遇不幸的同情和忧伤,如《骄傲的姑娘》《单身小伙子》《小伙子的紫色马》《拐腿鹅》一类。

4. 音乐特征。因为每一支乐曲都有名称及来历,所以,演奏者在弹奏之前,总是先说几句开场白,简单地介绍所叙述的内容,然后便说:"诸位请听,冬不拉是如何讲述这个故事的。"

冬不拉除了音乐内容的丰硕外,更独具魅力的是音乐的旋律和节奏的展开。乐曲常常在开始的几个小节以和音连奏,给人以平稳的感觉,然后旋律紧接其后,而且常常通过各式模进、变奏和反复等手法展开。旋律伴随简单的和音进行,是这种双弦弹拨乐器的最大特点。

节拍与民歌一样,大多是 $\frac{3}{4}$、$\frac{2}{4}$ 拍,其间也有 $\frac{5}{8}$ 拍混合拍子,冬不拉伴奏或者独奏时候的节奏多将突破有规律的节拍,成为一种不规则的混合节拍,以 $\frac{3}{4}$、$\frac{2}{4}$ 拍为主的乐曲可能变成以八分音符为一拍,构成 $\frac{3}{8}$ 为主的混合节拍。在冬不拉的演奏中,$\frac{5}{8}$ 拍也是常见的,它的组合通常是 3 加 2 或者是 2 加 3。这与哈萨克人的游牧生活和马上民族是分不开的。

二、独塔尔

1. 名称。独塔尔是波斯语 dutar 的音译,其中,"du"翻译成汉语是"二"的意思;"tar"是汉语"琴弦"的意思,合在一起就是两根弦的乐器。汉语还有人写成都塔尔、都它尔和独它尔,是维吾尔族人普遍喜爱的乐器,被局内人称为维吾尔乐器之母。

❋(参见图片 独塔尔形象图)

2. 历史。正如其他一些重要的少数民族乐器的起源一样,该乐器的起源也有许多民间传说,然而这些传说并不能真正地说明独塔尔的起源,最多只能说明独塔尔最早的形制可能是用桑木和羊肠制作的。

《中国乐器大典》中说,公元 3—8 世纪维吾尔族人的棒状直颈乐器就是独塔尔的前身。然而,直到 14 世纪,传统的独塔尔才趋于形成并流传至今。这一段时间发生了什么使得独塔尔由棒状逐渐演变为今天的瓢形? 远在唐朝以前,新疆古代人民就曾创造过举世闻名的龟兹乐、高昌乐等。然而当时新疆各乐种的乐器与现在新疆民间流传的乐器基本没有什么共同点,当时出现的独塔尔的前身也与现在的独塔尔大相径庭,这是为什么呢?

首先,在古代,新疆人民就是一个能歌善舞的族群,尤其是丝绸之路开辟之后,新疆族群不断地吸收东西方音乐文化的长处,不断改革自己的乐器和器乐形态。10 世纪开始,维吾尔族人正式接纳伊斯兰教,独塔尔的得名即波斯语,可见它与伊斯兰乐

器的传入有着千丝万缕的联系。

弹布拉是伊斯兰音乐中的一件重要乐器,据波斯文献记载,这是一种在梨形共鸣体上有个长柄的木制乐器。有四弦、六弦等几种。在波斯,弹布拉这个名字不常使用,人们把与阿拉伯的弹不拉相同的乐器(四弦)称作赛塔尔。于此,我们可知"塔尔"在波斯语中意为"琴弦",那么大概也就可知赛塔尔为四弦的意思。从上文看,弹布拉与独塔尔比较相似,也许独塔尔是弹不拉流传到波斯的变异或赛塔尔传入新疆又与其前身结合而形成的。当然这也仅仅是猜测而已。

3. 形制。从制作材料上看,独塔尔的主要材料就是木和丝。其中,琴头、琴杆、共鸣箱、琴轴、琴码都是由桑木、核桃木或者杏木制作的;传统琴弦有羊肠弦、丝弦和尼龙弦等,现在也用钢丝弦,大中小三种规格,男女老少皆宜。多才多艺的维吾尔族人民,采用了雕花、绘图案和镶骨花等工艺来制作独塔尔,把它装饰得十分别致。大多是在琴杆的指板和琴品之间镶嵌骨花或刻绘图案,也有的在琴杆两侧和共鸣箱的背板上镶嵌黑白线条,一般以骆驼骨或牦牛角为材料。为了镶嵌这些独具特色的饰线,有时候竟要使用成千上百块小方形黑白骨片,这些独具特色的独塔尔,既是人们喜爱的民间乐器,又是巧夺天工的艺术品。

※(参见图片 独塔尔形制图)

4. 演奏与器乐。独塔尔都采用坐姿演奏,一般将乐器斜抱于怀中,左手抚琴并用手指按弦。小指仅在高把位或奏快速装饰音时使用,拇指仅用于演奏和音。右手用五个手指直接弹奏,而不借用任何外物。

※(参见图片 独塔尔演奏图)

5. 演奏技术。

(1)三种定弦:

① A、d 的四度定弦,可使用音域为 A-a^1 两个八度。② G、d 的五度定弦,可使用音域为 G-a^1。③ 两根弦皆为 d 的同度定弦,可使用音域为 d-a^1。

独塔尔的演奏技法复杂,右手尤为多样。

右手常用的弹奏法有以下几种:

(1)击弦奏法:维吾尔语称"哆科玛",是最常用的奏法之一,用食指、中指、拇指或五个手指头上下有节奏地弹拨琴弦。一般用以演奏情绪热烈、节奏性强、速度稍快的乐曲。

(2)麦尔吾勒奏法:食指、中指或食指、中指、无名指、小指并拢往下弹弦,再用拇指下弹,然后拇指上挑,食指、中指、无名指、小指亦跟随上挑。

(3)滚奏:拇指、食指、中指靠拢,拇指朝上,快速连续弹拨琴弦,常用于表现紧张

或欢快热烈的乐曲。

（4）滚奏法：在琴码最近处，用食指快速弹奏的方法，用于演唱木卡姆散板乐曲。

（5）赛克台奏法：一般在弹奏 $\frac{3}{8}$、$\frac{5}{8}$、$\frac{7}{8}$ 节拍的乐曲时，拇指与其他手指按照2:1的弹奏方法分工弹奏。

（6）断音奏法：与击弦奏法近似，除了拇指之外的其他手指自上而下短促弹奏法。

（7）勾弦奏法：是拇指、食指从上往下挑。

6. 代表人物与代表曲目。独塔尔的音色柔美动听，但也因击弦部位的差异而使音色有所变化，一般常在音孔与琴码之间弹奏，如靠近琴码时，发音就轻、弱，音色柔和；而靠近音孔时，发音则强。

传统独塔尔主要用于伴奏，现代独塔尔除了弹唱外，还出现了很多独奏和合奏艺术家。在新疆有许多出色的独塔尔演奏家，最著名的是则克力·艾勒帕塔，此外新疆艺术学院的木沙江·肉孜，被人们誉为"独塔尔第一把手"。他能弹唱十二套"北疆古典歌曲"和"十二木卡姆"等独塔尔乐曲，技艺精湛，为人称颂。他的同事阿米娜也是极为著名的独塔尔女演奏家，她的两只手都能娴熟地弹奏独塔尔。在库车县乌恰乡，年逾花甲的女艺人尼莎罕表演独塔尔时，能右手弹奏独塔尔，左手击鼓，边奏边唱，堪称一绝。

代表乐曲有：《玉格来依》《库尔特》《木夏乌热克木卡姆间奏曲》《艾介姆》《哈莱伦》《麦浪》《瓜田》和《幸福时代》等。

第三节　三根弦类

一、三弦

1. 名称。古代称为鼗或弦鼗，现代局内人也称弦子、鼓子等。张三根弦，故称三弦。音色独特，穿透力极强，在乐队中较突出。音域宽广，技巧灵活，表现力丰富，可用于独奏，亦可参加重奏和合奏，广泛用于中国曲艺、戏曲音乐及民族管弦乐队。

※（参见图片　三弦形象图）

2. 历史。秦汉时期。传说中，秦始皇统一中国修长城时，从北方征集来的农民，将现在所称的拨浪鼓用来调剂劳役生活。拨浪鼓也称货郎鼓、小摇鼓，古代称鼗鼓，后来拴丝弦，加长柄，用拨子拨奏，以成弹拨乐器，古称鼗，现称三弦。

唐代段成式在《酉阳杂俎·玉格》中描述三弦"如一酒榼,三弦,长三尺,腹面上广下狭,背丰隆"。由此看来,我国古代三弦和现今的小三弦形制大体相同,不同的是古代三弦的弦鼓略成方形,而现在的三弦早已演变成椭圆形。

唐代崔令钦《教坊记》:"平人女以容色选入内者,教习琵琶、三弦、箜篌、筝等者,谓之搊弹家。"此为三弦名称的最早文献,但其形制没有详细记述,唐代十部乐中也无三弦的记载。

在北京房山区云居寺,发现大约在公元937以前的辽代砖石塔上,刻有三弦伎乐石雕像。

四川广元罗家桥县罗家桥一、二号墓,修建于南宋淳熙年间(1174—1190)或稍晚,此墓出土的伎乐石雕中有演奏三弦的图像,其形制接近现代三弦。

河南焦作西,出土了金代三弦乐俑。

元朝时,三弦已经广泛应用于为民歌戏曲伴奏,如王实甫词,沈远曲的《北西厢弦索谱》等。

元代诗人杨维桢(1296—1370)在《李卿琵琶引》的小序中说"朔人李卿以弦鼗遗器鸣于京师",诗中说"今年冬游列吴下,三尺檀龙为余把"其中的"弦鼗遗器""三尺檀龙"皆指三弦。说明三弦在宋元明时期已广泛流传于全国各地。

明朝王圻《三才图》中有三弦形制图。

明代蒋克谦《琴书大全》卷五载:"锹琴者,状如锹蒲,正方,铁为腔,两面用皮,三弦。十妓抱琴如抱阮,列坐毯上,善渤海之乐云。"

明代徐会嬴《文林聚宝万卷星罗》载有三弦谱式。

明代竹制笔筒上刻的五人伴奏图中有三弦乐器。

文献记载,明代嘉靖年间,福建至少有36个姓氏家族,带着三弦迁徙到琉球亦即冲绳,在当地,传统上称沙弥弦,现在日本称"三味线",有大、中、小三种形制,仍然保持用大拨片弹奏,组歌伴奏称"三味线组呗",还有独奏、合奏。

明代《清稗类钞》说"'弹词'家普通所用乐器,为琵琶与三弦二事",弹词因弹拨乐器伴奏而得名,传统上又称"弦索调"。

现在仍然存见的弦索调三弦伴奏工尺谱有:

(1) 1657年的《北西厢弦索谱》。

(2)《西厢记全谱》。

(3)《太古传宗》。

明代万历年间,已经开始运用小三弦乐器。

19世纪中叶,我国北方地区开始流行大三弦,与小三弦并用。

清代乾隆初年的《庆丰图》中有弹三弦的表演者。

据清代《北京民间风俗百图》,三弦在宫廷音乐中至少是庆隆舞乐和番部合奏乐的重要组合乐器。

明清以后,三弦在民间和宫廷音乐中被广泛运用,同时也出现了一些名师高手,对三弦演奏技巧的发展和南北方的交流起到了促进作用。

清代毛其龄《西河词话》:"三弦起于秦时,本三代鼗鼓之制而改形易响,谓之弦鼗……唐时乐人多习之,世以为胡乐,非也。"

清代末期,除了出现"三弦弹戏",还出现了"三弦拉戏"的拉奏三弦乐器,类似今天的坠琴和雷琴。

现存的三弦乐器非常普及,基本可以分为大、中、小三种。它们都是独奏、伴奏、合奏中重要的组合乐器。

3. 形制。三弦的制作材料主要是木、革和丝。三弦的形制特点主要体现为三弦、长颈、无品,演奏颇具特色,按弦方便,可任意在每根弦上滑指。具体说,它可上滑、下滑、滚滑和虚滑等,另外也可做双弦和三弦滑指等。三弦的琴头是铲形,有的镶嵌骨花,有的雕刻花纹,中间开槽引弦;弦轴,通常刻有螺状花纹,主要作用是固定弦的紧度;琴杆是前平后圆的半圆柱体,又称弦担;弦枕,是琴杆上端卡在弦槽里的一块白骨,也叫"天码";弦冠,弦冠在鼓腔下面弦担的底端,除了起装饰作用外,还具有系住三条弦的作用。弦码:码子是三弦的附件;传统用丝弦或尼龙弦,现在用尼龙钢丝弦,内弦为里弦,外弦比里弦高八度,中间弦与里外弦成四五度关系,叫中弦;琴鼓就是共鸣箱,俗称鼓子,局内人称鼓头或鼓腔,鼓框是椭圆形,由四块弯凹形木料构成,上面镶嵌白色兽骨,起聚合缝隙和装饰的作用。中国三弦的共鸣箱两面都蒙蟒皮,又称鼓皮,日本三味线蒙猫皮,也有蒙板面的。鼓皮是决定音色好坏的最重要部分。一般说来,皮的鳞呈正方形,表面细匀平滑,光泽鲜艳并带有油性的较好,人们称之为"活莽皮"。琴码置于蟒皮中央。传统三弦用骨质拨子弹奏,现在用指甲弹奏,一般都是骨制的假指甲。

❈(参见图片 三弦形制图)

4. 三弦的定音。实际上,三弦的定弦法有很多种,但局内人基本有两种传统定弦法,一种是中弦与里弦定成五度关系的叫硬中弦;另一种是中弦与里弦定成四度关系的叫软中弦,因为里弦和外弦是八度关系,所以,三弦的音域一般都在三个八度左右。

5. 演奏技巧。三弦属于抱弹类乐器,既可用指甲弹弦,又可用拨棍或拨片拨弦,是名副其实的弹拨乐器。三弦采用坐姿演奏,左手托杆手指按弦取音,并有吟、打、绰、注、搬、拈、揉、滑、捂和单滑、滚滑、吟弦、揉弦、滑指和抹弦等技巧;右手弹弦或拨

弦并有弹、划、滚、挑、拨、扫、扣、分和撮等演奏技巧。

三弦虽然是曲艺的主要伴奏乐器,但是演奏性很强,不论什么作品,包括文段子和武段子。三弦的整个伴奏自始至终没有固定的曲谱,而是遵从传统拖腔保调的规律即兴伴奏,一气呵成。可用八个字简单概括"起、托、扶、补、扫、裹、拿、随"。

三弦在曲艺伴奏中采用不固定音高定弦,因人的嗓音高低而异,首调概念,通常分为四个基本把位,即上把、中把、下把和底把。

三弦在大鼓伴奏中有"低弦高弹"手法,即定弦低(第一弦多定 C 或 D),如京韵大鼓《剑阁闻铃》等;在单弦伴奏中有"高弦低弹"手法,即定弦高(第一弦多定 a),主要在上把和中把等把位演奏,例如《风雨归舟》和电影《骆驼祥子》音乐。

除此之外,三弦的艺术表现力随着我国民族音乐的蓬勃发展,不断得到提高和加强,它既能演奏以旋律为要素的单调音乐,也能演奏简单和声以及复调多声。不仅能表现汉族五声调式音程及十二平均律之外的表现性音程,也可以演奏无调性音乐。

6. 种类。我国许多民族都使用三弦,有些民族的三弦与汉族基本相同,如蒙古族、壮族和哈尼族等。下面简介几种:

(1)大三弦,因为主要是给大鼓伴奏,所以这是大鼓三弦的简称,局内人又称书弦,意思就是给说书伴奏的三弦。除了伴奏外也用来合奏或独奏,属于中音乐器。一般定弦是 D、A、d,也有最高可定为 G、d、g,按实际音高记谱。定弦 D、A、d 的,可奏 D、G、C、F 四个调。其他 A、bB、bE 也能演奏,但难度较大。定弦 G、d、g,可奏 G、C、F、bB 四个调,其他 D、bE、bA 三个调难度较大。

(2)小三弦,因为经常给昆曲做伴奏,因此又叫作曲弦;因为经常给南方曲艺和戏曲做伴奏,所以又称南弦;在南方一些乐种的乐器组合中,又叫南三弦等。然而,即使都是南方的剧种或乐种,所用的三弦也有不同的差别。例如,评弹所用三弦,与昆曲和广东音乐所用三弦等,都是不同的。少数民族的小三弦与汉族普通三弦相似,区别在于弦是用较粗的铁丝做的,琴码用铜币加一节铁棒,而鼓子则蒙蛤蚧皮和羊皮;音量小而实。

(3)南音三弦:属于高音乐器,也有简称南弦的。可以解释为演奏福建南音的三弦,主要流行在福建南音发达的闽南地区,包括台湾地区。形制与普通小三弦一样,只是共鸣箱比一般小三弦略大,呈圆角长方形,用丝弦定音,定弦为 a、d^1、a^1。指法独特,记谱和名称符号与南琵琶相同,是南音两大弹奏乐器之一。

(4)潮州小三弦:又名广弦。流行于广东潮州、汕头等地,是潮州弦诗乐、潮州细乐、广东汉乐等乐种的主要组合乐器。定音为 f、c、f,必以指弹,因为演奏技术要求较高,所以有"千日琵琶百日筝,半世三弦学不成"俗语。代表人物有罗九香等。

另外还有蒙古族三弦、满族大三弦、白族龙头三弦、苗族三弦、景颇族三弦、傈僳族三弦、彝族三弦、基诺族三弦、傣族三弦、拉祜族三弦等,都是比较有影响和有少数民族特点的三弦乐器。

7. 三弦的曲谱及名家。

(1) 传统曲谱文献:

① 最早的应该属于明朝万历年间徐会嬴编撰的《天下通行文林聚宝万卷星罗》第十七卷中的三弦谱,用天干谱记谱(音位谱式),包括《鹅浪儿》《锁南枝》《带得胜令》《带玉环》《群对迎仙客》《清江引》《群对沽美酒》七首。所谓的天干音位记谱法,就是用天干表示按音位置的记谱法,即左手在一弦上的按音,从空弦音到食指音、中指按音和无名指按音的记谱顺序是表示天干的甲乙丙丁;由此类推二弦上从二指音到无名指音的顺序则记成戊己庚;三弦上从二指音到无名指音的顺序就记成辛壬癸。而右手的指法和弹奏的时值,则用圆圈表示。

② 其次是清乾隆年间蒙古族荣斋编撰的《弦索备考十三套》中有十一首有三弦分谱,系工尺谱。

(2) 现代曲谱文献:

① 1941年,重庆青木关国立音乐学院杨荫浏编的《三弦谱》。

② 1975年,王文凤编的《三弦弹奏法》。

③ 1983年,李凤山、张棣华编的《三弦演奏法》。

④ 1984年,周润明、王志传编的《三弦基础知识》。

⑤ 1986年,人民音乐出版社出版的《民族器乐传统独奏曲选集三弦专集》。

⑥ 1987年,《三弦曲集》(二)。

⑦ 1987年,人民音乐出版社出版的中央音乐学院王振先编的《三弦练习曲选》。

⑧ 1989年,人民音乐出版社出版的中央音乐学院谈龙建编的《三弦演奏艺术》。

⑨ 1988年,《清故宫王府音乐——爱新觉罗·毓峘三弦传谱》。

⑩ 1989年,李乙编的《大三弦曲目选》等。

三弦名家主要有:韩永忠、韩永禄、韩永先、王玉峰、张老五等。

♪ (参考音频《合欢令》)

成功拓展案例与思考练习

一、成功拓展案例——三弦在日本的改革发展启示分析与讨论

1. 日本进行三弦乐器与器乐改革分析。
2. 三味线与中国三弦艺术比较讨论。

二、思考练习

（一）填空

1. 三弦是在秦代由_____发展而来的。
2. 冬不拉是_____族弹奏乐器。
3. 独塔尔是_____族弹奏乐器。

（二）选择题

1. 传统冬不拉有_____弦。
 A. 一根　　　B. 两根　　　C. 三根　　　D. 四根
2. 独塔尔有_____弦。
 A. 一根　　　B. 两根　　　C. 三根　　　D. 四根
3. 三弦的代表曲目是_____。
 A.《大浪淘沙》　B.《大起板》　C.《夜深沉》　D.《卖菜》

（三）名词解释

1. 弦鼗　2. 彝族小三弦

（四）思考问题

1. 日本三味线的改革给我们什么启示？
2. 中国少数民族弹奏乐器的总体特色是什么？

三、鉴赏背唱

1.《骏马》　2.《木夏乌热克木卡姆间奏曲》　3.《大浪淘沙》　4.《泣颜回》

四、文献导读

1. 中央音乐学院民族器乐系、音乐理论系编:《民族乐器传统独奏曲选集三弦专

辑》,北京:人民音乐出版社,1981年。

2. 周润明、王志伟编著:《三弦基础知识》,北京:中国广播电视出版社,1984年。

3. 王耀华著:《三弦艺术论上中下卷》,福州:海峡文艺出版社,1991年。

4. 谈龙健整理:《清故宫王府音乐——爱新觉罗·毓峘三弦传谱》,北京:人民音乐出版社,1988年。

五、相关链接

1. 中国音乐学网
2. 中国乐器数字博物馆

第十章

弹奏乐器与器乐(二)
——竖置四根弦及以上类

四根弦的弹奏乐器(弹拨乐器)已经成为现代中国民族乐器中最主要的形制类型,并作为重要的民族特色在民族管弦乐队中发挥着不可或缺的主体作用,甚至可以毫不夸张地说,倘若中国民族乐队中没有四根弦的弹拨乐器,那么,该乐队也就不能称为真正意义上的中国民族管弦乐队。

第一节　四根弦弹奏类

一、琵琶

1. 名称。琵琶被誉为中国民族乐器之王,由其演奏方法而得名。

❋（参见图片　琵琶形象图）

2. 历史。琵琶的发展在我国古代有如下几个辉煌时期。

第一个辉煌时期是北齐到唐代。这个时期的代表人物是以曹妙达为代表的曹氏琵琶家族,因为该家族世袭琵琶演奏技术,曹妙达更是在隋代因此而入朝为官,成为朝廷任命的最大音乐官职。

第二个辉煌时期是唐朝。盛唐时期琵琶发展的辉煌标志,一是十部乐乐器组合中,琵琶是绝对的主奏乐器;另一是琵琶演奏家的大量涌现,如曹氏家族的曹保、曹善才、曹纲、裴兴奴,当时局内人称"曹纲有右手,兴奴有左手"。还有康昆仑被号称琵琶第一手,以及因琵琶比赛获奖而为乐官的段善本等。唐代琵琶的演奏技术所达到的高峰,我们可以从白居易的《琵琶行》中探窥端倪。另外,唐代末期,琵琶乐器本体也发生了一些改革性质的变化,包括演奏姿势的变化等。

第三个辉煌时期是明清。一个是琵琶乐器本身在此时期已经发展成十至十二品;另一个是琵琶名曲大量涌现,如《十面埋伏》《霸王卸甲》等。

第四个辉煌时期则是近现代。近现代琵琶本体有了突飞猛进的改革,六项多品的平均律琵琶、人工指甲演奏的多元技术、与多元乐器组合进行重奏、协奏和交响化的器乐创作与演奏等,使得琵琶艺术的发展达到了前所未有的高峰。

3. 种类。从传统最初可以能指为我国近代所指的琵琶乐器,到现代特指的琵琶专门乐器,琵琶的种类繁多,但比较有代表性的琵琶乐器可以罗列如下。

（1）五弦琵琶:文献记载的五弦琵琶是隋唐十部乐中的主奏乐器,并且系丝绸之路从印度传入我国。这种五弦琵琶从南北朝时期传入隋唐,五百多年一直流传广泛,经久不衰,以至于东传日本,虽然从宋代到今天,四弦琵琶已经大面积地取代了五弦琵琶,但在日本和我国的福建地区至今仍然保存着这一古老乐器。

※（参见图片 琵琶形象图）

（2）南音琵琶。南音琵琶是现代人对这一古老乐器的称谓,实际就是唐代的五弦琵琶在今天的存见形式。与古代五弦琵琶有所不同的是,现代南音琵琶已经是四弦琵琶了,形制以及演奏姿势和演奏技术等基本还保留着古代传统样式。

（3）现代琵琶形制多样,如四项、六项多品的琵琶,专业与业余琵琶等丰富多彩,主要有10品、18品、24品、25品和28品等。

（4）响琶。为了适应现代民族管弦乐队的音响发展需要,乐器改革家们将琵琶的背板也改成像面板一样的响板共鸣板,用大提琴琴弦代替传统丝弦,并用大提琴定弦法在现代民族管弦乐队当中使用。

（5）月琶。乐器改革家在琵琶的原型中加入了月琴形制元素,使琵琶发音具有月琴和琵琶两种音色,并以小提琴琴弦替代传统丝弦,但按照传统方法来演奏,一般用于京剧伴奏与合奏乐队。

（6）高音琵琶。高音琵琶将琵琶共鸣箱的右上端挖出一个月牙形的空隙,面板上开两个音窗和音孔,共鸣箱中设有音柱,发音比一般琵琶高一个八度。

（7）电琵琶。就是在一般琵琶内装上现代电子扩音器等扩音设备,使琴弦的物理振动扩充为电讯号而达到增加音量的效果。

4. 形制。现在制作琵琶的材料基本是木、丝和人造合成材料等。与传统相同的是,现代琵琶的头、身还保持用木质材料,形制、弦制与装饰、尺寸等却有诸多改变,尤其是丝弦已改变为各种金属弦等。

※（参见图片 琵琶形制图）

5. 系弦方法。传统上的系弦方法,因为用丝弦,所以就非常讲究,从缠弦、老弦,到中弦、子弦,弦轸与弦之间的对应,穿系步骤与环节对应等,都不可随意匹系,都有一套比较科学的程序。

现在虽然一般用金属弦,但方法也比较讲究。因为金属弦一般下端都有一个小圆圈,作为系弦的基础,所以,会出现如下三种系弦法:

(1)浪弦系弦法,就是将弦下端的小圆圈搁置在覆手外侧,从而使弦与品位之间形成较大距离的系弦方法。

(2)将小圆圈搁置在覆手内侧,从而使弦与品位之间形成较小距离的系弦方法。

(3)将小圆圈与弦套插后,搁置在覆手内侧的弦身里边,从而保证折弦部分不易折伤等。

注意:上述三种方法不易在同一个琵琶上轮换使用,若一个琵琶使用了其中一种方法,就始终使用一种方法,不易相互更换。

6. 发音特点。由于琵琶的形制和演奏特征是靠指甲的琵和琶的两种弹拨动作等因素决定,发音特点是音头短,但音腹长而均匀,为此,传达到人耳的衰减量就相对其他弹拨乐的声音要小,局内人经常说其声音穿透力强,其音尾自然而然地延留时间较长;加之演奏中轮指等技术的独有特征,使得琵琶的声音特征具有音头与音头的点与点密集连接的特点。正如白居易在《琵琶行》中所描述的那样:"大弦嘈嘈如急雨,小弦切切如私语,嘈嘈切切错杂弹,大珠小珠落玉盘……银瓶乍破水浆迸,铁骑突出刀枪鸣。曲终收拨当心划,四弦一声如裂帛。"

7. 演奏姿势。传统上的琵琶一般都采用坐姿演奏,唐代以前,尤其是在宫廷音乐的乐器组合中,琵琶是横抱在身上演奏的。现在福建南音中的琵琶,仍然保持着这种古老传统的持琴姿势。白居易《琵琶行》中说的"犹抱琵琶半遮面"的演奏姿势,有可能在唐朝民间已经开始改变了抱琴的姿势,从而接近现代的持琴方法。现代琵琶也大多采用坐姿演奏,只是将琵琶竖抱在怀中,同样是左手按弦,右手弹拨,但有时左手也有拨奏动作。现代还有一种为了表演方便而采用立式的演奏姿势,通过外加悬挂设备,将乐器挂在腰带上进行演奏。无论是传统姿势还是现代姿势,琵琶的演奏技术都强调左右手技术。传统上,强调左手技术的琵琶乐曲往往被称为文曲;强调右手技术的往往被称为武曲;而左右手技术都强调的,则被称为大曲。现代的琵琶曲往往三者兼顾。

❀(参见图片 琵琶演奏图)

8. 演奏技法。右手常用技术有:弹、挑、勾、抹、剔、泛音、双弹、双挑、分、扣、扫、拂、摇指、滚、轮等。左手常用技术有:吟、揉、带、撇、打、颤等。左右手配合的常用技术有:煞弦、绞弦等。

9. 风格流派。严格意义上说,琵琶在几个发展高峰时都有流派产生,并且每个流派都有一定的传承关系,隋唐以前是这样,唐代更是如此。即使是自清代开始有明确

文献记载的琵琶流派也不例外。琵琶流派传统的大集合,就是清代初期文献开始记载的琵琶南北两大流派。

(1)南方流派,简称南派或浙江派,技术特点是轮指时采用"下出轮",代表人物是陈牧夫,代表乐曲有:《海青》《卸甲》《月儿高》《普庵咒》《将军令》《水军操演》《陈隋》《武林逸韵》等。

(2)北方流派,简称北派或直隶派,与南派技术特点明显不同的是,北派轮指正好与南派的指序相反,采用的是"上出轮",代表人物是王君锡,代表乐曲有《十面埋伏》《夕阳箫鼓》《小普庵咒》《燕乐正声》等。

(3)华派,又称无锡派,综合南北两派技术特征,"上出轮"与"下出轮"因乐曲需要而用,记谱全部采用工尺谱,并标有比较详细的演奏指法,我国出版的第一本琵琶曲集华秋萍《南北二派秘本琵琶谱》三卷就是无锡派代表乐曲文献,同时学习南北两派技术的还有华子同。此流派对近现代琵琶流派的形成和发展起到了重要的承前启后的作用;其琵琶曲集已经成为近现代琵琶发展史上里程碑式的宝贵文献。

(4)平湖派。平湖派对琵琶演奏技术发展的最大贡献,就是结束了左手大指和小指不参与演奏取音的历史,同时,也将传统上以"下出轮"演奏技术为主的乐曲,大胆使用"上出轮"技术演奏,形成南北交融、文武双全的艺术风格。代表人物有以"琵琶癖"自居的李芳园,还有李其钰、吴梦飞、吴柏君和朱荇青(朱英)等,代表乐曲文献有《南北派大曲琵琶新谱》《南北派十三套大曲琵琶新谱》《怡怡室琵琶谱》《朱英琵琶谱》等。

(5)浦东派。浦东派的技术特点是:使用大琵琶,创造性地发明了变换音色奏法、锣鼓奏法、并弦奏法、轮滚四条弦奏法、扫撇奏法、风点头奏法、变化弦数奏法、单飞与双飞奏法、夹滚与长夹滚奏法、夹弹与夹扫奏法、大摭分与小摭分奏法等。代表人物是传说中的鞠士林(清代嘉庆年间人),及其徒子徒孙鞠茂堂、陈子敬、倪清泉、沈浩初等,代表曲目有《鞠士林琵琶谱》《陈子敬琵琶谱》《养正轩琵琶谱》等。

(6)崇明派。崇明派虽然产生在南方通州地区的崇明岛,但最早在清康熙年间传入这里的却是以白在湄为代表的北派琵琶。崇明派的技术特点是:擅长"下出轮"指技术,但又重夹轻轮,也就是重视单音的演奏质量,以及夹弹音的完整性和艺术性;轮指技术轻易不使用,只有必须使用时再用"下出轮"谨慎奏之。音乐上讲究柔和细腻,雅静而纤细。代表人物有:蒋泰、黄秀亭、沈肇州、樊紫云、樊少云等师徒传承关系的演奏家等。代表文献及乐曲有《瀛洲古调》(又称《梅庵琵琶谱》)《飞花点翠》《昭君怨》《鱼儿戏水》等。

(7)汪派,就是以汪昱庭个人名字命名的流派,又称上海派。其演奏技术的特点

是:虽然传承于以"下出轮"指为主要特征的南派,但对南派传统乐曲却大胆使用了北派的"上出轮"指技术,将南北两派的演奏技术特点相容并蓄、融会贯通,成为我国近现代琵琶艺术发展高峰的技术基础。代表人物有:王惠生、陈子敬、汪昱庭、林石城、卫仲乐、孙裕德、李廷松、程午加、蒋风之、刘德海等。代表文献有:汪昱庭《琵琶演奏法》等。

10. 定弦。现代琵琶四根弦的定弦一般是:A、d、e、a,即 D 调,并常使用双音校验法(初学者用)和泛音校验法(已会弹奏泛音者用)进行校验。而在实际演奏中,演奏者往往根据乐曲表现的需要,对基本定弦进行必要的改变,尤其是演奏传统乐曲时,如系列特殊定弦:

(A) "A、B、e、a":《海青》《霸王卸甲》等曲用之。

(B) "A、B、e、e":浦乐派的《将军令》用之。

(C) "E、B、e、e":平湖派的《汉将军令》《满将军令》用之。

(D) "A、e、a、a":无锡派的《将军令》用之。

(E) "G、d、e、a":《小普庵咒》用之。

(F) "B、d、e、a":《隔雾闻钟》用之。

(G) "$^\#$F、B、e、a":《舞名马》用之。

(H) "A、$^\#$c、e、a":荡调弹唱《渔家乐》《十二个月》等用之。

(I) "$^\#$F、d、e、a":《普庵咒》的尾声《清江引》用之。

另外,活动山口也可以改变调高。因此,可以试用活动山口。

11. 音域。由于现代琵琶最多的可达六项三十品,所以其音域一般也可达到大字组的 A 到小字三组的 e^3。

12. 琵琶名曲。琵琶名曲很多,但有代表性的名曲应是《海青拿天鹅》。该曲是琵琶文献记载中最古老的琵琶乐曲,后世有多种版本和名称变种,如《海青拿鹅》《放海青》《拿鹅》《海青》等。当然,其他代表曲目还有诸如《十面埋伏》《霸王卸甲》等。

(参见视频《霸王卸甲》)

13. 演奏家。近现代几位有重要影响的琵琶演奏家大致如下:

(1) 何柳堂(1872—1934),广东音乐的作曲家,番禺人士,擅弹琵琶,最早改编并演奏广东音乐《雨打芭蕉》,也是其代表作品之一,后又创作和改编其他代表作品《赛龙夺标》等。

(2) 程午加,琵琶演奏家,1902 生于上海奉贤,师从家父擅弹崇明派的《瀛洲古调》,多才多艺,曾随王燕卿学习山东诸城古琴,随郑觐文学习古琴、古瑟、箜篌,还随汪昱庭学习汪派琵琶。

（3）林石城，现代汪派琵琶代表人物之一，是沈浩初嫡传弟子。他先后任上海音乐学院和中央音乐学院琵琶教授，桃李满天下，著名学生有刘德海等，代表作品有《琵琶三十课》《琵琶演奏法》《琵琶练习曲选》《工尺谱常识》等。

（4）刘德海，河北沧州人，1937年生于上海，是林石城的琵琶专业学生，并留校任教，后到中国音乐学院任教至今，桃李满天下，著名学生有杨靖等。其演奏特点是基本功扎实，但又勇于大胆创新，从传统曲目到现代创作作品都有其独特的演奏风格，其高超的演奏艺术成为现代琵琶演奏艺术的标杆。其代表作品有《草原英雄小姐妹》《一指禅》等。

二、火不思

火不思是竖抱演奏的四根弦蒙古族弹拨乐器，蒙古语是琴的意思，相关文献中也有记载为"虎拨思"、"琥珀词"、"琥珀槌"、"好比斯"、"和比斯"、"胡不思"、"胡拨"、"胡不儿"或"浑不似"等。现代云南纳西族将其称为苏古笃的弹奏乐器，原名就是"火不思"，是公元13世纪由北方蒙古族传入的古老弹奏乐器，又叫"色古笃"、"胡拨"和"琥柏"等，纳西族语言是"一定要学会"的意思。火不思的代表乐曲有《阿斯尔》《森吉德玛》《小黄马》《黄旗阿斯尔》等。苏古笃的代表乐曲有白沙细乐中的《笃》《一封书》和《铜锅滴水》《万年欢》《代五》《叨叨会》《寄生草》《浪淘沙》《美丽的白云》等。

♪（参考音频《阿其图》）

三、扎木年

局内人简称"扎年"、"木聂"、"占木聂"和"扎木聂"等，因为张六条弦，故汉族又称其为"藏族六弦琴"，是藏族的弹奏乐器。藏族语言的"扎木"是"声音"的意思，"年"是"悦耳好听"之意，"扎木年"就是"声音悦耳的琴"。扎木年流行于西藏、四川、青海和甘肃等地区的藏族居住地，主要用于藏族歌舞伴奏，如囊玛（意为"内府乐"，藏族古典歌舞艺术形式）、堆谢（藏族民间歌舞，汉族称其为踢踏舞）、拉依（藏族的山歌）等。其有传统扎木年、改良扎木年和低音扎木年三种形式。

第二节　四根弦拨奏类

一、柳琴

1. 名称。柳琴的全称是柳叶琴,意思是用柳木制作的像柳叶形状的琴。局外人还称其为土琵琶或金刚腿。传统上,主要用于柳琴戏和泗州戏的伴奏,只流行于鲁、苏、皖等农村地区;改革后,包括五弦中音柳琴、桐木柳琴、六弦柳琴、玉柳琴和双共鸣箱柳琴等,已经成为我国重要的弹奏乐器。

❀(参见图片 柳琴形象图)

2. 历史。柳琴的历史不是很长,大概只有几百年。柳琴原是苏北鲁南一带柳琴戏、安徽泗州戏、浙江绍兴乱弹等地方剧种的主要伴奏乐器。

3. 形制。传统柳琴的外观形制与琵琶很相似,构造分为琴首和琴身两部分。传统柳琴的琴体偏大,整个琴体为木制,仅装有两根或三根琴弦,并无音窗,琴码为平底琴码,且属于中音乐器,音域较窄,转调不便,音色欠美,杂音较多,与其他乐器结合音色不够理想,因而很难适用于民族管弦乐队中。柳琴的改革在保留原有风格、优点的基础上,恰好弥补了这一点。改革后的现代柳琴常被用来作为独奏以及民族乐队弹拨乐器组的高音声部乐器。改革后的现代柳琴在外观上基本保持了传统柳琴的风貌,琴体的制作材料仍为木制。但与传统柳琴相比,现代柳琴在形制上缩短了琴身,适当改变了琴腹的结构,使其结构更为小巧;在面板两侧各开一个椭圆形的音窗,增大了发音箱的振动,从而有效地解决了音准问题;还在原有音品上镶铜片,使发音反应灵敏、耐磨,大大延长了使用寿命。另外,现代柳琴共装有四根弦,品位增至二十四品;在用弦上以尼龙弦或合金弦替代了传统的丝弦,不仅增大了音量,而且美化了音色,同时还保持了传统音色的特质。

❀(参见图片 柳琴形制图)

4. 定弦与音域。现代柳琴一般采用固定音高定弦法,并保留了传统柳琴五度定弦风格。四弦分别为 g、d^1、g^1、d^2。音域扩展为 $g-d^4$ 四个八度。同时它还根据十二平均律来补齐半音,方便转调,还可演奏各种常用的和音、和弦。此外,现代柳琴使用以透明的赛璐珞(塑料的一种,用硝化纤维和樟脑混合加热溶化并经过机械加工制成,无色透明,也可以染成各种颜色,很容易燃烧。用来制作电影胶片、玩具、文具等)、尼龙为料的三角拨片代替传统柳琴套来演奏,不仅纯化了音质,同时也美化了音

色。从现代柳琴的改革中,我们不难看出柳琴在改革发展中的变化集中体现在形制上,琴体变小,开音窗,改用阶梯拱形桥码,并在品上镶铜片;品位增加,扩展音域;同时,在增加弦数的基础上,又把制作弦的材料改成金属,并采用固定音高来定弦,以此方便转调;演奏辅助器具由新制三角拨片代替了传统柳琴套。同时,我们也看到现代柳琴在改革发展中,外观形制、制作材料、五度关系定弦、音色特质,以及演奏姿势都较好地保持了传统的风格特征。

5. 演奏姿势与代表曲目。现代柳琴的演奏姿势与传统相同,传统柳琴一般带竹制的柳琴套坐着演奏,双腿交叉相叠,将琴搁置在腿上,一般是右腿,左手按弦取音,右手弹拨演奏。左脚尖与右膝盖和头三个部分成纵向的直线。琴背的下半部紧贴小腹,使琴置稳。琴的上半部要向身体的前方稍倾斜,使琴颈部和胸部之间有一拳左右的距离。琴的面板朝前,并略向上,使演奏时不低头看品为宜。代表曲目有《春到沂河》《幸福渠》《柳琴戏牌子曲》等。

▶(参见视频《春到沂河》)

第三节　多根弦弹拨类

一、弹拨尔

1. 名称。来源于阿拉伯一种译为坦布尔或丹布尔的古老弹拨乐器,在我国新疆维吾尔自治区主要用于为十二木卡姆伴奏,也用于独奏与合奏。

※(参见图片　弹拨尔形象图)

2. 历史。维吾尔族有着古老而优秀的音乐发展史,中亚细亚的音乐文化在丝绸之路上的分享与交融中,更多地在我国的维吾尔族音乐文化中保留着稳定与变异性特征,尤其是在乐器与器乐文化中。

早在10—14世纪中叶,维吾尔族就借鉴波斯和印度的二弦和三弦等乐器,创造了库布孜、热瓦普、独塔尔、弹拨尔和萨塔尔等乐器,并在日常生活的不断发展中,成为今天维吾尔族人民不可或缺的重要音乐内容。

当很多不同于自己民族的文化习惯出现在面前时,总会有人来对比两种文化的不同,并发现自己的缺点,吸收对方的优点。文化的融合让维吾尔族在不同历史时期的各个方面,都有不同程度的飞跃。当然,音乐文化也不例外。早在14世纪时,南疆地区就有职业的民间艺人存见。

14世纪,木卡姆这种音乐形式出现后,这些弦乐器都成了木卡姆的伴奏、独奏乐器,尤其在其中的"麦西莱普"中最为重要。这种由众多乐器伴奏、上百首器乐曲构成的舞蹈乐曲,独立的器乐曲就有70多首。

3. 形制。从制作材料上看,弹拨尔的制作材料主要是木和丝类。然而,从形制构成上看,南疆的弹拨尔主要是传统的高音乐器,而北疆和东疆的弹拨尔要较南疆的弹拨尔晚些,且是中音乐器,属于南疆弹拨尔的改良后乐器。

✵(参见图片 弹拨尔形制图)

传统的南疆弹拨尔,一般有五根弦,琴身总长度有1.35m左右,整体上像一个葫芦瓢安上了一个长柄,只是葫芦瓢上蒙上了桐木板,而成了乐器的共鸣箱。虽然张五根弦,但两条内弦和两条外弦都定相同音高g,中间一条弦,则定为d^1,从而构成四五度定弦,按弦指板上缠有16个品位;外面相同音高的两根弦为主奏弦,中弦和相同音高的两根内弦,则主要演奏和声共鸣。

北疆和东疆的弹拨尔从形制上看要比南疆的弹拨尔大一些,因为是中音乐器,所以,整个琴身长度要有1.5m左右,18个竹制按音品位,共鸣箱也比南疆高音弹拨尔大,在手指上绑有钢丝指拨演奏,其他都与南疆弹拨尔相同。

新中国成立以后,弹拨尔也有了些许改革,主要是中音弹拨尔的琴身长度改为1.4m左右,高音改为1.1m左右,按音品位改用镶嵌形式。

三种弹拨尔乐器情况列表

	外形	定弦	音域	品位	音响
南疆弹拨尔	琴长135cm,桑木制作	G、d^1、g		16	用牛角拨片弹奏,音量较小,但音色清亮、柔美
北疆、东疆弹拨尔	琴长150cm,核桃木或桑木制作	G、d^1、g	$d^1 - d^3$	26-28	右手使用食指绑钢丝指拨弹奏,音色明亮、浑厚
新改良弹拨尔	琴长140cm,核桃木或桑木制作	G、d^1、a	$g - g^3$	29	右手腕不再接触面板,使乐器发音清晰、音量增大

从上表中我们可以看出,南疆弹拨尔保留着传统乐器的诸多稳定性特征,历史悠久;北疆弹拨尔流行的时间短,但音域更宽,更适合独奏的要求;改良后的弹拨尔在原有基础上把品位增加到29个,这样能让这件乐器演奏更宽的音域,有更多的演奏技巧,并且音量的增大、发音的清晰,也使弹拨尔的演奏更得心应手。

♪(参见音频《艾介姆》等)

二、热瓦普

热瓦普,汉族又称"拉瓦波"、"喇巴卜"和"喇叭卜"等,以盛行地而命名,是维吾

尔族和乌孜别克族的弹奏乐器,流行于新疆地区,主要用于独奏、合奏或为歌舞伴奏。

喀什地区的热瓦普,有五根弦和七根弦两种,无论是哪种,两条相同音高的外弦都是主奏弦,两根相同音高的内弦和中弦都是和声性的共鸣伴奏弦。代表乐曲有《林派特》《亚鲁》《宫特帕依》《塔什瓦依》和《夏地亚纳》等。

♪（参见音频《我的热瓦普》）

牧羊人热瓦普,因为牧羊人使用而得名,又叫"扣齐热瓦普",就是"山里人热瓦普"的意思,是维吾尔族的弹奏乐器,其形制和演奏方法与喀什热瓦普相同,只是张三条弦,没有共鸣弦。

乌孜别克热瓦普。流行于新疆乌鲁木齐、喀什和伊宁等城市,又称"新型热瓦普"和"改革热瓦普",是乌孜别克族和维吾尔族弹奏乐器,张有四条或五条钢丝弦。

多朗热瓦普,"多朗"是古代维吾尔语言"吐兰",即"群"的意思,"多朗人"是对生活在塔里木河畔维吾尔族人的通称;流行在该地区的热瓦普即多朗热瓦普。它是塔吉克族的热布普的同族乐器,又叫"刀郎热瓦普"和"多兰热瓦普",品种多样,琴型和弦数(主奏弦多是两根弦同音高,十条共鸣弦通常也是双弦同音,高音旋律经常在共鸣弦上弹奏)各不相同,是演奏木卡姆的主要伴奏乐器。

哈密热瓦普,流行于哈密地区,是维吾尔族的弹奏乐器,其形制和演奏与多朗热瓦普相同,多张有五条主奏弦(有两组双弦),七八条共鸣弦。

三、热布普

热布普又称"热布卜"、"热巴甫"、"拉布普"和"拉巴布"等,是塔吉克族的弹奏乐器,流行于新疆维吾尔自治区塔吉克族居住区,主要用于独奏或伴奏。其形制与多朗热瓦普相似,只是张六条弦,定弦法也比较多,但都是以一根或两根外弦作为主奏弦,其他弦为和声共鸣伴奏弦。

四、巴朗孜库木

巴朗孜库木共有七根弦,以两根相同音高的外弦作为主奏弦,其他弦作为和声共鸣伴奏弦,是新疆塔吉克族的主要弹拨乐器,因为用木制品拨片弹奏而区别于其他民族同类弹拨乐器。

五、库木日依

也称"库木里",是塔吉克族的弹奏乐器,张七条或十一条羊肠弦。传统上属于宗教法器,现在也用在民间。其演奏方法与巴朗孜库木相同,只是共鸣弦增多而已。

六、曼多林

新疆塔塔尔族的弹奏乐器曼多林,其形制与西欧流行的弹弦乐器曼陀林相同,由阿拉伯的诗琴和弹拨尔发展而成。曼多林和弹布尔在古代可能是同一种乐器。有文献记载,阿拉伯人在中世纪把中国乐器弹拨尔带到了欧洲。1620 年,意大利人巴罗基参照当时盛行的诗琴,制造出了有别于弹布尔的曼多林。早期的曼多林琴颈短而粗,共鸣箱比较小,使用肠衣弦。18 世纪后,曼多林才逐渐完善成现今这样。曼多林的形制就像没有长柄的弹布尔,八根弦,有拨片弹拨和带指套弹拨两种,有大、中、小三种形式。

我国塔塔尔族在唐代叫"鞑靼",后又翻译为"达靼",与蒙古族有着深远的历史渊源。19 世纪初来到新疆,长期与哈萨克族、维吾尔族杂居,并讲他们的语言,信仰伊斯兰教等。

成功拓展案例与思考练习

一、成功拓展案例分析与讨论

阮在历史上有许多名称,汉代曾被称为"琵琶",唐代又被称为"阮咸",后来又被称为"阮",并一直延续至今,至少已有两千多年的发展历史。阮的起源说法很多,但主要的说法有两种,一种认为阮源于弦鼗,产生于秦代;另一种说法认为阮产生于汉武帝年间。汉代以后,阮成为宫廷雅乐的主要演奏乐器之一,曾在清商乐、相和大曲、但曲的演奏中发挥重要作用。晋代,阮日益成熟,在造型和用料上日益讲究,同时,演奏艺术也获得较大发展,在当时涌现了许多演奏名家。而隋唐时期,阮的地位逐渐被琵琶所取代。在元、明、清这近一千年的历史中,阮相对衰落,记载也越来越少,直至近代,并未有太大的发展。

传统阮的外观形制为"盘圆柄直",即圆形音箱上直插琴柄。整个琴体为木制。传统阮共装有四根琴弦,均为丝制,共有十二个品位。传统阮是坐着演奏的,坐姿分两种,一为分腿式,即两腿向左右自然分开;另一种为并腿式,即两膝自然并拢,左脚在前、右脚在后,两脚自然叉开,右脚尖着地,脚跟稍提起。一般分腿式较为常用。音箱背板与前胸之间要有空间。传统阮结构简陋,音域窄,音量小,余音短,不能直接用于民族管弦乐队的演奏。20 世纪 50 年代以后,阮得到了大幅度的改革,并根据乐队

演奏需要创制了小阮、中阮、大阮和低阮四种，成为弹奏乐器中形制相同、音色统一、音域宽广成系统的一套新型乐器。

与传统阮相比，现在的中阮将原来直插的琴柄改为银在箱上，而且对琴柄(杆)的长度、粗细和品位的高低做了适当的调整。在增加的指板上加设二十四平均律按音品位。金属缠弦替代了传统的丝弦。它共有三种定弦法，其一为 G、d、g、d^1，音域为 G-d^3；其二为 G、d、a、e^1，音域为 G-e^3；其三为 A、d、a、d^1，音域为 A-d^3。音域可达三个八度以上。

大阮与中阮的形制几乎完全一样，其制作尺寸要大于中阮，琴体的制作材料仍为木制，形制结构平均律化，也同样采用固定音高定弦。它有两种定弦法，其一为 C、G、d、a，音域为 C-a^2；其二为 D、A、d、a，音域为 D-a^2。大阮音色柔美，在乐队中有很好的融合性，传统的演奏姿势也依旧适用。

从中阮和大阮的改革中，我们不难看出，阮在改革发展中的变异集中体现在形制和制作尺寸的变化上，音箱与琴柄的接法，增设了指板，增加了品位，用金属弦替代丝弦和尼龙弦，以固定音高定弦，音域已扩展为三个八度以上。同时阮在改革发展中又保留了一些传统因素，如传统外形的保持，琴身制作传统木制的延续，传统音色的留存，以及传统演奏姿势的延续。

二、思考练习

（一）填空

1. 热瓦普是_____族乐器。

2. 火不思在云南称为_____。

3. 库木日依是塔吉克族的_____奏乐器。

4. 曼多林是塔塔尔族的_____奏乐器。

（二）选择题

1. 阮在我国古代又称_____。

 A. 弦鼗 B. 阮咸 C. 胡琴 D. 柳琴

2. 传统上的琵琶曲分为_____三类。

 A. 单曲、套曲和舞曲 B. 文曲、武曲和大曲

 C. 文场、武场和过场 D. 单曲、套曲和牌子曲

3. 柳琴的代表曲目是_____。

 A.《渔舟唱晚》 B.《潇湘水云》

 C.《春到沂河》 D.《小黄马》

4. 弹拨尔有_____弦。

　　A. 一根　　　　B. 两根　　　　C. 三根　　　　D. 四根

(三) 名词解释

1. 苏古笃　2. 琵琶曲中的大曲　3. 文曲和武曲　4. 阮咸

(四) 思考问题

1. 中国弹奏乐器的主要特点是什么?
2. 简述传统琵琶曲的分类。
3. 简述"白沙细乐"。

三、鉴赏背唱

1.《十面埋伏》 2.《霸王卸甲》 3.《彝族舞曲》 4.《阿斯尔》 5.《森吉德玛》 6.《春到沂河》 7.《幸福渠》 8.《火把节之夜》 9.《柳琴戏牌子曲》

四、文献导读

1. 王惠然编著:《柳琴演奏法(修订本)》,北京:人民音乐出版社,1977年。
2. 帕塔尔江·阿布都拉著:《维吾尔族乐器演奏法》,王素甫、纳吉提译,乌鲁木齐:新疆人民出版社,1977年。
3. 中央音乐学院民族器乐系、音乐理论系编:《民族乐器传统独奏曲选集琵琶专辑》,北京:人民音乐出版社,1980年。
4. 文化部文化艺术研究院音乐研究所编:《少数民族乐器传统独奏曲选集》(维吾尔族、哈萨克族、柯尔克孜族),北京:人民音乐出版社,1981年。
5. 李光祖整理:《琵琶古曲李廷松演奏谱》,北京:人民音乐出版社,1982年。
6. 林石诚译谱:《鞠士林琵琶谱》(附简谱译本),北京:人民音乐出版社,1983年。
7. 沈浩初编著:《养正轩琵琶谱》,北京:人民音乐出版社,1983年。
8. 朱荇菁、杨少彝传谱,任鸿翔整理:《平湖派琵琶曲13首》,北京:人民音乐出版社,1990年。
9. 余铸谱、宁勇编著:《长安古风阮曲二十首》,台北:台北学艺出版社,1990年。
10. 王露编著:《玉鹤轩琵琶谱选集》,北京:人民音乐出版社,1991年。
11. 林石诚著:《琵琶曲浅说》,北京:人民音乐出版社,1999年。
12. 简其华编著:《北疆木卡姆(新疆维吾尔大型套曲)》,中国音乐学杂志社,1998年。
13. 王桐、买买提·热介甫主编:《吐鲁番木卡姆》,北京:民族出版社,1999年。

五、相关链接

1. 中国乐器数字博物馆
2. 中国少数民族网

第十一章

弹奏乐器与器乐（三）——横置类

横置与竖置多弦类弹奏乐器是我国民族乐器中又一具有重要民族特征的乐器种类,它们不仅具有悠久的历史,更在现代民族乐队中发挥着重要的核心作用。

第一节　横置多弦类

一、古琴

1. 名称。古琴,原名"琴",又称"七弦琴",是我国历史久远的弹拨乐器,20 世纪以来,才因历史久远而被称为古琴。从琴首到琴尾有额、承露、岳山、弦、眼、颈、肩、腰、焦尾、龙龈、琴弦、徽位。琴底以梓木等硬质木料制成,以反射音响,琴的底部有:轸子、轸池、龙池、凤沼、雁足、托尾、龈托。琴身上漆,年代久远会有断纹,因弹奏时琴漆不断振动,年久而生成。断纹根据形状的不同分为梅花断、蛇腹断、牛毛断、龟纹、冰裂纹。古琴根据形制的不同(项、腰向内弯曲不同)分为仲尼式、伏羲式、连珠式、落霞式、蕉叶式、凤势式等。

❀（参见图片　古琴形象图）

2. 历史。根据古代传说文献,琴由史前时代神农氏或伏羲氏所做,虽然无法考证,但是琴的起源可以追溯到远古时期。

传说中的琴,在先秦时期形制尚未确定,最初为五弦,周文王、周武王各加一弦,发展为七弦。历史上也出现过九弦琴、十弦琴。右手弹奏,左手按弦取音。后来,琴的存在环境由最初的宫廷逐渐发展到民间,弹奏形式也开始由琴歌向器乐化发展,这两种形式在其后漫长的历史时期一直并行发展。《尚书》记载"搏拊琴瑟以咏",说明当时琴等乐器是为歌伴奏的,如《诗经》三百首都是士人操琴吟唱的,称为"弦歌"。尔后,逐渐产生纯器乐曲形式,如《高山流水》等。

周代礼乐制度下的古琴音乐为宫廷音乐,用于祭祀、朝会、典礼等仪式的雅乐中。贵族家里有专门的琴师,其职责是在仪式中为贵族弹奏。士以上阶层流行弦歌,自娱自乐。

春秋战国时期,琴开始在民间出现。演奏形式也向器乐化发展,说明演奏技巧有所提高,已经可以脱离歌词来表现情和景;琴人如春秋时的琴师钟仪、师旷等,战国时的伯牙、雍门周等。著名的琴曲有《流水》《高山》《白雪》《阳春》等。

汉魏南北朝时期,"七弦琴"形制得以确定;徽位的出现使左手指法得到发展。在这一时期,包括隋唐时期,琴在弹奏风格上声多韵少,追求"繁声促节",以气势、力度体现粗犷、古拙的美,为文人阶层所钟爱,文人琴家频出,多作有琴曲或琴论。如汉代的司马相如等。此时期的一些著名代表作品如,蔡邕创作的《蔡氏五弄》,蔡琰创作的《胡笳曲》,嵇康创作的《嵇氏四弄》,阮籍创作的《酒狂》等。琴学理论如,桓谭《琴道篇》,刘向《琴说》,嵇康《琴赋》,谢庄《琴论》,麴瞻《琴声律图》,陈仲儒《琴用指法》等。

隋唐出现了减字谱,曲目、演奏技法得到总结,为进一步的发展奠定了基础。由于隋唐时期西域音乐的大量传入,琵琶等西域乐器的兴盛,使琴的发展受到一定的抑制。但听众少了,反而使琴人能够有条件潜心搜集、整理前代琴曲,总结和发展弹奏技法。同时,制琴技术有了飞跃性的发展,出现了大批制琴能手,其中以四川雷氏技术最为出色,其中的佼佼者雷威总结他的经验为"选材良,用意深,五百年,有正音"。此时期的著名琴家赵耶利著有《弹琴右手法》和《弹琴手势图》;董庭兰则以擅弹《大胡笳》《小胡笳》而著名;薛易简可弹大弄四十、杂调三百,著有《琴诀》七篇;陈康士著有《琴书正声》等。

宋、元、明、清时期,古琴开始追求更高的审美标准,声多韵少的左手指法极为细腻。当时的社会审美发生转变:上层自皇帝起开始寄情山水、向往遁世的田园生活;对个人气质的追求由隋唐时的外扬转为内敛,寻找内在的美,寻求在"平淡中见深意",发掘意境、韵味。同时,这一转变也深受当时戏曲声腔的影响和启发,诸多流派开始产生,如北宋琴僧流派,南宋浙派,明代虞山派、绍兴派和江派;清代的广陵派等。琴歌由兴盛走向衰落,琴曲则越发完善,出现大量艺术价值高的琴曲。北宋琴曲盛行。琴人谱曲,文人作词,合作创作,文豪范仲淹、苏轼、欧阳修、王安石等都有参与琴曲的创作。明代江湖琴人将琴曲注音配字,用诗词逐字配曲,作品毫无艺术价值。明清刊印了大量古琴曲谱,这都基于印刷术的发明。

总而言之,在古代历史时期,统治阶级和文人阶层的广泛爱好与大力提倡,促成了古琴艺术发展的一次次高峰。

近代社会的变革给古琴文化带来了重大影响。琴人生活动荡,更广泛地接触了社会各阶层,分化出更多流派。如闽派、诸城派、梅庵派、岭南派、九嶷派等。琴人流散到各地,如川派的顾梅羹来到沈阳,南方的吴景略来到北京,琴坛处于分崩离析的

状态。琴派内部的传承、派别间的交流都被阻断,许多琴曲失传。工尺谱被引进琴谱,诸如民歌、花鼓、道情等一些民间音乐风格的曲调在琴曲中出现。近代琴人自发组织琴社,进行琴学交流,成为风尚。例如,上海的今虞琴社、扬州的广陵琴社和梅庵琴社等。

新中国成立后,音乐界展开了全面的"复兴"工作,调查琴人、琴派的分布、流传情况,录制各派现存琴曲;出版各类古琴乐谱,收集历代琴人资料,出版《历代琴人传》;组织琴人"打谱",重现已失传的琴曲;出版琴谱(加入五线谱),做好古琴普及工作;组织面向社会的演出;引入广播、电视等现代传媒手段;用崭新的手法改编和创作现代琴曲;改进形制,使用尼龙钢丝弦;音乐院校、团体培养专业人才等。

3. 弹奏方法。古琴的弹奏方法主要强调三种基本音色的变化,即按音(也称实音或基音)、泛音和散音(也称空弦音)。由于古琴音域一般为 $C-d^3$。弹琴姿势讲究端正、自然,身体、颈、头都要直,鼻子正对五徽,肩、前臂、腕放平,手指自然弯曲,右手在岳山与一徽之间弹奏,双脚稍呈外八字着地。右手的弹奏技术包括基本指法和复合技术两种,基本指法有:勾、剔、抹、挑、托、擘、打、摘等;复合技术有:撮、滚拂、拨、刺等。而左手的取音技术又分为固手法和走手法两种,其中所谓固手法,就是常规按弦取音手法,包括跪、带起、抓起、掐起、推出等;所谓走手法,就是按弦取音的手指要在弦上走动,包括吟、猱、绰上、注下、撞、进复、退复等。

※(参见图片 古琴演奏图)

4. 律制与定弦法。古琴常常运用的是纯律与三分损益律两种律制。其调式音阶基本有正弄、侧弄和外调三种形式。其中正弄的调式音阶就是古琴定弦空弦五声音阶,包括 F 调(正调)、bB 调(蕤宾调)、C 调(慢角调)、G 调(慢宫调、泉鸣调)和 bE 调(清商调)等。

5. 现代主要琴人。

(1)管平湖(1895—1967),古琴演奏家,自幼师从艺术之家的父亲学习琴棋书画,后又先后从叶诗梦、张相韬、杨宗稷、悟澄和尚(指法)、秦鹤鸣道人(川派《流水》)学琴。演奏风格浑朴、刚健、细腻,以指法坚韧著称。代表琴曲《流水》《广陵散》。新中国成立后,在音乐研究所工作,常年致力于琴曲的发掘整理工作。

▶(参看视频《广陵散》)

(2)张子谦(1899—1991),广陵派古琴演奏家,扬州人,人称"张龙翔",代表作品《龙翔操》等,师从广陵琴派前辈孙绍陶,十几岁就已熟练掌握多首名曲。艺术活动:与彭祉卿、查阜西发起"今虞琴社"、"今虞琴社上海分社",组织演出、电台广播,宣传古琴音乐。新中国成立后,任上海民族乐团古琴演奏员,并任教于上海音乐学院附中、天津音乐学院,与查阜西、沈草农合编《古琴初阶》。

（3）查阜西（1895—1976），江西修水人，幼年曾学琴歌，随后学习器乐化琴曲，尤其擅长弹奏《潇湘水云》。主要参与今虞琴社、今虞琴刊、北京古琴研究会等的艺术活动，收集选编的古琴文献有《存见古琴曲谱辑览》《琴曲集成》《历代琴人传》等，还主持全国古琴采访调查活动，是现代古琴复兴工作的领导者。

（4）彭祉卿（1891—1944），湖南人，继承家学，代表琴曲有家传琴曲《忆故人》《渔歌》（人称"彭渔歌"）等。参与组织"今虞琴社"。

（5）吴景略（1907—1987），江苏常熟人。少年时曾学琵琶套曲和江南丝竹，20世纪20年代跟从天津王端朴学习古琴数月，此后自学古琴，艺术风格接近虞山派而又富有独创性，有时抒情和缓、柔美如歌，有时感奋激昂、纵横跌宕，似无定制。琴坛都以"吴派"或"虞山吴门"称之，还被人称作"吴渔樵"，因为他演奏的代表曲目就是《渔樵问答》，还有《阳春》《白雪》《胡笳十八拍》《广陵散》和《潇湘水云》等。有《虞山琴话》的传谱，参加"今虞琴社"的活动，发掘、整理和研究古代琴谱、琴曲，创作《胜利操》等新琴曲，开创音乐学院古琴专业，编写《七弦琴教材》，培养古琴人才，曾在中央音乐学院执教，并任北京古琴研究会会长。改革古琴形制，改用尼龙钢丝弦，解决音量小、噪音大，以及容易跑弦和断弦等问题。

（6）当代琴人有李祥霆、梅曰强等。

6. 几首著名琴曲。

（1）《流水》，据传是春秋时伯牙所作。该曲乐谱记载在《神奇秘谱》（明代）中，并言明，《高山》和《流水》原本是一首乐曲，在唐代时分成两首不分段数的乐曲，至宋代才分解为四段《高山》和八段《流水》结构的两首琴曲。现代的《流水》是九段加一个尾声，并充分运用"泛音、滚、拂、绰、注、上、下"等指法，描绘了流水的各种动态。

（2）《广陵散》的乐谱也记载在明代的《神奇秘谱》中，相传，该琴曲出自于汉代琴曲《聂政刺秦王》，并分为《刺韩》《冲冠》《发怒》和《抱剑》四部分，曲式结构如下：

A. 开指部分：一段结构；

B. 小序部分：三段结构；

C. 大序部分：五段结构；

D. 正声部分：十八段结构；

E. 乱声部分：十段结构；

F. 后序部分：八段结构。

（3）《潇湘水云》，作者是南宋的郭楚望，又称郭沔。曲谱也来源于《神奇秘谱》，十八段结构。全曲借水光影，情景交融，寓意深刻，充分利用了古琴演奏中的"吟、绰、揉、注"等技法，集中体现了古琴艺术的"清、微、淡、远"的含蓄之美，被历代古琴家公

认为古琴曲中的典范。

7. 古琴美学。古琴在发展过程中深受儒家、道家思想的影响,追求中正平和、清微淡远的艺术风格。同时,文人阶层对"意境"的追求也寄情山水、向往田园——崇尚人与自然的和谐。其中,"意"即主体人,"境"即客体自然,"意境"即追求主客体的统一,强调对自身内在的发掘,去除一切外在的形式,以最简单的声音表现最丰富的精神世界。这些美学思想深刻并直接地体现在古琴艺术中,与中国其他传统艺术门类,如绘画、书法、建筑、园艺等在本质上是一致的、相通的。

8. 现状及发展前景。古琴自古以来就是自娱的乐器,无论是其物理构造还是艺术风格都决定了古琴不可能作为一种普及的、大众化的演奏乐器而存在并发展。我们所能做的就是尽量让每一个热爱古琴及古琴音乐的人都能够接触到古琴音乐,有机会学习古琴,从而理解中国传统文化的博大精深。

二、瑟

1. 名称与历史。瑟最早称为"洒"。

（参见图片 瑟形象图）

《诗经》中《小雅·鹿鸣》有"鼓瑟吹笙"的记载,后人考证此诗为东周以前的作品,至今至少已经有三千年以上的历史。

据《仪礼》记载,远古宴飨仪礼和祭祀活动中,瑟用于歌唱伴奏。

我国传统乐种中有一个叫"竽瑟之乐"的古老乐种形式,在战国到秦汉时期流行。

到了魏晋南北朝时期,瑟已经成为相和歌的重要伴奏乐器。

隋唐时期,瑟是清商乐的主要伴奏乐器。

宋代以后,瑟主要在宫廷中使用,并成为雅乐和祭祀乐种的主要组合乐器。

关于瑟的由来,有一个传说。在炎帝时期,气候不太正常,"多风而阳气高积",草木和农作物都因严重缺水而枯萎。就在这万物凋零的时候,有一位名叫士达的大臣制作出来一种新乐器,用以召集"阴气",祈求甘霖,使万物得以复苏。这种乐器就是瑟。

《乐书》引《世本》载:"庖牺作瑟五十弦,黄帝使素女鼓之,哀不自胜,乃破为二十五弦。"

《山海经·大荒东经》载:"帝俊生晏龙,晏龙是为琴瑟。"

马融《笛赋》云:"神农造瑟。"

除此之外,史料中还有"伏羲作瑟"、"宓曦造瑟"之说。这些说法虽无从考证,不足为凭,却能表明瑟的历史应该是相当久远的。

瑟的运用在先秦与汉代社会中十分普遍。从《诗经》等史料记载中可以明显地看

出。并且《诗经》中常常琴、瑟并称，琴与瑟也是先秦周朝时仅有的两种弦乐器。《小雅》有"……我田既臧，农夫之庆。琴瑟击鼓，以御田祖，以祈甘雨，以介我稷黍，以穀我士女"等，由此可见瑟的祭祀功效。还有"琴瑟在御，莫不静好"，描述的是人们静坐瑟旁，凝神聆听的情景。

《战国策·齐策》中载："临淄甚富而实，其民无不吹竽、鼓瑟、击筑……"可见，当时瑟在民间的盛行。除此之外，从王侯到士人，对瑟的使用也十分普遍，尤其在礼仪风俗中，瑟更起着重要的作用。

诗人屈原的《九歌》中有："陈竽瑟兮浩倡。"《楚辞》中还有："使湘灵鼓瑟兮，令海若舞冯夷"，"瑟兮复鼓"等。

汉代宋子侯的汉诗《董娇娆》曰："归来酌美酒，挟瑟上高堂。"这是瑟用于宴乐、祭祀场合的写照，由此说明演奏瑟的习惯已经融入先秦与汉代人们的各种日常生活之中。

古代有"孔门之瑟"的说法，所指的是孔子所创建的鼓瑟门派，故《论语·先进》曰："由之瑟，奚为于丘之门。"

据目前考古发现，先秦东周时期的瑟，基本都是出土于春秋战国时代的楚国范围，即湖北、湖南和河南部分地区，而汉代瑟多出土于湖南和广东地区。其中春秋时期的楚瑟出土的较少，战国时期的楚瑟出土的较多，其地点主要在河南信阳、湖北随州、湖南长沙和湖北江陵等楚地。

1988年6月，湖北省当阳赵巷4号墓出土的2件楚瑟残品，现收藏于湖北省宜昌市博物馆，是我国目前所见年代最早、形体最大的古瑟实物，时代为春秋中期偏晚。木瑟均残破，素面。有一个两米长的瑟除了没有弦之外，其他部位保存得都很完整，尾上有弦孔18个，为18弦瑟。面板尾端有弦枘3个。瑟两头呈梯面下收，故底板小于面板。面板及侧板刻有蟠蛇纹及窃曲纹，底板素面。

1984年10月至11月间，湖北省当阳河溶区曹家岗5号楚墓出土2件楚瑟残品，是迄今发现的楚瑟中比较完整，且制作精美的最早标本，为春秋晚期制品。木瑟严重朽蚀，但各部件无缺。其中一个瑟长210cm，宽38cm。瑟面弧拱，首端大于尾端。通体木质，局部用铆钉加固。紧倚首岳外侧有26个弦孔，为26弦瑟。瑟尾部有三条尾岳，三个弦枘（拴弦的榫孔），并雕刻有饕餮纹路和禽龙图案等。26根弦按照10∶8∶8的组合形式排列。表面髹朱、黑漆彩绘及浮雕装饰。档面饕餮纹之上有1只鸟，其后1只猛禽，身饰鳞纹，尾分叉，两爪各抓1条龙，龙体环绕弦枘。内外两侧有对称的龙兽类图案浮雕，瑟体以朱漆为地，以黑漆勾勒出物体轮廓。此瑟弦痕分明，为器主久习之物，也可证明瑟在当时的流行实用性。

1978年，湖北省随县擂鼓墩曾侯乙墓出土的楚瑟12件，是目前我国出土古瑟最

多的一次。出土时有7件放在中室,和钟磬等乐器构成一个庞大的宫廷乐队;另有5件放于东室,与小鼓、笙、琴构成一个小型的室内乐队,主要用于娱乐。如此,文献中"琴瑟友之"之类的琴瑟并称,有了具体依据。同时出土有瑟柱若干,与筝的音柱大同小异。

20世纪70年代后期,在湖北省江陵地区的11处楚墓中,共出土了规格不同的楚瑟33件,现都收藏于湖北省荆州博物馆,时代都为战国中期。这些楚瑟以25弦居多,并有24弦、23弦和19弦瑟出现。与瑟同时出土的附件中,还有骨质弹套、弹指、木制瑟柱和丝弦等。其中弹套是套于拇指上的,弹指和现今弹筝用的指甲无大差别。这是目前我国发现的最早的瑟的弹奏工具,可谓丝弦类弹拨指甲的鼻祖。其中有一个1999年12月出土的小瑟,令人注意。此瑟形制非常小,全长约67cm,宽37.5cm,中部高6cm,两侧高5cm。其瑟体全长只相当于前述当阳曹家岗5号墓漆瑟的三分之一不足,这种瑟适于演奏高音部分。

这些出土的先秦瑟都属于古瑟,用整块木料雕琢而成,与古文献记载的大小相符。《礼记·明堂位》记:"拊搏玉磬揩击,大琴大瑟,中琴小瑟,四代之乐也。"《尔雅·释乐》记:"大瑟谓之洒,长八尺一寸。"这也是瑟最初称为"洒"的根据。在这里,宋代陈旸认为,大瑟小瑟的区别在于瑟弦的多少。《乐书》卷一一九载:"以理考之,乐声不过乎五,则五弦,十五弦,小瑟也;二十五弦,中瑟也;五十弦,大瑟也。"

关于唐宋时期瑟的状况,多有文字记载,并且多在文人的唐诗宋词中出现。

唐代李峤在《瑟》中写道:"伏羲初制法,素女昔传名。流水嘉鱼跃,丛台舞凤惊。"传说中提到瑟的由来。

李白:"遥夜一美人,罗衣沾秋霜。含情龙柔瑟,弹作陌上桑。弦声何激烈,风卷绕飞梁。行人皆踟蹰,栖鸟起回翔。"

李商隐的《锦瑟》曰:"锦瑟无端五十弦,一弦一柱思华年。"诗人们对瑟的演奏技艺和听瑟的心情都做了细致的描绘,从他们的诗中也可窥见瑟演奏的效果多是较哀怨悲凄的。而唐以后,瑟的地位便不再似先秦、两汉时那样重要了。

清代的瑟,为演奏中和韶乐(清代所定宫廷雅乐)所用的乐器。宫廷在大殿前举行祭祀乐和朝会乐时,瑟分别置于殿檐前东西两侧,各2件、共4件。而在宴飨乐、卤薄乐和凯旋乐中则不使用瑟。

现今,故宫博物院收藏着清宫旧藏的黑漆彩绘云龙纹瑟4件。瑟,桐木制,通长21.3m,前宽0.48m,后宽0.40m,共有25根弦。前后岳外各25孔以穿弦,弦孔饰以螺蚌。瑟首底板开有花朵形出音孔,瑟尾两侧饰以云牙纹。瑟表髹黑色光漆,面板彩绘二云龙戏珠纹饰。瑟首刻填金漆"宣统二年"字样。

2. 定弦法。《庄子·徐无鬼》:"为之调瑟……鼓宫宫动,鼓角角动,音律同矣。

夫或改调一弦,于五音无当也,鼓之,二十五弦皆动。"又《后汉书·礼仪志》:"(瑟)二十五弦,宫处于中,左右为商、徵、角、羽。"

3. 弹奏方法。传统瑟都是一弦一柱,故只能弹奏空弦散音。从马王堆1号汉墓黑底彩绘棺头的鼓瑟图像看,瑟的演奏方法应为右手拨弦,并通过左手按弦来修饰散音或改变音高。与《宋史·乐志》所说的"(瑟)柱后抑角,羽而取之"相符。实际上,瑟的演奏方法有两种,一种是左手弹1~12弦,所谓高八度的清声区,右手弹14~25弦,所谓低八度的中声区,故成双手八度或十五度重复演奏。另一种是右手专弹(单弹一音或同时弹相和之二音),左手不弹,而准备在需要升高某弦的音,或在需要做某种表情时,按抑柱左之弦份,使弦的音发生变动。因此,瑟的演奏手法基本上可以概括为大指、食指、中指和无名指的擘、托、抹、挑、勾、踢、打、摘等手法的内外弹拨。

4. 现状。20世纪30年代初,我国民族音乐社团上海大同乐会,是当时著名的国乐演奏家和乐器制作师集中的地方。他们为了弘扬发展中华民族传统音乐文化,曾制成一套古今民族乐器,共有143件,并对20种乐器进行了尝试改革,其中有两件瑟。一件叫"庖牺瑟",50根弦,连柱式的七根或八根弦共用一个音柱,而非传统上的一弦一个音柱,采用活轸以便定弦。另一个瑟100根弦,双排交叉连柱式排列弦,极大地扩展了音域。这件百弦大瑟可谓是我国乐器制造史上的一个创举,是前人从未涉及的领域。1983年,武汉民族乐器厂曾根据出土瑟仿制出一架25弦瑟,并用于《编钟乐舞》伴奏。之后,苏州民族乐器一厂张子锐先生又设制出三种一组的系列瑟。高音瑟全长1.24m,宽0.28m,16弦,高音瑟音比中音瑟最高音高8度。中音瑟全长1.4m,宽0.38m,21弦;低音瑟全长1.55m,宽0.5m,26弦,最低音比中音瑟低8度。现今的瑟,基本只在乐器制作改革领域出现,已基本失传。

三、古筝

1. 名称。古代,筝曾被称为秦筝,现在多称筝和古筝。

※(参见图片 古筝形象图)

2. 历史。筝形成伊始为五弦筑身,大约在春秋末年形成。战国时期,筝在秦国极为流行,这也正是"秦筝"之名的由来。当时的筝与筑很相像,二者的区别在于弹奏方式的不同。筝用手弹弦,而筑以竹击弦。到了魏晋南北朝时期,先是制筝的材料有了突破,开始用桐木,以后便世代相传至今;再是筝已发展为十二弦,在造型方面也已成熟。唐宋时期,筝发展为十二弦和十三弦两种,并且成为演奏宫廷雅乐的重要乐器。据记载,筝在唐宋时已有了独奏、合奏、领奏等多种演奏形式。元明时代,筝不仅已经有14~15根弦,而且由宫廷逐渐进入民间,在秦楼、楚馆、豪绅、黎民家中弹奏,并有诗

云"谁家无画鼓,何处不银筝"。清代出现了十六弦筝。可见,筝在漫长历史的变革与发展中,弦数量的递增是重要的特征。

3. 形制。传统筝的制作材料主要是桐木和丝弦。外观呈长条形,面板为弧形,底板平直并开有音孔。琴体即共鸣箱。筝首与筝身之间有一条前梁,也称山口或岳山,装有弦轴、弦轴盒。琴尾与琴身之间的梁称后梁,在前梁与后梁之间的弧形面板上立有筝码,在古代雅称为雁柱,支撑筝弦。琴码按照外高内低的程序排列,并可以移动调整音高。筝码的排列错落有序,有如一行飞行的大雁。筝头筝尾还常以象牙、兽骨做图案来装饰。

❋(参见图片 古筝形制图)

4. 转调方法。传统筝的流行地域非常广泛,从广州至内蒙古几乎遍布全国。因而在弦制、音域、音色上也会因其流行地域的不同而有所差异。一般有十三弦和十六弦两种。转调方法也是两种:按音转调是把 mi 音向下按成 fa 音使之升高半音作为新调的 do 音来完成转调。移码转调则主要有两种具体做法,其一是把原来音阶中的 mi 音的筝码向右移动,使之升高半音后作为新调的 do 音以完成 D 调至 G 调的转调;其二是移动琴码的转调方法,亦即把 do 的琴码向左移低半音,成为新调的 mi,即完成五度关系转调。

5. 演奏姿势。传统筝的演奏姿势主要为坐式,大概坐在筝的中间偏右处。弹奏时头部摆正,身体坐正,身体与筝的距离适中。身体的各个部位自然放松,上臂自然下垂,前臂抬起不超过胸部。腰部自然挺直,两脚适当分开或前后平放。在弹奏中,左手伸曲移动的同时,身体的重心也随之适当移动。身体的上部可根据音乐的需要配合一定的动作表情。

6. 改革筝。传统筝一般多用丝质老弦,音量不大,音域也不很宽,转调也不很方便。新中国成立以降,出现了诸多弦式筝的改革,下列几种是比较有代表性的常用改革筝。

(1)二十一弦筝的外观形制依然保持着古香古色的传统风范,但在其内部,筝身各个部位的结构更加科学、严谨,并增大了共鸣箱的体积,以加强共鸣。琴体的制作材料仍为木制,将传统丝弦改为尼龙缠弦,增大了音量。二十一弦筝共张弦 21 根,音域是 $D-d^3$,四个八度,与十六弦的传统筝相比整整扩大了一个八度。它与传统筝一样通常按 D 调五声音阶定弦。二十一弦筝保持了传统筝淳厚、柔和的音色,明亮富于韵味,同时仍延续着传统筝的转调方法和演奏姿势。

(2)蝶式筝是在传统筝的基础上发展而成的一种不借助于机械装置的转调筝。因形似蝴蝶而得名。它有三个岳山,犹如两台筝并在一起,一个共鸣体,共装有 49 根弦,左侧面板上还装有改变定弦音高的变音弦钩。琴体的制作材料仍为木制。在定

弦上,它在五声音阶定弦的弦距之间增加了半音式变化音,形成十二个半音的音位排列。另外,中岳山左侧以 D 调五声音阶调弦定音,具有与二十一弦筝完全相同的性能,音域有四个八度,半音齐全,利于转调,并保持了传统筝的音色特质。

（3）新型转调筝。这种转调筝是 2002 年 9 月出现于北京农业展览馆中国乐器展销会上,是河北福海转调筝有限公司开发研制的新型转调筝。它保留了传统筝的许多特点,如外形上仍为传统的长条形,琴体的制作仍为木制,发音保持了传统的音色,头尾的装饰仍为传统的图案风格等。它的改革主要体现在筝面结构的变化、律制的变化以及增加转调装置三个方面。首先,它的筝面结构打破了传统筝琴码的排列方式,而是采用中置琴码排列。这样整个筝面就划分为两个演奏区,左侧为七声音阶弦列,共张 29 根弦;左右两侧的结合则形似钢琴的黑白键,故采用十二平均律钢琴定弦法。它的音准靠左右两侧之间的互相校对,偏差为 0 – 10 音分。另外,当中的琴码也可左右移动微调,以保证左右两侧各弦的音准。最后,转调筝两侧的转调装置采用了性能可靠的滑动截弦方法。为了便于识别和操作,左右侧转调器顶部分别以不同的颜色来加以区分。它左右两侧转调的具体操作方法为:右侧转调时,将右侧五声音阶原调 3(mi)音的转调器向筝码方向移动一档变为 1(dou)音,即为一次转调,反之则转回原调,而转其他调则以此法类推。右侧的转调顺序为 D – G – C – F – $^\flat$B – $^\flat$E。左侧转调时,将左侧七声音阶原调 7(xi)音的转调器向左侧岳山方向移动一次,变为新调 4(fa)音,则左侧完成转调一次,反之则转回原调,同样转其他调也以此法类推。左侧的转调顺序为 D – G – C – F – $^\flat$B – $^\flat$E – $^\sharp$G – $^\sharp$C。若要使转调筝具有十二平均律中全部的音级,只要将左侧七声音阶演奏区转为 $^\sharp$G 调,右侧五声音阶 D 调或者左侧转为 $^\sharp$C 调七声音阶,右侧为 G 调五声音阶就可以了。这样它的演奏更为方便灵活。此外,这种新型转调筝的筝身和筝架是连为一体的,这种设计便于在外演出携带与操作。

（4）多声弦制筝,由中央音乐学院李萌教授与上海民族乐器一厂共同研制。此种筝系五声弦制与七声弦制的多元组合体,如 5 + 5、5 + 7、7 + 7 等,能够适应中外各种音乐作品,尤其是新创作的多调性或无调性的古筝作品。其演奏形式多样,可坐奏、立奏,也可独奏、重奏、协奏、合奏等,功能多元、十分强大。

从以上介绍的几种改良筝中,可以看出它们用弦材料的变化,以金属弦、尼龙弦替代传统丝弦,并且以增加弦数、扩大音域、方便转调为目标。另外,我们还可以清楚地看到它们几乎都在尽力地留守着传统因素,譬如都延续着传统的外观形制与装饰图案;筝体仍然沿用传统的木制;在定弦上仍保持着传统 D 调五声音阶弦列;在转调上传统的方法仍被运用;在音色上都留存着传统的音色特质;在演奏上大多沿用传统的坐式演奏姿势。

另外还有几种筝类乐器,如①钢弦筝又称高音筝,是现代的传统筝。②双弧式桥马筝。③系列筝,上海民族乐器厂2000年设计制作的系列古筝乐器,包括高、中、低三种。④转调筝,包括"岳山截弦转调筝"(沈阳音乐学院张琨、崔新设计制作)、"张力转调筝"(沈阳音乐学院张琨、崔新设计制作)、"品式截弦转调筝"(广播民族乐团张子锐等)、"桥马式截弦转调筝"(沈阳音乐学院张琨、崔新设计制作)和"移柱转调筝"(沈阳音乐学院张琨、崔新设计制作)等。

四、伽倻琴

伽倻琴,朝鲜语称"嘎呀高",又称新罗琴,是朝鲜族新罗乐的主要弹奏乐器,主要在朝鲜族地区流行。经常用于弹唱和合奏等。传统上,有雅乐和俗乐伽倻琴之分,二十一弦,多为男子演奏。现代民间多采用十二弦,多为女子演奏。相关的参考文献如下:

《三国史记》(朝鲜古籍):"伽倻琴,亦法中国乐部筝而为之……伽倻琴虽与筝制度小异,大概似之。"

《新罗古记》:"伽倻国(位于现在的庆尚南、北道)嘉实王见唐之乐器而造之。王以谓诸国方言各异,声音岂可一哉;乃命乐师省热县人于勒造十二曲。后于勒以其国将乱,携乐器投新罗(7—10世纪)真兴王,王受之,安置国原。"

代表传统乐曲主要有:《鸟打铃》《你哩哩》《桔梗谣》《月亮》《伽倻琴散调》《丰年乐》和《沈清》等。

五、雅托噶

雅托噶是蒙古族的"筝"。因为与汉族筝相似,所以,汉族直接称其为"蒙古筝"。主要在蒙古族居住区流行。蒙古族各阶层使用雅托噶是有区别的,军队用十四弦;宫廷和王府用十三弦;喇嘛寺院和民间用十二弦。现存的雅托噶十三弦和十四弦都有。相关参考文献如下:

《包头文物汇编》:"明朝末年,在阿拉坦汗夏宫壁画《宴请奏乐图》中乐队女伎弹奏的是十二弦雅托噶。"

《清史稿》:清朝初期,在太宗(爱新觉罗·皇太极)俘获林丹汗全部宫廷乐器中有"唯设六弦"的雅托噶。

六、纳西筝

纳西族语言称纳西筝为"轧"(zha),是纳西族弹奏乐器。在云南纳西族居住区流行。其形制与汉族古筝相同,大约在公元3世纪中叶,由北方蒙古族地区传入云南纳

西族地区。

《丽江府志》(1743年纂修):"夷人各种,皆有歌曲跳跃歌舞,乐工称'细乐'。筝、笛……诸器与汉制同……相传为元人遗音。已经失传。"

七、玄琴

玄琴又称玄鹤琴,是朝鲜族的弹奏乐器,历史悠久,流行于辽宁朝鲜族居住地。其形制既似古琴,又像古筝。六条弦。

八、五弦琴

五弦琴是台湾高山族似筝类的弹奏乐器,常常用于高山族民歌演唱伴奏,也用于高山族民间歌舞伴奏和独奏。

九、律琴

律琴是上海音乐学院陈应时教授设计制作的。它既是弦律实验的律器,又是一种表演多种律制音乐的弹奏乐器,是兼具古琴和古筝两种功能和特点的13弦弹奏乐器。

十、卡龙

卡龙在维吾尔族音乐中占有重要地位,有着悠久的历史,是非物质口头文化遗产木卡姆中重要的伴奏乐器。卡龙无论从形制、发声方法或其他方面都与扬琴、箜篌有着千丝万缕的联系,且有观点认为扬琴是从卡龙发展而来的。

1. 名称。卡龙是维吾尔语的音译,也有译成"卡侬"的,在清代的史料中记载为宫廷回部乐(维吾尔族音乐)中的"喀尔奈",又称"七十二弦琵琶"乐器。可见,卡龙是维吾尔族72根弦的弹拨乐器。卡龙历史比较悠久,造型和音色与一般的弹拨弦鸣乐器有较大差异。主要流行于新疆维吾尔自治区南疆的喀什地区、和田地区,其中以麦盖提、喀什、和田、莎车等地,以及东疆的哈密地区最为盛行。

※(参见图片 卡龙的形象图)

2. 历史起源。卡龙的起源有两种说法,一种记载于维吾尔族的音乐历史文献中,另一种则是民间艺人的传说。《中华乐器大典》分别对这两种说法做了如下记述:卡龙是中世纪世界著名的音乐家、维吾尔族学者艾甫纳斯尔·法拉比创制的。早在1300多年前,卡龙就在西亚的巴比伦、亚述等古国出现。民间艺人则传说卡龙是由麦加人培尔节格创制的,培尔节格曾在伊斯兰教的创始人穆罕默德面前弹奏过它,由于演奏技艺卓绝,当时连天上的飞鸟也被吸引到教堂前聆听。我们暂且不去探讨这两

种说法哪个更合理、更具有可信性,卡龙的起源问题反映了其发展的一大特点:一是较为"正统"的记载或发展,另一则是民间的。

卡龙在西亚、北非地区十分流行,是阿拉伯地区的主要弹弦乐器之一。卡龙在这一地区的发展主要体现在弦数的变化上。最初的卡龙只有10条琴弦。公元10世纪初,传入阿拉伯的阿巴斯王朝,世界著名的阿拉伯音乐学家艾甫纳斯尔·法拉比从结构等方面对卡龙进行了改革,大大提高了演奏性能。艾甫纳斯尔·法拉比在他的《音乐全书》中,记载了这种当时被称为"米兹阿夫"的乐器。这时的卡龙已发展到45条琴弦。公元13世纪的阿拉伯音乐家萨非·阿尔定,将其称为"努兹哈卜",从音译上来看与"米兹阿夫"读音相近,也许是同一词语的不同音译,尚未可知。此后卡龙在阿拉伯地区大范围流传,并陆续传至其他国家和地区。"现代阿拉伯地区流行的卡龙,琴弦多为70条左右,最少者63条,最多者达84条,3条琴弦为一组,音高同度,音域为三个八度左右。"①

卡龙于元代从中亚传入我国,在元代刘郁的《西使记》《元史·郭宝玉传》卷三十六等史料中都有记载,"忽里算滩降,得七十二弦琵琶"。13世纪中叶,蒙古的旭烈兀西征,灭了报达国(巴格达)的阿巴斯王朝,并带回七十二弦琵琶。据说"七十二弦琵琶"就是卡龙传入中国的名称。虽然卡龙的形制与琵琶相去甚远,但中国历史上曾把弹拨弦乐器统称为"琵琶"。也许是初得此乐器时不知其本来名称,而所得乐器琴弦为72根,故称"七十二弦琵琶"。

清代的卡龙已在维吾尔族音乐中有了一定的地位。卡龙最初是在元代时由蒙古人带回中国的,而到了清朝却在维吾尔族中扎根发展起来,乍一看来有些奇怪,然而仔细分析维吾尔族聚居地的位置以及维吾尔族与蒙古族的关系就不难发现:首先,从聚居地来说,维吾尔族主要聚居于新疆,与中亚紧密相连,文化上必有相通之处,音乐上也必有些相近的特点,因此中亚的乐器更容易融入他们的音乐文化;其次,从卡龙在新疆地区的分布来看,喀什、和田地区和哈密地区分别与巴音郭楞蒙古自治州的西边和东北边紧密相连,可见维吾尔族与蒙古族有着密切联系,卡龙从蒙古族传入维吾尔族也不足为奇。

3. 形制。清《钦定大清会典图》卷四十一载:"喀尔奈,钢丝弦十八,状如世俗扬琴,刳木中虚,左直右曲,前广后削……以手冒拨指或以木拨弹之。"与现代的卡龙形制相仿。

现存的卡龙制作材料主要是木和丝。桑木制成的琴框,其前面一般都刻有维吾

① 乐声:《中华乐器大典》,北京:民族出版社,2002:223。

尔族特色的花纹;桑木制成的面板和底板上也有类似图案;山口位于面板的左侧,同左侧的琴框一样是加工成曲形的;无论是条形码还是活动码,都是可以左右移动来调整音高的;活动马在条马的左边,马峰略尖,呈曲线排列,所呈曲线基本与左侧琴框一致;条码在右边,码峰更尖,上有粗钢弦;边框上的拴弦钉一般是木制,系金属弦,16～18条弦不等,每条弦有两根同音铜裸弦。

20世纪50年代后,新疆乐器厂对卡龙乐器在材质上进行改良,采用核桃木、松木制作琴框和面板,增加了共鸣箱发音的灵敏度,增大了音量。山口和琴码也改用较硬的梨木制作。而后,到了20世纪70年代,依堤伯克乐器厂又与音乐工作者合作,主要从结构上对卡龙进行改革:以保持卡龙原有的基本形制、结构为前提,主要增大了共鸣箱,以增加音量、音效;把琴弦增至22组,以扩大音域。下表为乐器厂与民间制作的卡龙在材质上的区别。

	制作材料	拴弦钉材料	弦钮位置
依提伯克乐器厂	松木、核桃木为主	金属	面板左侧
民间	桑木	木质	左侧边框上

4. 卡龙与锵。有学者认为,扬琴是由卡龙演变而来的,在此我们暂且不去追溯乐器的渊源,仅来做个直观的对比。这里并不把卡龙与扬琴做直接比较,而是选用锵,即新疆扬琴来进行比较。一是因为两者是同一民族的乐器,二是因为两者均为木卡姆中重要的伴奏乐器,且同属一类乐器,但分别在不同的区域中流行和使用。下表从各个方面对两者进行比较。

	卡龙	锵
形状	共鸣箱呈扁梯形 左曲右直,状似左半张扬琴	共鸣箱呈扁梯形
演奏方式	揉弦器	琴竹
材料	民间:桑木 乐器厂:核桃木、梨木	色木、桦木、榆木或其他硬杂木
弦数	16或18组 改革后22组	13～18组
音孔	面板中间有一花形音孔	面板上无音孔
音域	$G-e^3$、$c-e^3$ 七声音阶排列	$g-e^3$ 七声音阶排列
演奏技巧	右手:弹、拨、扫、滑、双弹、多弹、快弹 左手:实音、滑音、颤音、压弦颤音	揉弦、拨弦、琶音、衬音、八度轮音

由上表可见,卡龙与锵在形制、材料、弦数音域,特别是演奏方式和演奏技巧上都

有不同之处。但也有一定的相似之处,如都使用七声音阶。

5. 定弦与音域。卡龙的最低音定弦为 G 或 c,即有 $c-e^3$、$G-e^3$ 两种。按七声音阶排列。音域可达三个八度。卡龙有时也可根据具体需要随性定弦。

6. 演奏技术。卡龙的演奏一般是将乐器放置在地上或木架、桌子上,右手弹拨,左手执金属棒,又称"揉弦器"或"推抹",上下按抑或左右移动。右手可用指套直接弹拨,也可以用木制或竹制拨片弹拨。左手主要包括实音、滑音、颤音和压弦颤音等基本技术;右手主要包括单弹、双弹、多弹、快弹、外拨、竖扫和划等基本演奏技术。改革后的卡龙在演奏技术上有了许多发展,尤其是左手的吟音与滑音技术。卡龙主要用于伴奏,很少独奏。

❀（参见图片 卡龙演奏图）

7. 作品及演奏家。因为卡龙很少独奏,因此纯器乐作品也比较少,而且多是节选自木卡姆乐曲,如《多朗舞曲》《欢乐曲》《滑音》《恰尔尕木卡姆间奏曲》和《木夏乌热克木卡姆间奏曲》等。民间的独奏乐曲主要记录在《中国民间音乐集成·新疆卷》中。例如,莎车县《多朗赛乃姆》,和田市《拉克太喀特》《拉克木卡姆太孜迈尔乎里》《拉克木卡姆派西露迈尔乎里》《卡尔尕木卡姆选段》《西尕木卡姆太孜迈尔乎里》《西尕木卡姆派西露迈尔乎里》。由统计来看,麦盖提与和田是卡龙最主要的流行地,乐曲数量最多。著名的卡龙演奏家有苏来曼阿洪、司马义·阿合买提等。

第二节 横竖置多弦类

箜篌

1. 名称。箜篌是由西域传入中原的一种弦鸣弹拨乐器,具有独特的风格和表现力。有学者认为,现在我们所说的箜篌是由远在春秋战国时就出现的卧箜篌演变而成的。甚至认为,这个曾在隋唐燕乐中盛极一时的乐器是由外来的竖箜篌与南方的卧箜篌通过结合、演变,融为一体的混血儿。遗憾的是,这支在中国古代绽放了千余年的瑰丽奇葩,却因种种历史原因衰败凋谢,以致余香也荡然无存。然而所幸的是,古代的文人、画家、雕刻家在各自的领域里,记录了箜篌的部分历史足迹,才使后人得以从中窥见一斑。

❀（参见图片 箜篌形象图）

2. 历史。清代刘鹗《老残游记》:"凡箜篌所奏,无平和之音,多半凄清悲壮,其甚

急者,可令人泣下。"

唐代李贺的《李凭箜篌引》的诗是这样描述的:"吴丝蜀桐张高秋,空山凝云颓不流。湘娥啼竹素女愁,李凭中国弹箜篌。昆山玉碎凤凰叫,芙蓉泣露香兰笑。十二门前融冷光,二十三丝动紫皇。女娲炼石补天处,石破天惊逗秋雨。梦入神山教神妪,老鱼跳波瘦蛟舞。吴质不眠倚桂树,露脚斜飞湿寒兔。"此诗大约作于元和六年(811)至元和八年。全诗十四句中有七句描述音乐效果,用了四个神话传说,不仅使人联想到箜篌悠久而古老的发展历程,更令意境扑朔迷离,诗人运用了大量丰富奇特的想象和比喻描写李凭弹奏箜篌音乐给人们的感受和艺术效果。

3. 分类。根据《东南亚乐器考》描述,中国古代的箜篌有三类,一是卧箜篌,二是竖箜篌,三是凤首箜篌,其实这三种箜篌是完全不同的三类乐器,第一类属于琴瑟类,其余两类则属于竖琴类。

(1)卧箜篌。远在春秋战国时楚国就已经有与琴、瑟相像的卧箜篌了。汉武帝元鼎六年(公元前111年)平定南越后,朝廷举行祀典时曾使用一种新乐器"空侯瑟",形状像中国的瑟,名称是"空侯",也写作"坎侯",是外来语,可能是经由南越传入长安的弹拨乐器"坎农"(kanon)的音译。因为竖箜篌从西域传进来的缘故,此坎侯就叫作"卧箜篌"了。新疆至今还常用的"卡龙",实际就是卧箜篌一类的乐器。

对此,汉代刘向《世本·作篇》中记载:"空侯,空国侯所制","空侯,师延所作,靡靡之音也。出于濮上,取空国之侯名也"。

刘系《释名》所载也与《世本》相同,认为空侯为商代纣王的乐师"师延所制,出于濮上"。濮上即濮水之上,在古卫国境内,即今河南濮阳一带。由此,至少可以推断,箜篌的实际发展历史应该有三千年以上的时空了。

汉代卧箜篌被作为"华夏正声"的代表乐器列入清商乐中。当时的卧箜篌有五弦十余柱,以竹为槽,用拨弹奏,不仅流行于中原和南方一带,还流传到东北和朝鲜。汉代流行的这种乐器,在诗词中亦经常见到,如汉乐府《古诗为焦仲卿妻作》中即有"十三能织素,十四学裁衣,十五弹箜篌,十六诵诗书"。

唐代杜佑《通典》载:"旧说亦依琴制,今按其形,似瑟而小,七弦,用拨弹之,如琵琶也。"这里所说的"如琵琶",特指的是像琵琶一样有品柱的乐器。

《旧唐书·音乐志》"琴十有二柱",所指的琴,即面板上有品柱的琴瑟类卧箜篌。

卧箜篌虽然与琴瑟形似,但其长形共鸣体音箱面板上却有像琵琶一样的品位,这是它与琴瑟在形制上相异的主要特征。辽宁辑安(今吉林集安)高句丽壁画所弹之乐器即卧箜篌。卧箜篌曾用于隋唐的高丽乐中,以后在我国日渐消迹,至宋代后失传。但卧箜篌在朝鲜却得以传承,经过历代的流传和变异成为今日的玄琴。在日本,卧箜

箜因由当时的百济国(高丽、百济都为朝鲜古称)传入,故称为百济琴。

(2)竖箜篌。据传,竖箜篌是人类在社会生产、生活实践中根据猎弓弦能发音这一原理,在弯弓上张数根弦用以拨奏出美妙的音响,并最终制成了这一形似弯弓的乐器。它是伴随着人类早期文明的诞生而诞生的古老的弦鸣乐器,有着五千年以上的历史。至迟公元前 1200 年,竖箜篌已基本定型,此后两千多年时间都没有大的变化,后来经波斯(今伊朗)传入中亚和印度。公元 200 年左右,随丝绸之路波斯商贾的往来传入中国的一种角形竖琴,也称箜篌。为避免与汉族的箜篌混同,因此被称为竖箜篌,或"胡箜篌"。文献中记载,东晋时由天竺(今印度)送给前凉政权的一部伎乐中有这种竖箜篌,后竖箜篌慢慢传入中原。竖箜篌状如半截弓背,曲形共鸣槽,设在向上弯曲的曲木上,并有脚柱和肋木,张着 20 多条弦,竖抱于怀,从两面用双手的拇指和食指同时弹奏,因此唐代人称演奏竖箜篌又叫"擎箜篌"。《通典》记载:"竖箜篌,胡乐也,汉灵帝好之,体曲而长,二十二弦,竖抱于怀中,而两手齐奏,俗谓'擎箜篌'。"根据古代壁画和文献记载,竖箜篌的弦有 23 根、22 根、16 根、7 根等数种。这种竖箜篌在我国乐坛上盛行于东晋至唐宋。宋代沈括《梦梁录》中说:"高三尺许,形如半边木梳,黑漆镂花金装画台座,张二十五弦,一人跪而交手臂之。"这是大型的竖箜篌,还有一种小箜篌,是左手托持箜篌,右手弹奏,用于仪仗音乐中。在云冈石窟、敦煌壁画和成都五代王建墓浮雕中都能见到弹奏竖箜篌的图像。唐代是箜篌历史上的黄金时期。在皇室乐队中,箜篌是不可缺少的,而且在演奏中还是主要的乐器之一。由于它有数组弦,不仅能演奏旋律,也能奏出和弦,在独奏或伴奏方面,都较其他乐器理想。在当时还涌现出一批技艺精湛的演奏家,有张徽、李凭和季齐皋等。李贺《李凭箜篌引》曰:"昆山玉碎凤凰叫,芙蓉泣露香兰笑。"诗人夸张地描写了穿云裂石的音乐力量,使千百年前宫廷器乐演奏家李凭的弹奏之音,至今仍能震撼读者的心灵。唐代诗人岑参、顾况、元稹、张祜、李商隐等,都有描写箜篌的诗作,完美地表达了箜篌的演奏技巧和美妙音响。可见,它在我国古代社会艺术生活中的地位不容小觑。但从宋代起,箜篌逐渐在民间失传,成为宫廷独占的宠物,长期处于被禁锢之中,使发展受到限制,演奏技艺逐渐退化,失去了生命力。到了明代,箜篌乐器和乐手已是凤毛麟角。清代箜篌销声匿迹,以致最终绝响达 300 年之久。

(3)凤首箜篌。传说中的凤首箜篌应该是我国西南少数民族的弹拨乐器。文献记载的凤首箜篌是东晋初由印度经中亚传入我国的。晋曹毗《箜篌赋》描绘为"龙身凤形,连翻窈窕,缨以金彩,络以翠藻",可知其是以凤首为饰而得名。清代称之为"总稿机"。凤首箜篌形制与竖箜篌相近,其音箱设在下方横木部位,呈船形,向上的曲木则设有轸或起轸的作用,用以紧弦。曲颈项端雕有凤头,正如《旧唐书》所载:"凤首箜

篌,有项如轸。"杜佑《通典》曰:"凤首箜篌,头有轸。"有轸或无轸的图像在敦煌壁画中均有所见。新疆克孜尔古窟中,第38窟内的晋代思维菩萨伎乐图上,所奏乐器即为凤首箜篌。凤首箜篌在隋唐时,主要用于天竺乐、骠国乐和高丽乐中。有关文献记载,唐德宗(780—805)时,从骠国(今缅甸)也传进了凤首箜篌。这是有项有轸的一种凤首箜篌,至今还在缅甸流传,称"桑高"或"弯琴",也叫作"缅甸竖琴"。而在国内,凤首箜篌在明代后失传。在缅甸这种箜篌被称为桑高(Saung Gauk),是国宝级的乐器,主要为声乐伴奏,或者与其他乐器合奏室内乐。它的琴身恰似一叶小舟,加之向上弯曲的琴颈,犹如一张多弦的猎弓。船形共鸣箱用质地坚硬沉重的木料掏空制成,琴箱长60~80cm,以68cm长的最为多见。其上蒙有一块窄而长的鹿皮(染为红色),皮面中央置有一个条形木板,上系琴弦,并将琴弦振动下传到皮面。琴首雕成菩提树叶形,象征纯洁的白玉兰。琴弦的另一端用红丝绳拴于弯曲的琴颈上,并有红丝穗下垂,上下移动拴弦的丝绳,可以调节音高。笔者推测,缅甸的桑高之所以能流传至今的原因,一方面在于其个别部位的形制特征能随着时代的声音美学而有所改变,另一方面则由于它的象征意义能随着新的社会文化脉络而再生。

※(参见图片 凤首箜篌形象图)

4. 关于箜篌与竖琴的关系。这里需要特别说明的是,由于竖箜篌的来源可以追溯到古代的亚述、巴比伦以及埃及、希腊等十分流行的一种叫作竖琴的乐器。在欧洲,最早的"竖琴"在远古之时就出现了,不过当时很简陋。传说人们在试弓弦张得紧不紧时,一拨之下,发现它能发出美妙的乐音,于是便有意识地把弓弦拨了又拨,听它发出像唱歌一样的声音。以后人们就把猎弓作为乐弓,把弓弦作为琴弦弹奏,这便是最简单的弹弦乐器。乐弓经过许多世纪的流传、改进,逐渐又加上了许多根弦线,才成为古代的竖琴。实际上这种乐器东传至中国叫作箜篌,西传至欧洲叫作"Harp",只是近代中国人又设定出一个"竖琴"的翻译名称而已。现在,古代的箜篌实物虽已不存,但汉魏壁画上多见到弹奏箜篌的人像,如敦煌莫高窟第431窟弹奏的就是竖箜篌,它们与亚述浮雕上所见的竖琴完全相同。因此,常人总把箜篌与竖琴相混。实际上竖琴有三层含义:(1)古代的竖琴,包括我国竖箜篌在内的古代乐器,指近代改革以前的竖琴,"Cank"、"Harp"、"箜篌"都只是同种乐器在不同地方的不同名称。(2)现代的竖琴,特指西洋竖琴。(3)世界各民族的各种竖琴类乐器,五花八门,千奇百怪。而箜篌也有三层含义:(1)卧箜篌,由于现在已没有卧箜篌,这一含义通常只在少数古籍中出现。(2)古代竖箜篌,就是我们的祖先给Cank取的中文名字,相当于"竖琴"的第一层含义;实际上是东传至中国叫作箜篌,西传至欧洲叫作Harp。(3)现代的箜篌,是结合竖琴、古筝并加以发展的新型乐器,或者说就是竖琴的改革类型:双排弦竖琴。

随着现代箜篌的发展,现在"箜篌"二字特指的是现代的箜篌。现将二者在形制构成上的要素列表如下:

	琴 弦	共 鸣 箱	琴 柱	琴 头	底 座
竖琴	单排弦	窄梯形、长匣状 侧面光秃 上宽下窄,为"卧式" 采用枫木做材料	圆柱形	无装饰	有转调踏板
箜篌	双排弦	琵琶型 左右各有一行雁柱 上窄下宽,为"立式" 采用杉木做材料	方柱形	有凤首装饰	无转调踏板

可见,竖琴共鸣箱在左右方向,比较扁,名之为"卧式";箜篌共鸣箱在左右方向,上窄,下宽,属于侧扁,名之为"立式"。两者的区别在于单排弦和双排弦各自的要求。从正前方看,竖琴共鸣箱的左右两边在琴体下部明显地突出,像船的两舷;从正侧面看,箜篌的琵琶形共鸣箱则宽大如蒲扇;从侧前方看,两者形状较像,但竖琴共鸣箱的下端会被琴柱遮住,其左下角或右下角会在琴柱的另一边露出来,而箜篌共鸣箱上沿和下沿的弧度却有差异,上沿一般有柔和的曲线,下沿一般是一根笔直的保护条。

箜篌和竖琴的音色对比。因为二者在形制上有所差异,因此它们的音色也不完全一样。竖琴的声音好像是从水下发出的,整块水吸收了一些散射的能量,比较清纯、柔和、稳定。箜篌的声音好像是从透明的水上发出的,连水面也在微微地震动,比较清亮、浮泛、飘忽。

箜篌与竖琴在演奏技法上的区别。在技法方面,箜篌是以竖琴为根本,以古筝等民族乐器为辅助,再加以发展的。箜篌多了古筝中的压颤技法,带来更多的韵味变化;有左右同度的双排弦,在演奏快速旋律和泛音上更方便,可以左右手同时奏出旋律与伴奏而不相互妨碍,增强了和声与复调的音响;揉弦区和拨弦区互为一体,在揉弦拨弦手法之间转换非常便捷,和声色彩更丰富,甚或可在两只手不同的手指同时拨动不同音高的弦后用对应手指相互施展揉弦手法。由于两只手不像单手的两根手指那样互相牵制而是各自独立的,双手同时施展的揉弦手法能有较大的组合可能;左右两排弦把共鸣箱完全围住,少了一般竖琴的那种手拍共鸣箱的技法;弦列在雁柱下方有一片无调区,比一般的竖琴多了"码下刮奏"。

5. 箜篌的新发展。为了使这一消失多年的乐器重现舞台,从19世纪50年代起,我国有关部门及人员就根据古书的记载和保存下来的古代壁画的图形,设计试制了几种类型的箜篌。70年代起,他们借鉴竖琴并参考我国民族乐器的制作原理,终于在

80年代初研制出一种新型的雁柱箜篌。1981—1984年又设计并制成可转7个调的雁柱箜篌和全转调雁柱箜篌。所以,现在意义上的箜篌是一种结合竖琴和古筝的特点,并通过改革再创新的新生乐器。

（1）雁柱箜篌

沈阳音乐学院高级实验师、钢琴调律维修专家、民族乐器改革家张琨,与音乐界、乐器界专家合作,采用立体式双面琵琶形共鸣箱和筝式雁柱,借鉴竖琴的形式和弦列设计,吸收韩其华的"双排弦压颤"结构原理,将雁柱也做成了导音体,设计并制作成功雁柱箜篌,使千年古乐以崭新的面貌登上世界乐坛。

雁柱箜篌以古代竖箜篌造型为基础,然后用侧面琵琶形状做成了双面立式共鸣箱,在共鸣箱上利用古筝压振原理做了双排导音码,并在共鸣箱后装置了双排弦揉音压颤的机件,音板选用梧桐木制作,表面呈拱形,厚度分布科学合理,并采用了竖琴的弦长、弦距及音高排列。琴高2m,宽90cm,重42kg,双排尼龙琴弦共有88条,音域达6个八度零两个音。其性能优越,既可演奏古今民族乐曲,又可演奏一切竖琴曲。由于左右两排弦同度,等于两架竖琴,所以弹奏出的泛音效果尤其显著。它的揉、滑、压、颤等音响,可完美表现我国民族音乐的特点和风格,这是古代箜篌和现代竖琴所无法比拟的。它还可以左右手同时在音色最美的中音区弹奏出旋律和伴奏,这也是其他同类乐器在目前还未能达到的。

雁柱箜篌演奏技法以多种民族弹拨乐器的演奏技巧为主,并借鉴了竖琴的弹奏手法,既有古琴、古筝的韵味,又有竖琴的音响效果。其表现力十分丰富,可演奏琶音、和弦及复调旋律,最适合于独奏、重奏以及为歌舞和其他乐器伴奏或加入民族管弦乐队演奏。由此可见,我们民族新兴乐器的潜力是巨大的。

（2）全转调雁柱箜篌。全转调雁柱箜篌是在雁柱箜篌的基础上,通过设计制作转调机械结构,从而成为结构完善、造型优美、表现力强的乐器。琴体高2m,底长0.9m,宽0.2m。琴柱呈凤凰静立形,琴头雕刻"凤回首"装饰。底座设踏板和变音传动装置,上方曲木两侧镶嵌厚铜板,置金属弦轴。下方的共鸣箱,呈立体式双面琵琶形,两侧蒙以鱼鳞松或桐木面板,上置筝式活动雁柱。张两排88条尼龙弦或尼龙缠钢丝弦,每排44弦,按C大调七声音阶排列,相对应的两弦同音,共44音。音域$^bB^2 - ^\#c^4$,达六个八度零两个音,在中间的三个八度音域范围内为压颤音区。通过踏板的控制,可转十二个调,转调后各音阶、音程关系准确。

当然,现代箜篌还有一些有待完善的地方,主要是要继续提高音质。不过现代箜篌诞生在20多年前,发展时间太短。演奏者不但只有区区二三十个,而且基本都是女性。

6. 代表人物。

(1)制作师。箜篌制作师张琨可谓是现代箜篌的鼻祖,是沈阳音乐学院的高级实验师,长期从事音乐学院的钢琴调律和维修工作,已是远近闻名的钢琴专家,还积极参与我国民族乐器的改革工作。现代箜篌就是他与众多专家研制而成的。早在1958年,他曾根据笙的发音原理,设计了一架键盘笙,音域达四个半八度,和声效果较佳,受到音乐界的好评,并被载入《中国民族乐器改良文集》中。1958年以后,他又与崔作新合作,共同对古筝转调问题进行研究,经过四代十三稿、二十年的不断改进,终于在1978年研制成功移柱式转调筝,1981年荣获辽宁省重大科技成果三等奖,文化科技成果四等奖。

1979年,我国组织有关专家向箜篌攻关,张琨应邀参与设计,小组成员中还有中央民族乐团箜篌独奏演员崔君芝、中国舞台科技研究所研究员王湘和苏州民族乐器一厂弦乐器制作家蒋柏松等。张琨根据改革古筝转调的经验,认为必须使箜篌具有超越竖琴的演奏功能,才有其存在和发展的可能性。首先他确定了吸收韩其华"双排弦压颤箜篌"的结构原理,使其能演奏出具有我国民族音乐特点的揉、滑、压、颤音效果。其次是小提琴给了他重要的启示,将背板那面也装上码子和琴弦,解决了双排弦的共鸣。要使箜篌能够转调,担任双弦拉力平衡的杠杆必须装在弦的下端,弦的上端才能安置转调机械。他将竖琴的机械转调方法移植到弦的上端,使双排弦同度同时变音转调。造型上继承民族传统,装饰采用回首凤凰形象。通过40天的试验,与苏州民族乐器一厂蒋柏松等弦乐器制作家,经过5个月的辛勤劳动,完成了雁柱箜篌的试制任务。

(2)演奏师。崔君芝是我国当代活跃于舞台的箜篌演奏家之一。北京人,改革开放伊始毕业于中国音乐学院国乐系古筝专业,据传曾在维也纳国立音乐学院进修过竖琴。在长期的艺术实践中,她以多种民族弹拨乐器的演奏技巧为基础,借鉴竖琴的弹奏手法,创新了一整套箜篌演奏技法。演奏时,采取坐姿,将共鸣箱置于胸前,左、右手分别弹奏两侧琴弦,也可左手弹弦、右手按弦,可在双排弦上运用大幅度(小三度音程)揉、滑、压、颤技巧,还可演奏泛音、摇指、轮指及运用各种音色变化手法。由于乐器结构和性能优势,可以双手同时演奏旋律与和声。1996年,崔君芝将自己多年积累的箜篌演奏艺术技法,编著成《箜篌天地》出版,这是我国第一部箜篌演奏法和乐曲集。她亦培养了许多箜篌演奏员。

(3)演奏家。吴琳,中央民族乐团青年箜篌演奏家,中国音乐学院、中央音乐学院兼职教授。音乐世家出身,扎实的童子功底,严格而专业的音乐学院附小、附中和大学名家名师的系统训练,国际化多元艺术视野的顶级实践,使得她成为我国现代箜篌

艺术的杰出代表、领军人物和箜篌艺术未来发展的里程碑式人物。

她曾数次在国际国内重要的大型演出活动中,将中国箜篌艺术推向一个又一个高峰,创造性地将我国箜篌艺术在世界音乐舞台上绽放出应有的辉煌,使全世界观众因为她的箜篌艺术而了解了中国传统文化的博大精深和现代中国的盛世华梦。其演奏的代表作品主要有:《忆》《风华国韵·清明上河图》《第一箜篌协奏曲》《浴火凤凰》《梅花三弄》《空谷幽兰》《伎乐天》《箜篌引·日月光华》等多部大型箜篌协奏曲和组曲等。

7. 代表曲目。箜篌的传统曲目非常少,现在的代表曲目基本是近代我国作曲家或演奏家改编创作的。例如,独奏曲:《高山流水》《湘妃竹》《渔舟唱晚》和《月儿高》等;重奏曲:箜篌、箫二重奏《清明上河图》(刘为光)、箜篌、竖琴二重奏《鱼美人》(吴祖强、杜鸣心、杜咏改编)等;协奏曲:音频箜篌与民族乐队《汨罗江幻想》(李焕之),箜篌与合唱、民族乐队《箜篌引》(李焕之),箜篌与乐队《孔雀东南飞》(何占豪),箜篌与民族乐队《古陵随想》(施万春、杨青)等。

《湘妃竹》是最著名的箜篌曲目。乐曲以琵琶套曲《塞上》中《湘妃滴泪》的旋律为素材,加以发展变化改编而成。旋律轻灵明快,甜美悦耳。古书《博物志》载:"舜之二妃曰湘夫人,舜崩,二妃以涕挥竹,竹尽斑",描绘了洞庭湖畔湘妃竹林秋晓的景色,用雅洁坦荡的音乐内涵,歌颂了竹子的高尚气节,纯美而令人神伤。

《月儿高》是根据《霓裳羽衣舞》为基础创作而成。

《思凡》则由昆曲唱腔《尼古思凡》改编,静中有动的引子和尾声,再现了仙桃庵晨钟暮鼓、香烟缭绕的意境。

《高山流水》是根据同名古琴曲改编而成的。

《清明上河图》是箜篌与洞箫二重奏。

成功拓展案例与思考练习

一、成功拓展案例——箜篌分析与讨论

1. 箜篌近代发展现状分析。
2. 箜篌未来发展趋势展望讨论。

二、思考练习

(一) 填空

1. 古琴最早只有_____根弦。
2. 古琴又称_____。
3. 箜篌的代表曲目是_____。
4. 我国最早的古琴谱是_____。

(二) 选择题

1. 古琴曲《潇湘水云》的作者是_____。
 A. 阮籍　　　B. 嵇康　　　C. 吴景略　　　D. 郭沔
2. 古琴谱《神奇秘谱》是_____撰辑的。
 A. 吴文光　　B. 吴景略　　C. 徐上瀛　　　D. 朱权
3. _____是河南筝的代表人物之一。
 A. 赵玉斋　　B. 罗九香　　C. 娄树华　　　D. 郭鹰
4. _____是潮州筝的代表人物之一。
 A. 赵玉斋　　B. 罗九香　　C. 郭鹰　　　　D. 娄树华
5. _____是客家筝的代表人物之一。
 A. 赵玉斋　　B. 郭鹰　　　C. 娄树华　　　D. 罗九香
6. _____是山东筝代表人物之一。
 A. 郭鹰　　　B. 娄树华　　C. 罗九香　　　D. 赵玉斋

(三) 名词解释

1. 幽兰　2. 五弦琴　3. 七弦琴　4. 卧箜篌　5. 雁柱箜篌　6. 蝶筝

(四) 思考问题

1. 中国古琴的艺术本质是什么？
2. 中国古琴的文化内涵和外延是什么？
3. 中国古琴的发展道路是什么？

三、鉴赏背唱

1.《流水》 2.《阳春》 3.《白雪》 4.《潇湘水云》 5.《幽兰》 6.《高山流水》 7.《战台风》 8.《湘妃竹》 9.《孔雀东南飞》 10.《月儿高》

四、文献导读

1. 杨荫浏、侯作吾整理：《古琴曲汇编（第一集）》，北京：音乐出版社，1956年。
2. 徐兰沅口述，唐吉整理：《徐兰沅操琴生活》，北京：中国戏剧出版社，1958年。
3. 沈荣农、查阜西、张子谦编著：《古琴初阶》，北京：音乐出版社，1961年。
4. 中国艺术研究院音乐研究所、北京古琴研究会编：《古琴曲集（第一集）》，北京：人民音乐出版社，1962年。
5. 中国艺术研究院音乐研究所、北京古琴研究会编：《古琴曲集（第二集）》，北京：人民音乐出版社，1983年。
6. 蒋萍编：《古筝演奏法》，北京：音乐出版社，1957年。
7. 吴赣伯、项斯华编著：《中国筝谱（一）》，香港：上海书局出版社，1983年。
8. 罗九香传谱，史兆云编：《汉乐筝曲四十首》，人民音乐出版社，1985年。
9. 黄好吟著：《六十八板筝曲研究》，台湾：全音乐谱出版社，1997年。
10. 曹永安、李汴编：《曹东扶筝曲集（修订本）》，北京：人民音乐出版社，2000年。
11. 上海音乐出版社：《中国古筝名曲荟萃（中）》，上海：上海音乐出版社，2000年。
12. 上海音乐出版社：《中国古筝名曲荟萃（下）》，上海：上海音乐出版社，2000年。

五、相关链接

1. 中央音乐学院网
2. 中国音乐网
3. 中国民族乐器博物馆

第十二章

击奏乐器与器乐(一)——有固定音高类

击奏乐器是指用手或器件敲击、互击、摇击、落击、捶击、拍击、擦击、综合击或撞击等而使他物本体发音的乐器。击奏乐器作为我国民族乐器的基础,不仅有着悠久的历史,更饱含着深邃的音乐文化内涵,承载着厚重的中华民族文化渊源。

第一节　体鸣类

一、编铙

至少在商代就有这种击奏体鸣乐器,在宫廷宴飨和乐舞的伴奏组合中使用。商代编铙多为三件一套,常见的形制是合瓦形扁圆体,铙口下凹、无舌,铙柄上细下粗,柄内续木可执,可安置在座架上演奏。大者高18.6cm,宽14.5cm;最小者通高14.3cm,铙间宽10.3cm。测音为$^\#c^2$、f^2、$^\#f^2$。

❋（参见图片 编铙形象图）

（1）殷墓编铙。早在宋代已有编铙出土,北宋宣和年间(1119—1125)撰写的我国最早的考古著作《宣和博古图》中就有关于出土铙的记载。1953年,在河南省安阳市大司空村312号殷墓出土了编铙一套,共3件。663号墓出土的是3件兽面纹大铙。

（2）妇好墓编铙。1976年,在河南省安阳市小屯村殷代奴隶主妣辛(妇好)墓中出土了一套编铙,共5件。年代为公元前12世纪初的武丁晚期,这是我国首次发现的5件一套的编铙。

（3）9件编铙。1993年6月,在湖南省宁乡县老粮仓师古寨山出土了一套商代编铙,共9件。形制相同,大小有别。这是我国目前发现的年代最早、数量最多的一套编铙。

二、编镈

与编钟相似的古代击奏体鸣乐器,是礼乐乐器组合中的旋律乐器。

❀（参见图片 编镈形象图）

1985年,在陕西省眉县马家镇杨家村的西周铜器窖藏中,首次出土了一套编镈,由3件组成。镈体有四个对称的扉棱,左右两侧扉棱各有二虎,共由四虎组成。正、背两扉棱上端各站一昂首凤鸟,扉棱的左右是对称的夔纹。正、背镈体各组成一个以扉为鼻的大兽面。钮由两个相对而立的大鸟纹组成,镈口为椭圆形。通高分别为63.5cm、51.5cm、37.5cm。年代为西周中期。

春秋晚期出现了由5件、8件和14件组成一套的编镈。1978年,在河南省固始侯古堆一号墓出土的编镈,共8件,形制相同,大小依次递减。大者高33cm,小者高23.5cm。同出镈架为曲尺形,二梁三柱,短边悬挂二镈,长边悬挂六镈。8件一套的编镈尚属首次发现。

1988年,在山西省太原市金胜村251号春秋晚期墓中,出土了两套编镈,一套为5件夔龙夔凤纹编镈,一套为14件散虺（古书上说的一种毒蛇）纹编镈。两套编镈大小成序,音阶排列准确。当时的编钟已有不少14件一套的例子,而镈为14件一套尚属首见。据推测,墓主当为春秋晚期赵卿氏族中的一员。

三、钮钟

钮钟至少是在东周初和春秋时期已出现的击奏体鸣乐器,盛行于春秋战国时期,后历代流传。钮钟,是在甬钟的基础上,吸取了单钮而铸成的另一种钟。除在舞上所设为钮外,其结构与甬钟完全相同。钮钟悬于架上演奏。钟的发音机制是弯曲板的板振动。由于钟体特有的合瓦形结构,它产生两种基频振动模式。钮钟是可以编组演奏旋律的大型体鸣乐器。2500多年前的春秋时期,我国在制钟上不仅有分范合铸法,而且在合金配方和铸造工艺上也已达到了较高水平。青铜钟的合金成分是锡青铜,并含有少量铅和其他微量元素。《周礼·考工记》"攻金之工"条载:"金有六齐,六分其金而锡居其一,谓之钟鼎之齐。"表明当时钟的合金比例已规范化。书中更记述了制钟匠人的精湛制作经验。这些记述,说明我国古代工匠在生产实践中,已经发现了钟发音的规律,这也是我国声学方面最早的文字记载。1976年,在陕西省临潼区秦始皇陵园内出土了一枚钮钟,为秦乐府钟。钟形小巧玲珑,由青铜铸成,鼻钮上刻"乐府"二篆字,钟内壁有调音带4条,其上有锉痕,表明已调过音。乐府是国家掌管音乐的机构,此钟钮上的秦篆"乐府"二字,为确定秦代已有乐府设置提供了重要的实物资

料,具有宝贵的历史价值。

※(参见图片 钮钟形象图)

四、编钟

编钟又称歌钟、乐钟。历史悠久,可以独奏、合奏或为歌唱、舞蹈伴奏。在奴隶社会和封建社会,编钟是统治者专用的乐器,也是反映名分、等级和权力的象征,只有在天子、诸侯行礼作乐时方能演奏。古代常用于宫廷雅乐,每逢征战、宴飨、朝聘和祭祀,都要使用编钟。早在奴隶社会的商代,我国就有了编钟,从已发掘的实物和古代文字证明,公元前10世纪的西周时期,就已有了很精致的编钟。在古代乐器分类中,编钟位于八音之首,属于金类乐器。到了春秋战国,编钟曾发展达极盛时期。

※(参见图片 编钟形象图)

(1)长囟墓编钟:1954年陕西省长安区普渡村长囟墓出土了3件一组的编甬钟。此墓年代在公元前10世纪中叶,为西周穆王时期遗物。第一钟高48.5cm,音高为g^1;第二钟高44cm,音高为$^\#f^1$;第三钟高38cm,音高为c^1。甬中空与腹腔相通,篆间与鼓部饰云雷纹,第三钟无饰纹。到了西周中晚期,编钟为6件或8件一组,鼓右侧多饰鸟纹,有的饰涡纹或象纹作为标记。8件一组的编钟,除2件大钟因不用侧鼓音而无鸟纹外,其余6件均有鸟纹标记。每钟的两个小三度发音,排列起来主要构成宫、角、徵、羽四声骨干音音阶,其音域可到三个八度加一个小三度。1960年,陕西扶风齐家村出土的柞编甬钟和中义编钟均属此种组合。1966年,扶风齐镇村出土的西周中期师丞钟,是迄今所知西周钟形最大、铭文较多者,鼓右侧有鸟纹。

(2)春秋中晚期编钟,多为9件一组,即在西周钟的基础上,增铸了低音徵音和商音,在这两音为正鼓音时,侧鼓音调为大三度的变宫、变徵,正声音阶是完整的五声音阶。

(3)淅川下寺一号墓编钟。1978年,河南淅川下寺一号墓出土9件一套的编钮钟,全套纹饰相同,正鼓部为变形兽面纹,钲和篆部有绳纹,其他为蟠螭(chī)纹。钟内壁有不规则的凹槽,这些槽就是用来调整音高的。经过调试的钟,正鼓、侧鼓各发一音,音律准确,音质动听。这套编钟铭文中有"敬事天王至于父兄"一句,故此又称"敬事天王钟"。天王指周王,表明与周王朝是宗主关系。它打破了西周8件成套的传统,将商音(四号钟)纳入编钟行列,增加了正鼓音为徵的低音的一号钟,扩大了旋律起伏的空间,符合至今仍用于南方乐舞音乐形态的规律。

(4)王孙诰钟。1979年在河南淅川下寺二号墓出土的王孙诰钟,为26件甬编钟,分上下两层悬挂。上层18件跨三个八度,有效音区构成十二半音音列,具有四宫

以上的旋宫能力。下层 8 件低音甬钟，只奏四声或三声音列，也是南方荆楚民歌盛行的基本音腔，它的功能是突出旋律轮廓，加强低音效果。春秋时期，王孙诰钟已发展为可以独立演奏乐曲旋律、表达能力很强的乐器，本身已由娱神（郊庙、祭祀）转移到娱人，这是我国古代编钟发展史上重要的里程碑。

(5) 长台关一号楚墓编钟。战国时期的编钟除仍有 9 件一套外，又出现了 13 件、14 件的组合。河南信阳长台关一号楚墓出土的战国时期的编钮钟就是 13 件，也有人认为原组合应该是 14 件。均为长方钮，凹口，最大者通高 30.2cm，重 4.36kg；最小者通高 12.9cm，重 0.4kg，每个钟都有精美的纹饰。经中国科学院声学研究所测音，13 枚钟的正鼓音高依次为：$^\#b^1$、c^2、d^2、$^\#f^2$、g^2、a^2、b^2、c^3、d^3、f^3、g^3、$^\#a^3$、d^4。13 枚钟的侧鼓音高依次为：$^\#d^2$、$^\#e^2$、$^\#f^2$、a^2、b^2、c^3、d^3、e^3、g^3、g^3、c^4、$^\#c^4$、f^4。20 世纪 60 年代，我国北京中央人民广播电台每天清晨播音前播送的"东方红、太阳升"两句乐曲，就是由这套编钟录制的。

(6) 曾侯乙墓编钟。1978 年，在湖北省随县擂鼓墩一号墓，即毗邻楚国的曾国国君曾侯乙墓，出土了我国古代编钟之"王"——战国大型编钟。它按不同形制和纹饰，分为上、中、下三层有次序地悬挂在曲尺形的大钟架上，是目前我国出土乐器中，已知数量最多、规模最大、音域最宽、音律准确、保存较好的编钟，在世界上也极为罕见。这套编钟总共 65 枚，分镈钟、甬钟和钮钟三类。其中，镈钟仅有一枚，是楚惠王赠送曾国君主乙的。甬钟 45 枚，为曾侯乙生前亲自测音监制，分五组居于钟架的中、下层，承担主要演奏功能的是中层甬钟。中层一组，钟面有乳枚，音色优美抒情；中层二组，钟面无乳枚，音色如歌而有光泽；中层三组，钟面乳枚较长，音色醇厚和畅。下层甬钟形大体重，音色深沉浑厚、袅远绵长，最大的一枚通高 153.4cm、重达 203.6kg。钮钟 19 枚，分三组挂于钟架上层，音色清脆，最小的一枚通高 20.4cm、仅重 2.4kg。总重量 2500kg 以上。经我国有关研究人员的研究和测定，证明这套编钟虽然在地下的黑水里浸泡了 2400 多年，音乐性能仍然完好如初，只要准确敲击钟的标音位置，每枚钟都能发出两个声音。使人感到震惊的是：整套编钟的音阶结构居然和现代国际通用的 C 大调七声音阶音列相同，音域从 $^\#D - d^4$，达五个八度之广，比现代钢琴仅两端各少一个八度。在其中心的 $g - c^3$ 三个半八度范围内，有着完整的半音阶，不但可以"旋宫转调"，甚至可以用来演奏现代复杂的多声部音乐作品。

五、云锣

1. 名称。云锣又名云敖，在民间又被称为九音锣、十面锣等。它的历史最早也可追溯到元代，早年多用于道教音乐中，后才在民间流传，被广泛运用于民间音乐之中。

※（参见图片 云锣形象图）

传统云锣的形制是由若干面有固定音高的小型锣编组而成。一般由 10 面小锣悬挂在特制的木架上，以小木槌或装玉石、铜钱的竹制小竿来敲击。它的架高约 52cm，每面小锣直径为 9～12cm，锣体为铜制。它因流行地区和使用场合的不同，音域、音位排列也不尽相同。其中江南丝竹的云锣音域为 a^1-d^3；定县子村的云锣音域为 c^2-b^2；福州《十番锣鼓》的云锣音域为 g^1-b^2。传统云锣的音域大多为一个八度，音色清晰、明朗，演奏方式为一手拿锣架，另一手拿槌敲击，也有拿锣架摆在台子上，双手各拿一锣槌敲击。传统云锣音数少，音域窄，音色变化不大，音乐表现能力也不强。为了适应乐队的需要，云锣也进行了改革，曾先后出现了 15 面锣、26 面锣。15 面锣由于用锣数量增加，体积加大，但锣架的外观制作仍保持了传统风格。锣的制作材料多为铜制，并定音为十二律，音域两个八度加一个大二度。26 六面锣体积要大于 15 面锣，锣架的外观制作也保持了传统风格。铜制的锣体排为四列，均以十二平均律来定音高，音域为 $f-f^3$。26 面锣的低、中、高音区的音色富于表情变化，强弱幅度可达 pp - fff，有很强的艺术表现力。它的锣槌分软硬两种，硬槌用硬橡胶或牛角制成，软槌用橡胶槌或京锣槌。硬槌敲击所发音色明亮、爽朗、强烈，软槌敲击所发音色柔美、清澈。演奏时左右手各持一槌站立，双手同时敲击，可奏出四个音的和弦。

云锣改革发展中的变异主要体现在形制体积的变化，引起用锣数量的增加，音域的扩展，音数的增加，但云锣改革中锣体的外观制作保持了传统风格，且锣体仍沿用传统铜制。

第二节　膜鸣类

渔鼓

1. 名称。又称道筒、竹琴。渔鼓流布于山西、湖南、湖北、山东、广西等汉族地区，作为湖北渔鼓、湖南渔鼓、广西渔鼓、山东渔鼓、湖北道情和四川竹琴等曲艺的伴奏乐器。

※（参见图片 渔鼓形象图）

2. 历史。渔鼓历史悠久，最早文献可见宋人苏汉臣所绘《杂技孩戏》图，图中有一老者，左手击奏简板，右手则执四只鼓槌分别击奏扁鼓、小腰鼓、小锣和渔鼓。另外，明人王圻在《三才图绘》中云："渔鼓"为"截竹为筒，长三四尺，以皮冒其首。用两指击

之"。"渔鼓"是一直为汉族民间说唱伴奏的乐器,凡是用渔鼓作伴奏的说唱,均称"××渔鼓"。演奏时多与简板合奏。

关于渔鼓的起源在艺人中有不少传说,各地区又有不同。正所谓:"八方殊风,九州异俗;乖离分背,莫能相通;音异气别,曲节不齐。"(三国魏人阮籍之《论乐》)一说渔鼓为"八仙"所传,吕洞宾制渔鼓,韩湘子创蓝关调。据传,吕洞宾醉中偶得奇竹,择其中段二尺九寸制成一鼓,传道时用以击节。韩愈晚年因上《论佛骨表》,被贬潮州,马至蓝关,逢大雪不能行,韩湘子持渔鼓而歌,点化他出家。又传,渔鼓在蟠桃会上被齐天大圣酒醉踢断,经鲁班巧手连接后,短了一寸。因此,以后的渔鼓只有二尺八寸长,两截,不用时一分为二,用时合而为一。鄂(湖北)中凡以唱渔鼓为业的艺人每年为敬祖师爷,必隆重聚会,朝"八仙"焚香礼拜,击鼓而歌。艺人传徒的第一支击节曲牌是:"湘子湘子韩湘子,洞宾洞宾吕洞宾。"传徒的第一篇唱词也是《八仙词》:"张果老倒骑驴渔鼓怀中抱,韩湘子在空中口吹玉箫。蓝采和云阳板南腔北调,吕洞宾持宝剑捉鬼降妖。何仙姑拿的是奇花异草,铁拐李宝葫芦无比玄妙,曹国舅心至诚弃官得道,汉钟离分善恶巧用芭蕉(扇)。"如此怀师念祖,代代相袭,且一般都把张果老侍奉为渔鼓的祖师爷。此人信奉道教,但又经常不守道教规矩,道教规定不准吃新鲜鱼,可他偏爱吃生鱼。于是,道长把张果老开出道,他就带着道教的法器道筒,来到民间云游说唱,所以唱渔鼓又称唱道情。道筒最早蒙羊皮,张果老为表示坚决不再反道,将其改蒙鱼皮,称其为渔鼓。在湖北又有一说,渔鼓为老郎王(当地的一位艺人)所传。老郎王生于农历三月十八日,卒于十一月十三日。旧时,鄂中的渔鼓皮影艺人,在每年的这两天,必集会礼拜老郎王祖师。神案上写着:"唐皇敕封老郎王神位",左联是"清音童子",右联是"鼓板郎君"。在龙港道情的开篇词中写道:

怀抱渔鼓一条龙,
道情一曲解忧愁。
渔鼓当得田和地,
简板当得一条牛。
天旱水淹不用怕,
兵荒马乱不担忧。
要问哪个定规矩,
韩湘子流传到今朝。

从中看出,他们也信奉八仙之中的张果老为渔鼓的祖师爷。这些附会传说虽然不能作为史料看待,但可从中看出渔鼓有着悠久的历史。在唐代,道教盛行,出现了许多以道教故事为题材宣扬道家思想的道曲《承天》《九真》等,随之就产生了道情这

样一种说唱形式。到南宋时期,由于市井文化的繁荣,出现了很多勾栏瓦肆,艺人们也为了适应观众的需求,逐步运用渔鼓、简板等乐器击节伴奏,故又把它称为"道情渔鼓"。现在湖南邵阳、常德、衡阳、怀化等地仍称渔鼓为道情或渔鼓道情。群众一般都习惯称渔鼓演唱为打渔鼓。所以可推断出:从南宋开始就已正式形成了渔鼓这种说唱的伴奏乐器。南宋诗人陆游诗曰:"斜阳古柳赵家庄,负鼓盲翁正作场。身后是非谁管得,满村听说蔡中郎。"就描绘了乡民倾村而出,听一位唱渔鼓的盲艺人演唱蔡伯喈与赵五娘悲欢离合故事的生动情景。

3. 形制。传统渔鼓,一般挑选从头至尾一样粗细的竹,制成圆筒形。筒身一般长70~100cm,大小不等,筒的直径一般在8~10cm。筒内竹节全打通,这就要求在选材上很讲究,尽可能选用节眼少的竹子,多选用楠竹和毛竹。将其里外都刨得很光,等竹筒风干以后,在表面涂上桐油,以略粗的一边筒口蒙猪皮,也有蒙羊皮,或者蛇皮、癞蛤蟆皮,还有用猪腹油脂膜或膀胱膜、猪皮等。其中猪皮的渔鼓声音最好,最耐用。另一筒口敞开,再在皮膜四周缠以绸布箍紧。竹筒表面刻以各种花纹图案或文字为饰,表面漆成黑色,既美观又便于持奏。

传统渔鼓常为单鼓,发出的音高近乎"D"。在五声调式中,五度中心音是指主音及其上方五度的属音,可称作调式的五度中心音,因此渔鼓给唱腔伴奏时在唱腔的音乐调式转换中起着重要的中介作用。所以,D 的筒音可以是宫、商、角、徵、羽各个调式的主音,也可以是五种调式的属音。从大部分渔鼓的唱腔调式看,它的五度中心音几乎全是 D 音(尽管艺人们所用的渔鼓筒并非绝对精确,其音高也不完全相等,但其在调式中的地位始终不变)。属音是主音之五度泛音,与主音之间的关系最为密切,最为协和。所以,渔鼓筒的 D 音,无论在以 D 音为主音的调式中,还是在以 D 音为属音的调式中,都是协和的音。

20世纪80年代出现了双筒渔鼓和二十七音渔鼓。它们也是民族拍击膜鸣乐器。双筒渔鼓是20世纪80年代初,由武汉市说唱团道情演员邹远宏设计,胡元修制作的。这种新双筒架势渔鼓,有两个音高不同的鼓筒,置于高度可调整的金属架上,舞台形象美观,演奏方便。而且解放了演员的左臂,便于演奏。双筒渔鼓可以用双手进行演奏,因此其演奏技巧也比传统渔鼓丰富许多。新二十七音定音渔鼓,鼓腔用塑料管制作,蒙以塑料薄膜为面,鼓膜通过螺旋可调节音高。二十七音渔鼓挂于金属支架上,音位按律吕式排列,音域是 $f-g^2$。

4. 演奏技术。演奏姿势以坐唱为主,奏者用左上臂和肘部将渔鼓筒抱于怀中,鼓面朝外,与人身体约成45度角。用右手掌拍击或手指弹击发音,左手常常配合它持简板夹击发音。比较特别的是随州道情艺人的渔鼓筒,它分两种拿法:一是夹在腋下拍

打;一是靠在肩上拍打。夹在腋下拍打者,表示自己是半路从艺,技艺不精,敬请观众见谅,不要对其摔江湖条子盘问。靠在肩上拍打者,表示自己已经出师,可以单独闯江湖。指啥唱啥,要啥点啥。传统渔鼓主要为说唱伴奏,基本演奏技术如下:

(1) 击,四指同时拍击。

(2) 滚,四指连续交替单击滚指,分单滚和双滚。单滚是用食指、中指交替弹击鼓面;双滚是食指、中指、无名指循环交替弹击鼓面。滚指能获得清脆、明亮的音响效果,适用于伴奏轻快、热情的唱腔。乐句之间的衬垫,往往使用撞指(即用中指、无名指和小指并列撞击鼓面,使之发出浑厚音响。一般用来伴奏激越有力的演唱和用于乐段的结束处。)和滚指相结合的技法。无论撞指还是滚指,其演奏都讲究适度、自如,分轻重缓急,配合唱腔,渲染曲情。

(3) 抹,四指击鼓止音。

(4) 弹,四指曲指连续交替击弹。

※(参见图片 渔鼓演奏图)

渔鼓艺人在演唱书帽或正书的启腔之前,往往还加引奏,中间加间奏。在丝弦乐器加入伴奏之前,引奏主要起打闹台和静场的作用;间奏则是帮助演唱者间歇或借以转换曲牌。引奏和间奏实际上只是演唱者用鼓、板所奏的一些节奏音型。如沔阳渔鼓最初的引奏:

| XX | XX | XX | X | XX | XX | XX | X | X | X | X— ‖ |
| 湘子 | 湘子 | 韩湘 | 子, | 洞宾 | 洞宾 | 吕洞 | 宾 | 吕 | 洞 | 宾。 |

以上只是渔鼓引奏和间奏的基本方法,在实际运用中,往往因人而异,各有不同。有造诣的艺人用加花的方法,还可以产生出灵活多变的变体来。另外,渔鼓还可以与简板同时演奏,并分为板、鼓合击和交替击两种。在开唱前击长点子时,在每一乐句尾配以鼓、板合击的短点子做过门,四句唱完又击长点子,在每句唱词的分句,常加入一拍鼓板合击,使下半句"让板"起唱,起到增强节奏变化的效果。因此,渔鼓的演奏形式及伴奏功能主要体现出音色浑厚悦耳,所以,才长期作为湖北渔鼓、湖南渔鼓、广西渔鼓、山东渔鼓、湖北道情和四川竹琴等曲艺的伴奏乐器。过去往往只是一位表演者边唱边拍打渔鼓进行表演,后来随着人们审美需求的改变,发展成既有独唱(边唱边奏),也有两个人同时唱打的,并且还改进了以前无弦索伴奏的状况,加进了三弦和二胡乐器组合。另外,作为主要伴奏乐器的渔鼓还兼做道具使用,用它充当演唱战争故事中的杆棒、刀枪之类,颇有气势。作为道具的身段表演,如乌龙缠腰、走马观花、打拱和独占鳌头等。渔鼓筒除在演唱中击节外,其伴奏功能主要还有以下几个方面:

(1) 在唱腔前演奏,除静场外,主要起定调和导入唱腔的作用。

（2）在唱腔之中，有强调调式中心音、使调性更加稳定的作用。

（3）在唱腔的结尾，有收束和加强终止的稳定感的作用。

（4）渔鼓的D音是湖北渔鼓唱腔中多种调连接的枢纽和桥梁，在多种调式综合、移宫转调和暂转调中都起着协调与稳定的作用。

5. 代表人物及作品。

（1）苏金福(1779—1842)，湖北道情、渔鼓词作者。澧县人。青年时中秀才，后屡试不中，于是浪迹江湖，喜好戏曲、道情，结识了不少民间艺人，对道情、渔鼓的唱句字格进行了规范、加工。在艺人习惯采用的五字、七字的上下句唱腔结构的基础上，增加了十字句和长短句式；将一韵到底的唱词辙韵改为大段换韵，丰富和发展了渔鼓唱词的文学结构。他还吸收了当地的音调和唱腔的板式变化，创造了澧州渔鼓唱腔的［一流］［二流］［三流］及［叫板］［哀调］等板腔。改编创作的鼓词唱本有《白蛇传》《半日阎罗》等20多本，至今仍常为艺人传唱。

（2）彭金山。湖北渔鼓艺人，横南县人。自幼喜爱演唱渔鼓，坚持自学，博采众家之长。他的演唱唱词文雅、运腔圆韵、吐字清晰、做功传神。他一生性情豪迈、豁达爽直，被人们称作"彭派渔鼓"。

（3）邓福生。湖南渔鼓盲艺人，3岁时因病双目失明。自幼喜好音乐，并练就了一双好耳朵。他特别注重内在感情、吐词清晰、唱腔细腻、表情从容，以唱"文戏"而驰名祁阳、零陵一带，先后在邵阳市、邵阳县一带说书，深受群众的喜爱。

（4）瞿教寅。山东省宁阳县人。幼时家境贫寒，学过花鼓。13岁拜曲阜张合法为师，习唱"寒腔渔鼓"。他善于吸收姐妹艺术之长，将花鼓、柳琴的某些旋律的润腔方法，融于渔鼓唱腔之中，总结出《渔鼓演唱十八法》一书。

（5）代表作品有《讨利市》（宝康渔鼓）、《怀抱渔鼓一条龙》（湖北公安道情）、《开篇词》（宜城兰花筒）、《渔鼓的由来》（湖南渔鼓）、《好吃婆》等。

第三节　弦鸣类

扬琴

1. 名称。扬琴又名洋琴、杨琴、打琴、敲琴、钢丝琴、蝴蝶琴等，是我国比较常见的一种击奏乐器。据史料记载，扬琴原为流行于波斯、阿拉伯一带的乐器，被称为"桑图尔"。大约在明朝末年，它随着我国与西亚国家之间的密切往来，经海路传入我国南

方,最初只流行于广东一带。明末清初正是我国说唱音乐成熟、戏曲艺术发展之际,扬琴传入后逐渐成为戏曲和说唱的主要伴奏乐器。到了清末民初,许多民间器乐演奏形式开始作为独立的乐种兴起,扬琴又成为演奏广东音乐、江南丝竹和山东琴书等乐种的主要乐器之一。而在此过程中,扬琴也逐渐融入我国传统文化,成为我国民族乐器的一员。也有学者认为,杨琴来源于陆上丝绸之路的波斯、阿拉伯的桑图尔;洋琴来源于海上丝绸之路的欧洲大杨琴;而扬琴则是融合之后的中国体系扬琴。

※(参见图片 扬琴形象图)

2. 形制。传统的扬琴外形一般为蝴蝶形和扁梯形两种。其中,蝴蝶形扬琴琴身面板是平的,而扁梯形扬琴面板呈拱形。琴头上安装弦轴、弦钉,琴身两侧有直线形或锯齿形的山口,面板上置有长条形的琴码。传统扬琴的共鸣箱一般都很宽阔,琴弦为钢丝弦,整个琴体为木制。共鸣箱是扬琴的琴体,由前后两块侧板和左右两端甲头四周联结成骨架,上下蒙板,中间撑梁。琴体上的一层板是扬琴发音的共鸣板,扬琴的音量大小、音色好坏与之都有直接的关系。音梁侧立,上与面板、下与底板相联结,两端与前后两块侧板相连。共有5~6条音梁,每条音梁板上均有4~5个圆孔,拨动琴弦在共鸣箱中产生音波共振后,由音孔传出。因此,音梁对发音的音质也有直接的关系。琴码有4~5条,纵向置于面板上,从左至右为第一、二、三、四琴码。山口是在面板左右两侧凸起的长木条上,左边的称左山口,右边的称右山口。它的作用是固定琴弦的有效长度,即从山口至琴码间的弦长为琴弦振动的发音部分。滚轴板,在面板的左右各装有一块滚轴板,左面的称左滚轴板,右面的称右滚轴板。滚轴,在滚轴板上左右推动滚轴可微调音高,也有支持琴弦发挥振动力的基础作用。弦轴是固定于琴体山口之右边的特制金属弦钉,上方下圆,中有穿琴弦细孔,下有较细螺纹,起系琴弦和调音的作用。弦钉固定于琴体山口之左边,起系琴弦的作用。琴弦是扬琴的主要发音物体。琴弦有钢丝弦和缠弦两种。传统扬琴音位少、音域窄、调弦难、半音少、转调不便,因而它只适用于民间器乐合奏和为戏曲说唱伴奏,而并不适用于新型的民族管弦乐队,更不适用于独奏的发展。

※(参见图片 扬琴形制图)

3. 种类。传统扬琴有八音、十音和十二音三种,又被称为双八形、双十形、双十二形。它们大多是两排码、三排音、音位少、音域窄的小扬琴。传统扬琴的音色清脆、悠扬。所以,中国现代扬琴具有以下常见的种类。

(1)小扬琴,早在20世纪50年代,我国的扬琴只是两排码条的八档式、十档式、十二档式等几种,琴体积小、音箱小、音量不大、音域狭窄,不能演奏复杂的乐曲,琴竹粗糙,只适于自娱自乐。

（2）直接转调扬琴，1953年，天津音乐学院的扬琴大师郑宝恒与张子锐、赵立业共同研制推出了"吕律式大扬琴"，按十二平均律的排列，加大了共鸣箱，增加止音器，有效地控制了余音。由于扬琴的琴弦张力加大，因此使用加大、加长的琴竹，琴头贴有羊皮，音色与传统小扬琴明显不同，适于演奏变化音，尤其是外国乐曲。

（3）20世纪七八十年代，又出现了广州红旗牌平均律扬琴（陈照华改革）、上海81型扬琴（洪圣茂改革），均具有不用变音槽，就能直接转调的共同特点。

（4）快速转调扬琴。20世纪50年代后，对扬琴进行了不断的改革，陆续出现了"401"变音扬琴、十二平均律扬琴、全律活码大扬琴等许多新型扬琴。1959年，北京扬琴大师杨竞明改革成功四排码快速转调扬琴，扩大了音域，美化了音色，加入了变音槽，是中国扬琴史上的一场重大革命，此类琴有北京的401型、上海的78、79型，以及中央音乐学院桂习礼改革的501型，更扩大了音域。新近面市的402型扬琴，外观更加典雅、大方，全部使用银弦，音色更加纯正，音位增加合理。"401"变音扬琴，是杨竞明在传统民间丝竹扬琴的基础上改革而成的。它的外观保持了传统扬琴扁梯形的构造，琴体大部分为木制。它的改革在于将传统扬琴两排琴码发展为四排琴码，并在琴的两边设置了可以改变部分音高的变音槽，体积较小，重量轻。"401"变音扬琴增加了音位，排列接近于传统扬琴。它还保持了传统扬琴清脆悠扬的音色以及演奏姿势，比较适应新兴民族乐队的需要，同时也受到扬琴演奏者的欢迎，并成为目前流行最广的一种扬琴。

（5）十二平均律扬琴是陈照华在广州民族乐器厂的协助下，吸收了401变音扬琴的成功经验而改良制作的。它的外观也基本继承了传统扬琴扁梯形的风格，琴体的制作仍为木制。它的变化在于琴码增加五排，共七排，所有音位均按十二平均律大二度关系排列，不需要移动滚珠也可演奏任何曲调。它的音域为$^bA-d^4$，可达四个八度以上，在音色和演奏方式上也都保持了传统风格特色。

（6）全律活码大扬琴是由郑宝恒与天津乐器厂的师傅们共同设计制作的。它的外形依然保持了传统扬琴扁梯形的风格，琴体制作也仍为木制。它的变化在于共置四条琴码，每条琴码下面配置了铁杆和螺栓，旋转螺栓可调整琴码高度，以达到对琴弦音高进行微调，它的音位排列贴近传统扬琴，调音迅速而准确，并且还能够演奏各种变化音，方便转调。另外它还装有制音器，音色保持了传统特质，并适用于传统的演奏姿势。

（7）电扬琴，20世纪90年代，谷成忠、谷成钢兄弟发明了电扬琴，能模仿风雨声、打击乐、电吉他等声响，丰富了扬琴表现力，是扬琴家族的新形式。

从以上诸种新型扬琴的改革中，我们同样可以看到扬琴在改革发展中的变化主

要在于琴码的增加,音位的增加,音位排列的变化,转调装置的设置,音域的扩大,齐全的半音以及便捷的转调。同样,扬琴在改革中也非常注重传统因素的留存,而集中体现在外观依旧保持传统风貌,琴体制作依然延续传统木制,发音仍然保持传统特色,在演奏上也仍沿用传统演奏姿势。

4. 演奏姿势。传统扬琴的演奏姿势为坐式,身体中心正对琴身,身体与琴体距离为 20cm 左右。上身略向前倾,琴面下方边缘与演奏者的腰部持平。身体自然放松,肩部松弛。两脚着地,可一前一后自然错落。双手持琴竹击奏。

❀(参见图片 扬琴演奏图)

5. 起源与历史。长期以来有一种说法,扬琴起源于波斯、亚述等古国,是朝圣者和十字军带到欧洲的。上述古国的确是多种弹拨乐器的发源地,到今天仍是弹拨乐器流传最广、使用最多的地区,说扬琴发源于此不是没有理由的。中国的扬琴来自欧洲,而欧洲有关扬琴的最早记载也只能追溯到 12 世纪,那正好是十字军东征以后。但欧洲一些学者强调说,波斯、亚太地区的古代文献中,至今没有发现有关扬琴的任何记载,甚至在古代音乐的史论文献中也从未提到过这一乐器。而在以德国为中心的欧洲地区,中世纪开始就有许多演奏扬琴的图文记载,表明扬琴当时已是这个地区民间流传的乐器了。意思很明白,扬琴可能产生于古代的德国。但从另外的角度探讨时,关于扬琴的起源还有不同的看法。比如,中国古代的筑、印度的维那以及中亚地区的击弦卡农等,都曾被推论为扬琴的起源。这些推论至今也没有形成被普遍接受的定论。中国扬琴的始祖,可能起源于中东波斯地区,经欧洲再传入我国。相关文献资料可以参考如下:

(1)王光祈《中国音乐史》载:"洋琴,欧洲乐器,公元 17、18 世纪之交,输入中国之物。"中国音乐研究所《中国音乐史参考图片》(1954)载:"洋琴,亦名扬琴,打击乐器。它在 14 世纪已在欧洲流行(名德西 Dulcimer),大概是由阿拉伯、波斯一带传过去的。明代自国外传至中国,初流行于广东一带。"

(2)最早的中国扬琴图文记载,是在喜名盛昭所著《冲绳与中国艺能》一书中:"1663 年中国册封使臣张学礼至琉球,在唱曲时使用了伴奏乐器洋琴(瑶琴)。"该书中附有手持两支琴竹击琴弦的演奏图。图中扬琴(瑶琴)的琴体呈梯形,琴面板上设有两排码,并雕有图案。也可论证扬琴在 1663 年前,即明代就传入东南沿海一带。

(3)清代唐再丰的《中外观法大观图说》卷 12 所载的扬琴图,琴体呈梯形,有两排码,左码置于琴面五分之二处,使琴码的两侧构成五度音程关系。

(4)又据清代徐珂《清裨类钞》"金赤泉听洋琴"条目记载:"乾隆时……尝听洋琴而作歌以纪之。此琴也自大海洋。制度一变殊几常。取材金铜锌,发音亦自循宫商。

图形中桓铁弦练百炼,细钉节比排两头,二十六条相贯穿。携来可击不可弹,双锤巧刻青琅轩。琴师举手指未落,满座肃听心生欢。"这段词具体而生动地描述了清代扬琴的形制和构造。

(5)印光任、张汝霖撰《澳门记略》(1751)下卷载:"铜丝琴,削竹扣之,铮铮琮琮。""削竹扣之"指击弦工具已采用竹制的琴竹。从此开始把扬琴的击弦工具由外来的木制"琴槌"改为竹质的"琴竹",这是形成扬琴民族化的重大变革之一。

(6)丘鹤俦《琴学新编》(1921)载:"若其形如扇面名扬琴,其形如蝴蝶扬琴。"文中把"洋"字改成"扬",即把"洋琴"改成"扬琴"。到20世纪20年代,双七型扬琴,其琴体呈梯形、蝴蝶形,有两排码,每排码有七个音,左码为五度音程关系,实发21个音,已成为我国的定型扬琴。

6. 传统扬琴的流派。清代,特别是鸦片战争以后,沿海城市畸形发展,各地艺人纷纷走入城市。随着说唱音乐的发展和地方戏曲的兴起,传统扬琴表演艺术有了进一步发展,使扬琴成为说唱音乐和地方戏曲的主要伴奏乐器之一。尤其是各地的"琴书",即因以扬琴为主要伴奏乐器而得名,如四川扬琴、云南扬琴、广西文场、山东琴书、徐州琴书、安徽琴书、梅花大鼓等。与此同时,各地方戏曲伴奏乐队中也加进了扬琴,尤其是在南方的戏曲伴奏乐队中,已经成为主要伴奏乐器。清末民初,随着民间器乐的发展,许多民间器乐合奏的形式作为独立的乐种和曲种出现,扬琴又成为广东音乐(弦乐合奏形式)、江南丝竹(丝竹合奏形式)、山东琴曲等民间器乐合奏形式中的主奏乐器。20世纪20—40年代,始开扬琴独奏艺术的先河,并逐渐形成了具有民间特色的传统扬琴流派,其中发展水平较高、影响较大的有四大流派:广东音乐扬琴、江南丝竹扬琴、四川扬琴和东北扬琴。

(1)广东扬琴。扬琴自传入我国首先在广东得到发展。这一流派的历史最为悠久。流派特点:旋律非常华丽爽朗、活泼明快,和高胡同为广东音乐的主奏乐器。代表人物严老烈,原名严兴堂,绰号老烈,广东音乐扬琴的一代宗师。他创编了《旱天雷》《倒垂帘》《连环扣》《倒春雷》《归来燕》《寄生草》和《卜算子》等一批广东音乐合奏曲,也是最早的扬琴独奏曲目,世代流传并保留至今。邱鹤俦,于20世纪20年代起编著出版了《弦歌必读》《琴学新编》等书,提出了"竹法十度",创编了《娱乐升平》《狮子滚球》等代表乐曲。陈德钜、陈俊美也撰写出版《广东扬琴演奏法》并创编扬琴曲《春郊试马》《塞外风声逐马蹄》等。他们都为广东音乐扬琴的继承与发展做出了贡献。

(2)江南丝竹扬琴主要和江南丝竹这一乐种的发展密切相关。长期流传在江浙、上海地区。流派特点:江南丝竹扬琴以细腻优雅、流畅悠远、韵味隽永而著称。流派

宗师任悔初(1887—1952),江苏宜兴人,著名江南丝竹扬琴演奏家。他是1917年成立于上海的丝竹团体清平集的发起人之一。任悔初的扬琴技艺颇为精湛,首先把江南丝竹改为扬琴独奏形式,并在20世纪30年代最早灌制了丝竹扬琴独奏曲《中花六板》《三六》等唱片,由百代唱片公司发行。

(3) 四川扬琴是在四川琴书中发展起来的,扬琴是四川琴书的主奏乐器。代表曲目:《将军令》《闹台》等。代表人物中以李德才的演奏和唱腔的造诣最为高超,还有李联升、易德全等人。

(4) 东北扬琴,扬琴在东北民间与皮影戏有亲缘关系,但它没有受明确的乐种或曲种的影响,而是扬琴艺人与民间音乐广泛结合,在艺术实践中创立的。赵殿学是东北扬琴奠基人和开拓者,家传皮影戏扬琴演习,还会演奏古筝、笛子等。他的学生王沂甫整理了赵殿学的扬琴曲目,并总结发展了扬琴演奏的八大技巧。弹、轮、点、拨、颤、滑、揉、钩。代表作品:《苏武牧羊》《汨罗江上》《绣荷包》和《春天》等。

此外,还有潮州弦诗、山东琴曲、新疆木卡姆、内蒙古二人台等的扬琴音乐,都各具浓郁的民族风格与地方色彩。

7. 世界扬琴三大体系。在中国乐器中,扬琴是唯独兼有广泛的世界性和鲜明的民族性乐器。它历史悠久,源远流长,分布广阔,品种繁多,遍及欧、亚、美、非与大洋洲数十个国家和地区。作为一种文化现象的扬琴艺术,既是各国传统文明的历史"积淀",也是深植于民族文化土壤中发展起来的活的"机体"。从宏观的多元的历史背景、地理环境和社会文化心理着眼,结合扬琴本体的传播演变、形制构造、译名词意、演奏技巧、风格特点等各方面进行纵横立体的比较研究,世界扬琴的传播与分支,可分三大体系:欧洲扬琴体系、西亚—南亚扬琴体系和中国扬琴体系。

(1) 欧洲扬琴体系,包括所有欧洲国家和欧洲以前的殖民地北美洲、大洋洲在内。扬琴的名称主要有德西马(Dulcimer)、萨泰里(Psaltery)、海克布里(Hackbrett)、欣巴罗(Cimbalom)等。德西马通用于英语国家,来自希腊文和拉丁文。德西马的前身是最早流传在亚洲用拨指或羽管拨弦而发音的萨泰里琴。中世纪时,这种琴由朝圣者和十字军带回欧洲,在土耳其拜占庭,人们将原来的拨弦改变为手持木槌击弦的发音方式,琴体演变为梯形箱,德西马这一敲击乐器在12、13世纪始成扬琴之型,向欧洲各国流传。萨泰里,希腊语意为弹拨,既指拨弹的箱形乐器,也指槌击的梯形扬琴。海克布里是德语国家的弹拨乐器。欣巴罗出自东欧国家,来自希腊文,专指敲击乐器。匈牙利、罗马尼亚、捷克、斯洛伐克、波兰、白俄罗斯、乌克兰、立陶宛等都采用这一词的变体。

(2) 西亚—南亚扬琴体系,处在阿拉伯—伊斯兰文化和印度次大陆文化背景中,

包括几乎所有西亚国家、南亚次大陆的印度、巴基斯坦及克什米尔地区等。阿拉伯—伊斯兰音乐流传的地域横跨欧亚大陆,一直以来,对世界音乐都有很大的影响。这一体系的扬琴通称"桑图尔"(Santur),来自波斯语,意为"百弦"。西亚—南亚扬琴的形体较小,音域较窄,采用单个活动音码,便于临时移动变音,左码两侧为八度音程关系,设两排码,每排码有九至十三个音,音域约三个八度,用较轻木槌击弦,音色响亮而空旷。西亚—南亚体系的扬琴因音乐的律制调式体系比较复杂,如阿拉伯音乐的二十四平均律,印度音乐每一个八度中有22个音,以及富有即兴演奏的特点,形成了和欧洲及中国扬琴完全不同的异国情调与神奇色彩。

(3)中国扬琴体系,包括中国、朝鲜、日本、蒙古、泰国、新加坡、菲律宾等东南亚地区的国家。扬琴的名称都来自汉语"扬琴"的音译,中国扬琴的名称还有洋琴、敲琴、瑶琴、蝴蝶琴、铜丝琴等。至今发现中国扬琴最早的史籍记载,是喜名盛昭所著《冲绳与中国艺能》,1663年中国册封使臣张学札至琉球,在唱曲表演中使用了扬琴(瑶琴)。说明起码在17世纪扬琴已传入我国沿海地区。从这些地区扬琴的形制来看,与欧洲文艺复兴时期的小扬琴甚为相似。16世纪末,欧洲的航海刚可渡过太平洋及大西洋,这时大批传教士、商人、水手来到广东、澳门一带。这种洋琴是从海上传入的。

8. 中国扬琴代表人物。

项祖华。中国现代著名扬琴演奏家、教育家。上海音乐学院、中央音乐学院、中国音乐学院教授,中国民族管弦学会常务理事,国际扬琴学会副主席,文化部艺术团体考评委员会委员,日本华乐团艺术指导、香港扬琴协会名誉顾问。

项祖华出身于苏州音乐世家,自幼学习扬琴、二胡等乐器,师从江南丝竹泰斗任梅初和民乐大师陆修棠。20世纪40年代,随卫钟乐、陆修棠、杨荫浏等民乐大师活跃在江苏、上海,举行音乐会演出并初露才华,颇受好评。

项祖华创作改编了近百首中外古今的扬琴及民乐作品,如《林冲夜奔》《海峡音诗》《屈原祭江》《丝路掠影》《苏武牧羊》《竹林涌翠》《弹词三六》《春满江南》等。项祖华还创建了关于扬琴演奏的十六字琴诀,"左右全能,点线组合,曲直相兼,纵横交织"等。

♪(参考音频《林冲夜奔》)

成功拓展案例与思考练习

一、成功拓展案例——扬琴分析

1. 扬琴演变历史。
2. 扬琴发展讨论。

二、思考练习

(一) 填空

1. 曾侯乙墓出土的编钟音域约有_____个八度。
2. 扬琴的前身是波斯阿拉伯一带流行的一种击奏弦鸣乐器,译称_____。
3. 云锣又名_____。

(二) 选择题

1. 卡龙是_____族弹奏乐器。
 A. 塔吉克　　B. 克尔克孜　　C. 维吾尔　　D. 哈萨克
2. 曾侯乙墓出土编钟的音域有_____八度。
 A. 两个　　B. 三个　　C. 四个　　D. 五个

(三) 名词解释

1. 曾侯乙墓编钟　2. 云璈　3. 锵

(四) 问题思考

1. 简述曾侯乙墓编钟的文化价值。
2. 简述扬琴的三大体系。

三、鉴赏背唱

1.《讨利市》 2.《怀抱渔鼓一条龙》 3.《倒垂帘》 4.《林冲夜奔》 5.《海峡音诗》 6.《苏武牧羊》 7.《多郎舞曲》 8.《欢乐曲》 9.《恰尔尕木卡姆间奏曲》 10.《碣石调·幽兰》 11.《抛网捕鱼》

四、文献导读

1.《中国曲艺音乐集成》(湖南卷)。

2.《中国曲艺音乐集成》(湖北卷)。

3.《中国曲艺音乐集成》(山东卷)。

4.《中国锣鼓》,太原:山西教育出版社,2002年。

5. 乐声:《中华乐器大典》,北京:民族出版社,2002年。

6.《中国民族民间器乐曲集成·新疆卷》,1996年。

7. 中国艺术研究院音乐研究所:《中国乐器图鉴》,济南:山东教育出版社,1992年。

8. 乐声:《中国少数民族乐器志》,北京:民族出版社,1999年。

9. 田联韬:《中国少数民族传统音乐》,北京:中央民族大学出版社,2001年。

10. 桑德诺瓦:《中国少数民族音乐文化》,北京:中央民族大学出版社,2004年。

五、相关链接

1. 中国古典网
2. 中国乐器数字博物馆

第十三章

击奏乐器与器乐(二)——无固定音高类

在无固定音高的众多乐器中,中国鼓可谓是"八音领袖"。在我国古代,鼓不仅为德音之音,而且与礼乐、宗教、民间艺术、军事、风俗等都有着不可或缺的有机联系;并由此而呈现出博大深邃的中国鼓文化的独有特征。实际上,一个文化的构成,应该是物质的、制度的、行为的和观念的几个层面的综合体。关于中国鼓文化的研究,我们可以参阅相关文献,如严昌洪、蒲亨强编著的《中国鼓文化研究》,1997年广西教育出版社出版。这里,我们只就几个代表性的无固定音高的常见乐器加以描述与分析。

第一节　体鸣类

锣、铃、钹等。

除了前面介绍的有固定音高的云锣之外,我国大部分的锣是无固定音高的。这些锣常常与其他无固定音高的击奏乐器相互配合,形成独具特色的中国锣鼓乐组合形式。这一点将在乐器组合的章节中专门讲解。

在本节中,我们以关于锣和钹的专门创作,来讨论一下中国的锣钹文化以及发展问题。

▶ (参考视频《戏》)

▶ (参见视频《为六面锣而作》)

讨论问题:

1. 简述锣和钹的乐器性质。
2. 锣钹文化发展讨论。

第二节 膜鸣类

作为发声的器物，在旧石器时代的文化中，只存在着一些发出噪音的响器，这些响器有一部分是作为运动节奏的需要，有一部分则是以声音的手段来影响自然或神灵，因此它们产生的不是乐音，而是令人不安的、恐怖的声音。

鼓是最古老的乐器之一。它相较于吹管、弹拨、拉弦乐器，是最早成熟的乐器种类。原始社会初期，鼓在原始人的生活中占有很重要的地位。然而，鼓到底产生于什么时候？从目前考古和文献记载来看，鼓乐器大多是夏商周三代的。我国古代将乐器按发音材质分为八个种类，即所谓的"八音"：金、石、土、革、丝、木、匏、竹。革就是鼓类乐器。此时的鼓类乐器至少可以包括雷鼓、建鼓、鼛鼓、鼖鼓、足鼓、悬鼓等。古代的鼓，除了最早的陶制鼓较多外，大多是以中空圆木覆上兽皮制成的木鼓。但鼓的产生，无疑早于此。如在《礼记·明堂位》中就有"土鼓、蒉桴、苇籥，伊耆氏之乐也"的记载，说明此时已经有土鼓了。而《吕氏春秋·古乐篇》中说："以麋革冒缶而鼓之。"缶在原始人生活中为盛食物的陶器，蒙上兽皮，就成了鼓。《周礼·春官·籥章》曰："掌土鼓豳籥。"郑玄注："杜子春云，土鼓，以瓦为框，以革为两面，可击之。"这是有关皮鼓运用的早期记载。可见，我们的祖先很早就掌握了鼓类乐器的制作和运用。到了周代，在《诗经》记载的29种乐器中，打击乐器就有21种，其中的鼓类包括贲鼓、悬鼓、鼛鼓、鼓等。在大射仪乐队中，还使用了建鼓、羯鼓、应鼓、鼓等打击乐器。

有关史料记载如下：

《国语·吴语》载："十旌一将军，载常建鼓，挟经秉枹。"十旌，此指万人方阵。将军，是指由卿担任的高级军官。常，是指上有日月图案的旗。建鼓，是指立鼓（以指挥进军）。

据韦昭注"鼓，晋鼓也"，时有之"秦筝晋鼓"之说。"晋鼓"一词见于《国语·吴语》："将军执晋鼓，建，谓为之楹而树之。"这是常昭对晋鼓的诠释，出自《周礼》。晋鼓是建鼓的别称，时已名闻天下，这主要是晋国著名乐师师旷力主"闻鼓声者而悦之"的结果，师旷这一主张得到晋悼公和晋平公的颁行之后，晋国鼓乐声誉鹊起，即与秦筝齐名："吾子使天下无失其朴，吾子亦放风而动，总德而立矣！又奚杰杰然若负建鼓而求亡子者邪！"

一、建鼓

1. 名称。建，树的意思，像树木一样贯穿而承载之。它的前身是夏的足鼓、商的楹鼓以及周的悬鼓，所以，建鼓又名植鼓或悬鼓，曾为历代宫廷所用。它外形似大鼓而略小，由木柱穿之而立，故又称羽葆鼓或晋鼓，多用于祭祀典礼击奏。汉族、满族和蒙古族地区多用。

※（参见图片 建鼓形象图）

2. 历史。建鼓的历史悠久，三千年前的商代至西周之际已有，是我国出现最早的鼓种之一，战国时期已广泛运用。它多用于祭祀乐中，常被放置在乐队的四个角落，除了演奏外还作为装饰之用。到了汉代，有时被放置在衙门或寺的门前，有报信或召集号令的功能。

在距今2400余年的曾侯乙墓中出土的乐器，包括一座铜铸的底座完好而鼓腔破旧、木柱折断了的建鼓，底座上有龙形装饰，有十六条分成走向相反的两组大龙，并有一些小龙穿梭于大龙的各部位，十分生动。

3. 形制。主要材料是木、革和金（青铜），鼓腔长约106cm，双面直径74～78cm，腰径有98cm，穿插木杆，插坐在青铜座上。建鼓为枫杨木质的木框革面。其形状如一横置桶状，中腰外鼓，由数块腔板拼合而成。腔板两端固定鼓皮处长11.5cm，布有4排竹钉。各排钉为上下相错。出土时，鼓皮无存，剩露于腔面约0.3cm的钉端，可作鼓皮厚度的参考数据。鼓腔除蒙皮处外，通饰朱漆。鼓面彩绘云龙，边缘绘有五彩花纹。在鼓的两端涂有金钉两层。鼓框两旁各装饰着六角镂金盘龙2条，每个龙首衔有金环，下缀五彩流苏。纵贯鼓腔正中的圆木柱，通高3.65m、上端伸出腔体1.5m、下端伸出腔体1.25m（计插如鼓座部分）。柱径6.5cm，与腔体相交处较粗，为9.0cm。柱顶绕饰一段黑漆，余遍朱漆。木柱顶端支撑一上穹下方的木盖，盖高49.2cm、宽135.5cm，木盖有曲梁4条，垂至四角，梁头加饰龙首，下垂五彩流苏。木盖顶上涂金，其上安置一金鸾，高34.5cm。承接鼓框的为曲木，上刻金云纹，曲木下为木柱，高77.8cm。铜制圆座四周各有一五彩伏狮，狮身长55.3cm。出土时，柱已断，鼓腔随之倒落，但柱的中段仍串在腔内，下段尚插在座中。蟠螭纹鼓座。建鼓的鼓座用青铜铸成，有八对大龙穿插蟠绕在座体之上，又有许多小龙攀附在大龙身上，构成一个龙群体。通高54cm，底径80cm，重192.1kg。座底圆形，为网状结构，中凸周沿若圈足，径72cm，高5.5cm，厚1.5cm；圈外壁饰浅浮雕蟠龙纹，并对称缀扣4个圆环提手；圈内壁连接11根纵横交错的不规则铜条。座底正中与承柱相连。柱底距地21cm；其盘口内沿刻"曾侯乙乍"，外沿镶嵌绿松石（出土时多已脱落）。簇拥着承插柱的圆雕龙群，由

8对主龙躯干及攀附其身、首、尾的数十条小龙组成。其中主龙系圆雕,龙身曲旋蟠绕,沿首、角、舌、背等部位的棱线或中线的两边,均镶嵌着绿松石,并刻繁细的鳞纹或圈点纹。攀附主龙的小龙以高浮雕和圆雕相结合,龙首附于主龙身上,龙尾侈出且曲翘蜿蜒。次小龙则以高、浅浮雕并用,整躯附于主龙之上。这些大大小小的龙均仰首摆尾,穿插纠结,以多变的形态和对称的布局构成了极其生动繁复的立体造型。龙群中一对昂首相背于承插柱柱口两边的龙首刻画得特别细腻、生动,其向上卷扬的"象鼻"显得尤为别致。鼓座的接口、座身、俯首衔环等为先分铸再接铸而成,其中接口等处以施蜡法工艺制作,工艺十分繁杂,为春秋时期青铜技艺的代表作品之一。建鼓槌出自中室。出土时靠近建鼓,形制相同,通长64cm,首端径1.8cm,尾端径2.4cm。近于首端处凸出一圈,通体黑漆。

※(参见图片 建鼓形制图)

4. 演奏形式。按照古代风俗,建鼓是被架起来演奏的,相当于现在的大鼓。建鼓下面有方座,方座上有半圆形底座。在建鼓正中间还有两个小眼,可用细绳从中间穿过去,把建鼓竖在底座上。建鼓的旁边散放着三四个小鼓,每一个小鼓的侧面都有一个小眼。小眼内应有鼓环穿过,然后再用绳子组合成悬鼓,与建鼓配合使用,可以敲出不同的声音。自春秋战国始,建鼓在古代雅乐乐队中就成为重要的乐器。历代宫廷和佛教寺院均沿袭使用,是最大的木质皮膜鼓,发音低沉浑厚。敦煌石窟唐代第156窟壁画中有建鼓图像,但奏法完全不同,是一人背鼓在前面走,随后一人双手执鼓槌边走边奏,曾用于出行仪仗和天宫伎乐中。此奏法至今仍在甘肃省河西地区的民间社火活动中沿用。

二、板鼓

1. 名称。属于捶击膜鸣乐器。板鼓就一面蒙皮,所以又叫单皮;传统上是戏曲班专用,所以又称班鼓;因为在演奏中拍板与鼓由一个人演奏,所以约定俗成了板鼓之名。实际上,板鼓在历史上还有塔鼓、节鼓诸多称谓。例如,在唐代十部乐清乐乐器组合中的节鼓就是现在的板鼓。清代《清朝续文献通考》曰:"班鼓,又名塔鼓,音噍急,为各器之领袖,击法甚不易。"板鼓流行于全国各地,被称为戏曲艺术的灵魂,因常与拍板由一人兼奏而得名。

※(参见图片 板鼓形象图)

2. 历史。从上文中我们可以推断,板鼓的历史至少可以追溯至唐代的节鼓。

3. 形制。板鼓鼓身形体矮小,呈扁圆形,用色木、桦木、槐木、桑木、榆木、柚木等硬质木料制作,尤以使用紫檀、红木制者为最佳。由5块厚木板拼粘而成,鼓框上厚下

薄,内腔上小下大,鼓腔剖面呈八字形。20世纪80年代以来,为节约贵重木材,多采用色木或榆木做外圈鼓框,靠鼓心的一圈内腔用紫檀或红木制作,嵌在内圈,称为鼓牙。鼓框表面中间高、四边低,呈慢坡形,上面蒙以牛皮或猪皮,以水牛的嵴背皮为最佳。皮边蒙到鼓框下端,周围用三排铁钉固定,下部用铁圈箍紧。板鼓表面绝大部分是木制板面,中央振动发音的鼓面较小。蒙皮的鼓膛部分称为鼓光,是敲击发音部位。鼓板发音的高低,取决于鼓膛的大小与蒙皮的松紧。

板鼓规格尺寸不一,鼓膛大小有别,但从外部量之,鼓面直径均为25cm、鼓边均高9.5cm。鼓堂有大、中、小之分。小膛板鼓,内腔直径仅5cm,内腔高11.5cm,内腔下口直径23.5cm,主要用于戏曲伴奏。大膛板鼓,内腔直径10cm,内腔高11cm,内腔下口直径24.5cm,主要用于十番鼓乐器组合形式的合奏以及独奏。中堂板鼓,内腔直径8cm,内膛高11.2cm,内膛下口直径24cm,主要用于一般的乐器组合以及陕北、山西和越剧等地方戏曲伴奏。

❄(参见图片 板鼓形制图)

4. 演奏方法。在演奏时,将板鼓吊于木架上,用两根藤或竹制鼓箭敲击,不仅鼓心、鼓边发音高低有别,使用点箭(用鼓箭点击鼓面)或满箭(平击鼓面)发音也不同,有双打(双手持箭齐打或交替滚奏)、单打(右手持箭敲击鼓,左手持拍板敲击)、闷打(左箭压住鼓面,右箭击打鼓面,发出闷声)等技巧。在戏曲乐队中,板鼓和拍板并用,由一人兼奏,居于指挥和领奏地位,它还是武场的灵魂。演奏者被称为"司鼓"、"鼓佬"、"鼓师",以各种击鼓手势和击音指挥乐队,又与拍板一起把握唱腔节奏,为演员的各种身段和动作伴奏,给锣鼓演奏增加花点,烘托舞台气氛和人物形象。在民间器乐合奏十番鼓、十番锣鼓中,板鼓与同鼓(堂鼓的一种)并用,由一人兼奏,居领奏地位,可奏出风格迥异的鼓段。

5. 板鼓在戏曲中的作用。板鼓是戏曲表现的重要手段之一,是一件由声和手势有机结合的指挥领奏乐器。乐队中的板鼓,是演员与乐队之间的一座桥梁和媒介。板鼓又是乐队中的核心乐器。它是连接击乐、弦乐之间的轴心,离开它戏曲就无法进行。可见它在戏曲艺术中的地位是十分重要的。那么,板鼓是如何发挥指挥作用的呢?

(1)通过击节与拍板把握一场戏的节奏,使之快慢有序,错落有致,起承转合,跌宕张弛。判断一出戏是否好看,在于一出戏的节奏是否合适。一个好的司鼓,能根据剧情的需要,当扬则扬,当武则武,当柔则柔,当刚则刚,文戏不温,武戏不暴。虽然我们在看戏的时候看不到司鼓的表演,但是演出效果的好坏,直接系于司鼓的板与鼓之间。

（2）贯通全盘，联系演出的各个环节。一出戏，如果把它解剖开来，可以分为表演、伴奏、舞美、灯光、化妆等部门，这些部门各自都有其专业指向，如果不是演出可以说相互毫不关联，是演出把几者有机地结合统一起来。尽管在演出中有舞台监督，但直接下达演出进行与停顿指令的是司鼓。它像一个杠杆，推动着演出的进程；它像一条线，把戏曲舞台上各个部门有机地串联起来。从开场到收尾，从文场到武场，从前台到后台，文、武、昆、乱，没有一出戏离得开它。所以，作为司鼓人员必须照顾到"四面八方"，才能使演出顺利进行。

（3）烘云托月，营造艺术气氛。戏曲的煽情与造势，基本是通过两种方式实现的，一种是观感效果，即演员的表演和舞美灯光的表现；一种是听觉效果。在听觉效果中，除了歌唱因素外，最能体现艺术效果的则是戏曲音乐体系，像风雨雷电、金戈铁马等，而引领这些效果的核心也是司鼓。在一出戏中，人物的喜怒哀乐都是由于司鼓的参与而得到准确、鲜明、生动地刻画和烘托的。

（4）补漏拾缺，化解演出障碍。戏曲演出是有不同部门的演职人员共同完成的。有时，由于受情绪、疾病、疲劳等影响，演出经常处于停顿的危险中，最突出的表现是演员忘词。这时除了台上演员救场之外，就需要一出戏的指挥者——司鼓来救。司鼓救场主要体现在：A.调整剧情，就是在剧目演出进程中根据台上演员的特殊情况对剧情发展进行微调。B.延续演出，即利用乐队的伴奏形成音乐时空，来补救场上的尴尬局面。C.催促演员上下场，即把出故障的演员催下场，而把下一个应该上场的演员用音乐的手段呼唤上来。D.随机应变，决定一场戏的收与下场戏的开始。尽管司鼓这种指挥作用具有很大的灵活性，但在实际演出中确实起着非常重要的作用。

我们不难看出，在戏曲舞台上，司鼓实际上是一场演出的幕后操纵者，他的表现复杂、细腻、丰富，没有较高的艺术修养、文学素养、音乐素养、扎实的功力以及综合性知识和驾驭全局能力的人，是很难做一个优秀的鼓师的。板鼓作为中国戏曲乐队中最为独特的一种打击乐器，不仅直接参与伴奏，而且还具有指挥乐队、调度全台、把握节奏、引领起止、烘托气氛等作用。在司鼓的演绎下，板鼓的这些作用得到淋漓尽致的表现，特别是板鼓的指挥作用，使得戏曲表演能连贯统一、顺利流畅，无愧于其灵魂地位。

第三节　音色变化类

一、太平鼓

太平鼓在其发展和变迁中逐渐从原始的萨满活动中脱离出来。因满汉杂居等因素,满族的音乐文化逐渐与汉族进行交融,后形成了东北单鼓曲艺,太平鼓又成为东北单鼓曲艺的主要伴奏乐器。

1. 名称。太平鼓,又称单鼓、扇鼓、喜子鼓等,属握执型的单面鼓,以其形制特征而名之,亦称"单面鼓"、"单环鼓"、"单皮鼓"等。由于它长期在满汉杂居地区流行,已无满语称谓可考。

❋（参见图片　太平鼓形象图）

2. 历史。分为历史文献和民间传说及口述历史两个方面。

从历史文献看,唐代已有太平鼓,宋代谓之打断。据清代李声振《百戏竹枝词》载,北京郊区流行打太平鼓:"太平鼓,形圆平。覆以高丽纸,下垂十余铁环,击之则环生相应,曲名《太平年》,农人元夜之乐也。"清人何耳《燕台竹枝词》载:"铁环振响鼓蓬蓬,跳舞成群岁渐终。见说太平都有象,衢歌声与壤歌同。"

民间传说中,相传太平鼓起源于唐太宗的故事。由于当时好多随征的将士们,或死于疆场或死于跋涉,成了所谓的"屈死冤魂",而唐太宗得胜回朝竟将他们忘置脑后。那些屈死冤魂无处投奔,乃每每作祟于宫廷内院,扰得全朝不安,于是唐太宗杀猪宰羊聘僧道,击鼓、招魂、诵经、排筵以超度之,从此留下了跳太平鼓之举。从民间艺人口述中也可以听到:"文王留下钢圈鼓,武王留下响腰铃,军师留下阴阳卦,猜问人间大事情。"按此说法,太平鼓可追溯到西周时代。近年来,有些研究者注意到太平鼓和满族的联系。有研究者称:"古代满族军队把太平鼓挂在马镫子上,上阵冲锋时敲鼓前进,打胜仗后敲鼓庆祝。"认为太平鼓源于满族军中。

3. 形制。鼓形与鼓面。太平鼓的基本鼓形属不规则的圆形,有桃形、团扇形和扁圆形三种。清代的太平鼓活动中,也有八角形的太平鼓。满族萨满祭祀用的太平鼓的横径长于纵径,一般为40cm左右。在一个圆形铁圈上蒙上革皮作为鼓面,如牛皮、羊皮、驴皮等,以羊皮居多。蒙鼓面时,将皮革浸泡至软,为防止鼓皮与鼓圈结合时打滑,常内衬一圈麻绳。太平鼓鼓面常常绘制一些带有吉祥、太平寓意的图案。鼓面绘制图案者,今已鲜见。鼓圈与鼓柄。鼓圈以扁平的铁条弯曲而成,约1cm。有的在铁

圈四周系数个绒球为饰。鼓圈弯曲至合拢申直,即为鼓柄,约 12cm。鼓柄外部用布条或薄皮缠裹,也有用麻绳缠绕者,以防铁柄磨手,易于握持。此外,还可以起到将鼓圈与鼓尾连接在一起的作用。鼓柄下端拴有红缨鼓穗和鼓环。它们共分为三组套在铁制的鼓尾上,一般 2~3 枚为一组,摇动时互相碰撞"唰啦"作响。柄下端的大铁环直径 16cm 以上,大环中穿以直径 6cm 的小铁环。东北地区的太平鼓有一个十分重要的特征,就是为了增加鼓环的演奏效果,制作者将细铁条锻成四棱形,然后拧成麻花状,与同是麻花状的铁条棱相碰穿在一起,摇动碰擦。鼓尾因各地流传有所差异,辽东呈半莲花形,辽西和北京郊区为连环形。太平鼓的鼓鞭长 44cm,常以木或竹篾削刻而成。鼓鞭的顶端磨成圆头,以防击打时损坏鼓面。靠近顶端之处,往往加以削刻至薄,以增加鼓鞭的弹力。鼓鞭的尾端也常常以彩色布条拴挂成穗,作为装饰用。直径较大的太平鼓,其鼓鞭相应也较长、较粗,因而鼓鞭的鞭杆也要用布条缠裹起来。满族太平鼓有大小之别,萨满仪式和单鼓曲艺中一般都用大鼓伴唱,小鼓则用于特殊的舞蹈场面,如萨满跳神等舞蹈,大者鼓心直径约 45cm,小者约 23cm。

※(参见图片 太平鼓形制图)

4. 演奏姿势与技巧。演奏时,左手持柄举鼓,上下左右摇动,右手执鼓鞭敲击鼓面,运用直打、抽打、扣打、按打、抖打、翻打、片打、挑打鼓心、鼓边、鼓框或鼓背等不同部位,发出不同音色的音响。还可以用执鼓鞭的手指击打鼓面,也可用执鼓鞭的手磕打鼓柄,或摇晃鼓身使鼓尾铁环相撞发声,发音柔和响亮,无固定音高。太平鼓多用于舞蹈伴奏,常配合舞蹈动作敲击,边敲边舞。另有铁制腰铃,系于彩裙之上,随腰部摆动作响。太平鼓早期是萨满跳神时所用。萨满教起源于氏族社会的图腾崇拜和巫术,是一种崇拜自然、信仰多神的原始宗教。萨满跳神,是满族人信奉萨满教的仪典,即萨满歌舞,其中融入了阿尔泰语系的北方少数民族的史诗、赞歌的音乐舞蹈。光绪十九年(1893)出版的伯昂著《竹叶亭杂记》卷三载:跳神,满洲之大礼也,无论富贵仕宦,其内室必供奉神牌。最早由"女巫"单独表演,形式为头戴神帽、身围彩裙、手打太平鼓、腰系腰铃(有数十个锥形筒状的铁铃,用皮绳串联其尾而成,系于表演者腰际,扭臀而动,"唰唰"作响)、边唱边跳。后来在东北"单鼓"曲艺中有了伴奏形式。现在见到的太平鼓,已不仅仅是满族萨满祭祀活动的专用神具了。随着满族的不断迁徙、征战,太平鼓流传到其他民族中,衍生出了一些娱乐性的民间艺术活动。近代也由于东北地区异于内地的地理环境以及社会生产力发展的水平不同,因而满族自身的政治、经济、文化也发展不平衡。在满汉杂居的地区,满族的音乐文化辗转给了汉军旗人和汉族人,演变成东北"单鼓"曲艺,也是一种民间祭祀活动,俗称"烧香"。主要伴奏乐器就是太平鼓。由男艺人表演,俗称"烧香的"、"神匠师傅",领头唱的艺人叫"掌

坛的",陪唱的艺人称为"贴鼓"、"帮鼓",在"掌坛的"指挥下帮唱帮舞。并由满族传播给汉族,故有"旗香"(满)和"民香"(汉)之分。演唱时每人手持太平鼓一面,且敲且唱,有领唱、对唱、群唱等形式,兼有民间舞蹈和武术成分,如打霸王鞭和七节鞭等。装束与萨满跳神有所区别,身着长衫,唱腔吸收了东北民歌、二人转、东北大鼓等音乐成分,舞蹈方面受"跳神"形式影响,最后有一人手持小鼓出场,做就地十八滚等特技表演。太平鼓在"单鼓"曲艺中已完全不是祭祀中的一种祭器,而真正是音乐学意义上的乐器。辽西的太平鼓和北京郊区的太平鼓为当地的妇女、儿童所喜爱,成为农闲和节日间的重要娱乐活动,并且形成了传统。那么,太平鼓与萨满乐器到底有什么关系呢?满语称"依姆钦"的神鼓,就是手抓的萨满鼓,属于单环手鼓。为抓执型的单面鼓,鼓面分为椭圆形、蛋卵形、正圆形三种类型。现代的萨满鼓多为圆形,单面蒙以牛皮或蟒皮,背部置铁制或皮绳编制的圆环,并在环中穿有三个小环,手掌抓握大环,拇指、食指、中指伸入小环。用狗或鹿的前小腿骨做鼓槌,也有用藤棍做鼓槌的。萨满鼓原为萨满教祭祀仪式表演中的舞具和乐器。后来民间用于祭天祭祖、烧香还愿、欢庆丰收、节日娱乐等场合中。现在的萨满鼓多用于鼓舞伴奏或器乐合奏。由此可见,太平鼓与萨满鼓均是捶击膜鸣乐器,均由一面鼓和一个鼓槌构成,鼓面都蒙以牛皮、羊皮,都镶嵌有铁环,在萨满仪式中功用相同,用于跳神、祭祀歌舞,均有大小鼓两种,均以腰铃配合表演。而不同点则可以参见下表。

比较名称	萨满鼓(依姆钦)	太平鼓
流传地区	黑龙江、辽宁、吉林等地	辽吉黑三省、河北、内蒙古等地
鼓　形	正圆形、蛋卵形居多	扁圆形、团扇形、桃形
鼓　圈	木料制成	铁圈制成
鼓的结构	鼓圈、鼓环、鼓绳、抓环、鼓槌	鼓圈、鼓环、鼓尾、鼓柄、鼓鞭
鼓　面	狍、野猪、牛、羊、蟒皮等	牛、羊、驴皮等,以羊皮居多
执鼓方式	鼓上镶有抓环,手抓此环演奏	鼓尾镶有鼓柄,手握鼓柄演奏
击鼓方式	用鼓槌击打	用鼓鞭击打
鼓　环	镶嵌在鼓圈的木框上	镶嵌在鼓尾上

在音乐构成上,太平鼓"以单点为基础构成鼓套",萨满鼓"鼓以三击为一节"。在社会功用上,太平鼓早期起源于满族萨满跳神,后经常在民间祭祀活动中使用,主要用于祭祀祖先、祈祷、驱邪、欢庆丰收、烧香还愿、节日娱乐等场合中。萨满鼓为萨满教祭祀仪式中表演的舞具和乐器。表演时,手执萨满鼓,腰系腰铃,身穿缀有铜镜或腰铃的服饰,边击、边唱、边舞。较大的表演场面还加用哈马刀、察拉齐、圆鼓、三弦和琵琶等乐器伴奏。太平鼓在长时间的流传过程中创造出丰富的鼓点,能打出多种情

趣来,击鼓方式有四种:重击,左手持鼓鞭用力敲击靠近鼓心的部位,发音用"当"字表示;轻击,用鼓鞭以较轻力度敲击靠近鼓心的部位,发音用"大"、"的"、"拉"表示;滚击,即快速敲击碎鼓,用"当当当当"表示;震尾鼓,由于鼓尾上套有若干铁环,震动(或磕打)鼓柄铁环相撞可发出清脆的声音。由于技法和节奏的不同,鼓点通过不同的力度、音色,可以表现出多种情绪,如"当　当│当　的大 │ 当　当│当　的大‖",鼓点粗犷、豪爽,演奏起来震撼人心;"当　的大　当　的大│乙大　乙大　当　当‖",大太平鼓和小太平鼓一替一下对击,由慢渐快,或者滚奏,都具有热烈、火爆的气氛等。开场及前奏:无论是原始萨满跳神还是"烧香"形式,开始前都有一段较长的太平鼓演奏,一方面为了静场,另一方面也是听众欣赏艺人高超的击鼓表演,以引出唱腔。局内人称专用的鼓套为"幺二三套"。

间奏,由于"单鼓"曲艺没有丝弦管弦伴奏,艺人总是在句间的停歇处用鼓点填充,把上下句连接起来,有时为了加强节奏感,常在后半拍起唱前用一个非常短小的鼓点填充,有如戏曲伴奏的小垫头。有专用鼓套称为凤凰三点头:"乙大　当│当　乙大│当　当│乙大　当│当　当‖"收煞,每一个唱段结束,都用一种固定的鼓点收煞。"乙　当大│当　0‖"烘托气氛、渲染情绪。配合舞蹈表演,在表演太平鼓的同时常穿插打刀、耍鼓、摆腰铃、打花棍、舞霸王鞭等舞蹈表演,太平鼓要演奏相应的鼓点予以配合。

由于是满族传播给汉族,所以又分为"民香鼓点"和"旗香鼓点"。基本鼓点:民香鼓点有两棒鼓、六棒鼓、十棒鼓等,每种鼓点里强音的总数是偶数。旗香鼓点有三棒鼓、五棒鼓、七棒鼓、九棒鼓等,每种鼓点里强音的总数是奇数。

四棒鼓:乙　当大│当当　当‖;三棒鼓:乙大　当│乙大　当│乙大　乙大│乙大　当‖。特技鼓点如点鼓,所谓"点鼓"是指那些辅助性的,一般不在强音位置上的鼓点。同一鼓点,它的强音总数不能随意增减,而作为辅助性的鼓点,便可以在规定的节拍内任意做各种巧妙的变化。节奏相同,但点数不同,因而效果各异,特征为:简洁、有力、跳跃、丰盈、紧凑。刷尾鼓也叫震尾鼓,鼓尾子节律式的左右摆动,使鼓环随之"唰啦"作响,与鼓点连成一体,叫作"唰鼓尾"。它的作用和鼓点一样,做辅助和装饰鼓点,不同的是,它的节奏固定而不能做任何复杂变化。掰鼓,大小太平鼓配合起来交替击奏,民间称之为"掰鼓"。掰鼓用于表演结束之前,以烘托气氛。节奏的速度变化有四个层次,即(慢起)中速—快速—再快—更快(结束)。腰铃鼓即太平鼓和腰铃配合演奏。表演时,舞者将腰铃系于腰际臂部上,舞动时下肢左右摆动,腰铃便随之"朗朗"作响。总之,太平鼓鼓点大多是规整的两拍子,形式上整齐对称,特点是强音位置常出人意料地移动。这是由于音乐内在感情的冲动力,使它突破了功能性均

分律动的节拍,产生一种新的律动感。突破了一强一弱的鼓点循环方式,曾有学者将它解释为临时性的切分节奏,也不无道理。纵观太平鼓的诸种表现手段,无论从自身的艺术价值、民间流传情况来看,都蕴藏着旺盛的生命力。

二、达普

1. 名称。新疆地区的达普,又写成达卜,是维吾尔语的音译,汉族人又称手鼓。在我国的少数民族中,满、蒙古、达斡尔、鄂伦春、赫哲、鄂温克、新疆维吾尔、塔吉克、乌兹别克等很多民族都有手鼓,新疆地区的手鼓叫达普(又写成达卜,塔吉克族叫达夫)。在塔吉克族,对达普鼓的由来有一个民间传说:古时昆仑山麓的森林里,生出一条毒蟒,常祸害人畜成为一大灾难,有个名叫达普的青年,决心为民除害,斩杀毒蟒,他拿着剑守候在毒蟒的洞边,并刺伤了它的左眼,毒蟒不敢轻易露面,达普使用野驴皮和梧桐树制成了一面鼓,鼓声激昂悦耳,使毒蟒胆战心惊,达普终于斩杀了蟒蛇,为纪念达普的功绩,人们叫这种鼓为达普。

❀(参见图片 达普形象图)

2. 历史。达普是各种手持击奏的箍圈鼓的统称,特征是鼓框很浅,一般单面蒙膜。箍圈形鼓的起源久远,在世界上流传很广,目前出现最早的达普是约公元前3000年的苏美尔石雕和古瓶图像上,至今在土耳其、阿拉伯和伊朗地区甚为流行。世界上普遍流行的铃鼓,也起源于西亚。在中国,达普最早见于北魏(386—534)时的敦煌壁画,可能是通过丝绸之路从西亚、中亚传入的。达普之名也与阿拉伯、波斯、土耳其同类鼓名的发音近似。4世纪时开始流行,在敦煌北魏(386—534)的壁画中也见其形象,清代《皇帝礼器图式》:"达普,木框,上冒以革,形如手鼓而无柄。"清代《听园西疆杂述诗》注:"凡宴会及平时歌舞,有丝弦小乐。鼓径尺二三,高约三寸,羊皮冒之,施以彩色。框里周围缀铁环,手拍以为节。即指达普。"《清史稿》卷一百一载:"达卜,木匡冒革,形如手鼓而无柄,有大小二制,一面径一尺三寸六分五厘二毫,一面径一尺二寸二分四厘,皆髹(髹:把漆涂在器物上)黄,面绘彩狮,以手指击之。"

3. 形制。维吾尔族达普,桑木制,单面蒙羊皮、小马皮或驴皮。维吾尔族的鼓框内侧缀小铁环,晃动即作响。塔吉克族达普鼓框略深,框内不缀铁环,有的装3对小钹,声音低沉浑厚。新中国成立后,改用蟒皮,有大、中、小三种规格。大型达普在50cm以上,框高5~7cm,声音洪亮,主要在维吾尔族民间巫师"巴克希"作法和塔吉克族民间演奏舞曲时使用。中型达普用于乐队。小型达普,直径20cm左右,边高5~6cm,声音较高,又称"乃格曼达普",是维吾尔族大型古典套曲十二木卡姆的主要击节乐器。塔吉克族的手鼓与维吾尔族基本相同,直径约40cm,多成对使用,并有妇女击

奏,一个奏基本鼓点,另一个加花装饰。

※(参见图片 达普形制图)

4. 演奏技巧。演奏时两手托鼓框,重心置于左手,除拇指外其余各指均用于演奏,四指手指击打鼓边或鼓中,右手拇指顶住鼓框或以绳索与鼓框相连。有时还可用手掌击鼓中心,在拍击不同部位时可发出5~6种不同音色的咚哒声,"咚"用于重拍,"哒"用于轻拍。达普通常使用的奏法如下:右手,四指并拢,击鼓面发"咚",四指分开,击鼓边发"哒"。掌击,用手掌拍击鼓心发"啪"或"拨"声。闷击,手掌拍击鼓面后立即压住,使声音休止。弹击,食指压住中指,中指、无名指、小指,外弹击鼓边,发清脆的"哒"声。弹击,拇指挤搓无名指往外弹,无名指借助拇指外弹的力量弹击鼓边,发"哒"声。无名指与中指、食指、拇指先后摩擦弹击,发"哒哒哒"的连续声响。麦尔吾勒奏法,右手中指或四个指头和左手无名指或三个指头做快速交替拍击,发出连续不断的长音,这一奏法多用于手鼓舞伴奏。

5. 使用。由于这种鼓携带方便,甚至骑马和骑骆驼时也可以演奏,技巧高者可以演奏出各种复杂的节拍和节奏,也可以单独为舞蹈伴奏。这种舞蹈称为"达普乌苏黎",即手鼓舞,据传这种舞蹈始于巴克西活动。旧时,巴克西为人"祛邪治病"边念咒语边击鼓,环绕病人手舞足蹈。(巴克西,维吾尔族从事古代宗教"皮尔洪"跳神的人,男的叫"巴可西",女的叫"达罕"。)手鼓使用更多的还是为民间音乐和歌舞伴奏,随着手鼓制作工艺、击打技术的提高和维吾尔族舞蹈的发展,20世纪40年代初,只用手鼓伴奏的女子独舞登上了新疆文艺舞台。近几十年来,达普也逐渐被吸收加入哈萨克、克尔克孜、塔塔尔等少数民族民间乐队。现在许多流行音乐中,也开始使用手鼓,如《卧虎藏龙》的音乐中就有手鼓的片断。在我国除新疆地区外,其他地方并没有达普这样的乐器。这主要是因为新疆地区少数民族在人种、历史、宗教上与土耳其、阿拉伯及波斯音乐体系有着千丝万缕的联系。在土耳其,手鼓叫德夫(Def)。在阿拉伯地区有三种手鼓,它们在大小、形质、演奏技术和使用范围等方面都有所不同。达夫(Daff)的直径约30cm,鼓框较浅,上有5对小铃。它通常不是用来击奏节奏型,而是通过摇奏产生震音的效果,主要由女子演奏,用以伴奏妇女的舞蹈。马兹哈尔(Mazhar),直径60cm,鼓框高6cm,没有铃,但其内装有一环套另一环的铁圈,专用于演奏宗教音乐。班迪尔(Bandir),直径约40cm,框高10cm,框上有1孔,左手拇指伸入其中。框下有2根弦,击奏时可连续发颤音,主要用于伊斯兰教苏非派的宗教仪式。它虽在名称和形制上与达普有很大区别,但公元17—19世纪的南疆达普,与其有共同点,框沿上有一小槽。

三、朝鲜长鼓（杖鼓）

1. 名称。朝鲜族长鼓，朝鲜语称"卜"，为朝鲜族混合击膜鸣乐器，源于古代细腰鼓。因用竹杖敲打鼓面而得名杖鼓，后因音译原因，在北宋时期开始用"杖鼓"之名，在宫廷燕乐大曲部和鼓笛部的乐器组合中使用。后将其称为"长鼓"。唐代，还称都昙鼓、毛员鼓或腰鼓，并用在唐九部乐和十部乐的乐器组合中。我国朝鲜族居住区皆有此器，是朝鲜人民善歌喜舞的长鼓舞、农乐舞以及器乐合奏中的盛行的乐器。节假日、婚礼、寿辰或劳动之余，妇女、老人、儿童们便纷纷起舞，在铿锵的杖鼓声伴奏下，唱着具有民族特色的音乐。朝鲜长鼓和瑶族长鼓也称为长鼓，极容易混淆。

❈（参见图片 朝鲜长鼓形象图）

2. 历史。敦煌北魏壁画和云冈石窟北魏浮雕中，有早期朝鲜长鼓的舞乐图像。

《旧唐书·音乐志》卷二十九中载："腰鼓，大者瓦，小者木，皆广首而纤腹，本胡鼓也……都昙鼓，似腰鼓而小，以槌击之。毛员鼓，似都昙鼓而稍大。"文中间接地说明了其早期的名称和形制。

宋代沈括《梦溪笔谈》："唐之杖鼓，本谓之'两杖鼓'，两头皆用杖。今日杖鼓，一头以手拊之。"说明在唐代已相当盛行。元代对其记载尤为详。

《元史·礼乐志》："杖鼓，制以木为匡，细腰，以皮冒之，上施五彩绣带，右击以杖，左拍以手。"

明代王圻《三才图会》："广首而纤腰，两头击之，声相应和。"

清代《钦定大清会典图》："杖鼓，上下两面冒革于铁圈，复楦以木匡，细腰。"长鼓11世纪初从我国传入高丽。

据《韩国音乐史》记载，高丽文宗时期(1047—1082)的唐部乐就已有了杖鼓。

韩国古籍《乐学轨范》记载："按：造杖鼓之制，其腰木及漆布为壳者最好，磁次之，瓦则不好。漆以黑或朱，两面各用围铁。大面以白生马皮为之，小面以生马皮为之。大面用左手拍之，谓之鼓；小面用右手杖击，谓之鞭；两面同击谓之双；以杖暂击，俾作摇声，谓之摇。唐乐、乡乐并用之。"对其鼓制和奏法记述得十分详细。

清代以后，"杖鼓"在我国中原大地少见，而在朝鲜族民间仍广为流行，并根据其形有了新的名称——长鼓，成为朝鲜族民间乐器中重要的膜鸣乐器

3. 形制。制作长鼓的主要材料就是木、革和金等，其中鼓身由一整块木头掏制而成，两头蒙猪皮、驴皮、马皮或牛皮等，再套铁钩，拉绳索，调音色。

4. 演奏方式。分立式演奏和坐式演奏两种。立式演奏一般是比较小型的长鼓挂在胸前，一边演奏一边舞蹈。坐式演奏一般都是比较大的长鼓，将鼓放置在专用的木

架上,用于歌舞伴奏或器乐合奏等。无论是立式还是坐式演奏,都有一手执槌、一手徒手和两手执槌演奏两种形式。一般为歌舞伴奏常常采用右手执槌的演奏形式,左手徒手用大指按住鼓边,其余四指用单击、花击、双花击或焖击等形式击奏鼓面。而右手鼓槌也相应地运用单击鼓点、单击花点、双击花点、滚击花点、震击花点等四十余种演奏技术配合演奏。自古至今,朝鲜长鼓被广泛用于宫廷音乐、巫乐、希纳予、散调音乐、民俗舞蹈、民间歌谣的伴奏,亦是朝鲜族主要的独奏乐器之一。在与其他乐器组合演奏时,长鼓往往是主奏和领奏乐器。它既是舞蹈的伴奏乐器,又可作为舞蹈的道具。

※(参见图片 长鼓演奏图)

5. 代表曲目,如《长鼓舞》和《农乐舞》等。高丽艺人薛媛在长鼓从伴奏乐器发展为表演乐器的过程中做出了重要贡献。20世纪80年代后,作曲家李昌云、金仁锡创作了长鼓与管弦乐《乡村乐》。

四、瑶族长鼓

1. 名称。瑶族长鼓,瑶族语音发"郭咚"、"郭藁"等,又称花鼓。广西、广东以及湖南瑶族的击拍乐器。文献记载的瑶族长鼓还叫腰鼓、长鼓、长腰鼓、长篌等。

※(参见图片 瑶族长鼓形象图)

2. 形制。瑶族长鼓的制作材料以及基本制作方法与朝鲜长鼓基本相同,有所区别的是,瑶族长鼓不用绳索张皮,而是用鼓钉钉紧蒙皮,或者用鱼鳔和胶水粘贴皮,或者用竹圈固定蒙皮。瑶族长鼓的两端常常系八个铜铃装饰,也分大、中、小三种形式。

※(参见图片 瑶族长鼓形制图)

3. 演奏形式。演奏时,大长鼓放在鼓架上演奏,一人或两个人同时演奏,一般在伴奏或合奏时用。中、小长鼓一般都是一个人演奏,边走边舞。

4. 朝鲜长鼓和瑶族长鼓的简单比较。

朝鲜长鼓和瑶族长鼓都起源于古代细腰鼓,在各自民族的《长鼓舞》中都边击边舞,既是舞蹈道具又是伴奏乐器。在乐器划分中,朝鲜长鼓手击和敲击的混合演奏方式与瑶族长鼓拍击膜鸣乐器分属两类,两种长鼓的流行地区、流行民族、发展历史也各异。朝鲜长鼓经过了从印度—中原—高丽的迁徙史,更加曲折。从外观上看,朝鲜长鼓较瑶族长鼓短130cm左右,所以更像矮矮胖胖的小"短鼓",其结构更加复杂。朝鲜长鼓仅一种,瑶族长鼓分三种规格,不同规格有不尽相同的演奏方法。朝鲜族长鼓左右两个鼓腔大小不同,并且可以调节鼓皮的张紧度发出两种不同的音色,及根据演奏的需要来定音。朝鲜长鼓的演奏方式常常是右手执槌,左手用手指直接拍击另一

个鼓面。瑶族长鼓的大鼓常常用两个人分别演奏不同的鼓面,中、小鼓则一手持鼓,一手拍击演奏。

朝鲜长鼓经过长期的发展及流行地区的迁徙,积淀了多个民族和无数人民的智慧,当然现已完全与朝鲜族气质文化兼容,与朝鲜歌舞音乐更是结合绝妙,《长鼓舞》中少女击鼓而舞的形象已深深刻入我们的脑海。朝鲜长鼓正在向新的领域探寻摸索,艺人们充分发挥想象力和创造力,将朝鲜长鼓与多样的新的音乐形式结合,以求突出展现音乐魅力。

成功拓展案例与思考练习

一、成功拓展案例——绛州锣鼓分析

1. 山西绛州锣鼓浅析。
2. 绛州锣鼓发展展望讨论。

二、思考练习

(一)填空

1. 朝鲜族的长鼓又叫_____。
2. 维吾尔族的手鼓又叫_____。
3. 瑶族的长鼓又叫_____。
4. 满族的太平鼓又叫_____。
5. 建鼓古代又叫_____。

(二)选择题

1. 我国古代的鼓是_____。
 A. 没有音高的 B. 有绝对音高的
 C. 有规定音高的 D. 有五声音高的
2. 萨满鼓_____。
 A. 只有满族使用 B. 信仰萨满教的民族都使用
 C. 北方民族都使用 D. 南方各民族都使用
3. 太平鼓是_____。
 A. 双面的 B. 单面的 C. 三面的 D. 四面的

4. 古称司节或竹节(俗称柳节、簸箕、柳条簸箕)的节是_____族的击奏乐器。

 A. 满　　　　　B. 蒙古　　　　C. 锡伯　　　　D. 侗

(三) 名词解释

1. 建鼓　2. 单皮　3. 杖鼓　4. 四物乐

(四) 问题思考

1. 中国古代的鼓为何无固定音高?

2. 中国传统鼓文化的深层次结构是什么?

第十四章

乐器组合与器乐(一)——同类乐器的组合

中国乐器从产生伊始至今,通常都是与各种声音,包括人声与舞蹈的组合,我们称其为伴奏或者合奏。尽管从其组合形式的纵向上看,"伴奏"与"合奏"的确立,宫廷与民间曾经历过不同的发展方向;但延展至今,其独有的艺术特征已经成为中国民族音乐审美思想的重要标志。有关这些特质存见的缘由我们在第一章第三节中已经进行了概括性的阐述,所以,在这里,用现代学术界的共识可以将中国民族乐器的组合特点总结如下:

击奏乐器的组合应该是我国乐器组合的基础,吹奏乐器是以笙管类乐器组合作为组合基因,弹奏乐器组合以"弹挑"和"擘托"乐器的组合作为主要形式,拉奏乐器的组合虽然出现较晚,并在初始大多用于戏曲和说唱音乐伴奏,但自明清以来,尤其是近现代才逐渐在乐器组合形式中起到不可或缺的重要作用。20世纪以来,我国老一辈工作者对传统乐器的合奏以乐种为标准在分类方面进行了有益的探讨,为我们今后的理论研究奠定了一定的基础。纵观这些研究成果,基本可以归纳为以下三类:

1. 五大类分类法:

代表人物与著作	分类	代表乐种	主奏乐器	备注
中央音乐学院中国音乐研究所编:《民族音乐概论》,人民音乐出版社,1964年	打击乐合奏(即锣鼓乐)	四川闹年锣鼓、西安打瓜社、十番锣鼓中的清锣鼓等	锣鼓乐器都要用	顾名思义
	管乐合奏(即鼓吹乐)	唢呐曲、笙管曲		
	弦乐合奏(即弦索乐)	弦索十三套、潮州汉乐、河南板头曲、广东音乐、蒙古族弦乐合奏、维吾尔族弹拨乐合奏、藏族弦乐合奏		
	丝竹乐合奏(即丝竹乐)	江南丝竹		
	丝竹锣鼓合奏(即吹打乐)	陕西鼓乐、苏南吹打曲、浙东锣鼓、潮州锣鼓		

代表人物与著作	分类	代表乐种	主奏乐器	备注
高厚勇:《民族器乐概论》,江苏人民出版社,1981年	吹打音乐	粗吹锣鼓(浙东锣鼓、潮州大锣鼓)、细吹锣鼓(陕西鼓乐、苏南吹打)		
	丝竹音乐	江南丝竹、广东音乐、潮州弦诗、福建南音、云南丽江白沙细乐		
	鼓吹音乐	唢呐主奏(山东鼓吹乐、辽南鼓吹乐)、管子主奏(河北吹歌)		
	弦索音乐	弦索雅乐、中州古乐、潮州筝谱		
	锣鼓音乐	合奏锣鼓(民间清锣鼓、闹台锣鼓)、伴奏锣鼓(板头锣鼓、舞蹈锣鼓)		
袁静芳:《民族器乐概论》,人民音乐出版社,1987年	弦索乐	弦索十三套、河南板头曲、潮州细乐、广东客家汉乐		
	丝竹乐	江南丝竹、广东音乐、潮州音乐、福建南音		
	鼓吹乐	冀中管乐、山西八大套、鲁西南鼓吹乐、辽南鼓乐		
	吹打乐	十番锣鼓、十番鼓、浙东锣鼓、潮州锣鼓、西安鼓乐		
	锣鼓乐	四川闹年锣鼓、天津法鼓、十番锣鼓中的清锣鼓		
王耀华:《中国传统音乐概论》,台北海棠事业文化有限公司,1990年	秦晋支脉	西安鼓乐		
	闽台支脉	福建南音		
	吴越支脉	江南丝竹		
	粤海支脉	广东音乐		
	其他五个支脉	没有介绍代表乐种		

2. 两大类分类法：

代表人物和著作	分类	代表乐种	主奏乐器	备注
叶栋：《民族器乐的体裁与形式》，上海文艺出版社，1983年	吹打合奏曲	浙东锣鼓、苏南十番锣鼓、苏南十番鼓、福州十番、泉州笼吹、闽西南十班、山东鼓乐、河北吹歌、辽宁鼓吹、陕西鼓乐、山西鼓乐、潮州锣鼓、戏曲吹打		
	丝竹合奏曲	河南曲子板头曲、山东碰八板、潮州弦诗乐、广东小曲、福建南曲指谱乐、江南丝竹乐、北方丝竹乐、内蒙古二人台牌子曲、四川扬琴牌子曲		
李民雄：《民族器乐概论》，上海音乐出版社，1997年	丝竹音乐	福建南音、二人台牌子曲、江南丝竹、广东音乐		
	吹打音乐	河北吹歌、潮州大锣鼓、苏南吹打、浙江吹打		

3. 八大类分类法：

代表人物和著作	分类	代表乐种	主奏乐器	备注
袁静芳：《传统器乐与乐种论著综述》，人民音乐出版社，2006年	鼓笛系乐种	西安鼓乐、十番鼓、十番锣鼓等		
	笙管系乐种	河北音乐会、晋北笙管乐、河南十盘乐、辽宁笙管乐等		
	弦索系乐种	弦索十三套、河南大调曲子板头曲、山东碰八板等		
	丝竹系乐种	江南丝竹、二人台牌子曲等		
	唢呐系乐种	辽宁鼓吹乐、吉林鼓吹乐、鲁西南鼓吹乐等		
	鼓钹系乐种	土家族打溜子、山西平阳锣鼓等		
	乐声系乐种	福建南音、洞经音乐等		
	乐舞系乐种	新疆十二木卡姆等		

当然，根据乐器组合的类别不同，选取具有乐种性质的乐器组合及器乐加以讨论，是本教材的基本方法之一。

第一节　两件乐器类

两件同类乐器组合所指的是两件同类乐器进行组合的合奏形式，如双筚篥、双唢呐、双鹰笛、笛与笙、二胡二重奏、笛子二重奏、唢呐与笙、管子与笙、双扬琴、琵琶与扬琴等。其延展的形式就是多件同类乐器的组合，如弹拨乐队、拉奏乐团、笙管乐队、唢呐队、芦笙队、冬不拉乐队等。

🔊（参见视频《牛斗虎》《二十面大鼓重奏》等）

讨论问题：
1. 同类乐器组合的音乐审美追求是什么？
2. 如何发展同类乐器组合？

第二节　三件乐器类

三件同类乐器组合所指的是三件相同类型的乐器组合在一起的合奏形式，如排笛、三管葫芦丝、锣钹组合等。代表性乐种如锣鼓乐等。

在我国，锣鼓乐的演奏一般由一整套无固定音高、不同音色、不同性能的击奏乐器组成。常常是由锣、鼓、钗三件同类乐器组合而成。锣鼓乐不仅可以单独演奏，也可以作为伴奏或配合乐曲。在锣鼓乐的长期演奏流传中，积累了大量的乐曲，通常可见的有大套锣鼓曲和单个曲牌。锣鼓乐的曲谱称为"锣鼓经"，是专门记录锣鼓乐的曲谱。锣鼓乐可以分为合奏锣鼓和伴奏锣鼓两类。合奏锣鼓又可以分为清锣鼓和闹锣鼓两种。清锣鼓是民间锣鼓的典型代表，专门演奏一些大套乐曲，如十番清锣鼓。闹锣鼓又称闹头台，本为民间戏曲在室外演出时招揽观众所用。它既可用于唱戏前的招揽观众和开场时的宣布，同时也是可供观众欣赏的独立锣鼓乐，如四川闹年锣鼓等。而伴奏锣鼓又可以分为板头锣鼓、舞蹈锣鼓两种。板头锣鼓在戏曲唱腔中起领板或引板的作用，通常有渲染舞台气氛，配合角色肢体动作，决定所起过门唱板速度的作用，如慢板、滚白等。舞蹈锣鼓包括为戏曲身段和各种民间舞蹈伴奏的锣鼓。戏曲身段锣鼓用于上下场和演员表演等方面，由于舞台气氛和表演者的个人情绪节奏的发挥，身段锣鼓不仅丰富复杂，而且有极大的伸缩性和灵活性，如牌曲金钱花和套曲四击头等。民间舞蹈锣鼓可以以秧歌锣鼓为代表，整个秧歌从开始到结束有一套

完整的伴奏锣鼓,如它的点子较戏曲锣鼓简朴些。汉族的十番锣鼓包括清锣鼓(锣鼓乐)和丝竹锣鼓(吹打乐)两部分。清锣鼓乐队又有粗细之分。粗锣鼓用云锣、拍板、小木鱼、双磬、同鼓、板鼓、大锣、喜锣、七钹演奏;细锣鼓是在粗锣鼓的基础上,加用小钹、中锣、春锣、内锣、汤锣、大钹演奏。

　　实际上,尽管各地锣鼓乐乐器配置纷繁复杂、多种多样,但若以制作材料不同进行分类,主要还可以分为金、革、木三类。金类如各种大锣、大钹等声音响亮;各种小锣、小钹等乐器,声音清脆,跳跃喜悦。革类乐器如各种大鼓,声音庄严威武(象征骨骼);各种小鼓却尖利激烈。木类乐器如木板、木鱼等,是点板所用(象征眉目);而辅板则是点眼所用。民间锣鼓的乐器组合一般以鼓、大锣、小锣和钹四件乐器组成。其中,大锣是主奏乐器,可以将不同乐器统一在一起,表现为端庄响亮;小锣通常在演奏中与钹密切配合,表现为跳跃喜悦;钹起连接作用;鼓则操纵整个乐曲的节奏,表现为严谨有力。所以,这四种乐器可根据乐器的性能和音色特点的不同分别作为主奏乐器,以表现不同的情绪,如京剧《豆汁记》中,用小锣主奏表现金玉奴的活泼诙谐。在表现特定的情绪和人物时,也可采用不同性能的锣鼓代替,如潮州锣鼓中,用中鼓代替鼓,用苏锣代替大锣等。

　　由于锣鼓乐乐器都是无固定音高的击奏乐器,所以在演奏中更注重轻、重、缓、急的变化和各乐器之间不同音色的配合,也就是说,锣鼓乐主要通过力度、速度和音色三种要素的不断变化,使乐曲得以发展。譬如,单槌击奏多用于金类乐器,节奏性弱;而双槌击奏则多用于革类乐器,节奏性强;轻击是为掀起高潮做准备,侧击则暗示为转板做准备;阴击是做过渡和收缩;而阳击则是演奏主要明亮的音色。再如,齐击与花打。乐器齐奏在锣鼓经中记成"仓",而花打是指锣鼓点(点子即构成锣鼓牌子的核心),可由简到繁,由一拍到多拍。如一拍花打　仓　七｜仓　七,由大锣与钹进行对比呼应等。因此,在进行锣鼓乐曲演奏时,常常可以看到如下变化手法,如变化节奏,变化节奏的乐曲,各段衔接严密,情绪连贯,善于表现叙述性的音乐,如"十大环锣鼓"等。一般锣鼓乐的发展手法都是变化音色的发展手法。其中,节奏变化也是最丰富多彩的方法之一。

　　如递增式的十番锣鼓中的宝塔句:

<p style="text-align:center">仓

仓一　仓

仓仓　一仓　仓

仓仓　一仓　一仓　仓</p>

　　还如递减式的螺丝结顶结构:

```
        仓  冬冬  一冬  一冬  冬
        仓  冬冬  一冬  冬
        仓  冬一  冬
            仓  仓冬
        扎  扎八  扎八
            仓 0  丁
                仓
```

再如,将二者综合的十番锣鼓中的橄榄尖:

```
                    扎
            扎扎        扎
            扎扎    一扎    扎
        扎扎    一扎  一扎  扎
        扎扎    一扎    扎
            扎扎        扎
                    扎
```

而变换音色更是独具匠心,纵横延展,如:

```
七  七七  七  七      0 七    七(七代表钹)
丁  丁丁  丁  丁      0 丁    丁(丁代表小锣)
```

另外,锣鼓乐也常常采用不同的结构去表现不同的内容,如套曲比较善于表现单一的内容或情绪,如《闹元宵》是完整的独立性乐曲,可以充分表现某种特定的气氛和情绪。用曲牌连缀去表现多样相近的内容或情绪,如《水底鱼》是素材性的短曲或片段,可以表达明确的气氛和情绪。

正因为中国锣鼓乐都是由无固定音高击奏乐器组成的,因此,记录锣鼓乐的乐谱即称为锣鼓经,这是中国民族记谱法中的一种,是用代音汉字与工尺谱中记录节奏和节拍的符号相结合的乐器谱。它的基本音响效果可以念出来,便于记忆、教学、流传、演奏,是一种比较方便的锣鼓乐合奏缩谱。目前,锣鼓经的节拍和节奏借用了简谱的符号,并用汉语拼音字母作为符号基础。由于各个剧种和乐种所采用的乐器各不相同,加上各地方言复杂多变等情况的不同,所以锣鼓经的读法和念法也很多样,结合的方法也各有特点。如京剧锣鼓:

```
                    x         x
            仓    台 台 | 七 台    乙 台
            仓    台 台 | 七 台    乙 台 ‖
                  k   t  t | c  t     e t ‖
    鼓             x x x  x x | x x    x x ‖
    钹             x   —    | x  —        ‖
    小锣           x   x x | x x     x    ‖
    大锣           x   —    | x  —        ‖
```

京剧锣鼓经字谱对照：

乐器	符号	代音字	演奏说明
小锣	T l z	台 令、另 匡	小锣独奏 小锣弱奏 小锣闷击或钹、小锣、大锣同时闷击
大锣	K Q	仓、匡 项、空	大锣独奏,或大锣、小锣、钹同时闷击 大锣弱奏,或大锣、小锣、钹同时弱奏
板	o、e j	乙个	休止
鼓钹	D D B Bd D Ld C P	大、搭 多 八、崩 八大 嘟 龙东 才、七 扑	单槌击 单槌轻击 双槌同击 双槌先后击 双槌轮流演奏 单槌击两下 钹独奏或与小钹齐奏 钹闷击

（参见视频《鸭子拌嘴》）

这充分运用了打击乐器的性能和音色,通过不同的演奏手法使音色、音量、力度对比明显。

第三节 四件及以上乐器类

这类组合乐种如土家族打溜子、威风锣鼓、绛州锣鼓等。其中的溜子在民间就是指曲牌,又称为"打家伙"或"打路牌子"。其乐器组合为:溜子锣(大锣)、头钹、二钹和马锣(小锣)四种无固定音高击奏乐器,后期有时候还加一支唢呐。传统曲目有200

多首,现在器乐曲集中只有 100 余首,如《铁匠打铁》《大纺车》《小纺车》《弹棉花》《八哥洗澡》《喜鹊落梅》《风吹牡丹》《马娘子上树》等。打溜子的常见结构是在一个曲牌前加一个简短的引子后,短则只将原曲牌完整地演奏一遍,或变奏反复几次;长则将几个曲牌连缀起来自由变奏。

威风锣鼓是流行在山西洪洞县一带的锣鼓乐组合。无论是最小的 8 人规模,还是最大的 30 人甚至上百人的规模,其乐器都是由无固定音高的锣、鼓、钹三种乐器组成的。现存乐曲 100 余首,如《四马投唐》《狮子滚绣球》《小茴香》《五点子》等。曲牌结构复杂多变。

绛州锣鼓是流行于山西新绛县地区的锣、鼓、钹乐器组合形式。其乐曲古老,粗犷豪放,具有典型的地方特点。绛州锣鼓的基本类别列表如下:

绛州锣鼓	赛社锣鼓,又叫闹年锣鼓、社火锣鼓	清音锣鼓	
		表演锣鼓	
		伴奏锣鼓	
		鼓车锣鼓	人拉、畜拖、车载锣鼓
	鼓吹锣鼓	小鼓行锣鼓	
		打鼓行锣鼓	
		吹手行锣鼓	
		道士锣鼓	

(参见视频《秦王点兵》)

成功拓展案例与思考练习

一、红罂粟打击乐队成功分析

1. 乐队描述与分析。
2. 传统、现代与未来发展讨论。

二、思考练习

(一) 填空

1.《鸭子拌嘴》是一首优秀的_____曲。
2. 锣鼓乐《鸭子拌嘴》是取材于_____的《五调坐乐全套》中的《吕粉蝶儿》的

开场锣鼓。

(二) 选择题

1.《十八六四二》是_____。

 A. 京剧锣鼓 B. 苏南吹打 C. 河北吹歌 D. 广东吹打

2. _____是苏南吹打。

 A. 十八六四二 B. 划船锣鼓 C. 赛龙夺标 D. 将军得胜令

3. 十八六四二是_____。

 A. 锣鼓乐 B. 吹打乐 C. 鼓吹乐 D. 丝竹乐

(三) 名词解释

1. 锣鼓经　2. 闹锣鼓　3. 清锣鼓　4. 粗锣鼓　5. 细锣鼓　6. 十番锣鼓　7. 螺丝结顶　8. 橄榄尖　9. 土家族打溜子　10. 绛州锣鼓　11. 威风锣鼓　12. 伴奏锣鼓　13. 舞蹈锣鼓　14. 板头锣鼓　15. 花打　16. 宝塔句

(四) 思考问题

1. 中国锣鼓乐的总体特征是什么？

2. 锣鼓乐的"和声"要素是什么？

三、鉴赏背唱

《闹元宵》

四、文献导读

1. 袁静芳：《乐种学》，北京：华乐出版社，1999年。

2. 薛艺兵：《中国乐器志·体鸣卷》，北京：人民音乐出版社，2003年。

3. 乔建中主编：《中国锣鼓》，太原：山西教育出版社，2002年。

五、相关链接

1. 中国音乐网

2. 中国乐器数字博物馆

3. 中国古典网

第十五章

乐器组合与器乐(二)
——两类不同乐器的组合

两类不同乐器的组合形式是同类乐器组合形式的横向延展与纵向复合,是中国乐器追求音色个性化发展"合"的审美追求的多元体现。我们进行这样的分类解释,也正是想藉此启发学生去思考中国乐器与器乐文化的更深层次结构。为此,本章教学的重点将采用课堂讨论的形式。

第一节　两件乐器类

　　两件不同类乐器组合特指只有两件不同类乐器的组合形式。这种组合形式是我国多元乐器组合形式的雏形,因此,表现形式从传统到现在仍随处可见。例如,琴与箫、二胡与笙、唢呐与手鼓、扬琴与笛子、京胡与鼓等。本节我们将以讨论的形式,探讨不同类乐器组合形式的文化缘由。

（参见视频《清明上河图》《手鼓与热瓦普》和《欢乐歌》等）

欣赏视频并讨论如下问题:
1. 不同类组合的审美追求是什么?
2. 我国不同类组合是否应该以西方管弦乐队为标准?

第二节　三件乐器类

　　三件两类不同乐器组合形式现存的情况并不多见,却是中国乐器组合中不可或缺的一种类型,因此,我们有必要专门提出来进行讨论。这不仅因为它是一种乐器组合形式,更重要的是数字3与我国相关哲学思想有着深层的联系。我们仅以下列视频为例提出讨论问题。

🎬（参见视频《幽兰》）

欣赏视频并讨论如下问题：
1. 乐器组合中的数字 3 与我国古代哲学思想中 3 的观念有什么必然联系？
2. 数字 3 在西方文化中，尤其是基督教音乐文化中的具体表现是什么？
3. 中西方对数字 3 的观念在音乐文化中的异同点是什么？

第三节　四件及以上乐器类

四件及以上两类不同乐器组合形式不仅在当代常见，传统上的这种组合形式延续至今的也有许多，如弦索乐、鼓吹乐、吹打乐、丝竹乐等。在举例说明之前，我们先列表将这四个乐种的概念内涵比较如下：

乐种称谓	概念定义	组合乐器	传统形式举例	主要特征
鼓吹乐	以吹奏乐器为主的乐器组合形式。	吹奏：唢呐、管子、笙、笛 击奏：锣、鼓、钹	辽南鼓吹乐 鲁西南鼓吹乐 山西八大套 纳格拉鼓乐 河北音乐会等	无专门的"鼓段"
吹打乐	吹奏乐器与击奏乐器的组合形式。	吹奏：笛、管子、笙、小唢呐 击奏：锣、鼓、钹	浙东锣鼓 潮州锣鼓 西安鼓乐 十番鼓 十番锣鼓等	有专门的"鼓段"
弦索乐	专门的弦鸣乐器组合形式	琵琶、三弦、筝、胡琴等	弦索雅乐（弦索十三套） 中州古乐	乐器数量少，都是弦鸣乐器
丝竹乐	丝类和竹类乐器的组合形式	弦鸣乐器和竹制的气鸣乐器	江南丝竹 广东小曲 福建南音 潮州弦诗 白沙细乐 阿斯尔等	乐器组合相对较多，在弦鸣乐器的基础上加进了气鸣乐器

譬如，弦索乐中的弦索十三套，又称弦索雅乐。主要是依据荣斋《弦索备考》中十三套乐曲而得名。包括《合欢令》《将军令》《十六板》《琴音板》《清音串》《月儿高》《琴音月儿高》《普庵咒》《海青》《阳关三叠》《平韵串》《松青夜游》和《舞名马》13 首。

再如，中州古乐是弦索乐的另一个种类，又叫河南板头曲。所用乐器都是弦鸣乐

器;所奏乐曲,基本都是《八板》的变体,并且都是68板。

辽南鼓吹是流行在辽宁省南部地区(主要是辽阳、鞍山、营口、盘锦)的一种鼓吹乐形式,局内人又称北十番或十不闲,也有人称十样锦等。其乐器组合有击奏乐器和吹奏乐器两大类。其中吹奏乐器主要有大号、挑子号、大小唢呐、单管和双管、笛和笙;击奏乐器主要包括乐子、小钹、堂鼓、铜鼓和云锣等。辽宁鼓乐的乐曲繁多,基本分为唢呐乐和笙管乐两大类,其中唢呐乐的组合乐器有大小唢呐、大号、挑子号、堂鼓、小钹、乐子和铜鼓。演奏的曲目大多是汉代的曲牌,如汉曲、大小牌子曲和锣板曲等。笙管曲是以管子(单双管)、笙、笛、云锣和堂鼓的乐器组合形式演奏堂曲和拍子两类乐曲。现存的工尺谱的板式标记与《敦煌琵琶谱》相似,尤其是汉曲和锣板曲的记谱更为接近。

纳格拉鼓乐,纳格拉是新疆维吾尔语"铁鼓"的音译。纳格拉鼓乐就是新疆唢呐和铁鼓乐器组合的一种鼓吹乐。主要组合乐器就是1支新疆木唢呐和6面纳格拉加一面冬巴(大低音铁鼓)。其中,唢呐有两种,一种是管身和喇叭口都用木制,一般采用桐木或枣木,管身正面6个孔,背面1个孔,喇叭口上2个扩音孔。另一种喇叭口是铜制,管身正面7个孔,背面1个孔,与各地的小唢呐相同。纳格拉是铁铸的鼓,蒙牛皮或骆驼皮。冬巴形制与纳格拉同,体积比纳格拉大,音高比小纳格拉低八度。

成功拓展案例与思考练习

一、八大锤成功分析

1. 八大锤乐队成功因素分析。
2. 中国打击乐文化内涵与发展前景讨论。

二、思考练习

(一) 填空

1. 苏南吹打分_____两大类。
2. 《尺调双云锣八拍坐乐全套》是_____的代表性曲目。
3. 纳格拉鼓乐是_____族的一种吹打乐。
4. 鼓吹乐是以_____乐器为主的一种合奏形式。
5. 弦索乐一般采用_____四种乐器,有时加一个击节的拍板。

6. 弦索雅乐现在传世的有_____套乐曲。

7. 中州古乐俗称_____。

8. 吹打乐可分为_____两种演奏形式。

(二) 选择题

1. 弦索乐一般采用_____四种乐器,有时加一个击节的拍板。
 A. 二胡、琵琶、三弦和胡琴 B. 琵琶、三弦、筝和胡琴
 C. 琵琶、三弦、筝和二簧 D. 二胡、琵琶、三弦和筝

2. 《将军得胜令》是_____。
 A. 锣鼓乐 B. 吹打乐 C. 鼓吹乐 D. 京剧锣鼓

3. 《双咬鹅》是_____。
 A. 潮州大锣鼓 B. 绛州大锣鼓 C. 京剧锣鼓 D. 苏南清锣鼓

4. _____是河北吹歌。
 A. 小放驴 B. 将军令 C. 满庭芳 D. 闹台

5. 清代史籍中称为哪葛喇、奴古拉、汉族称铁鼓的纳格拉鼓流行于_____。
 A. 华南地区 B. 华东地区
 C. 新疆维吾尔自治区 D. 青藏高原

6. 纳格拉鼓乐流行于_____。
 A. 广西壮族自治区 B. 青海回族自治区
 C. 新疆维吾尔自治区 D. 青藏高原

(三) 名词解释

1. 鼓吹乐 2. 吹打乐 3. 弦索乐 4. 丝竹乐 5. 弦索十六备考 6. 辽南鼓吹

(四) 思考问题

1. 谈谈你对中国民族乐器弦索乐发展的看法。

2. 鼓吹乐这种传统乐器合奏形式是否有继续存见的可能?

三、鉴赏背唱

《哭皇天》

四、文献导读

1. 韩万斋:《中国音乐名作快读》,成都:四川文艺出版社,2004 年。

2. 汤兆麟:《花鼓灯音乐概论》,合肥:黄山书社,2005 年。

3. 宋博年:《西域音乐史》,乌鲁木齐:新疆人民出版社,2006年。
4. 嘉雍群培:《雪域乐学新论》,北京:中央民族大学出版社,2007年。
5. 黄敏学:《中国音乐文化与作品赏析》,合肥:合肥工业大学出版社,2007年。
6. 倾篮紫:《锦瑟无端五十弦》,天津:天津教育出版社,2008年。

五、相关链接

1. 中国民族乐器博物馆
2. 中国古典网
3. 中国音乐网

第十六章

乐器组合与器乐(三)
——三类及以上乐器组合

三类及以上乐器组合形式在我国是最多的,我们选取比较典型的组合形式加以讨论,以启发学生对中国民族乐队的建立与发展进行理性思考。

第一节　丝竹乐队类

一、江南丝竹

江南丝竹是指江南一带的丝类与竹类乐器的乐器组合形式。我国江南所指的主要地区包括浙江、江苏和上海一带。所用乐器列表如下:

乐器类别	常用乐器	不常用乐器
丝类乐器	二胡、提琴、琵琶、三弦、扬琴	京胡、板胡、高胡、秦琴、双清、阮、柳琴、月琴、筝
竹类乐器	笛、箫、笙	管
击奏乐器	板、怀鼓(荸荠鼓)、木鱼、铃、南梆子	彩盆、鱼板

实际上,江南丝竹的乐器组合随机性很大,灵活多变。少者只有两到三件乐器,多者甚至几十件。传统乐曲有八大名曲,如《中花六板》《慢六板》《慢三六》《四合如意》《行街》《三六》《欢乐歌》和《云庆》等。其音乐追求"和"的音韵,强调个性化的乐器声部处理,旋律发展基本是"放慢加花"的花板旋法,支声性的织体特征呈现出"嵌档让路"的民间手法,曲体结构以变奏、循环和联套为主。其旋律优美、柔润心扉,让人陶醉。

二、福建南音

1. 名称。福建南音是学术称谓,局内人多称南音或南曲;闽南一带或台湾地区又称南管、弦管或南乐,至迟是形成于唐代的古老管弦乐种。虽然它被称为音乐活化

石,但其远远没有昆曲那样声名在外。它既没有白先勇先生那样的贵客来扶持,也没有因为《最好的时光》的获奖而带来应有的关注。但随着泉州南音正式被联合国教科文组织列入人类非物质文化遗产名录代表作,近年来渐渐引起了多方关注。

2. 历史。福建南音的产生和发展是在晋、唐、五代到两宋时期,是中原土著和皇族多次迁徙闽南一带的文化历史遗存,是中原汉文化闽南化了的结果。详细请参阅关于福建南音的相关文献。

3. 曲目构成。福建南音的学术构成常常能指为指、谱、曲三个组成部分。指,局内人又称指谱或指套,有谱、有词,还有指法,共48套,如《为君》《一纸》和《来自》等。谱,即器乐套曲,共有16套标有琵琶指法的曲牌连缀或变奏的器乐套曲,如《梅花操》和《四时景》等。曲,局内人特指的是有唱词的散曲或小曲。这三类是南音最主要的部分,但在民间更多的是将其分为器乐和声乐两部分,但不同的分类最终还是为了更好地区分南音的多变形式。

4. 乐器组合。福建南音的乐器组合分上下四管两种形式。其中,上四管的组合形式又称洞箫、洞管和品管等,演奏唱位置图如下:

演唱者
拍板
琵琶　　　　　　　　洞箫
三弦　　　　　　　　二弦

下四管也称"十音",其编制由南嗳、琵琶、三弦、二弦、响盏、狗叫、木鱼、四宝、声声、扁鼓等10件乐器组成。惠安一带还加入了云锣、乳锣、小钦。过去还曾用过笙、轧筝、鼓等乐器。下四管多在室外演唱,比较轻快活泼,演奏位置图如下:

拍板
扁鼓　琵琶　　　　　唢呐　铜铃
狗叫　木鱼
响盏　三弦　　　　　二弦　四宝

从右边第一位的洞箫开始依次是一管(洞箫)、二弦、三丝(三弦)、四线(琵琶)、五板(拍板)。这种排位方式可能是目前最佳的音乐交混方式,能最大限度地达到几种乐器的和谐,又不致过分地渲染某一乐器的声音。

南音使用的洞箫,定长一尺八寸(大概60cm),即古老的尺八,乐器形制从唐至今,没有改变。拍板的制作与奏法,也接近唐制及唐代演奏姿势。擦弦乐器二弦除加用千斤和马尾弓毛外,其形制与宋代陈旸《乐书》中所绘的奚琴,几乎完全一致。可见,南音乐器与器乐发展到现代,仍保留了很多传统古老的形制,甚至从南音琵琶演

奏姿势中,我们还可以看到唐代陶俑中琵琶的横抱演奏姿势,这些都不仅标示着南音的悠久历史,更说明了南曲传统历史文化的厚重。

5. 乐曲。南音的代表曲目很多,大多是唐代留存下来的乐曲。如《汉宫秋》《子夜歌》《清平乐》《阳关曲》《摩柯兜勒》《梁州曲》《甘州曲》和《三台令》等。

人们用古朴幽雅、委婉柔美来形容南音的艺术风格。南音的表现内容中,多以男女爱情的悲欢离合和古代妇女的不幸遭遇为题材,情绪悲切。在描述自然景物时,主要以表达游赏别离情绪为主,显出了一种古雅清幽的内在特点,传统曲目中也以表现男女离别相思幽怨居多。为何多会表现出这样的风格特点,笔者认为应与音乐形式有很大的联系。例如,散板、叠拍、紧叠拍、七寮、三寮和一寮一拍等。这些拍子都以徐缓的节拍形式为主,为线条的装饰性发展和人物内心世界的表达提供了充分的回旋余地,使音乐保持了流畅、柔和的进行,也使得风格特点突出,独树一帜。

潮州弦诗也是流行在潮州地区的一种丝竹乐形式,又叫潮州音乐。

第二节　传统民族乐队类

传统器乐的组合形式很多,但流传下来的屈指可数。前面介绍的弦索乐、鼓吹乐、吹打乐、丝竹乐、锣鼓乐等一些组合案例,都属于传统乐队的组合形式。现在再介绍一种比较典型的传统组合形式。

浙东锣鼓

1. 名称。局内人称鼓吹,属于吹打乐种。它在浙江流布最广、曲目最多、影响最大。主要流行于浙江东南部的嵊州、奉化、温州、宁波、舟山等地,以浙江东部一带(宁、绍、舟)吹打乐中的锣鼓最为丰富而别具特色,故有"浙东锣鼓"之称。其主要组合乐器有唢呐或笛、锣、鼓和钹,有时还加有丝弦乐器。为渲染雄伟、凄厉等某种气氛,有时也加先锋(又称招军、长尖、对号、虾须)、号筒(铜角)或海螺。2006年中国第一批"非物质文化遗产"中收录了浙东锣鼓中的"嵊州吹打"和"舟山锣鼓"。在浙东锣鼓中还有很多丰富多彩的音乐值得学习和研究,但遗憾的是有关浙东锣鼓研究的文章少之又少。

2. 历史。该乐种始于何时,缺乏具体记载。据传,南宋人的笔记《梦粱录》《武林旧事》中,均提到当时临安(今杭州)元夕有"喧天鼓吹"、"终夕天街鼓吹不绝"的盛况。浙东民间传说,明代嘉靖(1522—1566)年间,当地百姓有用演奏吹打乐曲《将军得胜令》,来欢迎民族英雄戚继光平定寇患、胜利归来之举。东阳洪塘许宅的《花锣

鼓》,有说是明代天启(1621—1627)年间兵部尚书许弘纲告老还乡后组织家乡艺人创制的,参加每年农历八月初十胡公庙会演奏。明末张岱的《陶庵梦忆》一书,也在多处说到杭州、绍兴一带灯会以及扫墓等习俗中的鼓吹活动。黄岩宁溪的《作铜锣》说,是南宋度宗咸淳(1265—1274)年间,当地进士王所告老回家时带归,用于祭祀,并经常在"箫台"演奏。这些情况都反映了浙江民间吹打乐的活动梗概。明清以来,民间乐手与戏曲器乐艺人的相互交流、切磋,促使民间乐曲与戏曲、曲艺音乐的互相渗透、吸收。这些也是浙东锣鼓生成的基础。

 浙东锣鼓吹打乐曲的曲调来源于浙江戏曲、曲艺音乐和民间歌曲,三者之间有密切的联系。它们之间同名同曲、同名异曲、异名同曲的情况十分普遍,而且在曲调上也基本类似。有的可以追溯到古代传统乐曲,并可找出它们的渊源关系。唐代崔令钦在他撰写的《教坊记》中,记述了唐开元、天宝年间(713—755)的教坊制度和许多轶闻,附录了当时所用的曲目,如《万年欢》《浪淘沙》《虞美人》《柳青娘》《水仙子》《满江红》《高山流水》《满庭芳》《得胜令》《一枝花》《六幺令》《点绛唇》《风入松》等。上述这些乐曲的名称,多数在现今仍在使用的各种戏曲曲牌中都可见到。至于名称相同的乐曲,其曲调是否完全相同,则有待进一步考证。

 此外,从一些篇幅较大、成套演奏的器乐曲的结构来看,似乎也吸收了宋代大曲缠令、缠达以及诸宫调等联套的方法,从而使乐曲能够表达更为丰富复杂的思想情感和内容。

 随着戏曲、曲艺的兴盛和流传,民间器乐艺人不仅吸收戏曲的过场音乐,而且还将某些唱腔音乐加以演变、发展,使之成为独立演奏的器乐曲,如《大开门》《小开门》等。又如,温州一带的各类《头通》,绍兴等地的《三通》,宁波一带的《平调头场》等,原是戏曲开演之前作为闹台用的乐曲,有的已成为结构较为复杂的大型套曲。宁波的丝竹乐曲《大起板》《小起板》等,则是宁波地方曲艺"四明南词"开唱之前演奏的乐曲。绍兴、嵊州市一带称为"板头"的《玉屏风》《老凡音》等,常作为坐唱曲艺或戏曲的前奏。故而上述这些乐曲在演奏所用乐器及其风格上,也就与相应的戏曲、曲艺音乐没有根本的差异。再如,奉化的《万花灯》、温州的《集锦头通》、嵊州市的《妒花》,则是根据戏曲唱腔音乐发展而成的器乐曲,至今我们还可以找到一些原来的唱词。《集锦头通》的组成乐段,其中如【想当初】【吾阵东上】【莫不是】【佛前灯】等标题,本来就是昆曲唱腔的开头字句,并非曲牌名称,艺人们为便于记忆,就以此作称谓,已成习惯。

 浙江素以盛行小调著称,有所谓"江浙小调"、"江南小调"。如吹打乐套曲,奉化的《划船锣鼓》中的【木莲花】、仙居《闹花灯》中的【鲜花调】【孟姜女】等,都可以辨认

出流行于江、浙一带同名民歌的原型。有的器乐曲名称,则与早在明、清时代就已流行的小曲名称相同。

上述情况说明了浙东锣鼓在自身发展的过程中,不断地吸收外来营养,与姐妹艺术有着千丝万缕的联系。

3. 器乐曲结构。浙东锣鼓乐曲在浙江各类乐曲中为数最多,可分成单曲和套曲两种。单曲系指由单一曲牌或段落形成的乐曲,一般比较短小,反复(原样反复或稍做变化反复)演奏时,常可在任何一个强拍上停留结束。普遍用唢呐、笛等加鼓、小锣、大锣、钹所谓"四大件"打击乐器演奏。它应用范围最广,遍及全省城乡。其曲目各地多有雷同。许多是红白喜事均可兼用。套曲系由多个曲牌或音乐段落组合而成,或系单一曲牌经过较多的变化反复(包括调性变奏,如连续变化吹管乐器的指法和丝弦乐器的弦法)扩大了篇幅结构的乐曲。其中,又有组合严格固定的整套和组合并不严格固定的散套。这类乐曲一般较为长大、复杂,乐器配置比较丰富,多时用上不同乐器30余件、乐手数十人。曲中有时以唢呐为主,有时以丝竹(或弦索)为主,有时以锣鼓为主,将粗犷浑厚和清丽幽雅的段落巧妙结合,安排有序,富于表现力。

浙东锣鼓的组合形式多种,有梅花(唢呐的别称)锣鼓、粗吹锣鼓(粗乐、武吹、粗十番、敲场)、细吹锣鼓(丝竹锣鼓、细乐、文吹、细十番、打番)。三者各有自己的曲目,可由同一乐队演奏。除此之外,某些篇幅较大、结构繁复的乐曲,唢呐、笛等主奏乐器,常做轮换交替演奏,称为"粗夹细"、"粗细十番",但总体上可以分为三种类型。

(1) 第一种类型,是在全省最为普遍的唢呐锣鼓乐,也称"梅花锣鼓"。多系单曲型的吹打小曲,在乐队编制上,通常用1支(也用2支、3支)唢呐配以"四大件"(鼓、小锣、大锣、钹),也可增加部分丝竹和其他打击乐器。有时仅用1支唢呐、1副钹演奏。有些乐曲不用唢呐而用笛演奏时,则多加用弦乐器。它机动灵活,适应性强,应用范围广。如杭州桐庐的吹打乐队,司鼓者以精工雕刻的鼓架,用彩绸套于颈背,缚于腰间,架中放置板鼓、半鼓,边走边敲,以2支唢呐随后。该类型吹打乐中,绝大部分曲目红白喜事均可兼用。许多原是戏曲中常见的吹打牌子或唱腔音乐。

(2) 第二种类型的吹打套曲分布在五个不同地区。该类型的吹打套曲篇幅一般比较长大,乐器种类配置丰富,多时有乐手数十人演奏不同乐器30余件。浙东五个地区的吹打乐所用吹管、丝弦乐器没有多大差异,但作为构成吹打乐重要部分的打击乐器,尤其是锣、鼓的配置与演奏,构成该类型吹打套曲的主要艺术特征。不同地区的打击乐器,均有不同的组合,并各有自己的代表性曲目,大致可分为五个区域。

"十面锣"是在实际应用中不断发展而成的。据说最早只有1面丈锣,以敲击锣心、锣边取得音色、音量的对比。清光绪年间,"九韶堂"音乐班社成立,在其上一辈已

将锣增至3面的基础上发展成8面。10年后凑足10面。

流行在舟山的吹打乐。以定海、普陀县（区）为代表，用大小不同的11面锣组成的"排锣"和5面（也有用6面、7面）鼓组成的"排鼓"为其特色，并突出"排鼓"的演奏。舟山地处海岛，每逢渔民出海、新船下水或摆渡揽客，过去曾以敲击锣鼓一类的响器来壮胆、庆贺、联络，以后逐渐发展成为具有一定节奏的锣鼓点，经不断丰富，形成了有吹、拉、弹、打组合而成的舟山民间吹打乐。代表乐曲是《舟山锣鼓》，该套曲是由当地传统锣鼓乐[三番锣鼓]和流行曲牌[龙虎斗][一江风][大跑马]等连缀发展而成。

流行在金华的吹打乐与当地盛行的婺剧音乐关系密切，打击乐器普遍使用大鼓、苏锣、大钹，拉弦乐器以南方二胡、徽胡为主。金华《花头台》由于受戏曲不同声腔音乐的影响，又有乱弹《花头台》、徽戏《花头台》之分。

流行在温州的吹打乐。温州是"南戏"的发源地，昆曲、京剧、乱弹、和调等戏曲都曾在当地流行而有影响，民间器乐曲牌为数甚多。代表性的套曲《集锦头通》（又名《什锦头通》《十景锣鼓》《西皮头通》）等都与上述戏曲音乐有关。该地区洞头县民间乐队常加用一只高鼓，鼓手置一脚于其上移动击奏，以改变鼓声。

（3）第三种类型是丝竹锣鼓乐。该类型吹打乐相当一部分是在丝竹乐的基础上发展起来的，并与戏曲音乐有着千丝万缕的联系。应该指出的是，各地的大型丝竹锣鼓套曲在丝竹乐器的配置上往往特别丰富、讲究，大多双档配备，有龙凤笛（分左侧、右侧握笛）、龙凤箫等。加上锣鼓等打击乐器，共有乐手36人，按照打击、吹管、拉弦、弹弦先后次序，分列两行纵队，随着乐队行奏。大型丝竹锣鼓曾用过更多的乐器，72人的庞大乐手队伍行奏过市。另如缙云的《长蛇脱壳》等，还用上较为稀有的蒲胡。

在余杭则把丝竹锣鼓称为"花鼓亭"，乐队人员10～15人。当地风俗，凡遇庙会、灯会，"花鼓亭"即参加演奏。代表性曲目是《花八板》。演奏时，司鼓者在一只4人抬的精致的花亭内演奏，其他人员在花亭两边排列，边行边奏。浙江许多地方的"十番"乐曲，有很大部分属丝竹锣鼓乐。像新昌、诸暨、嵊州市一带的《十番》，乐系套曲，乐器常以"前六档"、"后八档"配备。八档是：笛、笙、头管、二胡、板胡、三弦、琵琶、双清；六档是：板鼓、鱼板（1副拍板，1只高音木鱼，由1人兼奏）、碰铃（双星）、叫锣、次钹、绷鼓（有的加云锣、十星即十面云锣），以及箫、扬琴、四胡。行奏时，一般按打击、吹管、丝弦乐器的先后顺序排列。遂昌一带的"十番"，以及兰溪等地的"十响班"演奏的许多乐曲，用笛主奏，打击乐器仅做点缀性敲击，曲速缓慢，曲调文静幽雅。

4. 演奏形式。根据不同场合，浙东锣鼓采取坐奏、行奏等不同方式。坐奏一般设座演奏，乐手习惯围坐于一张或两张合拼的八仙桌，并有约定俗成的位置，一人常兼

奏多种乐器,多演奏一些篇幅较为长大的乐曲。有时乐手也兼演唱戏曲、曲艺。金华、衢州一带的"锣鼓班"通常设"五把交椅",由5人上坐执操多种乐器。他们是:

正吹1人,奏先锋、大唢呐(梨花)、小唢呐(吉子)、笛、二胡、三弦。

副吹1人,奏大唢呐、板胡、徽胡、笛、钹(闹钹)。

鼓板(或称鼓堂)1人,奏板鼓、拍板(夹板)、大堂鼓、小堂鼓、梆子。

三样(或称三件)1人,奏苏锣、大钹、次钹、月琴或三弦。

小锣1人,兼奏1件弹弦乐器。

有时增加"副胡"1人,奏板胡、二胡。梆子和月琴(或金刚腿)也可另设专人演奏。

乐队人员座位一般有如下两种:

其一　　　月琴(或金刚腿)　　　八仙桌　　　副琴
　　　　　梆子　　　　　　　　　　　　　　　副吹
　　　　　小锣　　　　　　　　　　　　　　　正吹

（正面）

　　　　　三样　　鼓板
　　　　（三件　　鼓堂）

其二:　　　　　　　　　鼓板
　　　三样（三件）　　　　　　　副胡
　　　小锣　　　　　　　　　　　正吹
　　　月琴(或金刚腿)　　　　　　副吹

（正面）

温州泰顺一带的"吹打班"在为兴办红白喜事的人家演奏时,常就座于檐下铺设的平台上。如逢酒宴,方桌上置酒菜款待,要空出一个座位供主家敬酒,故乐队至多不超过7人。宁绍平原的一些班社在接受大户人家雇请,为寿庆、婚礼等坐堂演奏时,称为"堂会"。参加祠祭、庙会活动时,均在后座围设扎彩绣花的牌楼,或精雕细刻的屏风,绍兴一带称为"十番行牌"、"大棚"。

行奏,也称"行路"。由于边行边奏,乐手不可能兼操多种乐器。凡迎娶、出殡,因路途较远,多演奏一些短小乐曲,间以锣鼓,吹奏者赖以歇息。每逢迎神赛会、节日灯会等盛大活动时,乐队中专设"鼓亭"一座,"鼓亭"形似花轿,朱轩绣轴,精致华丽,由专人扛抬,鼓置其中敲打,吹管、丝弦附随。经济富裕地区还专制木雕楼船。绍兴、宁波的许多地方另有流动彩棚,称为"十番棚"、"篷轩"。由4～8人用竹木撑起盈丈白

布,四周饰以彩绸、苏球,乐队在棚内一路演奏。行奏的乐手多穿统一服装,乐器上也缀以华丽饰物,鲜艳夺目。既增热烈气氛,也供人们观赏。行奏中的乐曲,有些地区还用这种活动形式及装饰来取名。

5. 功用及班社。浙东锣鼓与当地的民俗活动关系极为密切,旧时,每逢婚丧喜庆、迎神赛会、祈愿祭祀、求雨接龙、衙门礼仪,都少不了吹打乐队的演奏。1949年新中国成立后,则被广泛应用于庆祝游行、节日灯会。旧时婚丧喜庆礼仪的繁缛和敬神祈愿活动的频繁,使民间吹打班社在各方需求中得到了很大的发展。有些班社虽然称谓不一,但都是以演奏吹打乐为主,有的兼事坐唱戏曲、曲艺。乐队有用演奏的主要乐曲命名的,如黄岩宁溪有以演奏乐曲《作铜锣》为主的"铜锣会",嵊州市、余姚等地有以演奏《十番》而著名的"十番班"。有许多班社并无固定人员,系由少数骨干临时牵头组合,在为主家完成演奏任务后随即散伙的临时性组织。在这些组织中,凡受雇于红白喜事人家为礼仪演奏的演奏者,多属职业或半职业性质。其中有的班社组织规模较大,常常演奏大型套曲,兼事坐唱;也有以演奏小型吹打乐为主的小型吹打班,像绍兴、金华一带的"轿夫班",宁波、台州一带的"吹行班"等。有的班社旧时全由"堕民"组成。因"堕民"社会地位低下,许多人专门从事鼓吹,为婚丧人家服务,以取得报酬维持生活。而参加迎会、灯会等活动的,则多属业余组织,其成员,农村通常为生活比较稳定的农民、手工业者,城镇有商店职员、理发师等,一般不取报酬,常置有一定的田产等以做活动资金。平时生产劳动,抽空习艺,从而坚持活动的开展。

第三节 现代民族管弦乐队类

现代民族管弦乐队的组合与器乐创作实际上是一个正在进行的过程。尤其是新中国成立以来,中国民族乐器与器乐近几十年的发展历程,在人类艺术发展历史长河中只是短暂的一瞬间。然而,我们对现存纷繁复杂的各种新的多元民族乐队组合态势,又不能视而不见。尽管学界对此智者见智、仁者见仁,但作为未来从事音乐学研究的学子们,就应该正视现实,不断思考,为发展真正具有中国特色的民族器乐而做出应有的贡献。

本章正是要在这个意义下讨论有关现代中国民族乐队的乐器组合及器乐发展问题。以下列几个视频为例:

① 乐器组合观念本质上是西方管弦乐队,但乐器是中国的。

(参见视频《春节序曲》 中央民族乐团)

② 乐器组合的标准是西方管弦乐队,乐器中西都有。

▶（参见视频《花梆子》）

③ 乐器组合的观念是多声部的,改良的中国乐器与西方乐器的综合组合。

▶（参见视频《花好月圆》）

④ 中西合璧。

▶（参见视频《远方的客人请你留下来》）

⑤ 完全用西方管弦乐队替代中国民族乐队演奏中国作品。

▶（参见视频《大自然的眼泪》）

讨论：

对上述乐器组合及器乐结果给予评论和判价。

成功拓展案例与思考练习

一、十二乐坊成功案例分析讨论

1. 女子十二乐坊成功案例分析。
2. 女子十二乐坊发展利弊讨论。

二、思考练习

（一）填空

1. 江南丝竹的组织有_____两种。
2. 潮州弦诗用_____谱记谱。
3. 潮州弦诗分_____两种。
4. 《白沙细乐》是纳西族一部大型古典_____乐曲。
5. 阿斯尔是流行在_____南部的一种民间器乐合奏曲。

（二）选择题

1. 《八骏马》是_____代表曲目。
 A. 福建南音　　B. 江南丝竹　　C. 广东音乐　　D. 浙江吹打
2. 福建南曲音乐包括_____三大部分。
 A. 指、谱、曲　　　　　　　　B. 文曲、武曲和大曲

 C. 歌、舞和器乐 D. 文场、武场和综合类

 3. _____是江南丝竹的代表曲目。

 A. 中华六板 B. 双声恨 C. 雨打芭蕉 D. 赛龙夺标

（三）名词解释

 1. 指 2. 谱 3. 曲 4. 儒家乐 5. 棚顶乐 6. 催法 7. 上四管 8. 下四管

 9. 潮州弦诗 10. 丝竹乐 11. 三六 12. 二四谱 13. 八大名曲

（四）思考问题

 1. 丝竹锣鼓与丝竹乐的区别是什么？

 2. 江南丝竹的审美特征是什么？

 3. 福建南音存见的文化背景是什么？

 3. 浙东锣鼓的乐器组合形式是什么？

 4. 中国民族乐队发展的方向是什么？

三、鉴赏背唱

 1.《八骏马》 2.《老六板》 3.《三六》 4.《四合如意》 5.《行街》

四、文献导读

 1. 赵枫主编：《中国乐器》，北京：现代出版社，1991年。

 2. 杜亚雄：《中国各少数民族民间音乐概述》，北京：人民音乐出版社，1993年。

 3. 田联韬主编：《中国少数民族传统音乐》（上、下），北京：中央民族大学出版社，2001年。

 4. 九五课题组编著：《刀郎木卡姆的生态与形态研究》，北京：中央音乐学院出版社，2004年。

 5. 乔建中主编：《国乐典藏》，北京：中华书局，2004年。

 6. 唐朴林：《民族乐器多声部写作》，北京：中央音乐学院出版社，2006年。

五、相关链接

 1. 中国乐器数字博物馆

 2. 库客数字音乐图书馆

 3. 中国古典网

 4. 中国音乐网

第十七章

中国民族器乐的形态特征(一)

"形态学"(formation),按照中文本意解释,"形"就是形状、实体;"态"是形状、样子的意思;"形态"是指事物的形状或表现样式;"学"在这里系指学术,亦即比较专门而有系统的学问。音乐的形态从本质上说就是声音本体的样式,亦即声音本体的物理(音高、时值、强弱和音色及它们的组合)样式;其中的"学"就是研究声音本体样式及其与人的身心发展关系的学问。在这里,中国民族器乐形态特征,可以理解为是从形态学的视角对中国民族器乐本体特质的研究。

第一节 中国民族器乐的音高形态特征

按照西方乐理的观念,音乐形态的本质主要体现在旋律和节奏两个方面。其中,旋律形态包括音高、音高的纵横关系(旋律与和声);节奏包括横向的结构和纵向的织体两个部分。我国传统的音乐形态与西方音乐的不同尤其体现在对音色以及强弱的独特审美追求,更在声、音、乐、律的概念内涵和外延上有着与西方音乐不同的音乐观。

1. "声可无定高"的"多声"音乐观。

关于中国传统概念中的"声、音、乐、律",实际上反映的是中国传统音乐概念中音乐与客观自然的本质关系,即"多元声"音乐观。它主要体现在单声的音以及多声的音与音之间的纵横关系上。

声为自然之"声"。《史记·乐书·集解》:"宫、商、角、徵、羽,杂比曰音,单出曰声。"五声与客观自然具有实际对应的同步本质关系。

五声: 宫 商 角 徵 羽,杂比曰音,听动感统。
五行: 土 金 木 火 水,相生相克,生我我生。
五脏: 胃 肺 肝 心 肾,《黄帝内经》中的五脏相对。
五气: 温 燥 风 暑 寒,气候相对,嗅动感统。

五味：甘　辛　酸　苦　咸，甜酸苦辣，味动感统。
五色：黄　白　青　赤　黑，眼见为实，视动感统。
五时：季夏　秋　春　夏　冬，一年四季，触动感统。
五方：中　西　东　南　北，方位不同，风格迥异。色彩区音乐的风格差异。
五比：君　臣　民　事　物，君臣有别，众声之主。
五位：唇　舌　牙　齿　喉，与不同发音部位对应。

以上说明"声"是自然之声，与客观自然同步，具有与宇宙运动同步规律的多元摇声观念。所谓摇声，即无定高的声。譬如，古琴演奏中的吟——按音手指在按音位置，先上后下频率较快地来回滑动；揉——按音手指在按音位置，先下后上频率较慢地来回滑动；绰——手指自下而上地滑至按音位置；注——按音手指自上而下地滑至按音位置。吹奏演奏中的滑音等（与语言的关系）。拉奏乐器的颤、揉、吟、滑等。单声装饰，上下滑音、颤音、上下波音、加花、辅音、倚音等。单声环绕，单纯性环绕、延展性环绕、遛音性环绕。单声变化：不同主音、借字变调（压上、单借、双借、三借）、移宫犯调、犯宫犯调、多宫犯调、交替游移等。即使是击奏器乐无音高的声，也就是无定高的"声"，独立于"音"、"乐"和"律"以外的"声"，也是具有"摇声"性质的。因为产生这些"声"的乐器形制不定，故，声高不定。例如，同样为"鼓""声"，由于各种鼓的制作材料和尺寸等不同，所发出的声也肯定不同，然其在音乐中的地位却不能轻视。就像我国古代把鼓的声音称为"德音之音"一样。《礼乐》："鼓音只有一种，就是'咚'而已，但不能小看这'一声'，这单纯的一声是'鼓王'所发出的'不宫不商'，但五音十二律必定应合听命。"所谓"鼓所以检乐，为群音之长也。"（《五经要义》）。

声无定高的文化缘由阐释，说明被"人化"了的"声"与客观自然的"和合性"（中庸）审美心理特质。例如，烹调：甜酸苦辣咸的和合，吃饭合桌、夹食、荤素合二为一等。人情味："仁者，人也"，用二人定义人，你中有我，我中有你；朋友之间不见外；熟人之间古道热肠，急人之难等。有福同享，有难同当；集体主义，毫不利己，专门利人。和为贵：天人合一，阴阳调和；人与自然的风水；"礼之用，和为贵"，安定团结等。"团结"的倾向：统一战线，团结就是力量，"鼓"声的一元化权力机构等。这些文化的深层次结构，在艺术作品中的追求就像李苦禅所说的那样："技巧娴熟而追求庸俗趣味的是'俗品'；千方百计展示技巧聪明的——除了显示作品机灵之外别无余味的是'能品'；观众一下子被作品所吸引，竟忘记了其中一切结构技巧的是'神品'……最高品位是'逸品'，它意味悠然而又'厌于人意合于天造'。这种作品，细究之，竟找不出用心用功的痕迹来，即'仿佛天然生成而不见人工造作之痕迹者'。"[转引自李燕文（中国著名画家李苦禅之子）《艺术格调谈》]这些文化在音乐表现中就是强调"你中有

我,我中有你"、"同中求变,变中求同"、"合头合尾"的混合与模糊,讲究"灵气"和"神韵",追求"意到为是"、"言有尽意无穷"、"音逝而韵存"的"模糊美"和"朦胧美"等。

2. 音的"声成文,谓之音"思维方式。《乐记·乐本篇》中音的概念基本包含三层含义:

(1) 带有"音腔"亦即"摇声"的单"声"谓之"音"。(声无定高)

(2) "杂比曰音"("声成文"之"文章","声无定高"的语言根源是"字"的多声性),单声的"音"重复连成音,即使无音高也可成音。(无固定音高的单声点的重复、相同音高的重复轮指音等)。

(3) 不同音高的"声"排列在一起才叫作"音"("声无定高"的语言根源应该是"字"的多音性和多义性)。由此,音可以有多种声的排列组合。例如,二声音阶一般为纯五度,"re-la(sol)"或"sol-re(do)"。三声音阶——宫、商、角的阿尔泰语系等三音列小组。四声音阶的宫、商、角、徵或宫、商、角、羽或宫、商、徵、羽等。有半音的五声音阶羽、变宫、宫、角、清角(类似日本都节音阶)。无半音五声音阶的古代正声:宫、商、角、徵、羽等。譬如,哈尼族与日本均用不带半音的五声音阶,其音阶形态基本是以四度三音列为主。只是哈尼族在演奏时,其音高稍有游移。如"去三七级角调式"的六级音"do"有时偏高,如果将其明确地升高半音,就可以成为"bⅡ"级的徵调式;"去二六级徵调式"的七级音"fa",在情绪激动的高音区一般都微升,三级音"si"在低音区时稍偏低。参见下表:

哈 尼 族	日 本	音 阶 排 列
去三七级角调式	都节调式	mi fa la si [do]mi
去二六级徵调式	琉球调式	Sol [si] do re [#fa]sol
羽调式	民谣调式	la do re mi sol la
徵调式	律调式	Sol la do re mi sol
宫调式	去四七级大调式	do re mi sol la do

还有中立音的五声音阶:徵、微降的变宫、宫、商、微升的清角。

六声音阶的(六律)宫、商、角、徵、羽、变宫;这是由两个无半音的三音列组成,即所谓"双宫调"。由于中国五声音阶的宫音是通过大三度或小六度支持决定的,也就是"以角定宫",所以,六声音阶中所含的三个大三度,实际上就含有三种不同的五声音阶。如下表所示:

 Fa sol la do re mi sol la si

(缺少一个上导音) (缺少一个下导音)

(下属调宫商角) (主调宫商角) (上属调宫商角)

七声音阶:就是在无半音的五声音阶中加入变宫、变徵、清角和清羽中的两个偏音的不同七声音阶。"变"在这里是"低"的意思,"变宫"与"变徵"就是指比其"正声"低半个音的"变声",其中,由于变徵在十二律吕中占据了中央的位置,故又简称为"中",变宫简称为"变";而"清"即是"高","清角"与"清羽"就是分别比其"正声"高的"变声";其中,"清角"又称为"和","清羽"又称为"闰"。

我国古代所谓的正声音阶,又称为古音阶和雅乐音阶:宫、商、角、中、徵、羽、变。

下徵音阶又称新音阶和清乐音阶:宫、商、角、和、徵、羽、变。

清商音阶又称燕乐音阶和清羽音阶:宫、商、角、和、徵、羽、闰。

八声音阶(有半音),即正声音阶中加入三个偏音。

五正声加四偏声就等于九声,"九声"在古代又称"九歌",所谓"唯九歌、八风、七音、六律以奉五声"的关系如下:

 九歌:闰和宫商角徵羽变中。
 八风: 和宫商角徵羽变中。
 七音: 和宫商角徵羽变。
 六律: 宫商角徵羽变。
 五声: 宫商角徵羽。

从"单"音阶到"九"音阶的语言根源:古代的作诗手法的主要特点就是"一字至九字"的"联句"。这种音乐结构形式在唐代称作"串枝莲"。

东,	西,
步月,	寻溪,
鸟已宿,	猿又啼,
狂流碍石,	逆笋穿溪,
往往人烟远,	行行萝径迷,
探题只应尽墨,	持赠更欲封泥,
松下流时何岁月,	云中幽处屡攀跻,
乘兴不知山路远近,	缘情莫问日过高低,
静听林下潺潺足湍濑,	厌问城中喧喧多鼓鼙。

3. "诗、歌、舞"三位一体,谓之"乐"的概念内涵。

实际上,原始民族的歌舞音乐常与宗教有密切的关系,古代的歌舞音乐更是如此。

王国维《宋元戏曲史》:"歌舞之兴,其始于古之巫乎……巫之事神,必用歌舞。说文解字'巫,祝也。女能事无形以舞降神者也,象神两袖舞形。与工同意'。故尚书言

'恒舞于宫,酣歌于室',时谓巫风。郑氏诗谱云:'是古代之巫,实以歌舞为职,以乐神人者也。'"

《乐记·乐本篇》:"声相应,故生变,变成方,谓之音。比音而乐之,及干戚羽旄,谓之乐。"

《吕氏春秋·古乐篇》:"昔葛天氏之乐,三人操牛尾,投足以歌八阕,一曰《载民》;二曰《玄鸟》;三曰《遂草木》;四曰《奋五谷》;五曰《敬天常》;六曰《建帝功》;七曰《依地德》;八曰《总禽兽之极》。"

王逸章句说:"九歌者,屈原之所作也。昔楚国南郢之邑,沅湘之间,其俗信鬼而好祠。其祠必作歌乐鼓舞以乐诸神。屈原放逐,窜伏其域,怀忧苦毒,愁思沸郁。出见俗人祭祀之礼,歌舞之乐,其词鄙陋。因为作九歌之曲,上陈事神之敬,下见己之冤结,托之以风谏。所以,九歌乃描绘巫以歌舞事神之状。"说明"乐"是人的身心和谐于客观自然和社会的内在尺度外在显现的结果。

4. "声依咏,律和声。" "声"随着语言声调的变化而变化,这种变化用"律"来协调。也就是说,"律"是"声"的绝对音高标准,是有关"声"选择和确定的法则与规律。

我国古代最早是以管定律的,但西汉律学家京房认为,管不足以定律。

三分损益律,又称三分损益法或三分法、三分律,是我国古代生律的方法。用这种方法生成的各律形成一种律制,就称为三分损益律。其方法是按照振动弦的长度来进行律学计算的。即一定张力的固定弦长,去其三分之一,即"三分损一",可得其上方五度音;在已经被损的弦长上,增其三分之一,即"三分益一",可得其下方四度音;由于从一个律出发如此继续相生所得律的方法,每次实得五度音程(下方四度等于上方五度),所以,又称为"五度相生法"。也有人称之为"管子法"(指春秋时期齐相国管仲),在西方这种律制又称毕达哥拉斯律制(古希腊学者)。

五度相生律,属于欧洲音乐体系中生成的一种律制。它由一个音开始每向上推一个纯五度得到一个律的周期性回到开始音,所得到的律制称为五度相生律。

纯律是在五度之间再加入一个分音来作为生成律的要素,从而生成的律。其特征是半音距离比其他律大,C(e)g、f(a)c、g(b)d。

中立律是指带有中立音的律制,这种中立音特指的是 $\frac{3}{4}$ 或 $\frac{1}{4}$ 音。如秦腔音乐中的欢音调和苦音调以及花哭变换音调,潮州音乐中的轻三重六调、重三六调和活五调,川剧中的苦皮,滇剧、贵州文琴和黔剧中的"苦禀"(苦品、阴调),广东粤剧和众多民间音乐中的"乙反线"或"乙凡线"(52弦)等,现将相关调谱对应如下:

实际都应该属于带有中立音的中立律。

花音：	合	四	一	上	尺	工	凡	六
哭音：	合	四	↓一	上	尺	工↑	凡	六
二四谱：	二	三	四	五	六	七	八	
轻三六调：	合	↓四	上	尺	↓工	六	五	
重三六调：	合	四↑	上	尺	工↑	六	五	
轻三重六调：	合	↓四	上	尺	工↑	六	五	
活五调：	合	四	上	↓尺↑	工	六	五	
阶名：	徵	羽	宫	商	角	徵	羽	

刀朗木卡姆——胡代客巴亚宛音阶：5　6　6↑　↓7　7　1　2　2↓　3　4

5。我国古代的六吕六律，每个朝代的律高是不同的，如西周的黄钟是 350～370 赫兹 = f；唐代的黄钟是 300～320 赫兹 = e。

汉代，在律名前加"倍"字表示低八度，在律名前加"半"字表示高八度。而在汉代以后则习惯在律名前加"浊"字表示低八度，在律名前加"清"字表示高八度。《黄帝内经·素问》中说："阴阳者，天地之道也，万物之纲纪，变化之父母。"传统上，单数为阳，偶数为阴。故，自"黄钟"始，单数为"六律"，双数为"六吕"，"黄钟大吕"表示正统、高雅的音乐，六律六吕，阴阳相间。音律与自然的关系如下：

六律：黄钟　太簇　姑洗　蕤宾　夷则　无射
六吕：大吕　夹钟　钟吕　林钟　南吕　应钟
季节：仲冬　季冬　孟春　仲春　季春　孟夏　仲夏　季夏　孟秋　仲秋　季秋　孟冬
月份：　11　12　1　2　3　4　5　6　7　8　9　10
　　　　子　丑　寅　卯　辰　巳　午　未　申　酉　戌　亥
简谱：　1　#1　2　♭3　3　4　#4　5　♭6　6　♭7　7

说明"律"是人的身心和谐于客观自然的尺度。中国"律"的尺度具有中国文化的深层结构特质。"深层结构"是一个文化的稳定性特质，它是相对于"表层结构"的变异性特质而言的。在一种文化的表层结构上，往往主要显示的是变动的常态，而常常难以改变的就是文化的深层结构。然而，文化的深层结构特质又经常是在文化的表层结构中显现出来的，因此，我们必须从一些比较具象的文化表层结构中，才能探寻出文化的深层结构本质，并由此抓住事物运动的内涵结构特征。

在西方，其文化的深层结构表现为一种趋向无限的意志的动态，因此，"不断成长"和"不断改进"的"不断追求变动"意向，在其文化的表层结构中总是导向不断超越和进步的变动中。所以，在音乐形态方面的追求就是和谐于客观自然的尺度总是处于不断变化的动态之中，从音高到节奏，从必然到偶然，从有序到无序，等等。

在中国，文化的深层结构却始终具有一种静态的"目的"意向。这种目的意向总是导向"平安"二字。例如，平衡、平稳、平均、平等、安身、安心、安生、安全、安定、安邦等，因此，尤其在整个社会文化深层结构中总是导向"安邦定国"、"天下统一"、"天下太平"、"安定团结"、"和谐社会"的稳定与不变的意向，尽管在表层结构中也可以出现一些变动，但总是在"动"中寻求"不动"，"动"的目的是为了"平稳"和"统一"的"不动"，并常常把"动"和"乱"联系在一起，所以，所谓的"动"总是难以推动超越和进步。这种超稳定的文化深层结构，被称为"人类历史上最牢固的封建保守主义"等。在中国的文化历史上，每一次变动的最终目的总是追求一种结构稳定。所谓的"天下大乱"是为了达到"天下大治"。这种超稳定结构文化背景下的音乐形态，其深层结构总是表现出在变化中寻求"和谐于客观自然的审美尺度"的稳定不变的最终目的。

"声"可无定高的缘由分析。客观自然是变化发展的，人与客观自然相互和谐的尺度也应随之而变化，应保持一种动态的和谐追求，所谓"声无哀乐情所应"。音乐作为社会自然，是由中国特色的生产（物质与人的）特征"语音调"决定的（如前所述），实际反映出中国民族器乐音高特征具有与客观自然、与社会共谐规律的特质。体现了隐蔽的语言美，语意双关，是模糊、朦胧、混合、自然的审美追求，是中庸哲学思想在音乐方面的具体体现。

如何判价"声无定高"？其一，声无定高是中国传统音乐的稳定性基因，不可丢弃。其二，充分发挥其独有的文化内涵，在更多可能的变异性中寻求最佳的发展途径。其三，音乐作为人的本能，其本质是不断以其"变异"的特质去同步于客观自然而生存和发展。"怎么办"个案参考分析：

（1）本体的个性变异与他体有机结合的整体变异。

（2）与时俱进地在变异中强调不可替代的稳定性特征：声无定高，如齐·宝力高的马头琴音乐（"腔式"音乐），吟诵性、歌唱性、如泣如诉。演奏技术中的"一级多音"特点使每个音都在不断地运动之中给人以非固定印象。

实际上，声无定高的"音腔"是一个古老而又现代的命题。尤其当调性音乐瓦解后，西方也开始使用类似音腔的手法进行创作，如美国现代作曲家乔治·克拉姆的《远古童声》等，反映出人类的审美本质越来越"自然人化"的共性特征。

讨论思考：

描述分析本专业研究对象的音高特质，探讨其独有的价值，以及如何将"声无定高"的观念渗透到研究的方向中？

第二节 中国民族器乐音高关系的横向延展形态特征

中国民族器乐的音高关系主要表现在"声无定高"观念的横向延展(旋律)与纵向延展(多声)两个方面,其形态特征如下:

"声无定高"的横向延展,从而体现为不同风格与多调性的旋律形态特征。追踪中国民族器乐的"母语"根源,更多的是来源于民歌特征的旋律形态。

1. 不同方言形成的一字多声,从而构成不同音调和风格的旋律形态。

不同风格的旋律形态,主要是由于中国文字"一字多声"的缘由形成的。例如,"我"字,其中蕴含至少四个字调,即阴平、阳平、上声和去声,如果按照普通话的字调就可以编织出复合其四声的自然音调,实际上,音乐往往不是这些字调按照普通话声调标准的直接翻译,而是在不同地区的方言字调的基础上,形成不同的音调和风格。如京津一带的方言声调基本有四个声调,没有入声,而吴方言、粤方言、客家方言、闽南方言和闽北方言的声调类别一般在六个以上,而且都有入声。再如,同宗民歌的不同风格,等等。

"声无定高"横向延展的中国民族器乐的另一个旋律形态特征就是旋律的装饰性特点。局内人称为"润"和"饰",或者"润腔"、"润色"、"摇声"以及"装饰"、"加花"、"伴声"和"伴奏"等。这是中国民族器乐发展的最基本方法,并由此延展出系列旋律发展手法,从而体现出独有的旋律发展形态。例如,以重复为核心的发展手法,即不同音色的重复、叠奏、垛等手法;以变奏为核心的发展手法,也就是即兴变奏、体裁变奏与地方风格变奏、加花与减花变奏(添眼加花或抽眼加花)、调性变奏、固定变奏等;以渐进为核心的自由发展手法:对一个音调的自由延展(更新、解体)等;以承递为核心的自由、严格和音程重叠等发展手法;以音色与音区、旋律与调式对应为核心的旋律发展手法;以对比为核心的发展手法:集与联、拆与穿等;以合头合尾为核心的迂回发展手法;以借字、移位、翻调(四五度)和等音换调为核心的发展手法等。

2. 一字多音和多义,构成了多调性旋律形态。一字多音,是同样一个字,却有不同的读音,这就是多音字;如"给"字(gei、ji)、"阿"字(a、e)、"呵"字(a、he)、"拗"字(ao、niu)、"伯"字(bai、bo)等。不同的语调蕴含着不同的语气,有的上升,有的下降,有的疑问,有的感叹,有的陈述,有的咏叹等,这样就会形成不同"语调"和"声调"的旋律形态。

一字多义,是指同样一个字却有不同的含义,一般是与不同字组合具有不同的含

义,如当字可解作上当、当铺、当年、适当、抵得上等。或同一语言的不同方言,在词汇上的差别,从而引起旋律形态的不同;如北京的"小孩儿"在苏州就叫小干,在长沙就叫细人子,在广州叫细佬哥。再如,"媳妇儿"(北京)的他称"家小"(苏州)、"堂客"(湖南、湖北)、"婆娘"(云南)、"婆姨"(陕西)、"家里的"(天津)。"白薯"(北京)的他称"红薯"(呼和浩特、洛阳)、"红苕"(成都)、"番薯"(贵阳)、"山芋"(上海)、"地瓜"(东北)等。另外,语法上的差异,也是形成不同风格旋律形态的原因之一,如"多买几本书"(北方方言和吴方言)、"买多几本书"(粤方言和客家方言);"火车比汽车快"(北方方言)、"火车快过汽车"(粤方言)、"火车比汽车过快"(客家方言)等。如此形成的旋律形态就呈现出多调性的特征,即语言学上所讲的"横聚合"特质。

从上述语言学意义的缘由分析中,我们不仅可以寻找出中国民族器乐多风格旋律形态的存见根源,更可以探究出即使是同一个母曲,在不同地区呈现出不同变异性特征的主要原因,如《老八板》的同宗乐曲等。这是器乐的单声形态,也叫单音音乐(Monophony)。

讨论题目:
多风格与多调性的旋律形态的其他文化缘由是什么?

阅读文献:
1. 冯光钰:《音乐与传播》,香港:华夏文化出版社,2003年。
2. 杨荫浏等:《语言与音乐》,北京:人民音乐出版社。1983年。

第三节 中国民族器乐音高关系的纵向复合形态特征

中国传统的多声器乐曲中,具有支声、和声、复调、多调性平行和旋律重叠等多种形态。其中,支声形态也叫支声音乐(Heterophony),包括接应型首尾重叠方式衔接、有问有答。分声部加花型,即一个声部为主要曲调,另一个或其他声部围绕其做加花华彩进行,有时以一个声部为主,有时几个声部交替进行。持续音衬托型是在多声部音乐中,至少有一个声部是持续音,并用它来衬托主要声部,这个持续音往往是主要声部的调头(主音)。固定音型衬托型是指在某一个声部中持续使用一个或几个固定的音型,并用它为主要声部作衬托,一般常在低声部出现。和声形态,主要是指平行式地形成和声声部的形态。复调形态又叫复调音乐(Polyphony),简单地说复调音乐从技术分析上主要可以分为对比式、模仿式和模仿对比式三种。这些形态说明,语言语音的纵聚合规律有机地体现在器乐形态结构当中。

讨论问题：

中西方和声音乐的区别？

阅读文献：

1. 樊祖荫：《中国多声部民歌概论》，北京：人民音乐出版社，2004年。
2. 朱世瑞：《中国音乐中复调思维的形成与发展》，北京：人民音乐出版社，1996年。

第四节　中国民族器乐的节奏形态特征

按照中国传统音乐的思维可以理解为把声连在一起，按照一定的规律或规则进行演唱或演奏就是节奏。《乐记·疏》中曰："节奏，谓或作或止，作则奏之，止则节之。""节"——限度，古代的一种击奏乐器。"拍"在不同时期具有不同的含义，但其本质都是"拍无定值"。因为在我国古代各个时期，"拍"的概念内涵是不相同的。先秦时期，"拍"为动词"击"之意，显然无定数。

汉代以后，"拍"作为节奏运动的产物，成为音乐节奏运动的最基本计量单位，成为音乐术语，从以"板"和"眼"两种最小形式，到段、章的最大形式，衡量着纷繁复杂的传统音乐横向长短运动骨架，可见是"无定值"的。

魏晋时，一"拍"基本就是乐曲的一"段"，比"拍"小一个层次的时值单位可能是"节"。然，每拍中有多少节却不一定，一般是演唱、演奏者根据歌词的句逗、停顿来自行判断，一边击节一边歌唱，所谓"执节而歌，丝竹相合"，如《胡笳十八拍》十八段中每段的结构都不相同，十二句、十句、八句、六句不等，每句字数又有不同。

在唐代，一句就是一拍，所谓"句拍"，白居易《霓裳羽衣歌》中的"散序六遍无拍"、"中序始有拍（有板）"等。

宋元时期，一"拍"就是一"韵"，比"拍"小一个层次的时值单位是"字"，一"字"相当于现在的一"拍"，《梦溪笔谈·补笔谈》中所谓"乐中有敦（字）、掣（减时符号）、住（增时符号）三声。一敦一住，各当一字，一大字住二字。一掣减一字"。

明代始，一"拍"定为四字（即节），同时规定，"拍"用檀板演奏，并称为"板"；板与板之间的字，称作"眼"。所谓"板眼"就是"拍"与"节"或"拍"与"字"，所以就又称作"拍节"或"节拍"。然而，"节拍"作为度量音乐长度的标准，也是相对不变的一种尺度和格式。这是因为由长短不同的乐音、噪音及休止结合而成的中国节奏常常是非等值、极为活跃和多变的。所以，"节拍"或"板眼"在中国传统音乐中又被称作"弹性

节拍",这种"弹性节拍"的"拍值"是根据音乐的变化而变化的。这一方面是说,"板眼"或"节拍"是衡量乐音长短的量器;另一方面是说,"板眼"或"节拍"所代表的拍值又可以根据乐音长度的变化而变化,所谓"有伸有缩,方能合拍","板可略为增损"是也。(《中国古代乐论选辑》)

"拍"无定值的缘由——节奏来源(节奏依据)的文化背景不同,反映出中国民族器乐的节奏特征与客观自然及社会具有同步规律的独有特质和"声无哀乐情所应"的音乐审美思想。节奏来源于语言节奏的例子如下:

谁	我
干啥	吃饭
吃完了	吃完了
感觉如何	感觉尚可
下次还来吗	下次一定来
欢迎惠顾再见	非常感谢拜拜
X	好
X X	很　好
X X X	非　常　好(开花调－门达达)
X X X X	
X X X X X	床前　明月　光
X X X X X X	
X X X X X X X	飞流　直下　三千　尺
X X X X X X X X	

中国民族器乐节奏还来源于传统的民族审美心理节奏,尤其是文人音乐节奏的从容洒脱,传统审美的中庸气度。节奏是"音"的骨架、"乐"的灵魂,同时,还来源于自然条件下的生活节奏,自由节奏,牧歌、山歌,"日出而作,日落而息"的松散生活方式;来源于劳动的动作和生产行为节奏,劳动号子、歌舞音乐的特定节奏表现;戏曲音乐中一招一式的动作节奏,锣鼓节奏的一点一击等;来源于历代外来音乐节奏的影响,尤其是改革开放以来,外来节奏的借鉴已经成为普遍规律,无论是学院派,还是流行派。

中国传统文化的深层结构是追求"天"与"人"的"和合"。与世界上任何宗教都有所不同的是,中国人的"天"并不是超越世界之上的"上帝",而是"天地人"世界系统内在的组成因子之一。中国式的"天理"只可能是"二人"和合状态中衍生的"仁"。正如孟子所说:"仁,人心也。"于是,遂有"心即理"与"性即理"等命题("性"是"生"来自有之心)。像这样的"天理",就不可能是超越于人间世界之上并与之对抗的原

理,而可能是人与人间世界合二为一之物。虽然世界上其他宗教都认为"天"与"人"之间有一道不可逾越的鸿沟,并且"人"尽管也都可以向往超越界,但永远也不可以达到神的地位,唯有中国人的天道观主张"天人合一",亦即天道就是人道,人保持和谐就是保持天道,并有参天地化育之功。正所谓:"喜怒哀乐之未发,谓之中。发而皆中节,谓之和。中也者,天下之大本也。和也者,天下之大道也。致中和,天地位焉,万物育焉。"(《礼记·中庸第三十一》)所以,中国的知识阶层所追求的就是这种人间的从容洒脱的中庸气度,并相信"天道远,人道迩"。正如孔子所说:"未能事人,焉能事鬼?""未知生,焉知死?"亦即把存在的意向完全集中在人间世上。故,毛泽东认为"人的因素第一"也的确具有中国文人本色。表现在音乐思想上就是"在自我的世界里,天马行空,我行我素"等。尤其是古琴音乐,常常为突出器乐演奏而不受音乐节奏的框架和限制,更注重于"即兴性"发挥。有时为了变换音色或抒情,便在"轻拢慢捻抹复挑"的一招一式中,展示乐器的独特魅力,所以,不惜在整体上给人感觉节奏比较自由、松散,或带有相当的随意性印象。李祥霆曾说:"古琴曲的曲式没有相同的。形式根据内容而定……正如小说只有风格、笔调等的相同,而绝少结构相同。"

讨论题目:

强"拍"与"板"和"眼"的区别?

阅读文献:

孙隆基:《中国文化的深层结构》,桂林:广西师范大学出版社,2004年。

ced
第十八章

中国民族器乐的形态特征(二)

第一节　中国民族器乐节奏形态的横向延展——结构形态

节奏形态的横向延展构成了中国民族器乐的结构形态，纵向复合构成了中国民族器乐的织体形态，其本质是来源于中国击奏乐器"点"的纵横延展，是点与点的横向连接与纵向"和合"。这些"和合"形态在中国民族器乐中首先表现为节拍形态（板式），如自由节拍形态，即通常所谓的"散板"。从表层上看来，这种节拍形态一般呈现的是即兴性比较强，结构潇洒而富有弹性，没有明确的周期性节奏循环规律；从深层上分析就可以发现，在每一个相对稳定的使用群体中，这种"节拍"都有比较固定的内在"节拍"形态，这是一种民族化的审美心理定势，也是一个中义或狭义意义上的民族集体无意识的稳定性特征。所谓"形散而神不散"、"形于外，而动于中"就是这个道理。中国民族器乐中的这种节拍，往往只出现在乐曲的局部，并可以归纳为三种形态，即散起形态"散"的目的是为了实现对有板音乐的预示、启动和组织。如京剧音乐中的导板，散放形态，一般在快节奏的音乐高潮部分出现，民间称为"放轮"或"甩穗子"等；散收形态，常常在乐曲结尾时，与散起形态遥相呼应，使音乐渐渐停下来，如京剧音乐中的"紧拉慢唱"和"摇板"等。再如，有弹性的统一节拍形态，有依据舞蹈动作而形成的统一节奏节拍形态，如朝鲜族舞蹈音乐中的"长短"等；有把诗词韵律中的抑扬顿挫和句法划分作为音乐节奏节拍组织的主要依据，从而使固定拍数和固定重音循环更富有弹性，如吟诗调或琴歌等。还有是无节拍的平均型节奏，也就是介于原生型自由节拍与韵律性节拍之间的边缘性节奏，它们常常采用"以唱句为单位的节奏节拍组合"，如散文、念白、诵经等。还可以看到有板的混合节拍形态，如变节拍的二拍子和三拍子等；混合节拍就是两种以上的节拍混合使用。对位性节拍形态，是等分节拍与韵律节拍的纵向结合，或散节拍与等分节拍的纵向结合，或等分节拍对散节拍的组织贯穿。还有含附加值的节拍，又称"增盈节拍"，是特殊的复合性节拍，是特殊的节奏节拍有规律地循环，局内人称是受原来吟唱的诗句结构的影响，是独具民族特色

的韵律性节拍。当然,也有等分的数列节拍形态,但北方的弦索乐和南方的潮州弦诗也不同,如慢板、原板、流水板就不同。再有值得一提的数列节拍形态,即节奏和节拍呈现数列化的布局,或者呈递增或递减,或者插花式等有序节拍状态,如一三五七、十八六四二、金橄榄、鱼合八等。下面是《金橄榄》的非等分数列关系分析:

```
七                                    (1)
内内    内                            (2+1=3)
咚咚龙   咚咚    咚                    (4+1=5)
匡匡    一匡    一匡    匡             (6+1=7)
咚咚龙   咚咚    咚                    (4+1=5)
内内    内                            (2+1=3)
七                                    (1)
```

《鱼合八》的等分数列分析:

```
七七    一七    一七    七    扎       (7+1=8)   勺各  勺扎  匡匡
内内内   一内内   内    扎扎   扎       (5+3=8)   勺各  勺扎  匡匡
咚咚    咚    扎扎扎   一扎   扎       (3+5=8)   勺各  勺扎  匡匡
扎扎    扎扎   扎扎    一扎扎  扎      (1+7=8)   勺各  勺扎  匡匡
```

《十八六四二》的结构分析:乐曲共有三个部分:开头—主体—结尾。其中,主体部分民间称为《大四段》,由"十八六四二"五个对句组成,故由此得名。主体结构如下:

《大四段》

```
合头      合头      合头      合头
一变      二变      三变      四变
合尾      合尾      合尾      合尾
细走马    细走马    细走马    细走马
```

《鱼合八》

```
一变      二变      三变      四变
```

《大四段》的节奏结构如下:

```
(十) 七      七      七      七七    一七    一七    七扎  (1+1+1+7=10)
(十) 匡一正  一正净   匡扎    匡匡    一正    一净    匡
(八) 内      内内    内内内   一内内   内                    (1+7=8)
(八) 匡扎    匡匡    匡一正   一正净   匡
(六) 同      同而同同  而同同同  同                         (1+5=6)
```

(六) 匡扎　　匡匡匡　　一正净　　匡
(四) 王　　　王王　　　王扎　　　　　　　　(1+3=4)
(四) 匡扎扎　正匡　　　匡
(二) 七　　　七扎　　　　　　　　　　　　　(1+1=2)
(二) 匡　　　匡

　　由此可见,"拍无定值"的横向延展,不仅形成了多种长短不同的节奏结构形态,同时也构成了中国民族器乐独特的曲式结构形态。仔细分析这些弹性节奏与渐变式的速度布局结构,不难发现,中国民族器乐的结构本质上是"声"以"点"的形态纵横延展的结果。

　　点的形态是指从"声点"到"音点"的状态。一种情况是单个"声点"经过延长不同的时值,变成不同时值的"音点"。如将有固定音高的声演奏得或短或长,变成不同时值的"音点",将无固定音高的"声点"也依同样的方法变成"音点"。另一种情况是单个的"声点"经过不同的演奏方法从而变成不同的音点。如将单个"声点"变成摇声的"音点",将无固定音高的"声点"变成不同音色的"音点"等。

　　由此,所谓的乐节形态就是从单声的"点"到多声的"线","点"从数量上,由少至多。从"点"的时值上,由长至短;相反的情况较少见。从"点"运动的速度上,由慢至快;相反的情况也比较少见。

　　所谓乐句形态,就是由"点"到有定数的"线",如《老八板》等。《一素子琵琶谱》音:"音出自法,法属谱,谱重板,一谱六十八板……而板有一定之数,不可妄自增减,以贻误世。八板者,诸谱之祖。学谱之门,谱典虽多,离其祖者,终成杂乱。指法虽巧,失其门者,必欠尺绳,余于此辑每谱之中必依八板。"

　　潮州弦诗、河南筝曲、山东筝曲等许多八板变体中,每曲必为六十八板。《老子》:"道生一、一生二、二生三、三生万物,万物负阴而抱阳。""点"无定数的"线",如古琴音乐《广陵散》体现一种点到无定数的线是即兴或随机的。"点"到"线"形成一个固定的模式作为乐句的主体特征,如苏南吹打《金橄榄》。

　　所谓乐段形态,可以理解为"点"延展为"线",从一句体到多句体无定数的单乐段形态。所谓单牌曲形态,如一句体单乐段形态是乐段结构中的特殊类型;两句体单乐段形态是乐段结构中常见的类型,又称上下句;三句体单乐段形态比较少见,常常是由上下句扩充发展而成;四句体单乐段形态是乐段结构中最常见的类型,所谓"四句头"或"起承转合式";四句体以上的单乐段比较少见;散句体单乐段形态一般分为展开式和引申式两种。京胡独奏曲《夜深沉》第一段结构形态分析:第一句:主题音调;第二句:第一句的换头重复;第三句:第二句的换尾重复;第四句:第三句的承递;第五

句;第四句相同的音调呼应第四句;第六句:第五句的重复;第七句:穗子;第八句:穗子;这是比较典型的引申发展手法。

而"线"的多句体到多乐段连接的无定数的复乐段、多乐段形态,则往往根据内容表现的需要,常常是即兴、随机或偶然形成的结构形态。一种情况是联曲体结构形态,又叫曲牌连缀结构形态。连缀的原则要么是在宫调上形成一定的关系,要么将曲牌按照一定层次排列,如按照依次递变的原则排列曲牌:散板曲牌—慢板曲牌—中板曲牌—快板曲牌—散板曲牌等。

另一种情况是变奏体结构形态,是以一个曲牌为主体用各种变奏手法(民间称缠达)而形成的结构形态。分原板变奏体形态和板式变奏体形态两种。其中在严格变奏中对原板曲牌的板数不能有增减,如潮州弦诗《狮子戏球》的主题为36板,第一次变奏"单催"36板,"催"是潮州弦诗中特有的变节奏演奏手法,有十几种之多。所谓的单催,就是一拍一音的变奏。第二次变奏"跳板"36板,可以理解为快板式的变奏。第三次变奏为36板的拷拍,旋律重复时,用垛句的办法改变旋律进行的程式化手法,往往是将原旋律做固定的切分音型处理,从而形成独特的垛句段落形态。第四次变奏"双催"36板,所谓的"双催",就是一拍变两拍的变奏,而相似变奏的每次变奏的板数却不一定一样。如冯子存的《喜相逢》主题为30板,第一次变奏28板,第二次变奏29板,第三次变奏28板,与第一次变奏采用同样的原则。《喜相逢》第一段板式变奏是中国民族器乐结构形态中最常见的一种形式。它常用的手法民间称为"添眼加花"、"抽眼"、"叫散"、"反调"、"花哭变换"等,从而把不同板别按照一定规律连缀起来所形成的大型乐曲。如通常遵循的"慢—中—快"的原则。还有一种情况是被称为"循环体"结构的形态,与西方回旋曲式不同的是:循环体的主曲不是反复出现的曲牌,而是每次新出现的曲牌,这与回旋曲式所强调的反复出现的主曲,其他为过曲的情况正好相反。如浙东吹打《划船锣鼓》:《茉莉花》(主曲)—《三五七》(过曲)—《八板》(主曲)—《三五七》(过曲)—《柳清娘》(主曲)。最后一种情况是套曲体结构形态,是中国民族器乐结构中最庞大、最复杂的形态类型和集曲手法。如陕西鼓乐中的"坐乐":前部分(第一部分):前奏(开场鼓)—散板引子(起:"头、二、三匣");后部分(第二部分):"帽子头"—应令—正曲(坐乐中心部分由多段抒情慢板曲调组成)—行拍—"赶山东"—"扑灯蛾"—"赶山东"—"后退鼓"等。

还有一种情况是整体曲式结构形态,依据"点"的速度变化而形成的结构曲式形态,如散—慢—中—快—散等变化速度形成的结构形态等。如参见"博物馆"中古琴曲音频《广陵散》就是以变换速度的结构进行布局的:散—紧—慢—紧—慢—紧—慢—散(迂回发展过程)。还有的是依据"点"的音色变化而形成的结构曲式形态,如

土家族的《打溜子》和《锦鸡出山》等。从"点"的音色变化,到乐节、乐段乃至整个乐曲最终依靠音色的变化而构成结构形态。比较特别的是依据特定的"点"、"线"模式而形成的结构曲式形态,对此,我们可以从新疆舞蹈音乐、朝鲜族器乐、蒙古族器乐的固定点线形态分析中找到答案。

对"拍无定值"的判价,个案参照"红罂粟女子打击乐团"《八大锤》。其中的"板式"属无固定音高的纯节奏音乐,他们只依靠声音的时值、音色和力度三个要素的纵横变化,去延展音乐,达到艺术表演的目的。失去音高这个音乐的主要因素,却着力于时值,亦即节奏,把节奏这个音乐的灵魂展现在听觉感受的第一位,是中国民族器乐形态的典型特征之一。

中国民族器乐的结构形态,是"点"的横向的不同延展。"点"的延展的程度,在不同类型的器乐作品中的差异较大。如文人音乐与民间音乐的区别等。因此,在中国民族器乐的结构形态中,"点"延展的即兴、随机和偶然性,实际与"点"延展的严格规范,或数列控制等不同做法是共存的。

思考讨论:

结合本专业研究的节奏特质,探讨自己的研究对象"拍无定值"的主要节拍形态类型,谈谈你对中国民族器乐横向结构形态的评价。

第二节　中国民族器乐节奏形态的纵向复合——织体形态

中国民族器乐传统的织体形态,实际上就是"拍无定值"在横向基础上的纵向复合所形成的织体化的旋律形态。这种旋律形态特征的主要表现形式是定谱不定音、定板不定腔等所谓死曲活唱的"点"的纵横复合。为此,独奏器乐的织体形态主要体现的是"点"的横向延展状态;而在独奏与伴奏器乐的织体形态中,体现更多的是"点"与"线"纵横复合的主辅与同步形态,其中主辅形态中的衬托方式类似于西方的协奏,对位方法类似于西方的重奏;同步形态中齐奏、合奏器乐织体形态,体现得更多的是"和而不同",追求"和色"织体多于和声织体。对此,我们重点在本章第三节中详细阐述。

在近现代的中国民族器乐织体形态中,除了少数作品中保有些许传统器乐织体结构的稳定性特征外,更多的作品都采用了西方器乐织体结构形态。这些织体结构形态对于主要接受西方音乐理论教育的现代人来说耳熟能详。故不再赘述。

讨论题目：

纵向复合织体结构形态的核心审美追求是什么？

阅读文献：

胡登跳：《民族管弦乐法》，上海：上海音乐出版社，1997年。

第三节　中国民族器乐的音色形态——音乐发展手法

"音色"作为中国民族器乐旋律发展的又一重要手段，是形成中国民族器乐形态特征的主要追求之一。运用"音色"的横向延展所形成的强调"轻微"意识的旋律形态，在独奏器乐曲中具有不同的变异，从而产生"线性音色"的立体空间运动形态，而在合奏器乐的乐器不同分工中，乐器本身的原有音色，也就是原色，以及乐器组合的混合色、中间色和过渡色等色块的有效运用，都无不体现出中国民族器乐独有的和色特征。例如，同一个乐器在追求不同的音色变化中发展演奏技巧；不同乐器在寻求多元不同音色组合中发展音乐；不同类乐器在不同的乐器组合中以"和色"替代"和声"；运用"音色"的纵向复合所形成的强调"淡雅"色彩旋律形态等。

音乐作为声音艺术，主要是通过声音的音高、音强、音值和音色四种基本要素去发展音乐的。然而，不同族群运用这四种基本要素进行音乐创作时所强调的重点是有区别的。有的族群主要强调运用音值要素去发展音乐，如非洲有的族群。有的族群则主要强调音高要素去发展音乐，如西方德意志族群，尤其注重通过音高的纵横变化去寻求音乐的发展。所以，西方音乐对声音四种要素使用排列的顺序大体如此：音高—音值—音量—音色，音乐发展的主要手段是通过音高纵横变化的"和声"完成的。所以，西方乐器多数是和声性乐器，即使是单声性乐器也必须是成组的，并且以合奏为擅长。即使是独奏，也一定要有伴奏或干脆就是协奏；当然，也有一件乐器的独奏，但大多是和声性乐器，如钢琴、手风琴、管风琴、竖琴等。因此，西方音乐被称为"和声性"音乐。然而，中国民族音乐，尤其是中国民族器乐却与西方音乐有所不同，它强调的主要是音色的要素，尤其注重的是通过音色纵横变化的"和色"去寻求音乐的发展，所以中国民族音乐，尤其是中国民族器乐对声音四种要素使用排列的顺序大体如此：音色—音值—音高—音量。因此，中国民族乐器多数是以追求音色个性化为特征的旋律性乐器，即使也有和声性乐器，传统上很少用来独奏，如笙在1956年才出现第一个独奏乐曲《凤凰展翅》。同时，中国民族器乐在发展手法上，一方面表现的是以音色变化为主要发展手段的横向"和色"，另一方面则是纵向上以"和色"织体为特征的

"和色"音块组合。从这个意义上讲,中国民族音乐,尤其是中国民族器乐亦可以称为"和色"音乐。很显然,"和色"是相对"和声"的含义所提出来的一个新的音乐概念。本节将从中国乐器与器乐两个方面,阐释中国民族乐器与器乐所具有的"和色"艺术特征。其目的是想为中国民族音乐理论研究提出一个新视角;为华夏族群的音乐创作另辟一个蹊径;同时,也为表演专业的二度创作提供一个崭新的切入点。

一、中国民族乐器的"和色"特征

追求音色个性化的不同,是形成中国民族乐器同类而风格不同的根本缘由;而同类乐器与不同类乐器的"和色"组合,是构成多种不同乐种的本质基础。

(一)同类乐器本体"和色"特征

追求音色个性化,从而形成中国民族乐器是同种类乐器,却有诸多不同演奏音色和不同风格。

我国周代出现的世界最早的乐器分类法"八音"分类法,就是依据制作乐器材料的不同,将乐器分为"金、石、土、革、丝、木、匏、竹"八类的,这本身就是以强调制作材料不同而实际是音色不同的乐器分类标准。按照一般逻辑推理,这种分类方法早应该被弃用,至少有两个原因:一方面是由于材料的不断增多,使子项不能穷尽母项,如合金材料、塑料等;另一方面被分类出来的子项已经出现相融的状况,如革类乐器与木类乐器等。

然而这种分类方法在我国却自周代开始一直被沿用到民国初期,甚至在新中国建国初期相当一段时期仍有许多学者坚持主张沿用这种乐器分类方法,其中有一个重要的内在缘由就是,"八音"分类法在本质上阐释的是中国乐器追求音色不同的文化基因,华夏民族在潜意识中本能地将这一稳定的文化基因在乐器分类法的不断沿用中遗传下来。如:

金类乐器,通过大小和不同形状的变化而出现的不同音色乐器,诸如锣类、钟类、钹类、铃类,甚至合金类乐器。

石类乐器的编磬、石排箫、石埙、玉笛等乐器的相同材料,而因不同的形制形成不同的音色。

土类乐器也是相同材料的不同形制,如人头埙、太宰埙、怪型埙、十二生肖埙等。实际也是追求相同材料的不同形制而产生的不同音色。

革类乐器,中国各种不同形制的鼓,如建鼓、衰鼓、羯鼓、太平鼓、堂鼓、手鼓、板鼓、象脚鼓等。实际是通过相同材料与其他不同材料进行不同形制的结合而追求不同音色的变化。

"丝"类乐器,如:

1. 拉奏乐器

(1) 弓在弦外的胡琴、朝尔、马头琴、瓢琴、牛腿琴、艾捷克、萨塔尔、根卡、轧筝、牙筝、蹉琴、胡西塔尔、枕头琴等。

(2) 弓在弦内的高胡、二胡、中胡、革胡、板胡、马骨胡、京胡、二弦、必旺、四胡等。所有这些丝类乐器,都是通过形制的不同以表现音色的不同。

2. 弹奏乐器

(1) 竖置(抱弹)的冬不拉、独塔尔、三弦、琵琶、火不思、柳琴、阮、曼多林、热瓦普、竖箜篌等。

(2) 横置的如独弦琴、古琴、古筝、瑟等。

木类乐器,如枳、梆子、板、木鱼等。匏类乐器,如笙、竽、葫芦笙。竹类乐器,如箫、笛、竹琴、切克。

以上这些同类乐器都是因为音色的不同,在不同的历史时期,始终演绎着不同民族、不同阶层和不同风格的中国民族器乐。

就是现今实践中常用的所谓"见物又见人"的"吹拉弹打"分类法,也没有离开音色个性化的本质追求,并因此形成了同类乐器具有多种不同风格的追求。如笛类吹奏乐器,可以因为制作笛子的材料不同而形成不同音色的笛子,有膜竹笛、无膜竹笛、玉笛、骨笛、草秆笛等。同时,每一种乐器还有可能因为大小形状等不同变化而使音色不同,进而成为不同风格的乐器,如口笛、弯管笛、排笛、活塞笛等,都是通过音色变化而相互区别的。

拉奏乐器胡琴类有高胡、二胡、中胡、革胡、京胡、京二胡、马骨胡、板胡、雷胡等,是因为共振膜材料和形制的不同而使音色不同的同类乐器,从而派生出相当丰富的演奏风格特征,甚至乐种。

弹奏乐器古琴类,由于琴身上漆,年代久远的琴会有断纹,而弹奏时琴漆不断振动,年久而生成不同的音色。所以,根据断纹音色的不同,古琴可以分为牛毛断、蛇腹断、梅花断、冰裂纹和龟纹等;还可根据形状的不同(项、腰向内弯曲的不同),也就是形制不同而使音色不同,可以分为仲尼式、伏羲式、连珠式、落霞式、蕉叶式等,这也是因为追求音色的不同而形成多种乐器种类。

击奏乐器鼓类:根据材料不同可以分为石鼓、土鼓、木鼓、金属鼓,其中每一种鼓因为形制的不同又可分为多种不同音色的鼓,而中国古代的鼓是绝对不能有音高的,鼓的分类主要是以形制不同为标准而生成的音色不同。

（二）组合乐器的和色特征

（1）同类乐器组合的和色。我国古代的许多成语都是意指同类乐器组合的最佳形态。如握手言和、琴瑟之好、锣鼓乐、威风锣鼓、绛州锣鼓、清锣鼓、闹锣鼓等。这里有管壁边棱震动音色与簧鸣震动音色的气鸣同类乐器组合，也有因形状不同而音色不同的弦鸣同类乐器组合，更有金类音色与革类音色的同类乐器击奏组合，可见，它们都是寻求音色不同的同类乐器组合。

（2）不同类乐器组合的和色。琴与箫、纳格拉、箫与琴、鼓吹乐、吹打乐、弦索乐、丝竹乐等。这里不同类乐器具有不同的音色，追求音色和而风格异，是构成上述传统乐种既相互区别而又稳定延展的根本原因。

小结：乐器追求音色的个性化，是中国民族乐器同类乐器具有多样化类别的主要缘由，同时，也是同类乐器在不同地区或族群有着不同称谓和形制，且可以演奏丰富多彩的多种不同风格音乐的根本原因。"和色"是中国民族乐器组合的基础，无论是同类乐器组合，还是不同类乐器的组合，"和色"都是形成传统乐种各自稳定性特征的最主要缘由，同时，也是构成中国传统乐种得以有效延续的生命基因。

二、中国民族器乐的和色特征

"和色"作为主要发展手法，形成了独奏乐种的不同流派，同类乐种的不同风格。

（一）独奏器乐的横向"和色"手法：仅以古琴和唢呐独奏为例

古琴流派主要因为音色横向运用的发展手法不同，而形成了至少12个主要琴派：

流派举例	起源地区	代表琴人	代表琴曲	传谱文献参考	音色追求与风格特点
虞山派又称琴川派或常熟派	明代起源于常熟虞山	严澂、徐上瀛	《秋江夜泊》《良宵引》《潇湘水云》《雉朝飞》	《松弦馆琴谱》（严澂）《大还阁琴谱》（徐上瀛），琴论：《溪山琴况》（徐上瀛）	按音音色讲究清淡，风格轻微、淡远、音色中正广和
广陵派	江苏广陵	徐常遇、徐祜	《广陵散》《梅花三弄》《平沙落雁》《龙翔操》		风格刚健、遒劲，节奏处理较为自由，按音音色刚柔多变
浙派	兴起于南宋临安一带	郭楚望、毛敏仲	《潇湘水云》《泛沧浪》《渔歌》《樵歌》	《紫霞洞琴谱》（徐天民）《梅雪窝删润琴谱》（徐和仲）、《杏庄太音续谱》（肖鸾）	音色轻盈、风格流畅、清和
川派又称蜀派、泛川派	四川琴人因地域限制，自唐代操琴	张孔山、顾玉成	《流水》《醉渔唱晚》《孔子读易》《普庵咒》		音色急促狂放，风格自成一家、躁急奔放、气势宏伟

续表

流派举例	起源地区	代表琴人	代表琴曲	传谱文献参考	音色追求与风格特点
诸城派	明末清初 山东诸城	王溥长 王雩门	《阳关三叠》《秋风词》《长门怨》《关山月》		音色追求刚劲有力,尖而不涩,山东民间音乐风格
梅庵派	源自诸城派	王燕卿 徐立孙	《平沙落雁》《长门怨》《捣衣》《秋江夜泊》	《梅庵琴谱》	追求音色多变,流畅如歌,绮丽缠绵
闽派		祝桐君			强调音色灵巧多变,风格独特灵秀
九嶷派		杨时百 管平湖	《流水》《广陵散》《胡笳十八拍》《幽兰》		追求音色古朴悠长,风格纯真古朴
金陵派		夏一峰			音色轻盈多变,风格自成一派
岭南派		黄景星 李宝光	《碧涧流泉》《渔樵问答》《玉树临风》《鸥鹭忘机》		音色实虚统一,泛音与基音融为一体,风格恬静悠闲
浦城派					追求音色轻微,风格娴静
绍兴派					追求音色淡雅,风格独特

再如,唢呐曲《打枣》,主要是通过改变演奏方式获取不同音色来发展乐曲的,并运用三种不同音色的纵横"和色",成功塑造了三个不同的音乐形象。

(二)艺独奏乐器的纵向和色追求,如楚吾尔与斯布斯额的喉啭引声、马头琴的保持弦音、三弦的里弦与外弦八度重复、布朗族弹唱的二音四弦、冬不拉、坦布尔、独塔尔等乐器的共鸣弦等,主要通过不同音高音色与不变的固定音高音色的多种纵向"和色"与横向"和色"去组合整个音乐形象。

(三)组合器乐的横向和色发展手法。主要是通过改变多种演奏方法所获取的不同音色变化以及不同音色多种样式的纵横"和色",而塑造整个音乐形象的。

(四)组合器乐的纵向和色织体追求,主要是通过各式各样的"和色"音块组合发展乐曲,且不同乐种具有一定稳定规律的"和色"织体,从而构成各种不同风格特征的传统乐种。如锣鼓经。

乐器	符号	代音字	演奏说明
小锣	T l z	台 令、另 匡	小锣独奏 小锣弱奏 小锣闷击或钹、小锣、大锣同时闷击
大锣	K Q	仓、匡 项、空	大锣独奏；或大锣、小锣、钹同时闷击 大锣弱奏；或大锣、小锣钹同时弱奏
板	o,e j	乙个	休止
鼓	D D B Bd D Ld	大、 搭多 八、崩 八大 嘟 龙东	单槌击 单槌轻击 双槌同击 双槌先后击 双槌轮流演奏轻 单槌击两下
钹	C P	才、 七 扑	钹独奏或与小钹齐奏 钹闷击

对照上表，我们再看中国锣鼓乐谱时就不难发现，锣鼓乐主要是通过改变演奏方式变换音色以及各种不同且有相对稳定规律的"和色"音块织体发展乐曲的。如京剧锣鼓小过门片段谱例：

```
读音‖ 仓     台台  |  七台    乙台   ‖
唱名‖ 仓     台台  |  七台    乙台   ‖
记谱‖ k     t t   |  c t     e t    ‖
鼓  ‖ x x x x x   |  x x     x x    ‖
钹  ‖ x     —     |  x       —      ‖
小锣‖ x     x x   |  x x     x      ‖
大锣‖ x     —     |  x       —      ‖
```

谱例中的每一个唱名都是一个"和色"音块，这些"和色"音块的纵横聚合，构成了中国锣鼓乐的织体结构，同时，每一个传统乐种所具有的独特而稳定的"和色"音块织体规律，也成为自身得以不断延展至今仍存见的内在缘由之一。

▶（参考视频《鸭子拌嘴》）

再如

▶（视频《舟山锣鼓》）

《舟山锣鼓》的"和色"音块结构框架总体如下：

a（齐奏"和色"音块）+ 号角音色连接 + b（锣鼓"和色"音块）+ 古筝音色连接 + c（以唢呐为主奏的"和色"音块主题）+ 弹拨乐的"和色"音块连接 + c^1（加上云锣等击

奏乐器的"和色"音块的主题段重复)+弹拨乐"和色"音块连接+d(笛子主奏的"和色"音块段落)+弹拨乐"和色"音块连接+e(二胡主奏的"和色"音块段落)+云锣"和色"音块连接+f(云锣为主奏的"和色"音块段落)+g(云锣华彩"和色"乐段)+c^2(唢呐与云锣和乐队齐奏的"和色"音块尾声)。

很显然,乐曲的整体结构主要是由不断变化的"和色"音块构成,而不断变化的"和色"音块,又是由各种音色的纵横聚合局部"和色"织体构成。

小结:无论是独奏还是合奏,中国民族器乐主要是通过音色的不断变化而寻求音乐发展的,这可谓是一种横向上的"和色"手段;纵向上寻求的是各种音色的"和色"可能,从而构成不同乐种具有不同的"和色"织体风格规律,总体上形成中国民族器乐的"和色"特质。不管这些音色的变化是通过形制变化、发音方式的不同获得,还是运用演奏方法的变化、音色的纵向多元复合等众多手段实现的,追求以纵横"和色"变化为核心手段的音乐发展规律,确实是中国民族器乐的核心特征。

总之,和色特征是中国民族器乐最本质的特征。追求"和色"也是中华民族特有的一种稳定的审美基因,同时也是一种古老而原始的审美本能。这一审美基因和本能同时也是人类的身和谐于客观自然、心和谐于客观社会的本质文化基因,只是在不同族群表现的程度不同而已。这是历史音乐学和民族音乐学未来共同向更加纵深研究的课题,也是应用音乐学值得开发的项目。为此,我们在研究中国民族音乐,尤其是中国民族器乐时,如果能更多地从音色的视角对中国民族乐器和器乐进行观照,就会比较容易地发掘出传统器乐中许多本质性稳定的文化基因。同时,运用这些特有的追求纵横"和色"的本质性特质进行中国民族音乐,尤其是中国民族器乐的一系列创作和实践活动,也将会收到事半功倍的良好效果。

第四节　中国民族乐器与器乐的保护与发展观
——以磋琴为例

人类做什么事情都是由大脑支配的,也就是说人们做事情一般总是要遵循从观念到行为再到结果的客观逻辑规律。逆向思维,结果的好坏取决于行为方式的优良,行为方式的优良则取决于思维观念的正确与否。反过来的逻辑关系就是:观念决定行为,行为决定结果。因此,一个正确的观念与行为将是取得理想结果的根本保证。本节通过对音乐本质特质的深层审视,阐述笔者对待中国传统音乐所持有的科学保护观和可持续发展观。这里的关键词是保护观、发展观、音乐观和中国传统音乐。

一、保护概念的内涵

什么是真正意义上的保护？保护的目的是什么？保护什么？如何保护？这都是诠释保护概念内涵必须回答的问题。保护，首先作为动词，它是一种行为。在最原始的意义上，保护是一种防止目的。很显然，在这里，保护是一种防止行为。英文(protect)的更进一步解释是一种防止意义上的防止行为。因此，与其说保护是一种防止行为，莫不如说是一种具有防止观念、行为和预期三者统一的防止文化。

综上所述，不难判断，我们理解保护的本质内涵就是防止事物在发展过程中本质性特征丢失和污染。但如何防止亦即如何保护？我们首先要弄清发展的本质含义。

二、发展的本质含义

我们知道，发展是大千世界运动的客观规律，是一切自然和社会生命得以延续的根本、人类自身进步的必须，是人类社会进步的硬道理，也是人类生存的最终目的。发展才能变化，变化才能发展。没有变化就不能发展。甚至，在更多情况下，人类的开发已经成为变化发展的代名词。值得庆幸的是，人们通过越来越多的开发经验已经达成一个共识：科学发展观与可持续发展的理念是不能以破坏自然与社会环境为代价的。为此，世界各国不仅在物质生产的开发中注重生态的科学保护，而且在文化艺术产业的开发上，也将可持续发展的必要性给予足够的重视。尤其是一些发达国家在文化产业开发方面的成功经验，非常值得我们借鉴。例如在美国，文化产业的发展方式是靠市场化运作，多元化的经营，减免税的政策，赞助与基金的支持相结合等方式，使文化在发展中一些稳定性特征得到有效保护。尽管美国的文化产业一直领先于世界其他发达国家，其文化产业总值在GDP(国内生产总值)中所占比例达12%以上(2007年统计)，但美国在人类非物质文化遗产的融合意识以及保护中求发展的行为模式是全世界公认并努力效仿的。英国是实行隔离区域政策，对相应的文化予以保护，在隔离区域内允许文化艺术按照自身的本质规律自然发展，自我保护，自行开发；同时，更有鼓励政策以及相应的基金组织，使其走向市场获取更多的发展基础。法国则是定期定量拨款并以任务式的政策，促进对文化艺术的有效保护与可持续发展。虽然这些国家的文化产业总值在GDP中所占比例一般只在5%左右(2007年统计)，但他们保护文化遗产的共同特征是都与市场开发有机联系在一起的。显而易见，文化产业(当然也包括音乐文化产业)不仅已经成为世界经济中的朝阳产业，而且我们通过对这些发达国家相关政策的仔细研究还会发现：他们在积极开发的同时，都共同注意到对一些传统文化的有意识保护，并不断地彰显着基金、赞助和一些减免税

等政策在相应保护行为中的有效作用。

综上,我们可以得出结论:发展的本质含义是具有保护意义的发展。言至此,我们可以再通过保护和发展之间的辩证关系,进一步阐释二者应有的正确观念。

三、保护对象文化本质所决定的保护与发展的关系

从保护的对象上看,保护什么? 在宏观上,可以分为自然与社会的或者说是物质文化与精神文化两大类。人类发展到今天,全世界人们已经从征服自然和改造自然中逐渐醒悟过来:如果人类不尊重自然和保护自然,就会毫无疑问地受到客观自然的无情惩罚。为此,目前全人类都在关注自己赖以生存的自然环境的基础上,越来越多地开始对保护与发展客观自然环境给予了高度重视;非但如此,人们也同时注意到对人类共同的非物质文化遗产保护与发展的重要意义。音乐作为人类共通语言的保护对象,世界各民族对自己传统音乐的保护与发展,已经更多地成为独立于经济活动之外的文化自觉。现当代,我国早在八五计划时期,就已经开始对传统音乐文化进行全国性的搜集整理等政策性的保护工作,其保护的对象就是中国的传统音乐;并且认为:保护有历史价值的非物质文化遗产,不仅具有历史记忆意义,还对有意识地形成和保持多元音乐文化局面,提升传统音乐的艺术价值和实用价值具有里程碑式的重要意义,并更多地呈现出农业经济形态中,实物保存型的文化特征。而在微观上,保护什么? 正如上文所言应该是事物应有的本质性特征,对于传统音乐,尤其是在我国就是中国传统音乐所固有的稳定性特征,亦即中国传统音乐独有的文化基因。

从保护的方式上看,也就是说如何保护? 可以分为被动与主动两个方面:

1. 被动保护:是指人为的非自然选择、博物馆式的、历史文物性的保护行为。这种保护行为的结果有可能没有直接的经济与社会效益;然而我们却应该非常肯定地说,近些年,在音乐文化的被动保护方面我们做得还是比较到位的。譬如,全国性的音乐集成工程、音乐文物大系工程、中华传统音乐资源库、中国数字乐器博物馆、戏曲曲艺大成、相关民间社团组织的政策性扶持等,尽管仍有些不足,但笔者认为已经做得够多了,该进行主动保护了。

2. 主动保护:是指非人为的自然选择、非博物馆式的、与时俱进的保护行为。这种保护行为的结果呈示出的是市场环境基础上的一种主动性质的人化自然,是一种以发展求保护的主动行为。

3. 实际上,笔者认为:保护和发展是相辅相成的共谐关系,保护的目的是为了可持续发展,发展的目的是为了更有效地保护。

四、音乐文化的固有特质决定其保护与发展的共赢关系

1. 音乐本体的功能性特质,决定了其与人类进步之间的保护与发展关系。从产生伊始,音乐就始终具备着为人类生产(包括物与人的生产)服务的功能性特征,伴随人类社会一直发展到今天。尽管从表层上看,服务于物的生产功能似乎在逐渐弱化,服务于人的生产功能在逐步强化,但音乐为人类生产服务的功能性特征却始终是其固有的本体特征。实际上,音乐的这种本体特质不仅在人类的生产活动中不断得以功能性的体现,并且随着人类自身的不断进步越来越发挥着不可或缺的重要作用。譬如,人们在人的生产过程中,对各自民族音乐独有的稳定性特征在本能地给予有效的纵向保护的同时,又下意识地从横向上借鉴与融合了其他民族音乐的有益成分,从而形成了自身在历史流程中的变异性特征,使本民族音乐在稳定性与变异性特征共存中得到延展,同时,一些本属本民族音乐的变异性特征随着历史的发展已经流变成为该民族音乐的稳定性特征。这些特点在人类音乐发展的历程中非常明显,其实例也比比皆是。

杜亚雄先生曾对此进行过相关的论述,他认为,稳定性与变异性是传统音乐的两大重要特征,传统一旦形成,就会具有相对的稳定性,并在稳定发展的基础上,形成一定的模式。从另一方面看,传统也不是一成不变的,变异性也是它的另一个重要特征。传统的相对稳定性使传统得以延续,它在传统的形成和发展中,起着承上启下的作用。一定的、地域的、社会的传统,总是受人们的心理因素支配的。这种独特的心理,决定人们对祖先遗留下来的传统不会轻易放弃,而要千方百计地将它一代一代传下去。同时,传统的变异性是其发展的驱动力,没有变异,传统就不能适应新的形势和条件。在很多情况下,传统如果不变异也就不能发展。传统并不是一尊不动的石像,而是一条川流不息的江河,它从远古奔腾而来,向着未来滚滚而去,既具稳定性,又有所变异,既古老而又年轻。①

由此可见,求新求异,新陈代谢,是人类寻求发展的本能。从这层意义上讲,一味以被动地、实物保存型地去保护传统音乐,从而达到音乐多元共存的目的,在某种程度上应该是徒劳的。令人欣慰的是,人类在物的生产过程中,又不约而同地关注到音乐自然科学性(亦即物理属性)的共同本质,并充分利用这些特质,使音乐在生产资料和生活资料乃至于人体本身作为物体一部分的生产行为过程中,发挥着独有的功能性作用。譬如,音乐与植物生产、音乐与动物生产、音乐与医学、音乐与教育、音乐在

① 参见杜亚雄、桑海波著:《中国传统音乐概论》,首都师范大学出版社,2000:2

现代劳动生产中的应用等。

2. 音乐发展的时代特征决定其保护与发展的自然选择,是和谐于人类生产尺度的必然结果;尤其是在我国,对传统音乐的保护与发展,已经到了必须变被动保护为主动发展时期,以适应日益变化了的时代发展需求。

音乐不仅是声音的艺术,更是时间的艺术,这一特质不仅决定了音乐自身在共时性存见状态下的变异性特点,也从历时上的发展状况中,透析出音乐应有的变异特征的本质。值得深思的是,这些本质特性都是在音乐不断适应人类进行物的和人的生产尺度在不同时代的变化中形成的。音乐文化的发展必须与时代的和谐尺度同步。冷静反思,我们对待传统音乐的态度似乎缺少这样的主动意识和积极追求。我们看到较多的是学术界主流对保卫而非真正保护所谓原汁原味传统音乐的热情,不断地对政府部门为保护所谓原生态音乐的政策力度不够的抱怨;听到更多的是对相应时代人们对待传统音乐不予选择的简单藐视和无端批评,甚至更让人不理解的是对传统音乐现时代发展态势的无视,对闭门造车这种误人子弟等教育模式长期延续的麻木,等等。笔者认为:从表层上看,这是我国音乐理论发展到今天的一个误区,或者说是一种理论滞后;但从更深层次分析,这是我国音乐学界同仁们的一个集体无意识,或者说是对现存学术导向的一种无奈。我不相信在孜孜追寻音乐真理的音乐学同行队伍中就没有人看到这一点,有可能是谁也不愿意捅破这层窗户纸而已。本人不才,但有斗胆在这里呼吁音乐学同人:对待中国传统音乐,我们必须表达出应有的与时俱进的主动保护的科学观念,以发展求保护,呈现出坚定不移的可持续发展的积极行为。只有如此,才能在真正意义上为我国传统音乐的保护和发展做出音乐理论界应有的贡献!

因为从哲学视角观之:音乐的本质是人和谐于客观自然与社会的内在尺度,声音化了的外在显现的结果。因此,音乐(也包括传统音乐)的发展必须依据同时代的人和谐于客观自然和社会不断变化发展的内在尺度,这些尺度是人作为身和谐于客观自然的必然标准,作为心和谐于客观社会的人化自然。从现代科学的角度,这些尺度是可以量化的,是人作为客观自然的一部分与宇宙同步的客观规律,是科学。任何有悖于这一客观本质规律的音乐保护与发展观,都不会产生与时代同节律的行为方式,更不会有和谐于同时代的理想结果,当然,在人类音乐文化的里程碑上也不可能出现刻上这种观念下的"传统音乐"。

目前,我国正处在一个快速稳步发展的混合经济文化时代,农业经济、工业经济、知识经济、亚经济文化(市场经济、社区经济、消费经济、家庭经济、企业经济、货币经济、文化产业经济)以及各种经济形态相互交融等,已经呈现出一种多元形态的经济

文化发展态势。音乐艺术作为上层建筑之上层建筑,不仅不可忽视其与经济基础的发展关系,更要与时俱进,在此多元经济形态文化存见的格局中,抓住机遇,与时俱进,合作共赢,可持续发展。

综上,音乐的文化本质决定了保护和发展的特质。中国传统音乐的本质特征是其稳定性与变异性特征的综合体。例如,沈恰先生和杜亚雄先生在中国传统音乐音高和节奏方面的"声可无定高,拍可无定值"的观点等,都是对我国传统音乐本质特征从不同视角的高度提炼和总结。笔者曾就中国民族器乐形态的音色特征进行具体研究后发现:各种乐器相对独立的"和色"审美追求,是中国传统乐器与器乐组合形态的本质特征之一,这是中国传统乐器长期追求个性化发展的必然结果,并且从各种乐器的发展历史和1800余种的传统乐器组合中以及它们存见的具体器乐形态中都可以找到具体的答案。在此,不再赘述。

在这里,笔者以磋琴为例,谈谈如何运用科学保护观与可持续发展观去拓展磋琴文化的构想,也就是谈谈磋琴文化如何保护与发展的思路。磋琴是我国山东省青州地区现今存见的一件古老而独特的拉奏乐器,然而,无论磋琴与筑、轧筝等乐器有着多么古老和千丝万缕的联系,磋琴都有着有别于其他同类乐器的本质特征,如一音双弦、高粱秆的拉弓材质、击拉并用的演奏方式等,这些都是磋琴发展中应该防止丢失并且需要进一步发展的独有特征;同时,我们仔细分析不难看出,这些特征的本质实际上就是"和色"的审美追求。根据磋琴现今的实际存见状态,结合我国现时代的文化发展特点,如果我们运用科学的保护与发展观来使这些本质的文化基因得到有效延续,就必须使磋琴走自主创新的文化产业发展道路。在这个途径中,董事会—研发—培训—生产—销售—物流—服务七个环节,要环环相扣,相得益彰,和谐共赢,缺一不可。

董事会是战略发展的思维观念、行为模式和行为结果的宏观把握与决策机构,是磋琴文化整个产业链条和谐共赢的核心环节。董事会章程可在"磋琴文化产业集团"筹备之初就应该广采博取,战略成章;主要成员也可由青州市政府主要领导、相关职能部门负责人,以及中国音乐学院的相关领导、专家等组成,并根据产业发展的需要,邀请国内外相关专家参与董事会。

研发环节是其他各个环节的具体分析与判价机构,是产业发展的中心基础。其主要功能是对所有环节进行适时而有效的科学研究和客观而理性的效度判价,为董事会的战略决策提供具有可操作价值的理论参照。对于磋琴文化产业的研发,就应该承担诸如:磋琴乐器与器乐的本质特征研究、磋琴文化的科学保护与可持续发展理念、磋琴产业的可行性分析(包括市场调研)、磋琴文化产业的相关创意、磋琴产业的

产品定位、磋琴文化产业的盈利模式、磋琴产业结构中各环节的定量研究、产业发展过程中的结构调整、磋琴艺术本体与产业信度和效度发展关系的跟踪调查与分析研究、磋琴文化产业的战略发展对策等磋琴产业链中各个环节发展相关问题的研发。

培训环节是整个行为模式的关键,是各个环节人才培养和提高的基地。其培训重点是磋琴乐器制作和器乐表演人才,同时,兼做磋琴普及培训工作。

生产环节是思维观念得以实现的重要环节。一方面是磋琴乐器的特别(手工制作等专业用琴)生产与批量普及琴的生产;另一方面是器乐及其相关产业链的生产,如演奏、创作、制作、制片、演出,相关附加产品的生产(如旅游产品等)。

销售,或者说营销是磋琴产业得以推广的重点环节。其主要任务就是将磋琴文化产业的相关产品,有计划实效性地推广出去,包括乐器与器乐产品的市场化包装、批发、零售等。

物流,或者说流通环节是实现磋琴文化产品成为消费品的重要媒介。在我国农业经济形态文化中,这一环节往往容易被忽视,从而影响产品及时占领市场,取得应有的经济与社会效益;市场经济形态中,这一环节已经成为整个产业链条中不可或缺的一个重要组成部分。

服务,严格意义上说是售后服务,是磋琴文化可持续发展的必要环节。这一环节将会使磋琴产业相关产品的社会信度与效度不断得到提升。

实际上,这些环节在实施过程中是相辅相成、和谐共赢的关系。每一个环节出问题都会牵动着整个链条,如果培训质量有问题,那么产品质量就会有问题,营销就会大有障碍,物流和服务成本就会提高。反之亦然。

总之,在全球文化产业朝气蓬勃的新形势下,我们以磋琴为契机,以科学的保护理念,实行产教研可持续发展模式,有效地开发磋琴文化产业,从而拉动地方其他相关经济的发展,最终实现经济效益和社会效益的双丰收,这将会成为一个睿智和里程碑式的历史举措。

五、思考与练习

(一) 文献导读

1. 杜亚雄、桑海波:《中国传统音乐概论》,北京:首都师范大学出版社,2000年。
2. 唐朴林:《中国乐器组合录》,北京:中国文联出版社,2002年。
3. 梁一儒等:《中国人审美心理研究》,济南:山东人民出版社,2002年。
4. 曾遂今:《中国大众音乐》,北京:北京广播学院出版社,2003年。
5. 高兴:《音乐的多维视角》,北京:文化艺术出版社,2004年。

6. 王震亚:《中国作曲技法的衍变》,北京:中央音乐学院出版社,2004年。

7. 袁勇麟、李薇:《文学艺术产业之趋势与前瞻》,成都:四川大学出版社,2007年。

8. 欧阳友权主编:《文化产业论》,长沙:湖南人民出版社,2007年。

9. 张胜冰等著:《世界文化产业概要》,昆明:云南大学出版社,2007年。

10. 欧阳友权、柏定国主编:《中国文化品牌报告》,北京:中国市场出版社,2007年。

11. 刘正维:《中国民族音乐形态学》,重庆:西南师范大学出版社,2007年。

(二) 相关链接

1. 中国民族乐器数字博物馆
2. 读秀搜索
3. 万方数据
4. 中国音乐学网
5. 超星数字图书馆

后记

民族音乐学研究音乐最本质的方法就是将音乐事项放置其生成和发展的文化背景中加以观照,以寻求其存见的根本原因。以这样的视角对中国民族乐器和器乐的研究也不例外,尤其在对中国音乐学院音乐学本科专业课程的教学过程中,我们更是强调了这一点。对此,可以毫不隐晦地说,受众对象是受益匪浅的。因为他们不仅从专业上把握了音乐事项本体的主要特征,更从根本上掌握了中国民族器乐的文化内涵以及描述和分析这些文化缘由的最基本的音乐学方法。为此,可以肯定地说,这不仅是专业教学的需要,更是与时俱进,保持中国高等音乐艺术教育先进性的本质要求。

人类自产生以后,不仅仅是自然人,更是社会人。就是说,如果人类与其他动物一样,仅仅是凭本能行动的生物,那么,他尽管是人,也是自然人,而不是人类或者说不是社会人。动物即使不接受教育,也是动物。然而,人类如果不接受教育就不是真正的人类。正如康德所说的:"人,只有通过教育才成为人类。"

以此延展,要培养真正的音乐学一族,必当通过真正的音乐学教育。换句话说,必须运用真正的音乐学方法,即把音乐事项看成人类寻求与客观世界和谐的不可或缺的根本。

在我国古代的宇宙论中,人类被看作是一个小宇宙,与其大宇宙具有同步运动的规律。天人合一的哲学思想认为,天包括宇宙和神,它与人在根源上是一体的,是大宇宙与小宇宙的自动调和。尽管17世纪的法国哲学家笛卡儿曾认为,人类与宇宙是主体与客体的关系,即拥有精神的认识主体与没有精神的认识对象,也就是宇宙之间的关系,但现代西方新宇宙观却认为,人类作为小宇宙是大宇宙的一部分,并且不断地向着这一古典的宇宙观回归。

实际上,人类在不断探寻与宇宙真正和谐的过程中,创造出许多物质文化与精神

文化。乐器与器乐作为人类物质文化与精神文化的集合体，承载着不同历史和不同地域的人类和谐于宇宙和社会的不同本质特征。因此，对中国民族乐器和器乐的把握，就不能仅仅停留在对其本体的简单了解上，尤其对音乐学专业的学生来说，更应该以人类自身发展的角度去审视、判断和把握中国民族乐器和器乐，并且把它作为人类特有的文化，判断它与华夏民族发展的纵横关系，把握其根本特质，为华夏族群的和谐发展做出应有的贡献。

为此，本教材在写作过程中，力求在阐述中国民族乐器与器乐"是什么"的同时，解释其存在和发展的文化缘由，并在此基础上，通过成功拓展案例的分析，进一步启发学生提高对音乐事项应该"怎么办"的把握及其相应的创造能力，从而使崇尚音乐学的学子们能够学有所用。倘若在此方面能有一点启迪，本教材就达到了应有的目的。

<div style="text-align: right;">
著　者

2016 年 5 月
</div>

附录

《中国民族器乐基础教程》附二维码资源目录

一、谱例

二、视频

 1. 吹奏乐器与器乐

 2. 弹奏乐器与器乐

 3. 击奏乐器与器乐

 4. 拉奏乐器与器乐

 5. 合奏乐器与器乐

三、图片

 1. 吹奏乐器与器乐

 2. 弹奏乐器与器乐

 3. 击奏乐器与器乐

 4. 拉奏乐器与器乐

四、音频

 1. 吹奏乐器与器乐

 2. 弹奏乐器与器乐

 3. 击奏乐器与器乐

 4. 拉奏乐器与器乐